藝術

美術鑑賞

趙惠玲　著

三民書局

國家圖書館出版品預行編目資料

美術鑑賞／趙惠玲著.——三版十刷.——臺北市：三
民，2024
　　面；　公分

　　ISBN 978-957-14-5575-4 （平裝）
　　1.藝術

900 100018575

美術鑑賞

作　　者｜趙惠玲
創 辦 人｜劉振強
發 行 人｜劉仲傑
出 版 者｜ 三民書局股份有限公司 (成立於 1953 年)

三民網路書店
https://www.sanmin.com.tw

地　　址｜臺北市復興北路 386 號　　（復北門市）　(02)2500–6600
　　　　　臺北市重慶南路一段 61 號 (重南門市)　(02)2361–7511
出版日期｜初版一刷 1995 年 9 月
　　　　　三版一刷 2011 年 9 月
　　　　　三版十刷 2024 年 3 月
書籍編號｜S900390
I S B N｜978-957-14-5575-4

三版序

　　《美術鑑賞》一書於 1995 年出版，至今已滿 15 年。在這段期間，《美術鑑賞》的修訂二版於 1997 年發行，並於 2010 年十一刷。感謝各界支持，使《美術鑑賞》一書在民國 100 年，亦即學校體制中的第 100 學年度，有了出版第三版的機會，讓本書能繼續為有需要的讀者，提供一些服務。也要特別感謝三民書局編輯部的細心校對與修正，讓再版後的本書更臻完整，提供讀者更妥適的資訊。

　　在《美術鑑賞》出版至今的 15 年間，世界經過許多變遷。藝術做為人類表達思想、情感的重要活動之一，在跨越世紀交接的十數年中，同樣發生許多改變。藝術創作從藝術界的專屬行為，日益走向觀念化與普及化，成為跨領域的學門，其身影廣見於當代的各類活動，並與日常生活密合，相互融鑄。每一影響當代人的議題，諸如性別主流化、多元文化、視覺文化、數位科技等，俱於藝術創作中有所展演。

　　相較於二十世紀 90 年代中葉本書撰就之時，今日對於藝術的看法與詮釋角度，有了更多的彈性，這樣的改變不啻為藝術鑑賞相關活動注入源頭活水。《美術鑑賞》一書在初撰時，盡可能在解讀藝術品的知識內涵與方法上，提供讀者完整的樣貌。隨著時代迅速遞嬗，本書除有尚待增補的藝術新知外，在藝術品的解讀視野上也有擴充空間。誠摯期望本書的使用者，能視本書為理解藝術的一個起點，並從各自殊異的閱讀背景下盡可能地延展，使本書的未及之處，能在與不同讀者的交織中，獲得增補。

<div align="right">趙惠玲</div>

前　言

　　人類究竟自何時何地開始從事藝術創造的活動，至今已難以確切考證。惟自目前所發現史前藝術的遺跡看來，人類的藝術活動歷史應與其演進過程同樣久遠。在這段漫長悠遠的歲月中，藝術家們留下了人類發展史上最為珍貴且迷人的瑰寶；全賴這些寶貴的藝術資產，今人乃得由之了解不同時空之下，各個社會組織的生活方式、價值取向及文化型態，並分享不同創作者的審美經驗。然而，源自各個時代均有其特殊的社會背景和不同的審美取向及價值觀，再加上藝術家各自殊異的心、生理狀況及創作環境，使得每一件藝術作品均呈現了獨一無二的美感價值；也使得欲對這些作品進行鑑賞的過程，需先具備有適當的美術素養及鑑賞知識，才較易達到理想的鑑賞成效。

　　為增益讀者的美術素養及鑑賞知識，內文中首先於前面章節分別闡釋美的意義與概念，介紹鑑賞的相關理論與原則；企圖為讀者建立正確的鑑賞觀念，儲備基礎的鑑賞知識。其次，則將美術作品的類別大致區分為平面性的作品及立體性的作品兩大類，分別就東西方的不同發展進行。同時，為顧及藝術活動發展上的多元性與時代性，亦將應用美術及科技美術羅列入平面美術的作品類別中，一併予以說明；以建構本書內容的完整性。

　　總之，本書撰就之主要目的雖在提供初學者領略藝術之美的敲門磚，惟學海浩瀚無涯，書中不免有疏漏之處，尚祈各界先進不吝指正，以為日後改進之參照依據。

美術鑑賞 目次

第一章　緒　論

第一節　美術鑑賞的意義與重要性

　　人類從事藝術創作的歷史至為久遠，在這段漫長的歲月裡，留下了不知凡幾的美術作品，每一件美術作品均獨一無二且各具特色，不論其創作宗旨為何，皆是藝術家心血的結晶，反映了藝術家的思想與感情，也體現了其所屬時代、地區的風尚與信念。透過對這些美術作品的認識，今人乃得了解不同時空的文化特性及審美趨向。然而，這些丰姿不同的美術作品，固然令人目眩心儀，但它們究竟是如何發展形成的？它們的創作理念是什麼？它們的風格特徵是什麼？它們的魅力自何處產生？如何方能更加深入的了解它們？……卻是每每令觀賞者困惑不解的難題，而這些質疑正是從事美術鑑賞活動時，所需面對且解決的課題。

　　美術作品之所以動人，主要原因之一，在於其所具有之完滿且自足的特性，由於這種特性，使得美術作品能跨越時空，廣受不同時代、不同種族人士的欣賞與熱愛。也由於這種特性，使得許多偉大的美術作品能禁得起時空的考驗，即便因年代久遠而有所殘缺，也無損其令人心醉神迷的特質。更由於這種特性，使觀賞者能突破文化的藩籬及語言的隔閡，透過美術鑑賞的活動，與原本陌生的創作者產生心靈上的某種契合，享受美妙的審美經驗。

　　對於一位藝術家而言，先將生活中的片段淬取精鍊，再藉著某種技法與形式將淬取之物轉化成為美術作品；對於一位鑑賞者而言，雖然或者未具有如同藝術家般敏銳的感受力，及運用美術形式與技法的才能，卻可藉著對美術作品及藝術家的分析與了解，來體驗這些生活中的經驗、思想或感情。而人類所獨特具有的美術活動，便在創作者、美術作品與鑑賞者三造間的互動關係之間，於焉完成。

　　欲進行美術鑑賞，除了必須要有美術作品的存在之外，觀賞者本身尚需具備一些條件。首先，觀賞者必須具有能用以接受各項訊息的感覺器官，例如，可以察知各種形式或符號的視覺，可以體察物體表面特性的觸覺，或其他各種有所相關的感覺器官。其次，觀賞者應能具有欲想接觸美術作品的動機與渴望，方能激發強烈的情感反應。同時，觀賞者本身還應能擁有足夠的美術素養與鑑賞能力，這些美術素養及鑑賞能力並非生而即可獲得，而是需經過

適當的學習來逐漸累積，諸如對於美術史的了解、對於美學與美術批評的認識，於美術創作上的經驗，甚或是在歷史文化方面的修養、生活中各種層面的體驗等，俱與美術素養相關。一旦美術素養有所增進，鑑賞能力自然也隨之提昇，所謂「外行看熱鬧，內行看門道」，關鍵即在於觀賞者是否具有足夠的美術素養而定。最後，緣於人類生活的多樣性，美術作品也常以不同形貌出現，其中雖有許多能廣博大眾共鳴的作品，但亦不乏有流於曲高和寡之作，若欲成為一個多方位的美術鑑賞者，除前述要件外，觀賞者尚需具有能接受不同表現手法、雅納不同美感取向的審美觀念，方能建立健全的審美態度，獲致完滿的審美享受。

美術作品是歷來的創作者，或者為了某種特定的功能，或者為了傳達個人的審美觀念或思想感情，而藉著一些物質材料及創作技巧所完成的某種形式。其中蘊藏了不同的社會文化特質、藝術家的獨特個性和技巧，以及各類物質材料所呈現的視覺特徵，因此，每一件美術作品都可謂是一個相當複雜的有機整體。同樣的，由於每一個觀賞者不同的文化背景及美術素養，當其面對同一件美術作品時，將產生各自不同的審美體驗及感受，使得美術鑑賞活動的本身也具有不可限量的發展空間。並且，美術鑑賞同時還肩負了推動美術創作的使命，由於各個不同時代的群眾之審美取向各不相同，便產生了不同的創作導向，這些導向或者是順應大眾的審美趣味，或者是恰反其道而行，但不論如何均是刺激美術創作的某種動因。

因此，美術鑑賞活動對於一般大眾而言，可以增強對於美術作品的了解與感知；對於美術創作而言，可以產生或制約或推動的作用，蔚成美術進步的動力之一；對於人類的美術歷史而言，則可以使得美術作品發揮最大的作用，並使整個美術活動的歷程趨向完整。總而言之，美術鑑賞能力的培育及美術鑑賞活動的普及，必可促使美術發展更趨活絡，而一個社會或國家的美術事業是否繁榮，又是其文化水準層次高低的重要指標。尤其是相應於物質生活過奢、精神生活貧乏的現代社會而言，更加突顯了推動並落實美術鑑賞教育的重要性與迫切性。

第二節　美術鑑賞的範疇

從廣義的角度來看，世上萬物皆能成為人類的鑑賞對象，舉凡繁星點點的夜空或波濤洶湧的海岸……均能給予觀賞者不同的美感享受，產生相當的審美共鳴。然而，緣於美術作品俱為各時代的創作者或對自然界的現象加以精製、或將人生世界中的情境予以轉化，故能體現出較之原物更為凝聚的美感效應；再加上美術作品本來即具有傳遞文化、助益社會發展的功能，因此，各類美術作品確為人類生活中最佳的鑑賞對象。是以今日談及美術鑑賞時，其鑑賞內容主要即為人類美術發展史上的美術作品，也就是說，美術鑑賞的範疇將以視覺藝術

所涵蓋的領域為主。

事實上，欲究明人類美術創作活動的內容並非易事。有些學者以美術活動發生的地域做為分野，而有東方美術、西方美術之分；有些學者以美術活動產生的國度做為分野，而有中國美術、法國美術……之分；有些學者以美術活動發生的時期做為分野，而有中世紀美術、現代美術、唐代美術、宋代美術……之分；有些學者以創作者的宗教信仰做為分野，而有佛教美術、基督教美術、回教美術……之分；又有些學者以創作者的身分或賞鑑族群做為分野，而有精緻美術、民俗美術、大眾美術……之分；也有些學者以創作的動機及功能做為分野，而有純粹美術、應用美術之分……，前述各種分類的方式雖有不同，但均企圖以某種固定的性質來將複雜的美術創作活動類別化，以便於進行研究、陳述或者學習。

然而，不論是何種分類方式或何種美術類別，其中的美術作品均不外乎又可分為平面性的美術作品及立體性的美術作品等兩大類。所謂平面性及立體性，是視美術作品本身所占據的空間而定，若美術作品所占據的空間為二次元的平面，便屬於平面性的美術作品，若其所占據的空間為三次元的空間，則屬於立體性的美術作品。

在平面性的美術作品中，最主要的部分即為各類繪畫作品，這些繪畫作品不論是以水墨、油彩、水彩或版畫、混合媒材等所完成，皆不脫平面的特性。其次，各類應用美術、民俗美術的作品中，如設計、蠟染、剪紙、服飾、編織等，也屬於平面性美術的範疇。另外，許多應用科技媒材所創作的各類美術作品，如攝影、錄影藝術、動畫及電腦繪圖等，由於其作品同樣具有平面性的特質，因此也列屬平面性美術作品之中。一般而言，對於平面性的作品，觀賞者於進行鑑賞時多依賴視覺的感受為主。

在立體性的美術作品中，以雕塑及建築分別為最主要的兩個部分，其中雕塑常是屬於「中實」的立體性結構，觀賞者於進行鑑賞時多依賴視覺與觸覺的感受為主；建築則是屬於「中空」的立體性結構，除可觀賞或觸摸外，尚可提供人類於其間活動及居住，因此，除視覺及觸覺外，從事鑑賞時尚有賴於運動感覺進行感受。除去雕塑或建築之外，各類工藝作品，如金器、銀器、銅器、珠寶首飾、玉石、琺瑯器等，甚或各種民間藝品、景觀藝術、行動藝術、裝置藝術等，由於其作品均具有三度空間的特性，因此皆屬於立體性的美術作品。

由前述可知，美術鑑賞的範疇是以人類美術發展史上的各類美術作品為主，根據這些美術作品所占據的空間特性，又可將之大別為平面性的美術作品及立體性的美術作品兩類。觀賞者在面對不同的美術作品時，除先區別其應用之媒材及使用的技法、形式外，尚應分析其所屬的時代特性及創作者的背景特徵與作品內容之關係，方能不致掛一漏萬，得以窺見美術作品的全貌與其內涵意義，達到進行美術鑑賞活動的最終目的。

第二章　美術的概說

第一節　美的意義與特性

　　當一般人欣賞一株含苞待放、姿態綽約的花朵時，常會以「美」一詞形容之。同樣的，看到光霞斑斕的落日餘暉，或是一幅色彩和諧的繪畫、一尊逼真寫實的雕像，又或者是一只造形簡潔流暢的花瓶、一個布置得宜的室內空間……時，也常以「美」做為最佳的形容詞。由此可見，不論是自然界、人工界或是藝術界，大凡是能感動人心的某種性質，人們似乎便習慣以「美」來總括之或禮讚之。正由於美的涵蓋性是如此廣泛，古往今來的學者們雖每每企圖將之定義，卻往往僅能觸及其本質中的某個部分。

　　研究美的學問，就稱為美學 (Aesthetics)，自從美學的思想於西元前五世紀發軔以來，有關「美」的意義與特性，便成為歷代美學家努力尋索的重大問題，並且至今仍在討論之中。觀諸各個時代學者對於「美」的看法，可謂是眾說紛紜，各有所指。有些學說認為美來自於上帝的賜予，有些學說認為美來自於物象各部分之間適當的比例；有些學者認為自然物最美，也有些學者主張藝術美高於自然美；有些人認為美來自於道德倫理的實踐，也有些人將美源自於人類的潛意識；有些學者從唯心論的角度查驗美的定義，有些學者則從唯物論的看法入手……。總之，相關於美的意義或本質的探討確實是論旨繁富，難有定論。

　　至於中國的美學思想家，對於美的最高境界也各有論述，並有學者將之大別為華麗繁富的美感及平淡素淨的美感兩類。前者如錯絲鏤金的青銅工藝、金碧輝煌的青綠山水、穠麗精細的工筆人物花鳥，或光彩華麗的明清瓷器等，均屬此類。後者則如樸拙渾厚的陶器工藝、筆墨兩暢的水墨山水，韻致動人的寫意人物花鳥，或宋代清新淡雅的瓷器等，均屬之。而這兩種不同性質的美感相較之下，又以後者向來較為歷代的文人或藝術家所推崇，並認為絢爛之極，終需歸於平淡。

　　前述中西方學者對於美的看法雖是論者眾矣，但不論是自然物、人造物或是藝術品，萬物之所以為美，全在於人類所具備特有的鑑賞行為。無論是任何事物，若未經過人類賞鑑，那就無所謂美與不美，更無所謂美的意義或特性之探究。因此，美的存在與否，全仰賴人類

有體識美並追求美的能力，唯其如此，由於人類發展過程中的複雜性，每一時代均有體識美感的不同方式，美的定義如此歧多，也不足為奇。

人生界每一件事物均與美的性質有所相關，美既具有許多不同的性質，也每以不同的形態出現。即便是同一種類的事物，雖有大小之分，強弱之別，但其所具有的美感並不有所減損。例如，一朵小花的美感未必遜於花開遍地的美感；一顆孤星高懸夜空的美感，也未必不及繁星點點。另外，一般人在談及美感時，較常認為「賞心悅目」即為美，事實上，許多並不見得賞心悅目的事物，也同樣能呈現撼動人心的美感。以美術史的發展而言，固然有許多秀美之作，但也不乏創作目的在體現崇高、悲壯，甚或滑稽、怪誕的情緒者。尤其是現代藝術，面貌之多，形式之廣，可謂前所未見，其創作目的有些是原始本能情緒的發洩；有些是純粹偶發及無常性的呈現；有些則是冷漠、疏離的自我逃避表現，其中所具現的美感特質，更是大異於傳統中美的概念。因此，身處於現代的欣賞者，雖然未必需要深入了解美的概念發展史，但必須使自己的感受性更為寬廣並更趨敏銳，開放心靈與思維，接納各種不同性質的美感表現，先以客觀的態度了解其創作源始，再以主觀的感情決定個人喜惡，方能充分享受人類美術史上每一件珍貴的瑋寶。

第二節　美術的類型及價值與功能

美術的發展過程向與人類的生活息息相關，由於人類生活的多樣性與不同之需求，美術也隨之產生不同的類型，其中較為大家所熟知的，是將美術區分為精緻美術、民俗美術、大眾美術等三個範疇。此三種類型區分的依據，與創作者和欣賞者的社會階級、教育程度，及美術作品的價值與功能皆有相關。

「精緻美術」(Fine Arts) 一般常稱之為「美術」，其發展史即為通稱之「美術史」。以西方美術的發展歷史看來，除卻史前時期之外，自古代埃及開始，精緻美術的特質便已展露端倪。由今日所見到的埃及美術文物中，可發現埃及藝術家創作的主要服侍對象是統治者與貴族，創作的宗旨則服膺於當時的宗教觀，少有自己的創造性。希臘羅馬時期，藝術家雖開始有個人創造性的發揮，然而其服務對象也多以神祇、君王、貴族、富有者為主。漫長的中世紀裡，宗教教義成為藝術家創作的最高指導原則，上帝及其代言人（教會組織）即為其忠實服務的對象。

文藝復興時期，雖則藝術創作的新觀念及技法豁然開啟，但藝術家仍繼續熱誠的為教皇服務奉獻，在教會的勢力逐漸衰減之後，專制的君主政權成為藝術家的另一個重要贊助者。西元十八、十九世紀之際，民主思想勃興，君主政權、貴族勢力相繼瓦解，但藝術家很快的

又找到了另外一群有力的資助者，那就是伴隨著社會進步，逐漸蔚為社會中具有重要支配權力的資產階級，以及成為社會組織中堅族群的中產階級。在服務對象即幾乎等同衣食父母的情況之下，藝術家的創作理念自然會受到贊助者相當程度的引導，而美術作品的內容、形式也會反映不同贊助者的審美趣味。這種情況，在中國美術發展史上亦同樣可見，歷來宮廷畫師皆向以各朝君主的喜好做為表現風尚，唐朝壯麗華美的藝風，宋朝精緻工整的藝風，皆為例證。

當然，在中外的美術發展中，也有許多並不受贊助勢力所影響的美術表現，例如在中國繪畫中居於相當重要地位的文人畫，或者是十九世紀中葉之後，西方美術界有許多藝術家擺脫了世俗及傳統的束縛，開創了美術表現的新風貌。也就是說，這些藝術家們視美術創作為個人感覺、感情及思想的表達方式，重視個人獨特的表現，強調以獨創的形式，表達個人獨特的內涵，使創作者的感受透過美術作品來感染他人，以期受到了解或贊同，此類情況也同樣屬於精緻美術所具備的特質之一。

事實上，不論是否受到贊助者的影響，大部分的時代中，藝術家都具現有不同程度的創性。但由於現代藝術對於創作者個性與獨創性的極度重視，使得美術作品所展現的內容與形式，較之從前顯得更易流於曲高和寡。在以往，一般民眾雖未接受過美術素養的訓練，於欣賞美術作品時，尚能從較為具象的畫面中，多少捕捉一些寫實性的視覺訊息，但一當面對現代美術時，卻往往僅能望畫興嘆，難以產生共鳴。

於是，精緻美術誠然流傳久遠，並自有明確的歷史傳承與鑑賞原則，唯不論其原始創作目的是為服務少數贊助者，或是藝術家個人的獨創性發揮，兩者均屬於社會中的特定族群（或知識分子），一般民眾則需先行接受相當的教育與訓練，方較易進行了解且產生喜好，否則恐難全然體會其美感價值。

相對於精緻美術的特性，民俗美術 (Folk Art) 則具有極大的普遍性，也就是說，精緻美術主要是由少數美術菁英或為自身表露創性，或為社會中少數特定階級而創作。民俗美術則是由社會中未經過美術訓練，或甚至未接受過教育的中下階層大眾所創作。這些民俗美術作品的創作目的不一，有些與宗教信仰相關、有些與民間習俗相關、有些純為美化居住環境、有些則為表達對異性的愛慕而作……，然而不論這些民俗美術的製作目的為何，皆呈現了各個不同種族的鮮活生命力。

一般而言，在民俗美術的作品中，慣常以傳統文化風俗或民間信仰為表現內容，並喜歡採用當地民眾所熟悉的視覺語彙，因此，民俗美術創作者的獨創性常附屬於群體文化特性之下，其創作形式或內容多為代代相傳，並且由於創作風格持續且穩定，因此保守性大於獨創性。但是，只要符合前述表現宗旨，民間的藝術家們也會發展出頗具獨創性的作品，也正因為這些民間藝術家們多半未經過正式的繪畫訓練，反而能別出新意，更富巧思。

　　大眾美術 (Popular Art) 是在十九世紀末葉，工業革命之後，伴隨著中產階級的興起而出現的藝術型態，它與精緻美術及民俗美術的最大不同點，在於精緻美術與民俗美術多是以手工製作的單一產品，而大眾美術則可藉工業發展下機械化的過程進行大量生產。並且，以今日的社會型態而言，大眾美術是與人類生活最為密切相關且應用最廣的藝術類別，舉凡日常生活所見的視覺意象，均或多或少與其相關。例如，觸目可見的各式廣告、海報、插畫、電視、電影、服裝設計、包裝設計、封面設計、動畫等，盡皆屬於大眾美術的範疇。這些美術產品的最大特色除了是可以統一而大量的生產之外，其展示的地點與方式也不受任何限制，大凡一面牆壁、公車的外殼、一根柱子，甚至家家戶戶的信箱，均能成為其出現的場所，不若精緻美術或民俗美術般，前者往往需至美術館或畫廊參觀，後者也常需至特定的收藏地點欣賞，例如各地的民俗文化中心等。

　　前述三種不同的美術發展類型中，精緻美術和民俗美術與人類進化並行開展，大眾美術則是近代科技昌明下的產物。精緻美術由於向受特定族群及知識分子的喜愛，早經歷代學者研究發展成為一門獨立且專門的學問，並有專業的研究方法繼續深入探討。民俗美術由於常為知識分子所忽略，認為其風貌流於低俗、幼稚，或視之為民間迷信習俗下的產物，因此民俗美術雖與人類歷史同般久遠，卻直至近年方漸獲重視。至於大眾美術，挾其迅速便捷的特性，快速的打進現代人的生活中，但由於其多需考慮大部分群眾的審美共性，美感品質有時不免趨向通俗，被認為是較富機能性的實用美術，以與純粹美術（即精緻美術）相別。

　　然而，就美術鑑賞的角度看來，這三種美術類型俱皆有其獨特的價值與功能。以精緻美術而言，其傳承代表了各個時代的文化特色與價值觀；以民俗美術而言，其傳承代表了不同民族、不同地區的風土民情與價值觀；以大眾美術而言，其發展本身就代表了當代的群眾文化特性與價值觀。三種美術類型的功能既然不同，鑑賞價值也各有殊異卻同等重要，皆可藉之透視人類的生活及思想層面，並享受不同類型的美感經驗。

　　三種美術類型中，大眾美術最具廣泛性，有時連未受過任何訓練的幼兒均能體識。民俗美術雖然也頗具普遍性，但由於其表現內容中，常有富含地方傳統色彩的獨特視覺語彙，鑑賞時需先行對作品的產生背景有所了解為宜。至於精緻美術，則是三種美術類型中，普遍性較低的一類，由於其產生背景與時代、社會、宗教、政治……乃至藝術家的個人背景、心理因素等俱有密切關聯，以致每一件美術作品均有其特殊的風格，這些風格可能是時代風格、流派風格，或者是個人風格，或甚至是由於特殊的媒材、技法，而有不同的視覺特徵。有關於這些殊異的創作背景及作品中形式、內容或材料、技法上的特性，需要經過一定的學習方較易進行鑑賞。尤其是以現代藝術而言，這種情況更為明顯，是以相較於民俗美術或大眾美術，對於精緻美術的深入欣賞與了解，未必是人人皆可隨意進行而垂手可得的。

　　然而，由於今日美術教育工作者的努力，只要接受適當且正確的啟發，則人人均可進入

精緻美術的殿堂，接受薰陶與洗禮。同時，不論前述不同類型的美術發展之普遍性如何，緣於其中均涵泳了不同的價值與功能，俱為人類文化中的寶貴資產，皆應對之有所認識並體會了解。

第三節　美術與人類生活

　　不論是精緻美術、民俗美術或大眾美術，與人類生活均息息相關。首先，於精緻美術中，有許多題材係取自各時代各地區的生活情景；而民俗美術，幾乎就是各民族生活的縮影；至於大眾美術，則貼切的反映了當代生活的面貌。並且，除了可將美術內容視為各時代人們生活情境的忠實記錄之外，美術作品中尚每每能體現時代特性或預示時代特性，因此與人類之進化、社會之發展及文化之演進，實具有互為因果的互動關係。

一、美術與生活

　　自人類開展生活型態以來，即與美術結下不解之緣，舉凡人類生活中的各個層面，包括食、衣、住、行、育、樂，都藉著美術活動為之妝點生色。

　　就食而言，與美術最直接相關的，即是各類食器的製作，在人類生活的早期，這些食器僅需發揮實用的盛煮功能，其次則有造形的設計變化及裝飾紋樣的產生，至於現代，除了食器本身多彩多姿的造形設計外，食物的色彩與搭配，更成為一門講究的學問。

　　就衣而言，史前時期或原始社會中，人類在衣尚未能蔽體的情況下，即已有飾物的裝飾出現，這些裝飾的目的或為迷信，或為求偶，發展至今，服飾設計已成為現代人生活中的重要部分。

　　就住而言，大自建築物的外觀設計、景觀規劃，小至室內布置、家具設計等均有賴美術提供服務，對於古今中外人類居住環境的美觀與舒適性可謂貢獻良多。

　　就行而言，從古時王公貴族以之代步的馬車，至今日家家戶戶幾乎必備的汽車，不論在配件或造形等方面上，也往往由專業的相關人員為之進行設計。

　　就育、樂而言，在美術範疇中的各種類別，如美術史、美術創作、美術批評等，本身即肩負了傳承歷史文化的教育責任。而美術鑑賞的宗旨，也是期望每個國民，雖然不能都成為藝術家，但皆可成為樂於參與美術活動的欣賞者，美術與人生中育、樂層面的相關性由之可見。

　　食、衣、住、行、育、樂，原屬人類生活中的基本層面，由於美術的潤澤，乃使其在實際的功能之外更添滋味。

二、美術與環境

人類生存於大自然之中，賴自然界所提供的一切養分延續生命。在史前時期，人類昧於自然界中風雨雷電等現象，對自然界抱持敬畏的態度，隨後則懂得利用大自然的四時運作來春耕夏耘秋收冬藏，再其次則藉著各種美術創作的形式來謳歌大自然、禮讚大自然，在諸多以大自然為題材的表現中，最為人所稱道的，應屬中國繪畫中的山水畫無疑。

在中國的山水畫中，除了講求將山光水色生動入畫，使人可望、可遊、可居外，還提供了一個無垠而廣闊的空間，供給觀賞者於其中寄情寓意，抒展胸懷。至於西方的風景繪畫雖然盛行的時間較中國為晚，也同樣將本無喜怒的自然界賦予無窮的生命力，觀賞者透過畫面，能重新體會原本或未察悉，隱藏在自然美景表象下的弦外之音。

三、美術與社會

無論是原始社會或是現代社會，其社會型態與組織結構雖有不同，但均被視為一個具生命力的有機體，需借助各類活動為諸社會現象進行融合並精煉的工作，美術即為此類活動之一。印證以人類演進的歷史，確可發現美術乃為人類社會發展的先驅，由於歷史上每一個不同的階段所產生的美術作品皆各具特色，自某一時代的美術表現，即能判斷當時的社會型態及價值取向。

從西方美術的發展特徵上可發現，古代埃及人長於表現所知；希臘人長於表現所見；中世紀的歐洲人長於表現所感。在中國的美術發展中，有些時代講求繁華充實之美，有些時代則講求空靈淡雅的美感。人們之所以能認識這些不同時空下的社會組織，泰半即基於當時所遺留下來的美術遺產。舉例而言，設若未憑藉著舊石器時代所遺留的洞穴壁畫、甲骨象牙，絕難想像當時的社會型態與先民之生活方式。

美術可說是個人和社會在錯綜影響的調適過程中所發展出來的形式。當美術史家考察人類創作美術的動機時，往往會發現許多美術作品的創作皆無法脫離社會背景的因素。誠然，藝術家既為社會的一分子，自難擺脫社會的影響，但是美術作品中，亦不乏描寫社會中醜惡的一面，以收警世之效者。因此，綜言之，美術是社會的產物，社會亦是美術的產物，社會是美術創作的動因之一，美術也擔負了批評社會的責任。

四、美術與文化

正如同每一個文化均將發展出屬於自己的語言一樣，每一個文化也都將發展出某些種類的美術活動。甚至有些原始文化，在尚未形成宗教信仰之先，便已產生了一些美術作品（諸如簡單的器物、飾物等）。一般談及文化時有所謂顯在文化與潛在文化之分，前者是屬於可見

的，例如服飾、器物、各種儀式等；後者則是屬於不可見的，例如信念、信仰、價值觀等。這些抽象的潛在文化若僅用語言或文字來傳達，較難令人心領神會，但若透過視覺語彙來表達，則可彌補語言或文字上的不足。

除可傳達文化之外，美術作品本身也是文化的一部分。有時，文化藉著鼓勵或排斥某些美術作品來引導美術創作的方向；反之，當美術創作的隆盛時期，則又往往導致文化的發展，甚至促使新文化開始形成。因此，文化固然塑造美術，美術也影響文化，二者相輔相成，互為因果。文化對美術有著指引的功能，美術則是每一時代的文化最具體之表徵之一，也是文化最有力的支持者，能使文化更具價值。

五、美術與科技

早在古代希臘時期，「美術」與「技術」在時人的心目中差異並不太大，也就是說，在當時，畫家的地位並不見得比油漆匠來得高明多少，原因在於此兩者皆需動手做事，而希臘人對於需要體力勞動愈多的工作愈感輕蔑。至文藝復興時期，科學新知逐漸為藝術家所應用，諸如生物學、解剖學、幾何學等，因為在當時的人看來，美術與科學都不外乎在追尋探索自然界的法則與奧妙，兩者頗具關聯。

前述將科學技術與美術結合的情況，至工業革命後愈加明顯，不論是純粹美術或實用美術均與科技互相為用。以純粹美術而言，未來主義、構成主義在理念上已開始向科技問路，至於機動藝術、電腦藝術、錄影藝術、動畫藝術等更是與科學技術、媒材的發展密切連結。就實用美術而言，不管是與生活相關的任何一種設計，其質材選取與製作，更是仰賴相關的科技知識，如材料學、人體工學等，這些知識可使美術設計者以最經濟的原則達到最大的實用價值。反過來說，也由於美術所提供的審美考量，方使得充斥著科技產物的工業社會更具親和力，更適於人類居住。因此，或可說，美術乃為人類生活與科技之間最佳的潤滑劑。

六、美術資源的利用

若想了解美術作品，最好的方式就是親炙原作，由作品中所呈現的視覺特徵及創作者的手澤來體會其初衷，並遙想當時的創作情景。世界上的先進國家為保存本國美術作品並蒐羅其他文化的美術精品，均紛紛設置興建美術館，專事美術作品的收藏與展出，許多藏品豐富的美術館更成為各地遊客旅遊必至之勝地。

由於國內經濟大幅成長，國民物質生活水準日益提高，在文化層面上亦有相對提昇，大型美術館乃陸續設立，臺北市設有國立故宮博物院、國立歷史博物館、國立藝術教育館、國立臺灣博物館及臺北市立美術館等；國立臺灣美術館設立於臺中市，高雄市則有高雄市立美術館的設置。此外，為確切落實並推廣美術活動，全國各縣市也廣設文化中心，除舉辦展覽

及相關活動外，也同時著重於具地方色彩美術活動的推動，使坐落各處的文化中心，成為一般民眾接受美術陶冶的最佳去處。

除去公立的美術館及文化中心外，尚有私人設置的小型畫廊也是賞鑑美術作品的極佳地點，這些畫廊雖多以商業型態出現，但由於其展出內容觸角極廣，對於本土畫家及當代畫家，以及新興一代的畫家之作品多有介紹，對今日美術鑑賞環境的提供也有相當貢獻。

七、美術作品的收藏

自來有關美術作品的收藏與賞鑑，不論中外，多為帝王、貴族或是有錢人士的專寵，這些收藏者挾其權勢與財力，蒐盡天下美術珍品，有些私人收藏家藏量之豐，甚至可媲美一座小型博物館，也的確有許多收藏家以自己的收藏品為基礎，設置私人的美術館。

近現代以來，隨著風氣日開，一般民間人士收藏古玩、書畫的風氣日盛，尤其進入二十世紀中葉之後，蒐購各類美術作品的熱潮更是前所未有，究其原因，一則因為個人喜好，視其為最佳裝飾品；二則為求追上流行，以之體現本身的文化素養；三則以此為投資工具，進則增值，退則保值。於是，一時之間，世界級的著名藝術家，其畫價一夕數翻，甚至成為天文數字。此類情況，或不免有炒作嫌疑，但也說明了美術作品及藝術家在一般社會大眾的心目中，地位已日漸昇高。

對一般鑑賞者而言，雖然未必有財力競購名家珍品，但仍可衡量自身能力，至坊間私人畫廊選購小幅畫作，負擔既不致太大，也能找到合乎本身審美品味的原創作品。至於選購之時，個人喜好應是絕對的主導因素。除此之外，尚可透過畫廊簡介，或收集創作者的相關背景資料，分析其風格及未來發展潛力等因素，以做為收藏時考量的輔助依據。

自我評量

1. 嘗試在生活周遭擷取各類事物中不同性質的美感。
2. 嘗試說明精緻美術、民俗美術與大眾美術之間的差異。
3. 嘗試舉出個人生活中與美術最為相關的部分。
4. 嘗試列舉居住城鎮中的美術館、文化中心或畫廊。

第三章 美術鑑賞原理

第一節 視覺的要素

欣賞美術作品，是一種令人非常愉悅的經驗，這種經驗也許會因為教育程度、種族、年齡，甚至性別而有所差異，但卻是一般人均可體驗及享受到的。美術作品是由歷來的藝術家窮一己之精力創作而成，這些作品或者表達了創作者個人的美感經驗，或者反映了某一時代的社會信念，甚或預告了尚未為當世人所察覺的時代特性。藉著這些不同的美術作品，一般欣賞大眾除了視覺上的饗宴外，尚可察知原本為自己所忽略或者雖有體識，卻未必能予以精鍊的美感經驗。

欲欣賞一件美術作品，首先須能觀察作品中所呈現的視覺要素，這些視覺要素對於原創者來說，是賴之以構組作品的基礎元素，其重要性正如一首詩篇中的單字，對於詩人而言，這些單字是呈現思想、感情的基本要件；對於欣賞者而言，則是賴之以認識作品的基本要件，若無法辨認字義，則將難以了解全篇詩文的涵義。因之，能辨析作品的視覺要素可謂是欣賞美術作品時的首要條件，辨析視覺要素的能力愈敏銳，愈能深入體驗美術作品。一般而言，視覺要素的種類約有下列六項為較主要者：

線 條

線條是由點的移動所構成的軌跡，是構成一件美術作品最基礎的要素，也是最易為人類認識或用以表達意義的符號，即便是牙牙學語的幼兒，也能以線條表示情感（圖3-1）。藝術家以線條記錄或傳達感情以及意義，欣賞者則可透過線條的個性來體會藝術家的意念。這些線條有時可

圖3-1 高立衡 三歲
畫面中雖未明確呈現可辨識的形象，仍可藉線條的運動體現幼兒的情感。

能是一件物體的輪廓線，有時可能是花瓣上的紋路，有時可能是海水的波紋，有時也可能是
畫面中人物的目光或手勢所形成的暗示性線條……。不論是以何種形式出現，由於各式線條
不同的種類及性質，對於人類視覺而言，俱負擔有傳達訊息的功能。

色　彩

　　由於人類對於色彩的反應與其心理經驗及生理感覺甚至風尚習俗均有密切關聯，因此，
在所有的視覺要素之中，色彩是最能引發觀者情緒效應的一種。藝術家根據自己的感情與經
驗，建立個人獨特的色彩使用模式。欣賞者透過作品中的色彩，則可相對地引發個人的感情
經驗。

　　儘管對於色彩的喜好頗具主觀性，但色彩本身仍具有共同的基本性質，亦即所謂的色彩
三屬性，或稱色彩三要素，分別為色相 (Hue)、明度 (Value) 及彩度 (Chroma)。色相是各種顏
色的名稱，例如「紅色」、「藍色」等；明度是指色彩的明暗程度，例如灰色若與白色相較，
其明度較低，但若與黑色相較，其明度又較高；彩度是指色彩的純度或飽和程度，例如粉紅
色與紅色相較，前者的純色（紅色）含量較少，故彩度較低，後者則因純色（紅色）的含量
較多，故彩度較高。因此，所謂色彩三屬性，就是色彩的表面特性，是每一個顏色均具有的
性質。另外，不同的色彩並置時，彼此之間尚會產生各種感覺及心理效應，若能靈活運用這
些特性，將可形成更為豐富的視覺語彙。

形　狀

　　形狀是指被安置於一個固定範圍中的形態，這個固定範圍是由線條移動所產生的軌跡所
形成。一般而言，每一件美術作品皆由至少一個以上的形狀組成，這些形狀又可分為幾何性
的形狀及有機性的形狀。

　　幾何性的形狀之特徵為有組織且可測量，種類有圓形、矩形、三角形、正方形等，這些
形狀又各具特質，例如圓形具有旋轉的動勢，也帶有向外擴張的感覺；而三角形則由於三個
頂點的特性，似乎帶有方向性的暗示。有機性的形狀之特徵為較不具規則性、有流動性，並
蘊藏有成長的張力，例如人、植物、雲彩、河流等，即為有機性的形狀。在一件美術作品中，
有時是以幾何性的形狀為主、有時是以有機性的造形為主、有時則是二者的組合，如圖 3-2。

　　同時，人類常習慣將作品中所見到熟悉的造形與個人的感情經驗相連接，例如在風景畫
中，為風雨吹打的老樹或許會使人萌生滄桑之感，而一輪躍昇的紅日則予人充滿希望之感。
有些藝術家便運用這種視覺聯想來安排畫面中的各類形體。但有些藝術家卻摒棄為一般人所

熟悉的造形，轉而運用令人較不熟悉的形狀來組織畫面，面對此類作品時，觀賞者便需訓練
自己，從其他的角度去探索畫面的美感趣味。

光影與明暗

人類之所以能觀看對象，最主要的原因之一，是因為有光線的存在。因此，物體、光線、
眼睛被稱為人類的視覺三要素，由此可見，光線對於視覺機能的重要性。依據人類所處環境
中光線來源的不同性質，又可將之區分為自然光與人造光兩類，前者如太陽光、月光、星光
等；後者如日光燈、螢光、水銀燈、霓虹燈等。由於光線的性質、方向、強度等的不同，令
物體也呈現不同的外觀或色彩（例如同一種水果在不同的光源下會產生不同的色彩），並且會
產生光影明暗的變化，若光線的效果運用得當，將使得不論是平面性或立體類的作品更富有

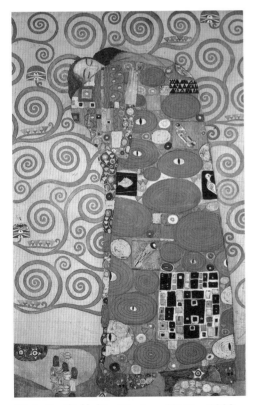

圖 3-2　克林姆 (Gustav Klimt, 1862～
1918)：「滿足」(1905～1909)　194 × 121
公分　維也納　奧地利應用美術館
克林姆是奧地利畫家，作品頗富裝飾性，本幅
作品的主體人物是有機性的形狀，花紋及背
景則以幾何性的形狀繪製。

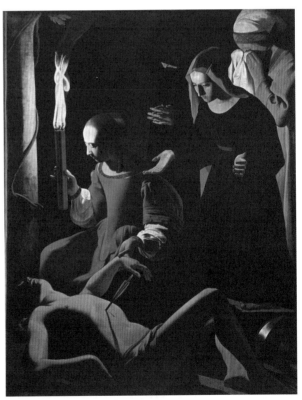

圖 3-3　德・拉突爾 (Georges de La Tour, 1593～
1652)：「聖艾瑞妮替聖西巴斯聖療傷」(1648)　160 ×
128.9 公分　柏林　達勒姆博物館
德・拉突爾是十七世紀的法國畫家，以畫宗教畫及風俗畫
著名。在這張作品中，觀賞者的視線受到明暗變化的引導，
先看到持蠟燭的女子，再逐漸及於其餘的人。

生動鮮活的趣味，也更能體現對象在三度空間中的立體效果。

　　由於藝術家對於作品中光線的安排，使作品呈現明暗的變化，在美術術語中，對於作品中的明暗變化，通常是以「調子」來形容之，藝術家即藉著對於調子的掌握，來構組畫面中光影明暗的節奏。調子的處理手法又可概分為兩類，其一是以對比手法來突顯明暗的關係；其二是以漸次的變化來安排明暗的關係。但不論是那一種方法，均可形成作品中數個不同的明暗區域，當欣賞者面對作品時，便會使視覺隨著明暗的區域變化而移動，無形中，便是以光影明暗的變化來引導觀者的視線（圖 3-3）。總之，藝術家可以藉著千變萬化的各種安排方式來處理明暗，也同樣將在觀賞者的內心引發各種千變萬化的視覺效應。

質　感

　　質感是指一件事物的外貌所呈現之視覺特性。例如，金屬材質的物體常呈現有光澤而平滑、冷硬的感受；木質材料的物體常呈現溫潤、光澤較內蘊的感受；麻布予人較粗糙，織紋較明顯的感覺；絲綢則予人較光滑，織紋較細緻的感覺。這些不同的材質，均有其不同的視覺特性，藝術家或者運用繪畫技法將之表現得栩栩如生；或者選用適當的材料及技法來傳達自己的想法；也或者故意以完全不相關的材質來刺激觀賞者原有的既定思考模式。對於欣賞者而言，當看到對物體質感描繪細膩並寫實逼真的作品時，往往較易接受並產生共鳴。

肌　理

　　肌理與質感的意義相類，同樣用以形容一件事物的觸覺特性，但美術作品由於不同的類別（繪畫、雕刻、版畫……），且各種類別之中又有各種不同的技法及材料，因此除去作品中對於物象的質感表現之外，作品的表面本身也會呈現不同的肌理，這些肌理或者平滑或者粗糙；或者柔軟或者堅硬；或者疏鬆或者緊密……。與作者所選用的材料、技法，及個人的表現方式與筆觸（以畫筆、畫刀、雕刻刀等工具接觸作品時，所留下的痕跡）均有相關。例如圖 3-4 是後印象主義大師梵谷（Vincent van Gogh, 1853～1890。生平參見第九章第四節）的作品局部，圖 3-5 是新古典主義大師安格爾（Jean-Auguste-Dominique Ingres, 1780～1867。生平參見第九章第二節）的作品局部，雖同屬油畫類別，但卻呈現了完全不同的肌理，前者厚重、黏稠，後者則平滑、細緻。而圖 3-6 是近代雕刻巨匠羅丹（Auguste Rodin, 1840～1917。生平參見第十四章第五節）的作品「吻」，整尊雕刻是以大理石為素材，人物的部分呈現了人體肌膚光滑細潔的質感，臺座的部分卻呈現凹凸不平的粗糙肌理，兩者適成極佳的肌理對比，在視覺上也營造出明顯的對照效果。

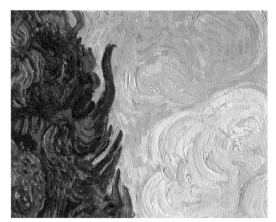

圖 3-4　梵谷：「兩棵柏樹」(1889) 局部
畫面上的筆觸極清晰，並且層層堆疊，頗富動感。

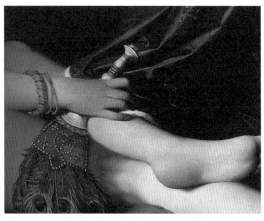

圖 3-5　安格爾：「宮女」(1814) 局部
畫面中的筆觸非常細膩，幾乎令人無法察覺筆觸的痕跡。

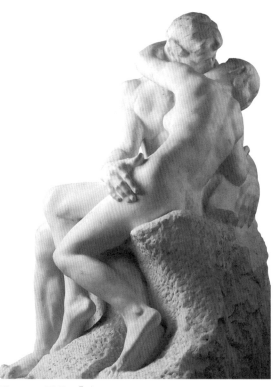

圖 3-6　羅丹：「吻」(1888～1889)　　181.5 × 112.3 × 117 公分　巴黎　羅丹美術館
羅丹將人類浪漫而動人的愛情成功的以雕像永恆的保存了下來。

第二節　視覺形式原理

　　視覺形式原理又稱為美的形式原理或美的原理原則。藝術家最令人著迷的能力之一，是能自繽紛雜沓的外界環境中，擷取元素精煉，並做最和諧且悅目的安排。雖然，審美是一種相當主觀的感情經驗，同樣的一件作品，會因為不同的時、地、人而引發不同的美感經驗。但經過歷來許多學者的查證，認為人類應具有共同的視覺美感特徵，這些視覺上的美感特徵經歸納整理後，即成為一些秩序法則，亦即所謂的視覺形式原理。這些原理原則雖非絕對需

奉行不貳，但確可提供一般欣賞者或初學創作者做為認知及創作美術作品時的參考。另外，這些形式原理除可應用於各類美術作品（繪畫、雕刻、設計……）外，也可用以欣賞文學、音樂、舞蹈、建築等其他的藝術領域之作品，可見其同時尚且為一般藝術類別所共有的原理原則。對於視覺美術而言，若能了解這些原則，於創作美術作品或欣賞美術作品時均有助益，在眾形式原理中，應用較普遍的有下列數項：

反　覆

「反覆」（又稱為「連續」）是指將同樣的形狀或色彩重覆安排放置的意思。由於這些形狀或色彩性質全無改變，僅是量的增加，是以彼此之間並無主從的關係。例如希臘神殿中的柱子，形狀、大小、粗細均相同，且以同等間隔安排，便是一種反覆的形式。在使用反覆形式時，若是採用左右或上下兩個方向延展的方式，稱為「二方連續」，例如圖 3–7 便是一例；若是採用上下左右四面八方延展的方式稱為「四方連續」，例如圖 3–8 便是一例。

一般而言，反覆的視覺形式較有秩序性，予人單純、規律的感受，在其他的藝術類別中也常可見到。以音樂而言，在同一首曲子中，常可聽到反覆出現的旋律；以舞蹈而言，也常見到反覆動作；以文學而言，詩歌中也常出現反覆的句子或單字等，均是此一形式原理的應用。

圖 3–7　二方連續圖案

圖 3–8　四方連續圖案

漸　層

「漸層」（又稱為「漸變」）是指將構成元素的形狀或色彩做次第改變的層層變化。例如，同一種形狀的漸大或漸小、同一種色彩的漸濃或漸淡，均屬於漸層的形式變化，而在這些漸增或漸減的層次變化中，即能具現出漸層的美感。圖 3–9 便是形狀由小漸漸增大，色彩由淡漸漸變濃的例子。

漸變的基本原理與反覆相類似，但由於其中或形或色的漸次改變，使得畫面較具活潑性，予人生動輕快的感受。中國建築中的寶塔（參見圖 15–6）；樂曲中音量的漸強漸弱；文學小說中情節高潮的堆疊；大會舞隊型的漸次縮小或擴大等，都是漸層形式原理的例子。

對　稱

「對稱」（又稱為「均整」）是指在視覺的畫面中，設一假想中的軸線，在此一假想軸的兩端分別放置完全相同的形體，即成對稱的形式，若假想軸為垂直線，則為左右對稱；若假想軸為水平線，則為上下對稱，也有上下左右均呈現對稱狀態的情形，圖 3–10 即是一例。

對稱可說是在所有的形式原理中最為常見且最為安定的一種形式，並且在自然界中也普遍存在。例如，人類的五官及四肢便極為對稱，其餘動物或植物、昆蟲或鳥類等，也往往具有對稱的形態。對稱在各種視覺形式中，最能予人平和、莊重的感受，雖然較易失之於單調，但對於人類的情感頗具穩定作用。於建築物中、室內布置上亦常可見到對稱形式的出現。

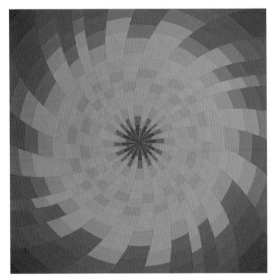

圖 3–9　以漸層的形式原理組成的畫面

圖 3–10　以對稱的形式原理組成的畫面

均　衡

　　「均衡」（又稱為「平衡」）是指在視覺
畫面中的假想軸兩旁，分別放置形態或不相
同，但質量卻均等的事物。如此一來，畫面
中的事物雖然並不相等，但在視覺的感受上，
卻由於分量相同，而產生均衡的感覺，圖
3-11 中，畫面下方的元素雖較上方為多，但
畫面仍呈均衡之勢。

　　對稱的形式必定屬於均衡，均衡的形式
則由於假想軸兩旁的物體僅是分量相等，形
式卻各異，因此不同於對稱。兩者相較之下，
均衡具有彈性變化，易予人活潑、優美而具
動勢的感覺。在各類藝術領域中，於繪畫的
畫面安排上、雕塑的結構安排上及舞蹈動作
的設計上或景觀的造形布置上，皆常運用此
一形式原理。

圖 3-11　以均衡的形式原理組成的畫面

調　和

　　「調和」是指將性質相似的事物並置一
處的安排方式。這些事物雖然並非完全相同，
但由於差距微小，仍可予人融洽相合的感覺。
以形狀而言，有形的調和安排；以色彩而言，
有調和色的安排，例如圖 3-12 即是屬於色
彩上的調和。

　　調和的形式中，由於構成物的性質互相
類似而差別不大，因此變化也較小，易予人
協調、愉悅的感受。在音樂中，有音色的調
和；在室內布置上，也常以此種形式進行設
計，以使視覺環境免生突兀之感。

圖 3-12　以色彩調和為主的畫面

對　比

　　「對比」（又稱為「對照」）其安排方式適與調和相反，是將兩種性質完全相反的構成要素並置一處，企圖達到兩者之間互相抗衡的緊張狀態。舉凡形狀、色彩、質感、方向、光線等，均可形成或大或小、或濃或淡、或粗或細、或左或右、或明或暗……的對比效果，例如圖 3–13 中，即包含了色彩及方向上的對比。

　　對比是各種藝術類別均常使用的形式，如果應用得宜，則被並列的不同之物，可彼此互相襯托而各顯其美，例如中國建築物中常見的紅牆綠瓦；戲劇情節中的忠良奸惡；樂曲中的鑼鼓之聲與細絃之音等，都是對比之美的例證。

比　例

　　「比例」是指在一個畫面之中，部分與部分之間的關係。不論是畫面中部分與部分間長短的關係、大小的關係，或是寬窄的關係，均屬之。創作者可依照自己的需要應用不同的比例形式，圖 3–14 便是以此種方式安排的畫面，呈現出動勢的效果。

　　在美術發展史上，比例是常被應用的一種形式，在古代希臘的建築及雕刻中，適當的比例甚且被視為是美的代名詞，例如著名的「黃金比例」(Golden Ratio) 認為矩形中，若長與寬之比為 1: 1.618 便是最具美感的矩形，生活周遭中使用的長方形事物，也常有符合此種比例者。

圖 3–13　以對比的形式原理組成的畫面

圖 3–14　以比例的形式原理組成的畫面

節　奏

「節奏」（又稱為「律動」或「韻律」）是指將畫面中的構成元素，根據前述各種形式原理，進行週期性的錯綜變化，能予人既有抑揚變化，又有和諧統一之感，圖3-15即為一張富有律動性的畫面。

節奏的形式於音樂領域中最常發現，但於詩歌、舞蹈中也常見其應用，在美術作品中，透過形狀、色彩、線條的交替變化，也能在視覺上產生波動的運動感，隨而引發心理上或輕快、或激昂、或緩慢、或跳躍的情緒。例如圖10-5是康丁斯基（生平參見第十章第五節）的「構成第七號習作」，便呈現了躍動的韻律感。

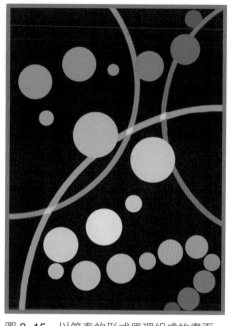

圖3-15　以節奏的形式原理組成的畫面

統　一

「統一」是指在一幅複雜的畫面中，尋找一個各部分的共通點，以之來統率畫面，使畫面不至於七零八落、散漫無章。不論美術作品中使用了前述一種或一種以上的形式原理，都必須顧及使畫面趨於統一的重要性。具有變化性的作品，視覺效果必較為豐富，如果缺乏變化，則畫面將流於呆板，但若僅顧及變化，畫面又將失之紊亂。因此，於安排畫面時，一則宜以多樣的變化來充實畫面；二則應以「寓變化於統一」的手法來觀照全局，統整畫面。

第三節　視覺心理原則

欲進行對於美術作品的欣賞，有賴於觀賞者視覺知覺的正常運作。緣於人類的視覺機能有許多共通性，方能產生跨越時空的審美共鳴。研究人類視覺心理的學者們發現，人類的視覺並非僅是單向接收訊息的感覺器官，當視覺系統接受訊息後，會隨之進行取捨、整理、補充等積極主動的作用篩選視覺內容，使之符合人類認知結構的邏輯概念。因此，對於視覺心理特徵的了解，有助於深入體察美術作品中有關造形、動勢、空間等部分的構成原則及美感來源。

造形處理原則

在視覺心理學中，將視覺所見畫面中的主體（畫面中的主要部分）稱為「圖」(figure)，其周圍的背景則稱為「地」(ground)，「圖」之所以能自「地」中分化出來，為人類視覺所察知，最主要的原因是由於圖具有形狀、色彩、明度等三個要件，若此三項要件能與背景有所不同，便能與之區隔。一般而言，物體較易成為畫面中「圖」的條件有下列數種：

1. 具有明確的輪廓線或形狀單純完整者。

2. 面積較小、密度較大或肌理描寫較清楚者。

3. 圖案呈對稱狀，或圖形往外凸者。

4. 位於畫面中心或畫面下方者。

5. 明度高、彩度高、對比強或暖色系者。

6. 具有動勢者。

對於繪畫創作者來說，進行畫面安排時，首先當然需先將主體對象（圖）描繪出來，但是如果將主體與背景（地）區隔得過於清楚，則畫面似乎嫌太呆板，若能使主體與背景有所區隔，且兩者間又能有所連繫，則畫面將較為悅目。然而，若主體與背景兩者的性格過於接近，則畫面又會使觀者無法區分主從。因此，「圖與地」分化的處理方式是否得當，將影響作品予人的視覺觀感。

另外，當人類的視覺面對複雜的對象時，尚能發揮主動擷取對象特徵，並將之簡潔化的能力。這種簡潔化的能力又常呈現兩種傾向，其一是將對象的特徵對稱化或統一化，如將圖3–16中的a圖視為與b圖接近；其二是將對象的特徵強調並誇張，如將圖3–16中的a圖視為與c圖接近。前者稱之為將對象「平準化」(levelling)，後者稱之為將對象「尖銳化」(sharpening)。在美術史中，不乏應用這些不同簡潔化功能的例子，例如野獸派畫家的作品便是在色彩上的尖銳化，而立體主義畫家的作品則是在造形上給予平準化（參見第十章第二、三節）。在美術設計上，亦常見到此二類原則的應用，以商標設計而言，平準化的商標造形多為安定且穩當，尖銳化的商標造形則多為活潑富動感。因此，熟悉「圖與地」的原理，對於純粹美術或應用美術的鑑賞均有幫助。

圖3–16　a圖b圖c圖

動勢處理原則

　　一般所謂運動，應指一件物體在某段時間之內，改變其原有的位置。但在美術作品中，雖然並未有實際位置的轉換，由於其安排方式具有某些特性，故在觀賞者的視覺中，仍能呈現具有動勢的感覺。由於這些動勢的存在，方使作品充滿了成長的生命力，而更加吸引人。

　　藝術家塑造美術作品動勢效果的方式甚多，以立體性的作品而言，圖 14–41 是巴洛克美術的雕塑大師貝尼尼（Gianlorenzo Bernini, 1598～1680。生平參見第十四章第五節）的作品「大衛像」，即是直接以人物的動作製造動勢；圖 13–29 是元朝的瓷器，其動勢發生自視覺由上而下或由下而上觀看瓶身的過程中；近代雕塑大師布朗庫西（Constantin Brancusi, 1876～1957）的作品「太空之鳥」，是透過雕塑作品本身往外伸張的力量，及外在空間往雕塑作品壓縮的力量，在兩股力量互相的抗衡中產生向上的動勢（圖 3–17）。

圖 3–17　布朗庫西：「太空之鳥」力線圖
在「太空之鳥」中，作品本身即有上升的動勢，但受到下方外界力量的擠壓，使動勢更為明顯。

　　以平面性美術作品而言，圖 9–12 是新古典主義大師大衛（Jacques-Louis David, 1748～1825。生平參見第九章第二節）的作品「拿破崙加冕」，是以人物實際的動作形成動勢。未來主義的畫家則是將運動中的對象形態之連續動作畫出來以表現動勢。抽象表現主義帕洛克（Jackson Pollock, 1912～1956。生平參見第十章第五節）的作品，則是以油彩滴流的痕跡來營造動勢。

　　在美術作品中，藝術家或藉真實的動作來呈現動勢，或者以比例變化來營造動勢，或者以形狀、方向的改變來產生動勢，或者是以筆觸、技法來塑造動勢……，方法不一，效果也不盡相同，但不論其手法如何，均呈現了原創者的感情與意念，並在觀賞者的視覺中引發動態的視覺效應。

空間處理原則

　　大凡世界上的每一件事物，均身處於空間之中，因此，對於古今中外的藝術家來說，「空間」是其面對作品時相當重要的考量原則之一。尤其對於平面性的繪畫而言，空間的問題處理更形重要，如何在二次元的平面上，傳達出三次元空間的實體感覺，歷來均是使畫家們費盡思量的重要問題，並且也發展出許多解決此一難題的方式。這些方式對於觀賞者而言，除了傳達出畫家們看待世界的不同觀點外，也反映了每個時代的社會信念及思想特徵。因此，了解畫面空間感產生的依據及畫家們處理空間的方法，可使觀賞者更易深入探究並解釋作品。

　　人類之所以能在二次元的平面上，將某些特殊的安排形式在觀賞者的視覺中轉譯成三度空間的感受，主要原因在於人類的視覺系統面對某些現象時，能將這些現象轉換為空間的幻象。因此，若畫面安排時能妥善應用這些不同的現象，便能產生不同深淺的空間效果。一般而言，這些現象大致有下列數種：

一、距　離

　　畫面中若將觀賞者心目中原本應同樣大小的人事物卻以不同的大小呈現時，視覺系統會將此種大小的變化轉換為遠近的空間距離（參見圖8-25）。

二、透　視

　　當視覺系統所看到的畫面，呈現向一固定點集中消失的情況時，由於適與人類視覺系統中的網膜像相符，便能使觀賞者產生空間深邃的感覺（參見圖8-26）。

三、紋理的漸層

　　如果在畫面中，某一平面上具有密度不同但肌理相似的描寫時，則密度越大者，將使視覺系統產生較遠的空間感。同時，畫面中如天花板、地板、牆壁等，若描繪有適當的紋理，則其空間感也較佳。

四、空氣遠近

　　由於空氣中含有水氣、微塵等粒子，因此距離較遠的景物，其清晰度會較弱，且色彩的彩度也將較低。所以，如果畫面中出現有將遠方景物模糊表現的情況，將易使觀賞者的視覺系統產生空間遠近的感覺（參見圖9-21）。

五、重　疊

在畫面中，如果出現事物互相重疊的情況，則視覺系統會產生被重疊者在後，而重疊他物者在前的前後順序概念（參見圖 3-24）。

六、明　暗

在畫面中，若將一個物體身上施以光線照射的明暗陰影等變化，則有助於這件物體在空間中立體感的效果呈現（參見圖 9-10）。

繪畫構圖方式

前述的六種現象，常常是引發人類視覺系統在二次元平面上察悉三次元空間效果的重要條件，但這些條件經常不是獨立出現，藝術家為了尋求最佳的畫面空間效果，總是將這些條件綜合靈活運用，以達到其目的。因此，在繪畫史上，也產生了許多不同的空間表現手法，每一種均是當時的畫家們共同的心血結晶，頗耐人尋味。

一、無秩序性的空間表現方式

在原始時代的洞窟繪畫中（圖 3-18），或兒童繪畫的早期階段中均常看到此種表現方式（圖 3-19），主要原因是創作者尚未體識外界空間中各事物的秩序性，而只將注意力及於事物形象的表達。

圖 3-18　法國拉斯寇斯洞窟史前壁畫 (C. 15000 B.C.)
畫面中的動物彼此之間並無秩序性，因此，創作者也許並未站在構圖的角度去安排畫面。

圖 3-19　趙哲揚　四歲
畫面中雖有一些可以辨識的符號，但事物彼此之間並無秩序性。

二、二次元的空間表現方式

當人類社會組織漸次穩定，創作者察覺到自然環境中的各種秩序性時，便能以二次元的方式建立畫面中的空間秩序（圖 3-20）。兒童畫發展的過程中亦然，幼兒繪畫中基底線 (basic line) 的出現，意味著其已能開始掌握空間中事物的秩序性（圖 3-21）。

三、展開法的空間表現方式

展開法是屬於主觀的空間表現方式，這樣的表現手法意味著創作者尚未能以第三者的觀察態度去描繪畫面，而是以主觀參與的態度去描繪畫面，在人類較早時期的繪畫中（圖 3-22）及兒童的繪畫發展階段中（圖 3-23），均可看到此種空間表現的方式。

圖 3-20　埃及，「石刻墓碑」
畫面中的人物呈現明顯的「正面性」特徵，並且與所有事物全部站立在同一條基底線上。

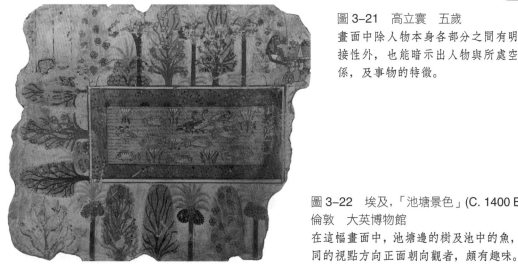

圖 3-21　高立寰　五歲
畫面中除人物本身各部分之間有明確的連接性外，也能暗示出人物與所處空間的關係，及事物的特徵。

圖 3-22　埃及，「池塘景色」(C. 1400 B.C.)
倫敦　大英博物館
在這幅畫面中，池塘邊的樹及池中的魚，均以不同的視點方向正面朝向觀者，頗有趣味。

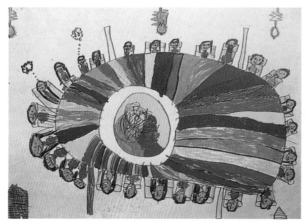

圖 3-23　畫面中有一群人圍桌吃飯，是以有趣的展開方式畫成，為八歲大幼兒的作品。

圖 3-24　埃及，「梅度姆的鴨子」(C. 2550 B.C.)
畫面中將兩隻鴨子重疊，呈現了一前一後的前後效果。

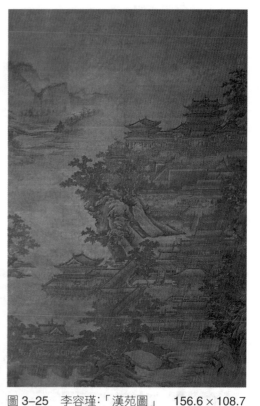

圖 3-25　李容瑾：「漢苑圖」　156.6×108.7公分　臺北　國立故宮博物院
李容瑾是元朝的臺閣畫家。這幅作品中是以平行斜線的方式處理空間，維持了屋宇原有的形狀。

四、重疊法的空間表現方式

重疊法可謂是最原始的空間表現手法，不論在人類繪畫的發展中（圖 3-24），或是在兒童的繪畫表現中，此種方式的出現意味著創作者的空間觀念更趨客觀成熟。

五、平行線法的空間表現方式

這類空間的表現方式，常可見於中國繪畫的臺閣界畫中，是以平行斜線的方式來表現畫面（圖 3-25），因此無所謂消失點的問題，畫面中的空間可呈現無限延伸的感受。

六、反透視法的空間表現方式

反透視法的空間表現方式可分別見於人類繪畫發展史上的兩個時期，第一個時期是在文藝復興之前，第二個時期則是在二十世紀之後的現代繪畫中。在文藝復興時期之前，畫家們為了將事物忠實而完整的表現出來，有時會出現違背視覺原則的表現方式，例如圖 3-26 便是

一例。在二十世紀之後，此種空間表現方式產生的原因，則是因為畫家們對於傳統的線性透視方法產生批判與質疑，乃將之摒棄而改採反透視的方式。

七、線性透視法的空間表現方式

線性透視的表現手法早在希臘時期的陶瓶繪畫上已初露端倪，至文藝復興時期開始，則成為西方繪畫中最主要的空間表現手法，成為使二次元畫面呈現三次元寫實空間的不二手法，向為畫家奉為圭臬（參見圖 8–6）。但至十九世紀初葉，照相技術發明之後（參見第十二章第一節），寫實已不再是畫家的專利及唯一的追求目標，線性透視法也不再獨受垂青，乃漸有其他種類的空間表示方式出現。

圖 3–26　宮班 (Robert Campin, 1378/9～1444)：「聖告圖」(1425)　　64×63 公分　紐約　大都會博物館
為了清楚呈現百合花、蠟燭等聖物，這張作品中的桌子呈現反透視的情況。

八、空氣遠近法的空間表現方式

此種方式常見於中國的水墨畫中，以色彩及墨色的前濃後淡來表現空間的遠近距離，例如圖 6–17、圖 6–27 均是此種空間表現方式的例子。在西方繪畫發展中，十八世紀、十九世紀之後，也常可見到以空氣遠近的表現方式完成的作品，例如圖 9–22、圖 9–27 等即是。

九、複合透視法的空間表現方式

所謂複合透視法的空間表現方式，是指在畫面中設置數個不等的消逝方向，使每件事物均擁有各自不同的消逝方向，有別於傳統線性透視，畫面中僅有一個消失點的安排，此種方式將使畫面呈現詭異的、夢幻的空間效果。

十、不同空間的並置表現方式

今日人類所處的現代環境，已不僅只是存在於三度空間中，由於視聽科技的發達，不同時空中的資訊或影像也可同時與人類共處一室，使現今的生活空間較之以往要更複雜且多元，因此也出現了將不同時空下的事物以拼貼的手法出現在同一畫面中的美術作品，呈現了多次元時空的空間構組。

自我評量

1. 嘗試說明圖 3-27 中各視覺要素的特性。

2. 嘗試說出圖 3-28 中應用了那些視覺形式原理。

3. 嘗試於本書圖片中針對十種空間的表現方式至少找出五張分屬不同空間的作品。

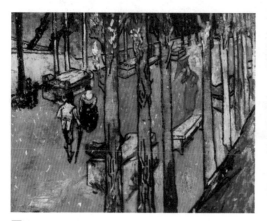

圖 3-27

圖 3-28

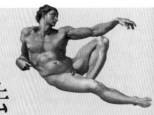

第四章　美術作品鑑賞方法

第一節　美術作品的種類及材料與技法

不論是以何種形式出現的美術作品，均是由藝術家們以不同的技法或材料創作而成，由於每一種材料及技法各自不同的特性，乃形成了美術史中變化多端的各類美術作品。因此，對於不同種類技法及材料的了解，可幫助觀賞者體驗不同美術作品的美感價值。

素　描

在所有的繪畫類別中，素描可以說是最為基礎的一種技法，也可以說是最易表現畫家想法的一種方式。由於其材料非常簡便，僅需一枝能留下痕跡的筆，一塊平面，即可進行繪製，因此，素描也是人類最早所使用的繪畫方式。早在史前時期，人類的祖先即開始使用燃燒過的樹枝，在洞窟石壁上畫上圖案，即為素描的早期發展，而幼兒的信手塗鴉，也可視為素描的某種形式。在今日一般大專院校美術科系中，則將素描視為訓練繪畫能力的重要基礎課程。

就人類美術的發展而言，素描大致被應用於下列三種情況，第一種為視素描為繪畫能力的基礎訓練，並以之記錄、探討畫家的視覺意象。第二種為視素描為繪畫完成前計劃的初稿，畫家在正式繪製畫作前，可利用素描底稿來實驗各種構圖上的可能性，並以之放大在正式的畫面上。第三種則是視素描為完成繪畫意念的一種方式，如此一來，一張素描作品本身即為獨立而完整的美術作品。

進行素描創作時所使用的材料相當多元，舉凡各色鉛筆、炭筆、炭精筆或粉彩筆、蠟筆、原子筆、鋼筆等皆可使用。一般而言，初學者常以鉛筆與炭筆做為主要媒材，藝術家則常使用並開發各種新媒材，以尋找最能表現個人風格及創作特性者。總之，由於素描在材料上的簡便性，及在繪畫表現上的多元性，是所有的繪畫技法中，相當能傳達創作者理念及感情的一種方式。

水彩畫

以水彩作畫的方式可上溯至古代埃及，但當時僅是做為素描作品的補強上色，其正式被視為一個獨立的繪畫類別，則是十八世紀之後的事。水彩畫，顧名思義，是以水調合顏料繪製而成的作品，由於富含水分，畫面常呈現輕快、活潑的氣氛，是水彩畫中最主要的透明畫法之典型特色；另外，也有以不透明畫法繪製的水彩作品，氣氛則較為凝重，也較不受水分控制的影響。至於水彩畫常採用的技法有重疊法、留白法、渲染法、縫合法、平塗法、乾筆法等數種。由於水彩用具的攜帶及使用相當輕便，除專業繪畫創作之外，也廣被使用於應用美術的範疇中。

油　畫

油畫可以說是西方繪畫中最主要的一種類別，其作畫時是以油劑調合顏料，再分層塗繪於畫布上。油畫的繪畫方式是在西元十五世紀時，經過范‧艾克兄弟（參見第八章第三節）的改良後，逐漸廣被使用。由於其乾燥的速度緩慢，創作者可以仔細經營，隨時修改，便成為西方畫家最為鍾愛的媒材，至今仍未有他種媒材能全然取代其重要地位。

在十九世紀之前，畫家們多是使用間接畫法，在上過底色的畫布上，分層上色，待前一層乾後，再塗上下一層。十九世紀中葉，由於油畫顏料的製作技術及攜帶的方便性愈趨進步，使畫家們開始嘗試使用直接畫法，在僅有白色為底的畫布上作畫，將筆觸更加自由的留在畫面上，或點狀或線狀，甚至以油畫刀厚塗刮擦兼而有之，使油畫呈現了前所未見，多彩多姿的豐富肌理，並發掘了油彩顏料柔軟、濕潤的可塑性。

複合媒材繪畫

在二十世紀之前，不論是何種繪畫方式，大抵均是以一種固有的單一媒材為主，自從二十世紀初葉，立體主義的畫家們首創以不同的材料進行畫面拼貼以來（參見第十章），繪畫的單一媒材形式遂被打破，隨著創作意念一再推陳出新，任何一種材料均可榮登藝術創作的殿堂，成為藝術家展現理念的新寵。以往平坦的畫面上，被以各種方式結合各類素材，紙片、木皮、繩索、金屬等均在其列。由於此種方式無所不能，無所不至的多元化特性，今日已儼然成為當代繪畫創作的重要方式之一，使藝術家有更多的途徑可以選擇之來呈現個人理念，開展創作新風貌。

國　畫

　　國畫是中國傳統繪畫的統稱，在世界美術發展中自成體系，並影響日本等國家的繪畫發展甚深。國畫的類別相當多，較主要的有山水、人物、花鳥、翎毛、動物等。技法則有工筆、寫意、鉤勒、設色、水墨等，畫面的形式也相當多樣，依據不同的繪製功能所需而有壁畫、屏幛、卷軸、冊頁、扇面等。作畫工具則為中國特有的文房四寶——筆、墨、紙、硯及絹素等。

　　中國繪畫於創作時相當講究「筆墨」的運用，筆是指畫面中線條的變化，由於中國毛筆的特殊性質，且強調書畫同源，於是產生了鉤、勒、皴、擦、點等不同的筆法，而每一種筆法又各自產生許多不同的線條趣味。墨則是指畫面中墨色的變化，中國的墨製作過程極為講究，上好的墨往往千金難求。墨的使用方法包含有烘、染、破、潑、積等數種，並有墨分濃、淡、乾、濕、黑等五彩的層次之說。一般而言，筆墨之間的關係是以筆為主導，墨隨筆出，兩者互相輝映來描繪對象。

雕　塑

　　相較於前面數種創作形式而言，雕塑是一種占有實際空間的三度空間作品，其發展史與人類社會進化息息相關並且同樣久遠。依據製作方式的不同，可將雕塑作品分為三種類別：

一、雕　刻

　　是指運用削除的方法，依據雕刻者心目中的形狀，將使用的材料中多餘的部分去除而成，又分為圓雕及浮雕兩大類。常用的材料則有石材、木材等。

二、塑　像

　　是將可以堆塑的材料加以處理，塑成計劃中所需要的造形。常用的堆塑材料有黏土、石膏、蠟等。

三、構　成

　　是將各種經過選擇的材料加以拼裝組合而成。使用的材料包羅萬象，舉凡金屬、木材、塑膠……皆可應用，構成的方法也極其多樣，或釘或黏或焊接均可。

第二節　美術作品的美感價值

　　美術作品之所以令人著迷，在於其所具有的獨特美感價值，這些美感價值的發生一來與美術作品所使用的不同媒材和技法有所相關，二來則與美術作品的起源及功能關係密切。因此，欲了解美術作品中的美感價值，除應先了解各類美術創作的材料與技法外，還需能知悉美術作品產生的緣由及其功能，方能體識其美感價值且產生共鳴。

　　自來在考證美術作品的起源及其功能時，不外乎自兩個方向入手，一者是以心理學為依據，從人類的精神特徵來解釋藝術的起源；另一者則是以社會學為依據，從人類的生活需求上來探究藝術的起源。前者是強調人類創作美術的原因係出自本能的衝動，與實用功能並無相關，是「為藝術而藝術」(art for arts sake)。後者則認為人類創作美術的目的在於增益或改進生活品質，亦即出自於實用功能的需求，是「為人生而藝術」(art for human sake)。兩者的探討方向雖有不同，但卻有相通之處。

　　「為藝術而藝術」的說法，將人類創作美術作品的原因又區分為下列三種：

模仿說

　　所謂「模仿說」，是認為人類生而具有模仿的本能，而許多藝術作品的產生正起源於人類這種模仿的天性。事實上，若觀察兒童的成長過程，不難發現模仿的確是人類學習過程中相當重要的動因，不論是語言、行為乃至習慣的養成，均賴模仿做為學習橋樑，足見其確為人類的諸項本能之一。觀諸史前藝術及原始藝術中，不乏見到模仿自自然界動植物的各式圖案，而中國各朝用器上的裝飾花紋，或近代西方工藝品上的裝飾花紋，均可證明人類的模仿本能與美術作品的相關程度。然而，當不同時空中的藝術家對這些自然界的事物加以再現時，皆會先經過個人的審美觀加以簡鍊或精緻化，而這些簡鍊或精緻化的能力高低，便與美術作品予人的共鳴程度適成正比。

遊戲說

　　所謂「遊戲說」，是認為促使人類藝術活動能夠形成的真正動機，乃是因為人類生來就有遊戲的本能衝動，由各種遊戲活動逐漸發展延伸之後，即成為各類藝術活動的形式。許多學者相信，不論是人或者是其他的動物，精力一旦有所剩餘，便需透過遊戲的方式將之發洩，

因此，在此種主張下，美術作品即為人類在精力過剩之下所完成以之來消耗精力的產物。以兒童的發展為例，其塗鴉描繪的遊戲活動，可以視之為繪畫藝術的起源；其堆疊積木的遊戲，可以視之為建築藝術的起源；其揉捏黏土的遊戲，可以視之為雕塑藝術的起源。在藝術的諸多功能中，能提供人類生活中休閒的管道，是相當重要的一環，而此點適符合遊戲說的宗旨。也許，由於此種說法方可說明為何在某些時代中，會發現與其他實用目的全無相關的美術作品。

自我表現說

所謂「自我表現說」，是認為人類天生即有將自己的情感表露出來的本能，藝術活動的發生便與是類本能有直接相關，因為美術作品原即在具現並傳達各類感情。從觀察兒童的行為時可發現，幼兒的情緒反應非常直接，高興時大笑，悲傷時哭泣，對於成人而言，未必能以如此直接的方式具現感情，卻可憑藉各種媒材以各類形式來傳達感情。因此，在史前藝術或原始藝術中，便充滿此類直接表露，毫不隱瞞的情感，這些動人的情感在身處現代社會中的觀賞者看起來，同樣能感受到深切的共鳴。另外，於美術發展史的不同時期中，也不乏見到許多藝術家，在缺乏報酬，甚至未獲肯定的情況下，即便是三餐無以為繼，也仍堅持於藝術的創作不輟，究其原因，或許藝術創作對其而言，正是宣洩情感、滿足自我的重要管道。

「為藝術而藝術」的說法如上所述，至於「為人生而藝術」的說法則將人類之所以從事藝術創作的原因分為下列數端：

裝飾說

所謂「裝飾說」，是認為人類生而有裝飾的基本慾望，因為這些裝飾的慾望，便產生了許多種不同類別的美術作品。一般而言，人類生活中裝飾的順序是先從自身開始，而後有居住場所的裝飾及用具的裝飾，這些不同的裝飾活動初始時多是出自於實用的需要，逐漸添加入審美的趣味。

一、人體裝飾

人體裝飾最原始的目的應為嚇阻敵人或猛獸的侵害，例如黥面、繪身等。隨後則發展成藉著裝飾自己，來博取讚美，繼續演化之後，便成為現代社會中諸如美容、美髮、造形設計、服飾設計等藝術形式。

二、器物裝飾

器物裝飾的原始目的應為增益器物的便利性，例如將器物刮平磨光，或鑿紋便於取握等，之後便有各種裝飾紋樣，以及在兼顧器物功能的條件下，改變其形制，逐漸便產生了各類工藝美術品的設計製作。

三、繪畫雕塑裝飾

史前時期已有繪畫及雕刻活動的發生，這些活動的創作動機當然不只一端，但裝飾居住環境應為其中之一。希臘神殿上的浮雕、各時期教堂建築中的壁畫或嵌畫、中國建築中的雕樑畫棟，及中西方美術史中的精彩雕塑作品，均肩負了相當程度的裝飾功能。

勞動說

所謂「勞動說」是認為在人類使用體力勞動的過程中，同時也產生了一些藝術的活動。例如，在人類狩獵的過程中，出現了與之相關的洞窟繪畫及雕刻；在人類畜養動物的過程中，也出現了相關的美術作品；其他如人類種植的活動、乃至戰爭的事件，都同樣引導了相關內容的藝術活動之發生及其產品製作。

宗教說

在所有的藝術起源理論中，宗教說可以說是流傳最廣的一種論點。事實上，人類的宗教觀與藝術活動的起源確有密切相關。在史前時期或原始部落中，人類對於大自然的日月晦明、草木榮枯、四時運作等均不了解，每遇風雨雷電或生死之事，便萌生驚恐疑懼之感，認為自然界中必有某種神祇或鬼魅的存在，專事掌管人類的生存或危害人類，進而則產生虔誠的崇拜信仰並隨之發生各種不同的藝術創作活動。以繪畫而言，古今中外，有許多繪畫的創作目的即在彰顯宗教、宣揚教義；以雕刻而言，中國的石窟造像正為典型代表（參見第十三章第二節）；以建築而言，西方世界中的各式教堂建築（參見第十六章）、中國的廟宇、道觀（參見第十五章）俱為例證。由此可見，在人類漫長的發展史中，宗教信仰占著相當重要的分量，相對的，宗教美術也在人類美術史上有著舉足輕重的地位。

在前述有關於人類藝術活動的起源學說中，模仿說、遊戲說、自我表現說是從心理學的觀點進行探討；裝飾說、勞動說、宗教說是從社會學的觀點進行探討。另外，尚有學者認為藝術活動產生的目的在於傳達感情及思想，或在於滿足慾望的追求，或源自人類的集體潛意

識等。這些學說中，有些涉及作品中的精神性、象徵性，有些則相關於作品本身的裝飾性與實用性。事實上，人類從事藝術創作的動機至為複雜，絕非其中一種說法即能將之涵蓋，故也不需局限於其中的某一理論主張。唯其能雅納各種說法，當欣賞一件美術作品時，方能不囿於一家之見，對於作品所含的美感價值做綜合性的鑑賞。

第三節　美術作品的鑑賞方法

　　在一個完整的美術活動中，除了需包含有創作美術作品的活動之外，還必須要包含有對美術作品進行鑑賞的活動。也就是說，所有的美術活動，若有創作行為的發生，則應也有鑑賞的行為，方能使美術作品實現其完整的功能。對於創作者而言，由於其對引發創作動機的美感經驗能夠深切品味及激賞，方能有創作活動及作品的產生；對於鑑賞者而言，則是因為其能對美術作品的美感價值進行深切的品味及激賞，方能產生與創作者從事創作時相類的美感經驗。因之，創作活動與鑑賞活動，實為一體的兩面，並共同構組了美術活動，其互動關係如圖 4-1 所示。

　　在圖 4-1 中，將美術作品區分為視覺可見的形式層面及需經體驗、學習方能了解的內容層面。形式層面包含有媒材、技法、視覺要素及形式原理等；內容層面則包含有相關於美術

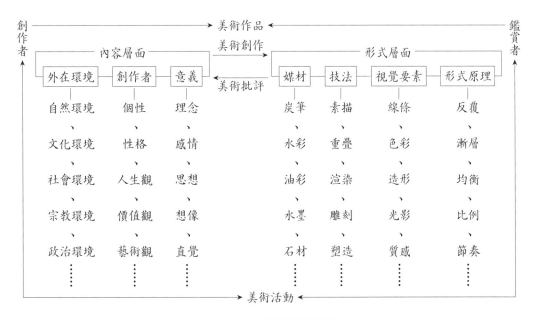

圖 4-1　美術活動歷程圖

活動起源的各種背景因素，這些背景因素可能與宗教環境相關，可能與時代風尚相關，也可能與創作者本身的性格、心理狀況相關。藝術家在進行創作時，是以內容層面的素材做為養分，再以形式層面做為媒介，方產生美術作品。鑑賞者在進行鑑賞時，程序則恰正相反，是先為美術作品中形式層面的視覺特徵所吸引，進而再深入了解其內容層面。

同時，前述美術創作與鑑賞活動的過程也適可印證於中國繪畫理論中賞鑑作品的重要法則——「六法」，六法是由南朝齊的畫家兼評論家謝赫於其所著《古畫品錄》中所提出的品畫原則，原來是為品評人物畫而定，但由於其內容精要完備，逐漸成為品鑑所有中國繪畫的法則，且為歷代學者所推崇。同時六法中的各項原則，除可做為評畫的依據之外，尚能解釋創作者的學習過程。

一、氣韻生動

所謂「氣韻」，是指作品中的神氣與韻味；「生動」則是說不死板呆滯。換言之，氣韻生動便是說明一幅畫必須要有神氣、有韻味、有生趣、有活力，充滿活潑盎然的生機，方能動人。此點自古以來向為品定中國繪畫的最高準則。

二、骨法用筆

「骨法用筆」是指中國繪畫中運筆用墨的基本方法，也是中國繪畫與其他繪畫種類最大的不同點。中國繪畫特別著重線條之美，由於毛筆所具有的中鋒、偏鋒、筆根、筆肚等部分，均可靈活運用，故能呈現剛柔急緩等不同的筆法情趣。而墨色的濃淡正可用之於區分對象的陰陽向背、深淺遠近等，因此，一張作品是否成功，創作者手下的筆墨功夫至為重要。

三、應物象形

所謂「應物象形」，是指描繪自然界人事物的寫實功力。而「象物必在於形似，形似須全其骨氣……」，因此，若欲能應物象形，則筆墨功夫也不可不精研。

四、隨類賦彩

所謂「隨類賦彩」，就是指依照所描繪自然界人事物的顏色，來施以色彩。至於色彩則包含墨色及彩色兩種，有時是以墨色來表現物象，有時則以或穠麗或淡雅的彩色來設色。

五、經營位置

所謂「經營位置」，就是指創作者取景構圖，安排布局的功夫。一幅作品是否吸引人，其布局的經營是否得當相當重要。同時，中國繪畫中常見的題跋或款印等位置，也在考量之列。

六、傳移摹寫

　　「傳移摹寫」是六法中的最末一項，就是指臨摹仿擬的意思，也是欲學習中國繪畫者入門時的初步階段。由於國畫中有各式筆法，如皴法、描法等，或墨色的積染技巧，均需經過臨摹練習的功夫方得逐漸入手。

　　前述六法中，從氣韻生動至傳移摹寫，可視為賞鑑繪畫時的順序，而從傳移摹寫反溯至氣韻生動，或可與創作繪畫時的順序相對應（圖 4-2）。當觀賞者乍見一幅作品時，勢先為其生動的意境所吸引，再逐漸去欣賞其用筆用墨的技法，物象寫實與否或設色如何，再研究其布局構圖，並揣想創作者的師承來路。而創作者於學畫時，又往往先自臨畫入手，進而學習布局方法、設色敷染等技巧，俟筆墨功夫到家後，方談得上能完成一幅意境深遠的作品。足見不論是西方繪畫或是中國繪畫，大抵上其美術活動的歷程應屬相同，亦即兩者的創作與鑑賞過程在活動流程中適成反向之勢，共同交織而構成美術活動。

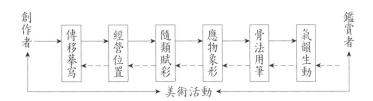

圖 4-2　「六法」的創作與鑑賞順序圖

　　在一般談及「鑑賞」(appreciation) 一詞時，常與「欣賞」有所混淆，事實上，欣賞與鑑賞雖有其相類之處，但程度上卻有差別。欣賞是指對於所見到的事物，產生喜好的感情或讚美；鑑賞則有明察、識別的意思，是指能正確的識別所見事物的性質與意義，並進而品味、讚美且評斷。欣賞作用的主觀性較強，態度較為隨意；鑑賞則需兼及認知的層面，站在較客觀的立場進行價值判斷，故需經過適度的學習，或者參照既定程序依次進行，方較易使美術鑑賞的活動落實並具成效。

　　在美術鑑賞所涵蓋的範疇中，美術史 (art history) 及美術批評 (art criticism) 是最主要的兩個部分。「美術史」是關於美術作品之學問及知識的歷史，針對美術作品進行記錄、分析與定位的工作；「美術批評」則站在審美的立場，對美術作品進行描述、分析、解釋及判斷的工作。兩者之間領域雖不盡相同，但卻互有重疊，相輔共成而彼此依賴。若對照以圖 4-1 之「美術活動歷程圖」，美術史提供了作品之內容層面的知識，美術批評則提供了作品之形式層面的知識。故對於觀賞者而言，此二者皆屬重要。

　　在一般談及美術批評的程序時，主要是將之分為四個階段，分別為描述、分析、解釋與

判斷。也就是說，認為面對美術作品時，可以透過這四個既定的過程來循序漸進，體察作品。事實上，前述這四個程序不獨可應用於美術批評上，也可同時應用在探究與作品相關的美術史知識上，兩者可統整進行。此四階段中進行美術史探究及美術批評分析的重點分如下述及表 4-1 所示。

表 4-1　美術史與美術批評鑑賞程序重點

類別＼程序重點	描　述	分　析	解　釋	判　斷	
美術批評	將注意力集中於作品之內在的層面及美感的品質。	對作品的主題、美的要素之性質、形式結構等做一簡單的描述。	分析上述美的要素及部分與整體間的形式，是用何種美的原理將之組織成一整體。	解釋作品所傳達出來的氣氛、感情等。	應用前三階段習得的知識，對作品的優劣及價值做個人的判斷。
美術史	將注意力集中於作品及美術家之外在的層面。	探求作品是何時？何地？由何人所做？	究明作品的特徵，並與其他作品做比較，以決定其所屬流派、風格。	考察時代、社會等環境因素如何影響美術家的創作。	為作品或美術家在美術史中的重要性做定位工作。

美術批評部分

一、描　述

※察看作品的題材。（是國畫？油畫？山水畫？風景畫？或是雕塑？……）

※察看作品的主題。（人物？花鳥？風景？靜物？……）

※察看作品中的線條。（筆觸、皴法、輪廓，或暗示性的線條……）

※察看作品中的色彩。（色相或墨色……）

※察看作品中的形狀。（有那些形狀？分布在那裡？……）

※察看作品中的肌理。（是平滑？粗糙？還是其他？……）

※察看作品中的光影。（光源如何產生？明暗分布的位置為何？……）

二、分　析

※探討作品中所使用的媒材。（水墨？水彩？油彩？石材？黏土？……）

※探討作品中所使用的技法。（工筆？寫意？重疊？渲染？……）

※探討作品中所使用線條的特性。(彎曲？垂直？剛硬？有方向性？……)

※探討作品中所使用色彩的特性。(濃？淡？調和？對比？寒色？暖色？……)

※探討作品中所使用形狀的特性。(有機性的？幾何性的？流動的？固定的？……)

※探討作品中如何達到肌理效果。(斧劈皴？披麻皴？刮擦？細塗？……)

※探討作品中各部分之間的關係。(色彩或墨色與明暗的關係，主體與背景間的關係……)

※探討作品中所使用的形式原理。(對稱？均衡？韻律？……)

三、解　釋

※闡述作品中所傳達的氣氛。(寧靜？喧鬧？……)

※闡述作品中所傳達的感情。(快樂？悲傷？……)

四、判　斷

※說明作品的視覺形式處理得是否成功？

※說明作品的氣氛、感情營造得是否成功？

※說明個人對於作品的喜好及原因。

美術史部分

一、描　述

※探究作品完成的時間。

※探究作品完成的地點。

※探究創作者的背景資料。(姓名？畫派？……)

二、分　析

※探究作品所屬的風格。(寫實？寫意？具象？抽象？)

※探究作品所屬的流派或時代。(唐朝？北宋？明？清？文藝復興？印象主義？超現實主義？……)

※探究該流派或時代的風格。(北宋巨碑式山水？巴洛克風格的豪華壯麗？……)

※探究創作者本身的風格。(是否分為不同創作階段的風格？是那一個階段的風格？……)

※尋找與該作品屬於同一流派或時代的畫家及其代表作品。

三、解　釋

※考察作品中各種圖像的象徵意義。(宗教畫中百合花、蘋果的寓意？民間藝術中石榴、蝙蝠的寓意？……)

※考察作品的功能及創作目的。(為宗教而創作？為政治而創作？……)

※考察影響藝術家創作的因素。(自然環境？人文環境？社會環境？……)

※考察藝術家與作品之間的關係。(個性？性格？思想？藝術觀？際遇？……)

四、判　斷

※說明該作品在藝術家創作生涯中的重要性。

※說明該作品在所屬流派中的重要性。

※說明該作品或藝術家在美術史上的重要性。

　　誠然，不論是美術作品的創作或是鑑賞，其中均勢必包含有相當程度的主觀感情因素。由於鑑賞者各自殊異的個性、教育程度、美術學習背景等，會對同一件美術作品產生不同的喜好及看法，且感受的深刻程度也有所不同。前述之美術史與美術批評各程序中的內容，主要目的在提供觀賞者一個較系統化的途徑去了解美術作品，以免掛一漏萬。但在實際運用時，則可由觀賞者根據自己的需要、喜好，因時制宜，彈性調整，不需有所拘泥，方能在自然適性的學習情境下，逐漸邁入美術鑑賞的殿堂，並有所穎悟與收穫。

自我評量

1.嘗試說出任何一種個人曾經從事的美術創作活動種類及心得。

2.嘗試說出兩種人類美術活動產生的原因。

3.嘗試說明「六法」的內容。

4.嘗試說明美術史及美術批評在鑑賞四程序中的重點。

第五章　中國的繪畫鑑賞
——遠古至隋唐五代

第一節　魏晉南北朝之前的繪畫

遠古時期的繪畫

　　中國最早的繪畫發展究竟起於何時，甚難定論，然於新石器時期彩陶器物上的花紋樣式，已可遙想先民的繪畫成就（參見第十三章第一節）。在這些出土的陶器上，大多是以直線或曲線所組成的幾何圖形做為裝飾，也有少數以人形、魚形或動物造形為主的紋飾。但不論是何種圖案，其中均能得見線條或粗或細、色調或濃或淡的變化，並且用筆已揮灑自如，頗為熟練，確可視為中國繪畫發展的先聲。

　　由於年代邈遠，至今為止尚未能夠發現遠古時期的繪畫作品，根據文獻的記載，中國繪畫的始祖可能是黃帝的大臣史皇，相傳：「史皇黃帝臣，圖，為畫物象」，由此可知中國繪畫的發軔應始於對自然物象的描寫。而根據史籍的記載，至虞舜之時，已開始用五彩在服裝上繪製各具代表意義的日月星辰及山龍華蟲等圖案；又有畫蚩尤之像以弭亂，以神荼、鬱律之形來禦鬼等傳說，雖然未盡可信，卻可推想中國繪畫在遠古之際，應該已有相當的發展。

夏商周三代的繪畫

　　三代的繪畫作品至今為止，所見亦不多，但自當時青銅器上精美無比的紋飾，及其餘工藝美術品的造形與圖案，可略見端倪（參見第十三章第一節）。圖 5-1 是東周戰國時期，自長沙楚墓出土的帛畫「**巫女圖**」，原為引領亡魂的招魂幡，上面畫有一位女性巫師，盛裝簪花，寬袖細腰，側身合掌而立，正在祝禱飛翔在她上方代表良善的鳳鳥，與代表邪惡的夔龍進行搏鬥。或說該名女子是墓主的畫像，正由龍鳳來引導其靈魂昇天。線條雖未見熟練，但人物

圖 5-1　戰國，楚墓巫女圖帛畫　31.2 × 23.2 公分　湖南省博物館
帛畫是指中國古代繪於絲織品上的圖畫，這些極少見的帛畫被視為目前所發現最早的中國繪畫。

圖 5-2　西漢，馬王堆帛畫　高約 205 公分　湖南省博物館
這件帛畫出土於民國六十一年，為覆蓋在彩色內棺上的彩繪帛畫，是漢代厚葬風氣中的隨葬品。

的比例合宜，布局活潑生動，可謂是目前所見之中國繪畫最早的典範，也令人對三代時期湮沒無存的繪畫作品感到惋惜。

秦漢兩朝的繪畫

　　秦始皇統一六國之後，以嚴刑峻法懲治百姓，並且焚書坑儒，對於文化發展極盡摧殘，美術方面也並未受到相當重視。漢朝君主則尊崇黃老之說與儒術，文風甚盛，繪畫乃成為王者推廣政教、記錄功績的最佳方式，發展可見一斑。圖 5-2 是西漢時期，長沙馬王堆墓出土的 T 形帛畫，畫面中共分為天上、人間、地下三層，在人間的部分中，有位側身拄杖、衣著華麗的貴婦人，是軑侯之妻利蒼夫人，為了突顯其地位，將之畫得較旁人為大，是早期人物畫中常用的方式。在天上及地下的部分中，繪有許多神話中的傳說及象徵事物，例如，天上部分中，畫了太陽與金烏、月亮、嫦娥與玉兔等；地下部分則有手托大地的巨人禺強，充分

反映了當時社會上篤信神鬼的風尚。同時，帛畫中的線條流暢勁利，色彩絢爛協調，顯示了相較於圖 5–1 高出甚多的繪畫水準，足見兩漢繪畫應有盛極一時的表現。

魏晉南北朝的繪畫

　　東漢末年由於董卓之亂，漢獻帝乃西遷避難，途中因遇雨道艱，將所攜之圖畫縑帛遺棄過半，使中國繪畫遭逢厄劫。其後中國即陷入為時三百年之久的長期戰亂局面，殺伐頻仍，民不聊生，王公士族、文人雅士乃視繪畫為寄情排遣的方式。再加上佛教由印度傳入中國，帶來了不同於中原傳統藝術風格的刺激，使得這段期間不但佛畫開始勃興，也出現了許多著名的畫家，並產生了專門討論繪畫技巧、理論的文章及論著。

　　顧愷之（345～406 或 348～409）字長康，小字虎頭，晉陵無錫人，是此時最偉大的畫家之一，他博學而有奇才，詩賦、書法、繪畫無一不工，被譽為「才絕、畫絕、癡絕」等三絕。其筆法絕妙，人物作品使用「高古游絲描」的描法（意指以極細膩的尖筆描繪衣紋，筆跡周密，緊勁連綿，如春蠶吐絲般綿延不絕，故亦被稱為「春蠶吐絲描」），神韻逼真，神采煥發。在其作品中，僅有少數摹本留存，最具代表性者為現存於倫敦大英博物館中的「女史箴圖」，「女史」為中國古代宮中掌管王后禮儀的女官名稱，「箴」則有規諫、勸教之意。〈女史箴〉即是西晉人張華為諫諷賈后所寫的女子生活規範，全文有十二段，顧愷之為每一段均繪有生動的插圖，其高絕的繪藝，使得「女史箴圖」成為中國人物畫史上的第一件瑰寶。同時，由於顧愷之在作品中以山水烘托主角人物，也揭開了中國山水畫的扉頁。

　　圖 5–3 是「女史箴圖」中的第四段「脩容飾性圖」，張華的原文之意是指女子不應只知修飾外貌，應該多做一些內在德行的涵泳工夫。顧愷之便針對文意畫了一群仕女對鏡梳理容妝的情景，除人物面容、神態、衣飾乃至妝奩等均栩栩如生，歷歷在目外，尚將畫面右邊的鏡子畫成了透視的橢圓形，使背對觀者的女子容貌亦逼真呈現，傳達出當時上流社會中仕女的優雅氣質。

圖 5–3　顧愷之：「女史箴圖」摹本局部　全圖 25 × 349 公分　倫敦　大英博物館
畫面中仕女身上的衣褶綿密均勻，是顧愷之「高古游絲描」的手法。

第二節　隋、唐的繪畫

隋朝的繪畫

　　隋朝自隋文帝楊堅篡周滅陳統一天下至隋煬帝荒政滅亡為止，立國時間雖短卻有極豐富的繪畫表現。其前承魏晉南北朝，使對立甚久的南北畫壇漸趨融合；後啟唐朝，開展了隆極一時的大唐繪畫盛世。因此，在中國的美術發展史上，隋朝實在是肩負了承先啟後，繼往開來的重要使命。此時的繪畫作品以卷軸及寺壁繪畫為最主要的兩大類別，題材則以魏晉南北朝以來盛行的道教、佛教的道釋人物畫為主，並且有自人物畫漸趨向表現山水的傾向。

　　展子虔是隋朝最著名的畫家之一，他歷經北齊、北周，進入隋朝後亦擔任官職，善畫人物、山水、雜畫等，幾乎無一不精。圖5-4為展子虔傳世作品「遊春圖」，雖然可能並非其真蹟，但畫法古樸，應至少為其原作的摹品。「遊春圖」中描寫一群貴族於風和日麗的春日裡，優游行樂的情景。畫中長河呈對角之勢斜貫畫面，水波瀲灧，舟船徜徉，在遼闊的山川景色中，行人遊騎自在漫步。山石以青綠設色，遠山樹叢則直接以色點染，將春天的明媚氣氛妝

圖5-4　展子虔（傳）：「遊春圖」　43×80.5公分　北京　故宮博物院
畫中採用青綠畫法，開「青綠山水」之先河，給予唐代山水畫家相當大的影響。

點得穠麗可人。另外，在「遊春圖」中，尚注意到了空間處理的問題，將事物之間的遠近、高低、大小等關係處理得層次分明，呈現了畫家卓越的觀察力及表現力，為中國山水畫的發展奠定了重要的基礎，也是目前所見最早的卷軸山水畫。

唐朝的繪畫

　　唐朝自高祖李淵統一天下至唐昭宗亡國，共計有二百八十七年之久的歷史，期間文教武功之盛可謂獨步千古。由於國勢富強，四方臣服，使唐朝一則承接傳統，繼續發展本土藝術，二則雅納外來文化，容許百花齊放，萬壑爭流，與中原道統融會出既富創造力又技巧純熟的唐代繪畫。同時，在唐代之前，一位畫家往往涉獵題材極多，入唐代之後，則分工趨細。另外，自唐代開始，繪畫已漸脫離宣揚政教的目的，轉為以欣賞為主的創作方式。

　　就山水畫而言，唐代的山水畫家呈現了充滿自然之美的作品；就人物畫而言，唐代的人物畫家創作了大量精彩動人的畫作；就花鳥畫而言，唐代的花鳥畫家則使之發育滋長，逐漸能與其他繪畫類別分庭抗禮。總之，中國的各類繪畫類別均於此期為未來奠立了良好且重要的發展基礎。

山水畫

　　中國的山水畫雖然起源甚早，但多屬於人物畫的陪襯地位，在顧愷之等名家的作品中或繪有山川草木，然其主要目的仍在人物樓臺，山水僅為點綴，以致有時會有「水不容泛，人大於山」的情況發生。唐朝中葉之後，中國的山水畫開始發生蛻變，首先有吳道子改變了前人細巧拘謹的描繪方式，改以瀟灑縱放的大筆揮灑；再有李思訓、李昭道父子變化筆法而為「青綠山水」，又有王維再創新局為「破墨山水」，使山水畫於唐朝奠定了穩定的基礎。

　　吳道子 (685～758 或 ?～792) 原名道元後改為道玄，自小孤貧，雖然沒有家世背景支持，但很早就憑藉著自己的才華嶄露頭角，並受唐玄宗賞識成為其御用的宮廷畫家，他早年的作品較為細密，中年之後則轉為雄放。李思訓 (651～718) 字建，是唐代的宗室，也是典型的貴族畫家。他擅畫山水，筆力遒勁而筆法細緻，由於其作品以金色鉤畫，青綠設色，金碧輝映，故被稱為「金碧山水」或「青綠山水」，給予後世山水畫家頗多啟迪。他與吳道子曾有一則有趣的故事，充分說明了吳、李二家不同的繪畫風格及表現方式。原來在天寶年間，唐玄宗想念四川嘉陵江的山水風光，便命吳道子前往寫景，吳道子回來後僅憑記憶，在一日之間就將嘉陵江三百里山水大筆橫掃揮就。而李思訓面對同樣的題材，卻精工細繪，累月方得完成，兩人的作品並列於大同殿上，儼然就是兩種截然不同風格的對比，一人是一日之跡，一人是數月之功，被唐玄宗讚為：「皆極妙也!」

　　圖5-5相傳是李思訓的「江帆樓閣圖」，這張作品構圖頗具特色，採對角線的方式由左上至右下貫穿畫面，左下方細緻密實，右上方則疏朗空曠。密實之處描繪有山石、樹木、屋舍，還有幾個穿著唐式衣冠的「寸人」與「豆馬」，筆法精細，幾乎達到人物「鬚眉畢露」的程度。空曠處則江天闊遠，風帆溯流，頗有浩淼之感。全圖以金碧為紋，青綠為質，是其山水畫風格的典型佳作。

　　金碧山水由於輝煌華麗的裝飾風格，頗能襯托大唐帝國的強盛國威，但自中唐之後，強藩割據，國勢漸衰，社會風氣漸由富麗堂皇變為清苦澹遠。並且由於禪宗大盛，士大夫受宗教陶冶，帶有超然出世的思想，藝術發展的風格也受此時代背景默化，由濃麗的金碧山水，轉為清淡的水墨山水，其開山鼻祖即為有名的詩人王維。

　　王維（701～761或698～759）字摩詰，原籍太原祁縣，出身於普通的仕宦之家，極具詩文才華。唐玄宗天寶年間安祿山之亂後，王維逐漸看淡仕途，辭官歸隱在藍田輞川，以彈琴賦詩自娛。其山水畫一派率直沉靜，不尚華麗的設色賦彩，僅用水墨渲染以筆法鉤斫，被宋朝的蘇東坡

圖5-5　李思訓（傳）：「江帆樓閣圖」　101.9×54.7公分　臺北　國立故宮博物院
這張作品長松秀嶺，翠竹掩映，山石青綠，設色古豔，有裝飾趣味。

圖5-6　王維（傳）：「江山雪霽圖」局部　日本小川襲藏
這幅作品筆跡勁爽，反映了王維追求恬靜及禪理生活的心情。

譽為:「味摩詰之詩,詩中有畫;觀摩詰之畫,畫中有詩」,是中國文人隱士的高雅典範。

圖 5-6 相傳是王維的「江山雪霽圖」(局部),畫面恬淡自然,有遠離塵世,超然物外之感。後世的評論者認為畫雪景之作,往者僅達形似,至王維時,方開始有氣韻生動之妙。同時,他以詩境入畫,為中國繪畫注入了新的生命,使得中國繪畫自傳統的「宗教化」、「禮教化」進入「文學化」,開創了至今猶具影響力的「文人畫」基礎。

人物畫

唐代的人物畫發展極盛,不論是道釋人物,或是閨閣仕女,均有卓越成就。初唐的人物畫家首推閻立德、閻立本兄弟,他們是隋代宮廷名家閻毗之子,兩人承繼父業,綜合魏晉南北朝優良人物畫傳統,確立初唐氣概宏偉的人物畫風。

閻立本 (?～673) 擅畫人物及車馬、臺閣等,有「丹青神化」、「冠絕古今」之譽。圖 5-7 是閻立本著名的作品「步輦圖」,描述在唐太宗貞觀年間,太宗答應了吐蕃提出的友好聯姻要求,將文成公主下嫁松贊干布(棄宗弄贊)的故事。畫面中唐太宗相貌威嚴,乘坐步輦(一種帝王乘坐以人力推挽的車子),左方著紅衣者其身分類似今天的禮賓司司長,著白衣者為負責翻譯的通事,位於兩人中間的即是負責遊說太宗的吐蕃使節祿東贊,他身穿碎花小衣,容貌瘦削,腰間掛有放置雜物的小荷包,正向唐太宗行觀見之禮。文成公主和蕃的歷史故事家喻戶曉,藉著閻立本的妙筆,乃使今人得以遙想當時的情況。

圖 5-7　閻立本:「步輦圖」　38.5×129 公分　北京　故宮博物院
在人物畫中,歷史故事畫亦相當重要,可使今人更加了解歷史的珍貴片斷。

　　張萱是唐朝中期著名的人物畫家，尤其以描寫貴族婦女及嬰兒等最為著名。他畫婦女時，喜歡以朱色暈染人物的耳珠，為其畫面特色之一。圖 5-8 是宋徽宗趙佶仿自張萱的摹本「虢國夫人遊春圖」，當時唐玄宗極為寵愛楊貴妃，對其家人也多有封賞，虢國夫人便是楊貴妃的三姐，生活頗為奢華，畫面中的一行人馬，便是描述其外出春遊的情景。根據推測，畫面中央兩個衣著服飾相同，僅服裝顏色不同的婦女，其中以雙手握韁的即為虢國夫人，而另一名應為其妹韓國夫人，畫面後方抱著小女孩的則是一名老女僕。整幅作品人物安排疏密有致，構圖富有節奏感。

　　晚唐之際雖然國勢日衰，但人物畫仍續有發展，其中以周昉的仕女人物畫最為著名。周昉字景玄，出身於顯貴家庭，往來者皆為王公卿相、貴公子流。他也擅畫貴族婦女，筆下人物容貌豐腴，色彩柔麗，甚受時人喜愛。圖 5-9 相傳是宋人仿作之「簪花仕女圖」，描繪一群唐朝貴婦於花園賞花遊玩的情景，畫面中有五名婦女及一名持扇的侍女，皆雲髻高聳，簪有各式折花，眉毛亦為其時流行的蛾翅狀，身著低胸長裙，外罩紗衣披帛，團花簇錦，道不盡的雍容華貴。其中有人閒遊賞花觀鶴、有人採花、有人戲犬，姿態各異，但皆極優遊閒逸，將當時上流社會的情景表露無遺。

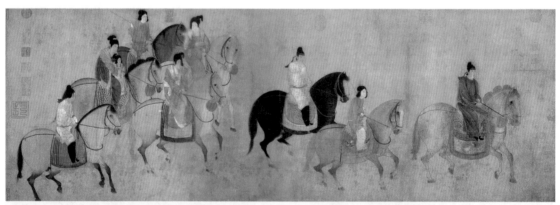

圖 5-8　張萱（宋趙佶摹本）：「虢國夫人遊春圖」　52×148 公分　遼寧省博物館
張萱常以現實社會中的人物為題材，突破了以往人物畫常以孝子、烈女為主題的傳統。

圖 5-9　周昉：「簪花仕女圖」　46×180 公分　遼寧省博物館
周昉的仕女人物被形容為「穠麗豐肥」，說明了盛唐之後一般大眾對於婦女豐滿體態的審美喜好。

花鳥畫與其他繪畫

　　唐朝的花鳥畫以晚唐時期發展最盛，代表畫家是邊鸞，他最擅畫禽鳥、蜂蝶及折枝花木，花鳥畫能於唐代獨立成科，邊鸞貢獻不小。同時，唐朝的鞍馬畫（意指專以馬匹為描繪對象的作品）頗為發達，在唐朝之前並無專門畫鞍馬的名家，由於唐玄宗喜愛雄壯的大馬，西域各國爭相進貢各類名駒，鞍馬畫家也應運而生，韓幹就是當時著名的鞍馬畫家。韓幹 (?～780) 家貧，年少時本是酒店的小廝，據說有一天他受命至王維家收酒帳，於等候間在地下戲畫人馬，王維憐惜他頗有才氣，乃出資幫助韓幹學畫而成唐玄宗的御用畫馬大家，蔚成中國繪畫史上的一段佳話。圖 5-10 相傳是韓幹傑作之一「牧馬圖」，畫有一馬官騎著一匹白馬與另一匹黑馬並轡緩行，相映成趣，馬官威武有神，滿面虯髯，馬隻則比例勻稱，頗有唐馬肥壯的特色，顯現了韓幹自言以馬為師的高度寫實能力。

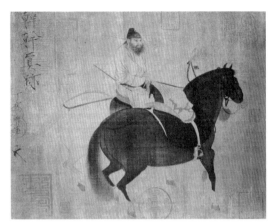

圖 5-10　韓幹：「牧馬圖」　　27.5×34.1 公分
臺北　國立故宮博物院
這幅作品中，人與馬隻均神采奕奕，畫面左邊尚有宋徽宗的御筆「韓幹真跡」四字。

第三節　五代的繪畫

　　唐朝末年強藩悍將劃地為王，社會局面混亂不堪，形成了紛擾動亂的五代十國，中原地區有五代（後梁、後唐、後晉、後漢、後周）更替；長江以南則有十國並立（吳、南唐、吳越、楚、閩、南漢、前蜀、後蜀、荊南、北漢）。五代十國的混亂期間雖然並不甚長（約五十餘年），但在繪畫發展上卻有極受矚目的成就。在中原地區主要是承繼了唐以來的藝術傳統續有發展，長江以南則由於唐末有許多畫家隨著唐僖宗入蜀，且後蜀、南唐的君主皆雅好繪畫並設置畫院，一時之間人才輩出，繪事鼎盛，使五代十國之際，不論在山水畫、人物畫及花鳥畫方面均有優秀的表現。

山水畫

　　五代十國期間中國又呈現了動盪不安的局勢，使得許多有志難伸的文人雅士只得與山川為伴，隱居山林，山水畫乃日益興盛。在唐朝畫家所奠定的山水畫基礎下，五代的山水畫家

深入名山大川，實地描繪北方的叢山峻嶺及南方的平遠山陵，由於地理環境的殊異，形成了南北不同的山水畫風格。北方以荊浩、關仝為代表，南方則以董源、巨然為代表。

荊浩字浩然，是五代後梁畫家，博通經史並擅詩文，因為唐末戰亂，乃隱居在太行山洪谷，自號洪谷子，以畫山水樹石自遣，並有繪畫理論的專籍傳世。圖 5-11 是其傳世代表作品「匡廬圖」，描繪江西省廬山的景色，採用全景式構圖，上有巨峰高聳，雲壑飛泉，下有村落古渡，古松挺拔。山巖的形狀規矩森然，質感堅硬，肌理緊密，以水墨暈染結合皴法，有筆並有墨，章法流暢而技巧純熟。

關仝又作關穜，也是五代後梁畫家，先師荊浩，後則有青出於藍的美譽。他喜歡以秋山寒林、村居野渡、幽人逸士、漁市山驛為題材，並常描寫故鄉秦嶺華山一帶的自然風光，由於山勢雄奇壯麗，時人稱其作品為「關家山水」。「山谿待渡圖」（圖 5-12）是其傳世作品中最為著名者，畫面中主山立於中央，挺峻高聳，旁有飛瀑披分，左下方有一行人趕著小毛驢準備赴渡口，渡口有一舟繫於右下角懸崖之旁，具有「野渡無人舟自橫」的詩趣。

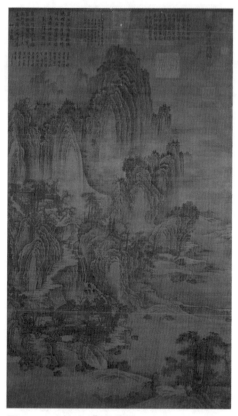

圖 5-11 荊浩：「匡廬圖」 185.8×106.8公分 臺北 國立故宮博物院
這幅掛軸高有 185.8 公分，寬有 106.8 公分，頂天立地，氣勢雄渾。

董源（?～約962）亦作董元，是南唐李後主李煜的宮廷畫家，由於曾官拜北苑副使，世稱「董北苑」。他最擅畫山水作品，尤其是畫山巒出沒，雲霧隱晦，溪橋漁捕，洲渚掩映的江南山光水色最為精到，開創了南方山水的畫風。「瀟湘圖卷」（圖 5-13）是其傳世代表作之一，全幅作品以水墨表現，設色輕淡，採披麻皴為主，山頭布滿小墨點，山下則平灘叢樹，將江南風景中葭葦汀渚、漁人張網（畫面左方），鼓樂迎娶（畫面右方）的水上風光表現得旖旎動人，與北方山水的陽剛風貌截然不同。

五代南方山水的另一位代表者是巨然，他是南唐開元寺的和尚，故亦被稱為「釋巨然」，其山水畫師法董源，但又有自己的特色。圖 5-14 是巨然的傳世作品之一「層巖叢樹圖」，畫面中林樹森然，路徑縈迴，以長披麻皴畫山巖，山頂則有礬頭（意指卵石狀的構組）堆疊，並由濃墨灑落的苔點統率畫面，均為巨然畫作中常見的特色。

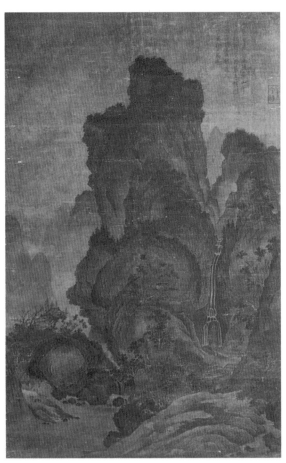

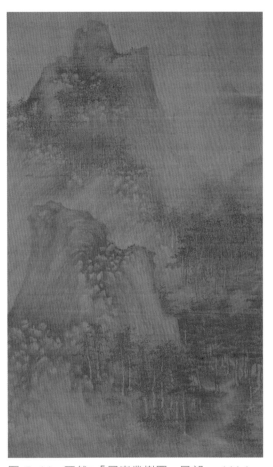

圖 5-12　關仝:「山谿待渡圖」　156.6×99.6公分
臺北　國立故宮博物院
關仝的作品筆墨老辣，氣勢雄壯，對北宋山水畫的發
展影響頗大。

圖 5-14　巨然:「層巖叢樹圖」局部　144.1×
55.4公分　臺北　國立故宮博物院
這幅作品高約144.1公分，寬約55.4公分，上面並
鈐有清朝乾隆皇帝的御印。

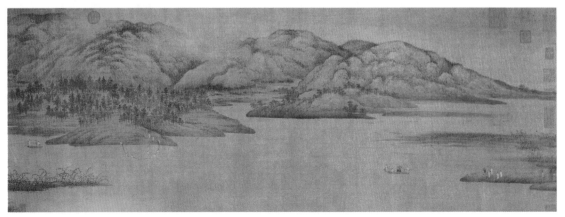

圖 5-13　董源:「瀟湘圖卷」　50×141公分　北京　故宮博物院
這幅作品描寫典型的江南風光，平淡自然，將南方綿延不絕的土質丘陵及充滿煙嵐霞氣的特質表現無遺。

人物畫

　　五代時期的人物畫發展也頗為突出，畫風繁麗精細且人物心理刻劃深入，著名的畫家有顧閎中、貫休等人。

　　顧閎中是南唐的宮廷畫家，善畫人物，設色豔麗，尤其擅長描繪人物的性格神態。當時南唐後主李煜為了解大臣韓熙載家中夜宴的歡樂情景，便命顧閎中以圖識之，顧閎中目識心記之後，繪成中國人物繪畫史上的著名傑作「韓熙載夜宴圖」（圖5-15），這幅作品長有335.5公分，全畫可分為聽樂、賞舞、休息、清吹、歡宴等部分，以屏風或床榻做為區隔，構思巧妙。畫中韓熙載頭戴高帽，臉形容長，蓄留美髯，身材偉岸，分別以不同的姿態出現在每一個段落（圖5-16、圖5-17），或端坐靜聽、或擊鼓助興、或獨立沉思，顧閎中不僅將韓熙載的形貌寫出，甚且將其沉鬱寡歡的心情也表露畫上。

　　貫休（832～912）本姓姜，字德隱，唐代末年避亂入蜀，為蜀王王建賞識，賜以紫衣，並號禪月大師。他善詩、善書，亦善道釋人物，尤以羅漢真容最為著名。圖5-18相傳是其「羅漢圖」作品，羅漢於巖穴中閉目打坐，眉目修長，朵頤隆鼻，線條粗細變化並不明顯，筆法簡約流暢，物事勾描簡單，似有平

圖5-16　顧閎中：「韓熙載夜宴圖」局部

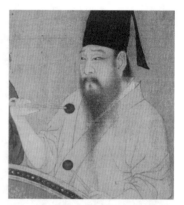

圖5-17　顧閎中：「韓熙載夜宴圖」局部

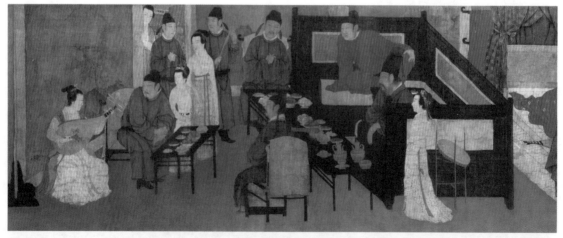

圖5-15　顧閎中：「韓熙載夜宴圖」局部　全圖28.7×333.5公分　北京　故宮博物院
這幅作品用色極為講究，對比鮮明又豐富，構圖層次分明，聚散有致，動靜皆具，且人物逼真生動，線條流暢多變，呈現了相當卓越的繪畫技巧。

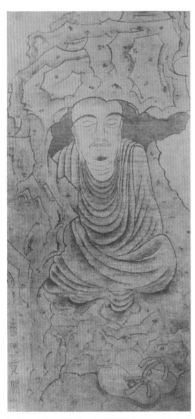

圖5-18 貫休:「羅漢圖」 139.9
×62.8公分 日本皇室御藏
這幅羅漢像是貫休「十六羅漢圖」中
的第十一幀,畫面左下方有貫休的
篆文題款。

面圖案的感覺,顯露出貫休篆隸筆法的影子。他曾自言其筆
下的羅漢形貌皆「從夢中來」,再經過變形誇張,所以造形
多古怪,卻極生動。

花鳥畫

中國的花鳥畫於五代時期臻於成熟,最著名的畫家有西
蜀的黃筌及南唐的徐熙。同時,此二人尚分別代表了不同的
花鳥繪畫風格及審美趣味。黃筌是宮廷畫家,其作品之審美
趣味為皇室的獵奇尚趣及富貴氣息;徐熙是平民百姓,其作
品之審美趣味為田園野趣及自然之樂,故畫史上有「黃家富
貴,徐熙野逸」之說。

黃筌 (?～965) 字要叔,是中國花鳥畫史上的首位傑出畫
家,作品取材多以宮廷中的奇花異卉,珍禽奇獸為主。畫花
卉則顏色穠麗,畫禽鳥則羽毛豐潤,寫生能力極高。圖5-19、
圖5-20是其畫給次子居寶的「寫生珍禽圖卷」,為練習圖稿,
上繪有各種設色蟲鳥(圖5-19)及大小烏龜二隻(圖5-20),
他先以細筆鉤繪輪廓線再輕色敷染,若原輪廓線不清楚,則
再鉤一次,此種畫法稱為「雙鉤填彩」,風格工整細麗,影
響後世花鳥畫創作極深。

圖5-19 黃筌:「寫生珍禽圖卷」局部 全圖41.5×70
公分 北京 故宮博物院

圖5-20 黃筌:「寫生珍禽圖卷」局部

　　徐熙（約 903～965）是南唐詩人兼書畫家，為人寧靜淡泊，專心繪事，終生不願為仕。他擅畫鄉間閒趣之汀花、野竹、水鳥、魚蟲等，以墨色為主，僅在重點處略施顏色，其孫徐崇嗣將此種畫法發揚光大而成「沒骨法」，意即作畫時完全不畫輪廓線，直接以筆沾色畫出物象，與黃筌之「雙鉤填彩」並列為花鳥畫中的兩大技法，且沿用至今。圖 5-21 相傳可能是他的作品「玉堂富貴圖」，繪有玉蘭、海棠、牡丹等花卉，花朵繁多，枝葉錯綜，下方並繪有一隻野雞，由於畫面滿格並填色打底，被疑為「鋪殿花」的畫法。

圖 5-21　徐熙(傳):「玉堂富貴圖」
112.5 × 38.3 公分　臺北　國立故宮博物院
「鋪殿花」意指提供宮廷裝飾掛設之用的花鳥作品，並不完全強調是否符合自然生意，極富裝飾性。

自我評量

1. 嘗試舉出本章中個人最為欣賞的作品並說明原因。
2. 嘗試比較圖 5-5、圖 5-6 在繪畫風格上的差異，並說明個人的喜好。
3. 嘗試列舉五代山水畫南北畫家的重要風格特徵。
4. 圖 5-22 中有許多人物，嘗試說出畫面中可能涵具的意義。

圖 5-22　自我評量作品

第六章 中國的繪畫鑑賞
——宋、元、明、清

第一節 宋朝的繪畫

宋太祖趙匡胤在弭平五代十國的紛擾局面後，將財政兵馬的大權悉數收歸中央，並重文輕武，獎勵學藝。太宗時更建立了較之以往規模更大的翰林圖畫院，集天下的繪畫能家於一堂，以其才藝高低，授以不同官職。尤其於雅好繪事的宋徽宗趙佶在位期間，且舉行畫院考試，畫題多取自古詩，應試者所畫內容亦多含詩意，使中國繪畫中的文學色彩日濃。一時之間，畫家社會地位提高，文人士大夫的繪畫創作活動空前蓬勃，宮廷畫院之發展更是達到極盛。

北宋滅亡後，原有的畫院制度面臨解體，但隨著宋朝王室的南遷，畫院制度又在江南恢復，並且不因偏安一隅而遜於北宋畫院，同樣是人才輩出，足可與北宋比美，總計兩宋凡三百餘年的歷史，可謂是中國繪畫史上最欣欣向榮的時代，於山水、人物或花鳥等繪畫類別上，均有極為璀璨的成就。

山水畫

北宋的山水畫前承五代的優秀傳統，仍以謳歌大自然的全景式構圖為主，並展現高度的寫實特質，著名大家有李成、范寬、郭熙、米氏父子等人。至北宋末年，異族入侵，河山變色，宋室南遷，形成偏安局面，文人雅士既痛傷故國山河之遭劫，又加以南方風光大異於北方山色，便一則在畫面中加入抒情寓意的感懷，二則對全景式構圖大加裁剪，使南宋山水呈現了迥異於北宋山水的風貌，代表大家有李唐、馬遠、夏圭等人。

李成（約 919～967）字咸熙，是唐朝後裔，山東營丘（今日山東省昌樂縣）人，故又被稱為「李營丘」。李成以畫寒林景色最為著稱，所謂寒林意指在冬天時，北方平原上的林木樹葉掉盡，僅剩枯枝靜候來春的蕭索情境。「觀碑圖」（圖 6-1）是其傳世畫蹟中最為著名的一幅，繪有兩個人騎著驢子觀看石碑的情景，畫面中寒林枝幹兀結，滿地荒蕪，雜樹叢生，頗有悲愴荒虛的蕭疏氣氛，令人不由得萌生悲涼去意。

　　范寬（約 960～1030）名中正，字中立，他常常為了要體會山川的真貌而獨自深入山林經月不歸，乃能得山之真貌而去繁飾，儼然成一大家，曾以「與其師人，不若師諸造化」一語道盡其山水創作的理念。在范寬的傳世作品中，最為膾炙人口的是「谿山行旅圖」（圖 6-2），全幅氣勢雄偉，乍看之下，但覺一座巍峨的山岳迎面而來，這種將一座主要的大山放置在畫面中央的構圖方式，是典型的北宋山水畫風貌，被形容為「主山堂堂」的巨碑式山水，予人以高山仰止之感。畫面中巨山是以雨點皴（又名斧鑿痕或豆瓣皴）的筆法繪成，將峰頂的灌木雜林、草木豐茸之態呈現出來，山下兩旁的坡地上有樹林、寺廟、並有溪流湍泉，以及一列旅人緩緩行來，景物之細膩寫實，直令觀者彷彿若有身歷其境之感。

　　郭熙（1023～約 1085）字淳夫，是北宋中期的山水名家，除精於繪事外，也通曉畫

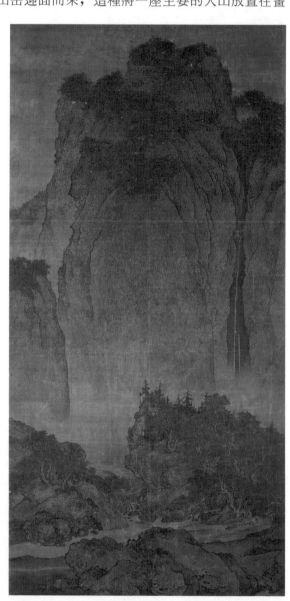

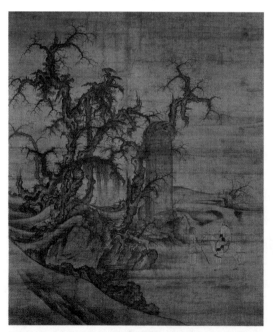

圖 6-1　李成（傳）：「觀碑圖」　126.3×164.9公分　日本　大阪市立美術館
畫面中的碑石側面，書有「王曉人物，李成樹石」的字樣，因此這幅作品的人物應是由當時的人物畫家王曉所繪，而寒林、碑碣則為李成所作。

圖 6-2　范寬：「谿山行旅圖」　206.3×103.3公分　臺北　國立故宮博物院
這幅作品筆墨濃厚，氣勢雄渾而筆法精緻，於山腳的行旅背後，尚有范寬的簽名隱於樹叢間。

理，所著畫論為其子郭思彙為一冊《林泉高致集》，歸結出「高遠、平遠、深遠」的取景方法及其他論點，對於後世畫家有相當的貢獻。在郭熙的傳世畫蹟中，最有名的是「早春圖」（圖6-3-1），描寫早春時節，煙靄重深的迷濛氣氛。畫面主山下方左側有一家人，在寒冬休憩之後乘舟返家準備進行春耕，其中父親挑著一擔雜物，母親則懷抱嬰兒，手牽幼兒，最有趣的是在眾人之前，尚有一隻小狗跳躍前導，在在流露出大地春回，萬象更新，生意盎然，充滿了蓬勃希望的景象（圖6-3-2）。

　　米芾（1051〜1107）字元章，號鹿門居士，書畫自成一家之外，並精通鑑賞，號稱古今第一，由於有時舉止狂放，世稱「米顛」。其畫作煙雲掩映，樹木簡略，常以濕筆渲染，表現煙雲變幻之趣，故號稱「米家雲山」。其子米友仁（1074〜1153，一作1086〜1165）亦精繪事，被稱為「小米」。圖6-4相傳可能為米芾之作「**春山瑞松圖**」，畫有數座雲山，一座孤亭，幾棵老松，山頭以橫筆疊點，這種墨點，被稱為「米點」，通幅作品以水墨暈染，充滿了山嵐煙雲瀰漫之感，是典型的「米家雲山」表現手法，唯本幅作品是否真為米芾真蹟，尚無定論。

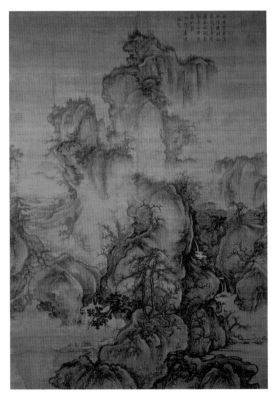

圖6-3-2　郭熙：「早春圖」局部

圖6-3-1　郭熙：「早春圖」　158.3×108.1公分
　　臺北　國立故宮博物院
畫面中將「春山早見氣如蒸」的大氣感覺逼真呈現，
所謂「一年之計於春」，此其是也。

圖6-4　米芾：「春山瑞松圖」　35×44.1公分　臺北　國立故宮博物院
本幅作品將春山煙雲連綿的景色，表現得極為妥貼而有意境。

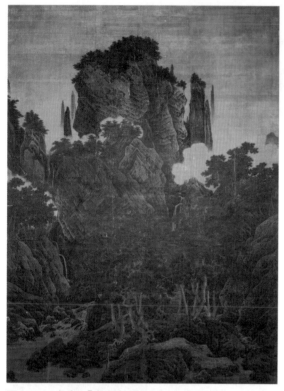

圖6-5　李唐：「萬壑松風圖」　　188.7×139.8公分
臺北　國立故宮博物院

李唐（1066～1150，一作1050～?）字晞古，是北宋末年至南宋初年的山水畫家，由於身跨兩宋，因此他在宋朝山水畫發展上的地位相當重要。在李唐的傳世作品中，以「萬壑松風圖」（圖6-5）最為著名，「萬壑松風圖」是李唐北方山水的典型風格。畫面上巨山昂藏而立，由於山石的質感堅硬，被稱之為「鐵鑄山」，前景中古松森然，並有流泉潺潺，使人觀之有清涼之感，圖上方遠處的山峰上尚有李唐的落款（圖6-6）。

馬遠（約1190～1255）字遙父，號欽山，出身於繪畫世家，是南宋中期成就最大的畫家之一。其山水畫以大斧劈皴為主，在構圖上，將北宋的巨碑式山水一分為二，又由二而四，只取全景式構圖中的局部，並結合詩意，開創了南宋山水畫的新格局。圖6-7是其傳世代表作之一「山徑春行圖」，是一張橫幅冊頁，畫面中採近景構圖，主要的石岸以斧劈法擦皴，和人物、柳樹、花草均集中在

圖6-6　李唐：「萬壑松風圖」局部
在主峰左側的遠山上，李唐書有：「皇宋宣和甲辰春，河陽李唐筆」的字樣。

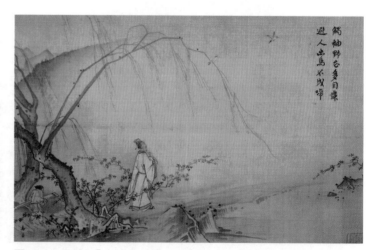

圖6-7　馬遠：「山徑春行圖」　　27.4×43.1公分　臺北　國立故宮博物院
畫面右上角所題之「觸袖野花多自舞，避人幽鳥不成啼」據考證可能為南宋寧宗楊皇后之妹「楊妹子」所題。

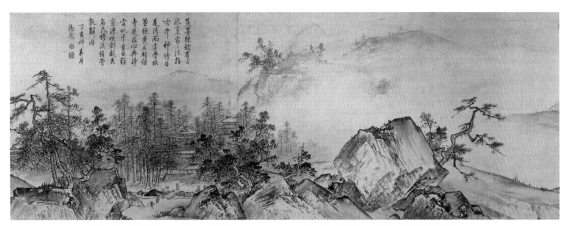

圖 6-8　夏圭：「溪山清遠圖」局部　全圖 46.5×889.1 公分　臺北　國立故宮博物院
夏圭的畫作筆簡意遠，遺貌取神，頗受佛教禪宗的影響。

畫面的左下角，為典型的「馬一角」式構圖，畫面中上方極為疏朗，一名文人神態瀟灑，遙望遠方，有一小僮懷抱古琴立於其後。畫中的人物不再如同北宋時期般，是全景山水中的點綴，而轉居為與天地同大的主要地位，充分反映了當時愛好大自然、反璞歸真的道家思想。

　　夏圭字禹玉，也是南宋的著名畫家，他慣以禿筆帶水作大斧劈皴，人稱「拖泥帶水皴」或「帶水斧劈皴」，由於他的構圖常取全景式山水的半邊，故又被稱為「夏半邊」，而被後人認為是其對於南宋「偏安江南」局面的寫照。圖 6-8 為其作品「溪山清遠圖」（局部），是一幅長卷，長約 889.1 公分，描寫江山重沓，風帆掩映的風光，既有茂林疊翠，又有淺溪木橋，筆鋒簡利，墨色氤氳，境界清幽深遠，體現了南宋山水繪畫的最高境界。

人物畫

　　宋朝的人物畫已由專供崇拜瞻禮的偶像描繪，漸變為供觀賞之用的裝飾性質。北宋的人物畫題材主要為道釋人物畫及世俗人物畫，南宋則有借古喻今的歷史人物畫及描繪現實生活的風俗人物畫等。在繪畫技法上亦由著色漸變為水墨，由傳統的莊嚴燦爛轉為注重筆墨情趣，「白描人物」的繪畫作品乃於北宋時應運而生，至南宋則更形簡化，有「減筆人物」的出現，前者以李公麟為代表，後者則以梁楷為代表。

　　李公麟 (1049～1106) 字伯時，由於歸老於龍眠山，又號「龍眠山人」，他好古博學，擅畫人物及鞍馬，並重視寫生，「白描」技法（意指僅以墨線鉤描對象，而不施色）冠絕古今，用筆如行雲流水，以線條之濃淡粗細、剛柔曲直、輕重虛實等變化來傳達對象的形狀相貌與神情態度，並且無不逼真神似，備受當時文人士大夫的好評。「五馬圖」（圖 6-9）是其傳世作品，以西域進貢的五匹名駒鳳頭驄、錦膊驄、好頭赤、黑夜白、滿川花為描繪對象，線條流暢而明確，使馬匹能具現淺浮雕般的立體感。

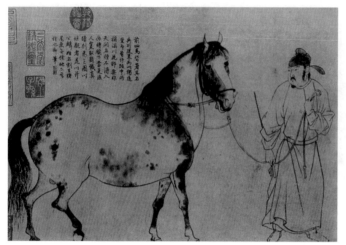

圖 6-9　李公麟:「五馬圖」局部
李公麟的白描人物被評為宋畫第一，而鞍馬則被評為超越韓幹，
可見其繪畫能力之卓越。

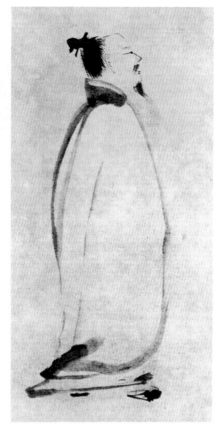

圖 6-10　梁楷:「李白行吟圖」局部
81.2 × 30.4 公分　日本　東京國立博物館

畫面中李白正拖步沉吟，似在推敲詩句，寥寥數筆即將人物表達得活靈活現，是梁楷「減筆人物」的絕佳之作。

　　梁楷是南宋著名的人物畫家，其人天才縱逸，豪放不羈，於南宋寧宗嘉泰年間為畫院待詔，並蒙御賜金帶，榮寵一身，但他卻不耐於畫院的繁文縟規，將御賜金帶懸於壁上，離職而去，被人稱為「梁瘋子」。其「減筆」人物冠絕古今，畫面僅有寥寥數筆，「以少許勝人多，少許難於多」，將人物形像淬礪為幾近潑墨式的極簡鉤畫，被稱為「減筆描」。圖 6-10 是其傳世作品「李白行吟圖」，僅用簡單數筆，即將唐朝詩仙李太白的傲岸不馴，才情橫溢的神韻風采顯現出來。

花鳥畫

　　花鳥畫在五代時期已由徐熙、黃筌等畫家奠定了良好的基礎，北宋的花鳥畫即在此一基石下繼續發展，並有極輝煌的表現。在北宋初期，花鳥畫家仍以寫實性的描繪為主，其後則逐漸加入詩情及寓意。至南宋時期，文人士大夫的水墨花鳥作品日益勃興，花鳥作品除了追求形似之外，尚具備了創作者個人借物抒懷的特質。另外，五代至北宋時期，花鳥畫常為裝飾宮殿而繪製，故往往以掛幅大軸的形式出現，至南宋時，則以小巧秀麗的冊頁作品居多，前者顯示了宏大的寫實精神，後者則體現了精緻的文學氣息。

　　在北宋初期的花鳥大家首推黃居寀 (933～?)，他是五代時期花鳥巨擘黃筌的幼子，極精鉤勒填彩，在北宋畫院花鳥畫的發展上有舉足輕重的地位，其繪畫風格甚且成為當時院體花

圖 6-11　黃居寀:「山鷓棘雀圖」　99×53.6
公分　臺北　國立故宮博物院
這幅作品是目前為止黃居寀僅見的傳世作品,
畫面上方並有宋徽宗所題的字句。

圖 6-12　宋徽宗:「芙蓉錦雞圖」　81.5×53.6公分
北京　故宮博物院
除擅長花鳥畫外, 宋徽宗同時也是位書法家, 並有山水
畫與人物畫的作品傳世。

鳥的取捨標準。圖 6-11 是他唯一的傳世作品「**山鷓棘雀圖**」軸, 描寫深秋之際的郊野景象,
一隻優雅美麗的山鷓站在石頭上, 正俯身想要啜飲泉水, 牠的身後則有一株樹葉凋零的荊棘,
一群麻雀或飛或歇, 嘰喳一片, 與前景中的山鷓適形成有趣的對比。

　　於北宋的著名書畫家中, 尚有一名身分最為特殊的人物, 那就是宋徽宗趙佶 (1082～
1135), 他極好繪事, 掌政期間政治腐敗, 權奸亂政, 以致發生「靖康之難」, 被俘而死。但
他在位時廣收歷代文物書畫, 並親自掌管翰林圖畫院, 使當時繪畫風氣極一時之盛。其本人
也頗善書畫, 在花鳥畫方面承繼了崔白的風格, 相當重視寫生, 描物以細膩著稱, 常以生漆
點睛, 使畫面更顯生動。圖 6-12 是宋徽宗傳世之作「**芙蓉錦雞圖**」, 畫有一隻描繪精緻工整
的錦雞暫歇在一棵芙蓉的枝頭, 並望著右上角兩隻正翩翩飛舞的彩蝶。不論是羽毛華麗的錦
雞, 或是搖曳不停的芙蓉, 均展露了宋徽宗高度的寫實技巧, 也體現了北宋院體花鳥畫一絲

不苟、團簇錦繡、工整明麗的畫風。

　　圖 6-13 是南宋花鳥畫家李安忠的作品「竹鳩圖」，李安忠是浙江杭州人，精於鉤勒，擅畫花鳥動物，其中尤以描寫鷹鶻的搏攫警避之狀最為著名。他的畫風承襲北宋的寫實精神，觀察入微，描繪細膩。在這幅「竹鳩圖」中，李安忠將這隻小鳥獨自佇立在高枝上四顧的神態生動的表現了出來，並且將禽鳥柔細的羽毛，下彎的鉤喙等皆描繪得栩栩如生，通幅作品設色雅麗精緻。同時，在這幀團扇冊頁的右下方，尚題有「武經郎李安忠畫」的書款，使今人對這幅作品的創作背景能有更深入的了解。

　　除了前述的花鳥畫或動物畫之外，宋朝尚有一些文人畫家如蘇軾等人，亦有頗為動人的畫作傳世。「文人畫」又稱「士大夫畫」，泛指中國傳統社會中由文人或士大夫所作的繪畫，以與宮廷畫院的職業畫家，或民間畫工的作品有所區分。文人畫的創始者首推唐朝的破墨山水大師王維，至宋朝的蘇軾則提出「士大夫畫」一詞，即為「文人畫」之意。文人畫常取材自山水、花鳥、梅蘭竹菊或枯木草石等，有借物抒懷或托物寓意的特色。不同朝代的文人畫家往往藉著繪畫來抒發性靈或個人抱負，有時也表達對於腐敗政治的不滿或異族統治下的憤怨。就風格而言，文人畫則講究筆墨情趣，強調神韻，並重視畫面中文學修養、書法造詣與繪畫意境的結合。另外，歷朝的文人畫家對於中國美學思想及水墨、寫意等技法之發展均有相當的影響與貢獻。

　　蘇軾 (1037～1101) 字子瞻，號東坡居士，是北宋著名的書畫家與文學家，曾因反對王安

圖 6-13　李安忠：「竹鳩圖」　　25.4×26.9 公分　臺北　國立故宮博物院

李安忠曾獲南宋高宗賜予金帶，是南宋花鳥畫承襲黃筌一派風格的代表。

圖 6-14　蘇軾：「竹石圖」局部　　28×105.6 公分　鄧拓舊藏

蘇軾畫竹不喜分節，常由地一路畫到頂，由於曾被宋徽宗提舉主持玉局觀，故其所畫墨竹筆法被稱為「玉局法」。

石的新政上書神宗而被貶謫，復起用後又因黨爭而再度被謫。他喜愛畫竹，作畫反對形似，力主「神似」，曾說出「論畫以形似，見與兒童鄰」的名言，因此其繪畫作品筆法奇古，用筆如同寫書法一般，圖 6-14 即是一例。在這幅「竹石圖」中，蘇軾以飛白的筆法畫石，以楷書及行書撇、捺、豎、橫的筆法來寫竹，自然瀟灑而有逸趣，給予後來的文人畫家極大的啟迪。

第二節　元朝的繪畫

西元 1234 年，由忽必烈率領的蒙古大軍消滅了金朝，揮兵南下，於 1276 年攻陷杭州，三年之後宋朝滅亡，忽必烈以其著名的鐵騎掃蕩戰術建立了元朝，並以異族的身分入主中原，成為中國歷史上第一個由外族統治的王朝。為了鞏固所獲得的江山，元人採取重武輕文的高壓手段控制漢族，並廢除畫院，雖仍有宮廷畫家的設置，但其待遇與地位則遠不如宋朝隆盛。在政治如此動盪不安的時代，許多文人、士大夫無力抵抗之餘，便選擇了歸隱山林，形成小集團互相往來，並藉著詩文書畫來抒發心中的抑鬱之氣，肆意於揮灑淋漓之間寫愁寄恨。因此，宋朝以鉤勒為主的院體畫風入元之後漸少，而注重筆情墨趣的水墨寫意之作則漸多。

綜觀元朝的繪畫發展，雖然整體環境不若宋朝般理想，但在文人及士大夫等業餘畫家的努力之下，亦能發榮滋長，而有相當的進展。

山水畫

入元之後，由於畫院制度的解體，使得中國的山水畫邁入了另一個發展階段。在繪畫傳遞上，不再以宮廷畫院中的職業畫家為主流，開始由文人、士大夫居主導地位；在繪畫技巧上，不再如畫院畫家般力求精緻工整，改崇以書入畫的筆墨逸趣；在作畫態度上，不再像宋人般重視真山真水的寫生，轉而追求簡易幽澹的意境，因此畫面中的題跋大量增加，有時不免幾近氾濫。在元朝的山水畫家中，趙孟頫是第一位重要的人物，他首先提倡「以書入畫」及「復古」的觀念，並摒棄院體纖巧的畫風，是宋元之間繪畫發展的橋樑人物，也是成就元朝繪畫風格的重要大家。另外，黃公望、吳鎮、倪瓚、王蒙等元四大家，為元代山水畫風格的重要代表，並對明清之山水畫有絕對的影響。

趙孟頫 (1254～1322) 字子昂，號松雪道人，是宋太祖的第十一世孫。宋朝滅亡後，他歸里閒居，逢元世祖忽必烈搜訪「遺逸」，便重入仕途，也由於以大宋宗室的身分卻仕元，使得趙孟頫廣受批評，甚至因此而影響後世對他繪畫成就的評價，但其對元朝山水畫的貢獻，仍不容抹煞。趙孟頫多才多藝，不僅山水畫有所成就，餘如人物、動物、枯木竹石等均有極佳造詣。圖 6-15 是其傳世名作「鵲華秋色圖」，描寫的是山東濟南一帶鵲山及華不注山的風光，

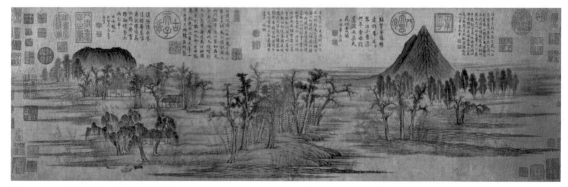

圖6-15　趙孟頫：「鵲華秋色圖」　28.4×93.2公分　臺北　國立故宮博物院
由於這幅作品表現的是秋天的景色，故而畫作由之得名。

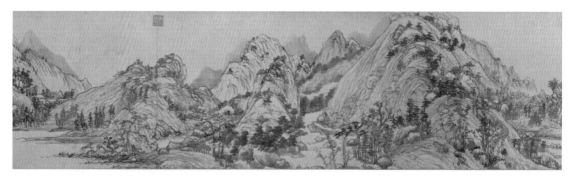

圖6-16　黃公望：「富春山居圖」局部　全圖33×636.9公分　分藏臺北　國立故宮博物院、浙江省博物館
本幅作品線條精練，墨色富於變化，構圖見巧思，呈現了清逸淡潔的文人風貌。

將尖聳的華不注山與圓頂的鵲山放置在遼闊的沙洲上，在蕭疏的林木之中，尚有人家點點及
數葉小舟來往捕魚，整幅作品中各種物象的造形簡練，筆法樸拙，呈現出古雅恬適的意韻。

　　黃公望(1269～1354)字子久，號大癡道人，是元四家之首。他曾被權貴誣陷而下獄，出獄
後即棄絕仕途，並入全真道門下修道，以講道聞名太湖錢塘。黃公望熟稔經史，且工書法，直
至五十餘歲方開始學畫山水，卻留下了足令元朝畫壇生輝的作品。圖6-16的「富春山居圖」
是他於七十九歲高齡歸隱富春山（位於今天浙江省富陽縣）後，所繪製富春江沿岸一帶的山光
水色，歷時三年餘方完工。「富春山居圖」繪製時先以淡墨打底，再以較乾的濃墨皴寫對象，
全幅充滿了圓緩的律動感。不論在筆墨、布局、章法、指法上，均受到了後世畫家極高的推崇。

　　吳鎮(1280～1354)字仲圭，號梅花道人，他一生清貧，但氣節甚高，並不為財勢而折腰。
吳鎮曾與當時另一位畫家盛懋比門而居，盛懋的作品頗受時人喜愛，家中常門庭若市求畫者
眾，而吳鎮家中卻往往門可羅雀，因此吳鎮之妻不免有所抱怨，吳鎮卻言：「二十年後不復爾」，
果然，入明之後，吳鎮聲譽鵲起，而盛懋則聲勢日降。圖6-17是他的作品「漁父圖」，描繪
浙江嘉興一帶的水鄉風光，畫面中以一條寬闊的江河將兩岸隔開，江邊有一葉小舟，上有文
人釣叟憑江遠眺，透過煙水遼闊的疏淡景致，點出元代文人隱士遺世獨立的寂寥心境。

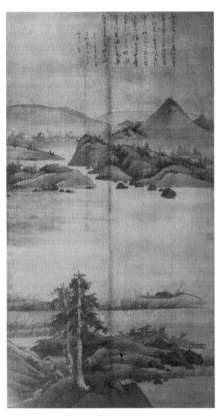

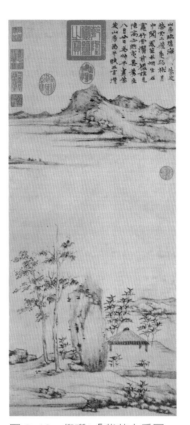

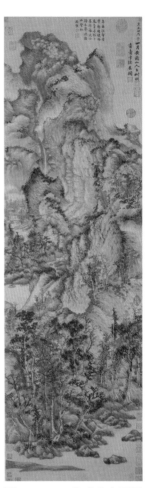

圖 6-17　吳鎮:「漁父圖」　176.1 × 95.6 公分　臺北　國立故宮博物院
這幅作品上有吳鎮自題之七言詩一首,是其六十三歲時所繪之作。

圖 6-18　倪瓚:「紫芝山房圖」80.5 × 34.8 公分　臺北　國立故宮博物院
元四家中,王蒙以繁複著稱,倪瓚則以簡潔取勝,由於其畫面用筆至簡,所以常自署「懶瓚」。

圖 6-19　王蒙:「青卞隱居圖」141 × 42.4 公分　上海博物館
本幅作品氣勢磅礡,古雅清寂,畫面中山勢的輾轉蜿蜒被視為是後世山水畫中「龍脈」的先聲。

　　倪瓚 (1301〜1374) 字元鎮,號雲林子,出身富饒之家,但入元之後,卻散盡家財,並且一生孤高不仕。他好潔成癖,畫面中不喜著色或鈐印,也不喜歡畫人,觀者問其原因,他說:「當世那復有人?」由之可見其心高氣傲之情。倪瓚的山水畫常常採用「一河兩岸」的構圖方式,圖 6-18 即是其傳世代表作之一「紫芝山房圖」,畫面中構圖極其簡潔,中央有一大片空無一物的江岸,山石則以「折帶皴」(意指用筆橫向皴寫,收筆時斜擦出如折帶般的線條)表現出堅硬的質感及光線映照的效果,林木蕭疏幽淡,茅草亭中渺無人影,整幅作品體現了倪瓚飄泊孤寂的蒼茫心境。

　　王蒙 (1308〜1385) 字叔明,是趙孟頫的外孫,受其影響雖深,卻能別出新意,自創一家。在傳世作品中,以「青卞隱居圖」(圖 6-19)最為有名,描寫浙江省吳興縣西北卞山一帶的

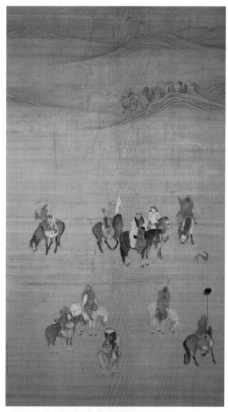

圖6-20　劉貫道:「元世祖出獵圖」　182.9
×104.1公分　臺北　國立故宮博物院

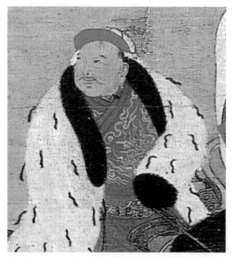

圖6-21　劉貫道:「元世祖出獵圖」局部
元世祖建立了元朝帝國,其疆域之廣是中
國歷史上罕有超越的,本幅作品中將他狩
獵的情景生動的描繪出來。

景色,以高遠法構圖,畫面中高山蜿蜒疊嶂,叢樹鬱蒼深秀,並由於其特殊的筆法、強烈對比的墨色及山脈結構的安排,使作品中呈現了騷動不安的氣勢,似乎暗示了王蒙隱居山林之間,對動亂世局不滿的心理狀態。

人物畫

　　總括而言,元朝的人物畫並不興盛。入元初年,在趙孟頫提倡復古之風下,有一些高古細潤的人物畫作,但之後則漸趨衰頹,較著名的畫家除趙孟頫外,有宮廷畫家劉貫道、文人畫家王繹等人。

　　劉貫道字仲賢,曾任元朝御衣局使(元代官名),擅長道釋人物,由於為元朝帝王寫像生動逼真,甚獲賞識。其傳世傑作為「元世祖出獵圖」(圖6-20),以絹本設色,描繪元世祖忽必烈行獵的情景,畫面中忽必烈騎著藏青大馬,內著鐵錦紅衣,外披白色毛裘,容止安詳,面團身圓(圖6-21),馬前有一獵犬回首,遠方有一列駝商緩緩前行,下方一位騎士背對觀者,馬背上蹲踞著一隻獵豹,將人馬獸均描繪得細膩生動。

圖6-22　王繹:「楊竹西小像」局部　27.7×88.8公分　北京　故宮博物院
楊謙別號竹西,此幅作品著墨雖不多,但卻將一介文人隱士的氣質精神畢現無遺。

王繹 (1333～?) 字思善，自號「痴絕生」，年少時即能寫照，為人寫像時反對正襟危坐，認為那樣將如同畫泥塑人一般無趣，主張在與對象談笑之間默記其神情後，方再作畫。圖 6-22 是其為南宋遺民楊謙畫的肖像畫，人物為王繹所畫，松石補景則為倪瓚之作。圖中的人物著方巾深衣，老氣橫秋，曳杖逍遙於松筠坡石之間，神態塞慢，與高松奇石相得益彰。「王像倪畫」，不僅是一件文墨韻事，也留下了一幅元代文人肖像畫中的精妙之作。

花鳥畫

元初的花鳥畫承繼宋朝，較有表現，但至元末則日漸衰微，在技法上也由工整富麗的設色寫生花鳥，轉為瀟灑簡逸的水墨花鳥。代表名家有錢選、陳琳等人。

錢選 (1239～1299) 字舜舉，因家有習嬾齋，故號習嬾翁。南宋時期曾為鄉貢進士，入元後曾謂「恥作黃金奴」而甘願「老作畫師頭雪白」，故終身隱於繪事。他於各類繪畫俱精，但最喜歡畫折枝花木，是元朝花鳥畫自院體風格轉為清麗淡雅風格的重要影響者。圖 6-23 是其花卉長卷「八花圖」中的水仙部分，設色清雅，筆致柔勁，採先勾描輪廓再填色的畫法，將葉片的正反轉折，花瓣的鮮嫩清雅刻劃入微。

陳琳（約 1260～1320）字仲美，其父陳珏是宋朝的宮廷畫師，家學淵源，曾得趙孟頫指點畫藝，故於花鳥、人物、山水上皆有極佳表現。圖 6-24 是其傳世佳作「溪鳧圖」，以紙本設淡色，畫有一隻野鴨棲於溪畔，毛色光潤，神態鮮活，筆法鬆秀，畫面中的水紋粗筆及一筆勁勒的溪緣，據傳為趙孟頫的修飾潤色，由於陳琳原來的水紋以細筆鉤畫，淡墨輕染，趙孟頫認為無法托出野鴨，乃復以重墨粗筆為其加之。

圖 6-23 錢選：「八花圖」局部 全圖 29.4 × 333.9 公分 北京 故宮博物院
「八花圖」卷中繪有海棠、杏花、梔子、桂花、水仙等八種花卉，用筆柔勁秀潤，別具生意。

圖 6-24 陳琳：「溪鳧圖」 35.7 × 47.5 公分 臺北 國立故宮博物院
趙孟頫於畫面的左邊題有字句，讚譽本幅作品為當世人所不及的佳作。

第三節　明朝的繪畫

　　明太祖朱元璋自民間崛起，逐走元朝收復漢家天下。他重視禮教，制禮樂，修圖籍，廣搜四方遺書，並以經義開科取士，一時之間文化大興。在繪畫上，又承襲宋制，復設畫院，雖然規模官制與宋朝不同，然由於明朝君主多雅好繪事，因此畫院中人才頗眾。但是，當時畫院的管理制度甚為嚴格，畫家稍有不慎，即易遭奇禍。在此種體制下，眾人往往不思創新，常常僅墨守成規，只求不惹禍上身。因此，明朝畫院雖歷時二百多年，聲勢直追兩宋，但就繪畫貢獻而言，則不及宋、元，直至明朝中葉之後，方才漸露曙光，於山水、人物、花鳥畫上均達一定之發展。

山水畫

　　明朝的山水畫由於畫家各自不同的繪畫觀點、師承、風格及發展地區等因素，產生了許多不同的派別，但是一般而言，明朝的山水畫多以臨摹的復古風貌居多，個人開創新格局的作品較少。在眾山水門派中，可大別為浙派、院派、吳派等三大門派，其中沈周、文徵明、仇英、唐伯虎被並稱為「明四大家」。

1. 浙派

　　浙派畫家的風格主要以追隨馬遠、夏圭為主，由於其代表人物戴進是浙江人，故被稱為「浙派」。

　　戴進 (1388～1462) 字文進，於山水、人物、花鳥等皆極精擅，原為宮廷畫師，相傳曾於「秋江獨釣圖」中畫一紅衣高士垂釣水濱而被讒獲罪，由此可以想見明朝畫院規制的嚴酷。其後戴進乃在民間以賣畫為生，並窮困而終。圖 6-25 是其傳世作品「春遊晚歸圖」，描繪一主數僕，由於勝日尋春，耽誤歸程，以致返家時需敲門方得進入的情景。畫面中由主人親自扣扉，僕人則或牽驢或挑提行李，門內有一僕提燈應門，可見時間已近夜幕低垂之際。戴進採高俯視的角度布景，將遠山中的樓閣，以及荷鋤賦歸的農民、趕雞入籠的村婦一一畫出。

圖 6-25　戴進:「春遊晚歸圖」　167.9 ×83.1 公分　臺北　國立故宮博物院
戴進用筆縱逸暢快極為靈活，繪事並傳子女及婿。本幅作品寫出文人雅士閒居的逸趣。

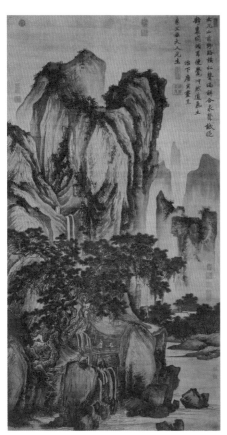

圖 6-26　唐寅：「山路松聲圖」　　194.5 × 102.8 公分　臺北　國立故宮博物院
唐寅與文徵明、祝允明、徐禎卿並稱為「吳中四才子」，除山水外，亦工人物及花鳥。

2.院派

宋朝院畫中細潤雅秀的工整畫風及蒼勁活潑的水墨畫法，被明朝初年的唐寅及仇英將之加以融合而成為院派山水的風格。

唐寅 (1470～1523) 字伯虎，少有俊才，博雅多識，是有名的「江南第一風流才子」，流傳有許多浪漫動人的故事，因為無故牽涉科場舞弊案被黜，於是灰心仕途，以賣詩文書畫為生。唐寅個性疏朗，放蕩不羈，由於才學兼備，使其作品頗受時人欣賞。圖 6-26 是其傳世作品「山路松聲圖」，一座大山迎面而立，有北宋主山堂堂的氣勢，瀑布依傍山勢流轉數疊，近景有二株老松盤虬，一座小橋跨越谿谷，一位高士憑橋觀泉，身後有一名童子抱琴跟隨。畫面中筆法長皴短斫，遒勁有力，墨色則蒼潤生動。

仇英 (?～1552) 字實父，號十洲，原為一名漆匠，由於既有天分又努力不懈，終於成名，是明四大家中畫風最為工整的一位，山水作品以青綠畫法居多，細潤明麗且風骨勁峭。圖 6-27 是其傳世巨軸「秋江待渡圖」，繪有一文人春遊甫罷，在初秋時節，隔江呼渡，準備返家的情景。畫面中布局得當，遠山近水及秋色斑斕的樹林，均使人萌生秋高氣爽的開闊之感。不論是人物或是

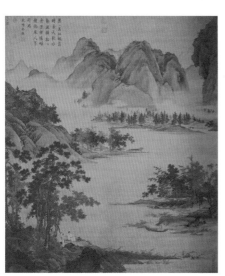

圖 6-27　仇英：「秋江待渡圖」
155.4 × 133.4 公分　臺北　國立故宮博物院

圖 6-28　仇英：「秋江待渡圖」局部
仇英的作品畫面潔淨，被形容為似乎才由僮僕打掃過一般纖塵不染。

山林樹石（圖 6-28），皆描寫精美，設色清潤，一絲不苟。最特殊的一點是描繪遠山時尚注意到反光的效果，頗具新意。

3.吳派

吳派山水以沈周及文徵明為代表人物，由於他們多居住在江蘇省吳縣，故稱為吳派。

沈周 (1427～1509) 字啟南，號石田。生性淡泊隨和，且家境優裕，不應科舉，終身從事繪畫及詩文創作。其早年由於用筆較細，稱為「細沈」，晚年由於多改用粗筆，稱為「粗沈」，綜觀沈周的作品，既講傳統，又重寫生，是明代山水畫發展中的重要人物。圖 6-29 為其傳世

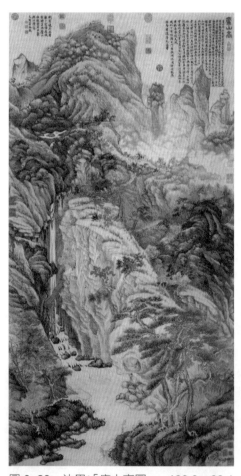

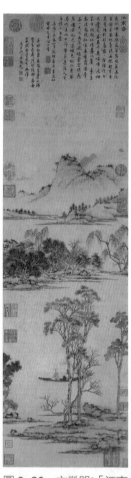

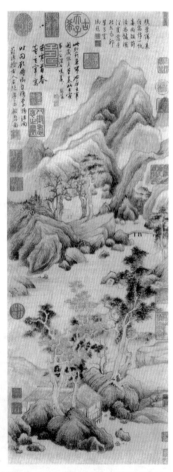

圖 6-29　沈周：「廬山高圖」　193.8×98.1公分　臺北　國立故宮博物院
沈周出身富饒世家，且三代均擅繪事，可謂得天獨厚。其「細沈」時期作品頗受後人珍視。

圖 6-30　文徵明：「江南春圖」　106×30公分　臺北　國立故宮博物院
文徵明畫名遠播，時人常不惜重金爭求一畫，但富貴者往往不易得畫，貧交者反而從優。

圖 6-31　董其昌：「葑涇訪古圖」　80×29.8公分　臺北　國立故宮博物院
董其昌強調以書法入畫，本幅作品即呈現了自元朝黃公望發展出來極濃厚的書法性。

代表作「廬山高圖」，是「細沈」時期的佳作，先以淡墨皴染，再疊以濃墨，在畫面下方有一人獨立遙望湍急的瀑布，比例雖小，卻點出廬山之高，令人仰止的氣勢。

　　文徵明 (1470～1559) 原名璧，以字行，號衡山居士，詩文書畫無一不精，為人聰慧溫和並享高壽，對吳派山水的發揚光大貢獻良多。其畫作多以描繪江南風光及文人生活為主，早年畫風工細，中年用筆粗放，晚年兩者兼備，亦分別有「細文」、「粗文」的稱呼。圖 6-30 是其作品「江南春圖」，以細緻的筆法，清麗的設色，畫出早春江南的清爽宜人與嫵媚動人。畫中有一位高士，盤腿坐在艇舟上，掩映在近景的長林之後，全畫娟娟深秀，呈現了其繪作典型的高雅風格。

　　除前述畫家之外，明末尚有一位頗具影響力的書畫家及鑑賞家董其昌。董其昌 (1555～1637) 字玄宰，號思白，別號香光居士，於明神宗萬曆年間，曾官拜禮部尚書。他為人才華俊逸，好談名理，由於位居高職，乃成為當時的畫論權威。董其昌最受後人爭議的一點是以禪論畫，將山水畫分為南北二宗，北宗始於唐朝李思訓父子的青綠山水，入明朝後的代表則為浙派；南宗始於唐朝王維的破墨山水，入明朝後的代表則為吳派；並尊南貶北，認為文人畫方為正宗，作畫前應「讀萬卷書，行萬里路」，此一論點影響明末至清的繪畫發展極大。董其昌同時並開創松江畫派，為明朝末年執畫壇牛耳的派別。圖 6-31 是其傳世作品「葑涇訪古圖」，為早期的作品，畫面中山形扭曲，皴筆羅列，頗具抽象意味，雖係寫景之作，卻充分呈現了畫家本身對動勢及秩序感的要求與布陳。

人物畫

　　明朝的人物畫以歷史風俗畫較多，士大夫及仕女畫居次。畫法則主要承繼宋朝的傳統，既有白描人物，也有工筆人物。代表畫家有陳洪綬及曾鯨，前者以歷史人物著名，後者則以傳神肖像聞名。

　　陳洪綬 (1598～1652) 字章侯，號老蓮，性格怪僻而好遊，少年時曾揭得宋朝李公麟的石刻，乃閉戶臨摹，學得精髓而不囿於形似，並創獨特風格。其人物常以誇張及變形的手法表現，且著重神情的傳露。圖 6-32 相傳是其作品之一的「布袋和尚」，畫中布袋和尚坦胸露腹，盤腿赤足席地而坐，一手托缽進食，一手探入布囊，拐杖包袱置於前方，

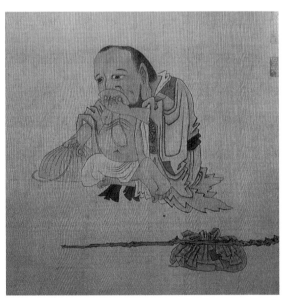

圖 6-32　陳洪綬：「布袋和尚」　65.3×40 公分　臺北　國立故宮博物院
陳洪綬生於明末動亂之際並遭亡國之慟，乃將滿腔孤憤化為誇張變形的人物畫作。

人物造形詼諧古樸，衣紋屈曲轉折，兩眼專心的看著缽內的食物，臉頰似尚能看見吞嚥的動作，整體看來雖經部分誇張，卻生動有趣。

曾鯨 (1568～1650) 字波臣，以為人畫肖像畫如同照鏡取影般神似而著名。明朝末年義大利傳教士利馬竇將以西方繪畫觀念及技法繪製的基督教聖像帶進中國，中國的人物畫乃開始受到西洋繪畫的影響。圖 6-33 的人物肖像畫似乎略體現了這種外來的技法，曾鯨先以淡墨勾出對象的臉部及五官輪廓，再以淡墨依各部分的結構逐層烘染，每一張作品常烘染至數十層，以顯示臉部的立體感，最後再暈染淡彩，這種技法當時被稱為「波臣畫法」，著稱一時。

圖 6-33　曾鯨：「王時敏小像」局部　64×42.3 公分　天津博物館

王時敏是清初著名的山水畫家，曾鯨為之作畫時，王時敏時年二十五歲，正值少壯之齡。

花鳥畫及其他

明朝的花鳥畫發展趨勢與山水畫大致相同，從事寫生者少，臨摹古人者多。明初以繼承宋、元畫院工整細緻的畫風為主，後期則以水墨寫意花鳥的粗放表現為主。

呂紀 (1477～?) 字廷振，號樂愚，於明孝宗弘治年間被徵入畫院，官錦衣衛指揮，是明代院體花鳥畫的代表畫家，但他除工筆鉤勒的技法之外，尚能結合水墨寫意的方式，兼工帶寫，因此較具新趣。圖 6-34 是其傳世作品之一「秋渚水禽圖」，描繪的是在夜色迷濛的江岸邊，有一群大雁歇宿其間，一隻擔任警戒任務的大雁似乎發現了某些狀況而對空長鳴的情景。畫面中以淡墨將遠處的月影、江岸及近處休憩的雁影繪出，氣氛蕭瑟而有逸趣。

徐渭 (1521～1593) 字文長，號青藤道士，他性絕警敏，才華洋溢，由於行止過於荒誕倔強，飽受爭議，然其水墨寫意花鳥作品墨氣淋漓，情感狂瀉於筆鋒，是明代是類風格的卓越代表，並對清代花鳥畫家影響極大。圖 6-35 是其作品「榴實圖」，構圖簡單，用筆蒼老潑辣，石榴枝幹一曳而下，石榴雖老，子實外露，但富含水氣，濃淡相適，全畫筆酣墨飽，生機蓬勃而痛快暢然。畫面右上方尚有以濃墨題寫的行草兩行：「山深熟石榴，向日笑開口，深山少人收，顆顆明珠走」，既突顯了文人畫作詩、書、畫結合的旨趣，也闡明了徐渭懷才不遇的坎坷心境。

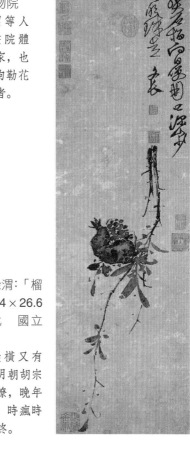

圖6-34 呂紀:「秋渚水禽圖」 177.2×107.3公分 臺北國立故宮博物院
呂紀與邊景昭等人是明朝花鳥畫院體風格的代表畫家,也是宋、元工筆鉤勒花鳥畫風的承繼者。

圖6-35 徐渭:「榴實圖」 91.4×26.6公分 臺北 國立故宮博物院
徐渭才情縱橫又有謀略,曾為明朝胡宗憲的抗倭幕僚,晚年則窮困潦倒,時瘋時癲,抑鬱而終。

第四節 清朝的繪畫

　　清朝自入關統一中國至宣統三年滅亡為止,計有二百六十餘年的歷史,由於其文化不若武功般強盛,因此一切典章制度大抵均沿襲明朝規制。以繪畫而言,清朝歷代皇帝如康熙、乾隆等都雅好繪事,雖並未設置畫院,但繪畫創作風氣頗盛,各類畫家均多。唯創作取向仍以臨古居多,少具新意,然有部分明朝的遺民畫家頗能擺脫泥古自守的陳風,而另闢蹊徑。另外,由於清初西洋傳教士將西方繪畫的技法及觀念傳入中國,並以西法寫中畫,也給予清朝的繪畫表現相當程度的影響。

山水畫

清朝的山水畫發展，若以創作者的人數及產量論之，可謂極盛一時，但細究之下，不難發現受明末董其昌重南貶北且強調文人筆墨的觀念箝制甚重，使清初臨古之風儼然蔚為主流，臨古者又多師元人，而元人之中又以黃公望最尊，以致一時之間「家家子久，人人大癡」，少有新趣，可謂是中國山水畫發展的式微時期。僅有少數明末遺民，得以不為時習所囿，別出心裁，藉繪事一吐悲憤之情。

清初山水畫中有所謂「四王一吳」等五位著名畫家，分別是王時敏、王鑑、王原祁、王翬、吳歷。其中王翬 (1632～1717) 字石谷，號耕煙散人，悉心臨摹古代名家作品，功力深厚，集南北二宗之大成，並將南北二派的技法鎔於一爐，頗受康熙皇帝的賞識，賜書「山水清暉」四字。圖 6-36 是其傳世作品中最具代表性之一的「溪山紅樹圖」，畫面中繪有廟宇塔寺，村落錯雜，飛瀑湍急，紅林墨叢相得益彰，生機盎然，色彩既富對比之趣又不致俗膩。

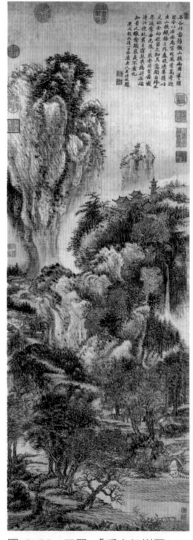

圖 6-36 王翬：「溪山紅樹圖」112.4 × 39.5 公分 臺北 國立故宮博物院
本幅作品畫風濃鬱，明顯的體現了仿自元四家之一王蒙的面貌。

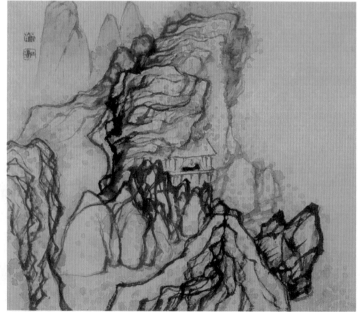

圖 6-37 石濤：「危岩讀書圖」 24×28 公分 王季遷藏
此圖之構圖新奇絕妙，令人萌生今世那有此人，那有此景，又那有此理之興味。

　　另外，明末清初之時，有許多文人志士痛心祖國淪亡，哀悼百姓受異族宰割，卻又無力反抗，若將心中鬱氣發為文字語言，又每招奇禍，於是只能寄情於畫。因此，明末遺民中有許多都身兼畫家，其中有些或為明朝宗室，有些則為士大夫或世家公子，他們多抱節守志，不願奴顏屈膝而求顯達，畫風則不守繩墨，各異其趣，皆有獨特的面貌，既有別於明末的空疏之氣，也卓然立於清初的仿古之風。

　　石濤 (1642～1718) 俗名朱若極，是明朝宗室，明亡後，石濤年僅五歲時遭逢家難，削髮出家方得存活。其僧號原濟，又號大滌子、苦瓜和尚，石濤為其字，與弘仁、髡殘、朱耷等人合稱為「清初四僧」。石濤於山水、人物、花果、蘭竹無不精妙，且能盡脫時習，獨具新奇而一掃當時仿古之風，其畫並喜題詩文，幾乎每畫必題，以此來抒發國亡家破之痛。圖 6-37 是傳世佳作之一「危岩讀書圖」，畫有一座皴法盤糾，類似瑪瑙紋理的顫危山岩，於山腰之處有座小屋，小屋之內有位文人，正伏案讀書。通幅作品布滿淺紅淡綠的碎點，頗能體現春天的空氣感。

人物畫

　　清朝的人物畫發展較之其他繪畫類別更趨衰微，唯在乾隆年間，一群活躍於揚州的畫家，以自由且獨特的筆墨技法，一反清初以降崇尚臨古為主的創作方式，在花鳥畫及人物畫上皆有大放異彩的表現。揚州位於長江及大運河的交界之處，自周朝末年起即發展成為水陸貨運的轉運站，向為商賈聚集之所，是江南地區首屈一指的繁華之地。至清朝之際，更有來自各地的鹽商，藉著食鹽專賣而致富，這些鹽商喜附風雅，廣建園林，並交好文人畫家。使這些畫家，既可鬻畫糊口，又可優遊林下，乃逐漸形成揚州畫派，其中最為著名的是際遇多舛、作品放逸的揚州八怪，分別為金農、鄭燮、李鱓、黃慎、李方膺、高鳳翰、華喦、羅聘等人，繪畫類別主要為人物及花鳥作品。

　　羅聘 (1733～1799) 字遯夫，號兩峰，原籍安徽，僑居揚州。其人喜愛出遊，足跡遍及各地。由於傳聞他兩眼均呈碧色，且自言能白晝見鬼，所以畫了許多「鬼趣圖」，轟動一時。其實，羅聘是以此題材來借鬼諷刺當世人，故頗得名流雅士的讚賞。圖 6-38 即是其「鬼趣圖」之一，畫一大頭鬼追逐兩個竄逃的市井小民，線條

圖 6-38　羅聘：「鬼趣圖」（第六開）
羅聘之妻與二子俱善丹青，且皆以畫梅著名，號稱羅家梅派。而羅聘本人的風俗人物亦極出名。

極其簡練，先陰濕紙張再施墨筆，達到了水墨暈染的效果，人鬼的造形皆極有趣。

另外，清朝初年由於西方繪畫技法漸次傳入，許多畫家受此影響，即採融中西畫法表現各類題材，圖6-39為受到這種影響而畫的肖像作品，畫中人物是清高宗乾隆皇帝，用筆工整細緻，臉部及龍袍採用西式畫法，極富質感及立體感。

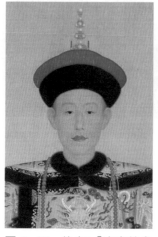

圖6-39 佚名：「高宗純皇帝朝服像」局部 全圖220 × 183 公分 北京 故宮博物院
本張作品描繪的是乾隆皇帝二十五歲時，身著龍袍的全身像，顯現了來自西方的技法影響。

花鳥畫及其他

花鳥畫在清朝頗為發達，大致而言，在乾隆之前，畫風多屬工整妍雅，規矩井然；乾隆之後則瀟灑縱逸，以發揮筆墨情趣為主；前者有惲壽平等人為代表，後者則以前述之揚州八怪為代表。另外，清初四僧中的八大山人也以花鳥畫作聞名。

八大山人 (1626～1705) 俗名朱耷，為明朝宗室，祖父、父親俱為書畫家，家學淵源，明亡之際，他深受刺激，因口吃而佯作啞巴，並薙髮為僧，其作品上常署名八大山人，由於「八大」二字、「山人」二字連筆之後，形狀又似「哭之」，又似「笑之」，似暗寓有哭笑不得之意。八大山人畫域甚廣，舉凡山水、花卉、魚、貓、禽鳥等盡皆擅長，畫中所繪對象之造形特殊，略帶詼諧誇張卻又冷漠寂然，若繪有生命之對象則每每畫成「白眼看他世

圖6-40 八大山人：「荷花水禽圖」 北京 故宮博物院
八大山人的作品常有大片空白，一則是「無畫處皆成妙境」，以少勝多，二則突顯了其作品中悲涼的氣氛。

上人」之狀，似有不屑或冷眼看盡天下人事之意，使其作品呈現極強烈而突出的情感。圖6-40是其作品之一「荷花水禽圖」，畫有一孤石倒立，殘荷垂掛，殘荷之下，瑟縮著一隻縮脖瞪眼的水鳥，憤憤然地獨腳站立在石頭上，形單影隻，頗有畫家自我寫照的意味。

惲壽平 (1633～1690) 名格，字壽平，號南田，其年幼時即敏慧過人，詩、書、畫俱佳，與前述之「四王一吳」並稱為清六家。他早年習畫山水，由於見到王翬的作品，「恥為天下第二手」，乃改攻花鳥，尤以寫生沒骨花卉最為著名，作品簡潔精緻，色彩清麗不俗，神態生動自然。圖6-41是其魚藻類作品之一「紫藤游魚圖」，畫著一樹紫藤，花開串串，偶有花瓣落

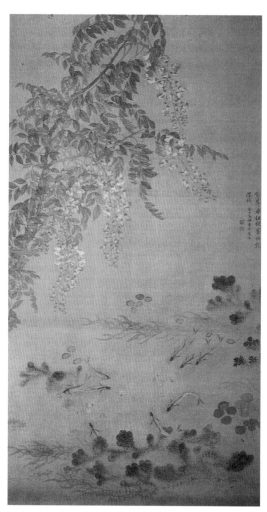

圖 6-41 惲壽平:「紫藤游魚圖」 133.7×65.5
公分 臺北 國立故宮博物院
魚藻畫也是中國畫各式題材之一,以游魚為描寫
對象,取其生趣活絡,生生不息之意。

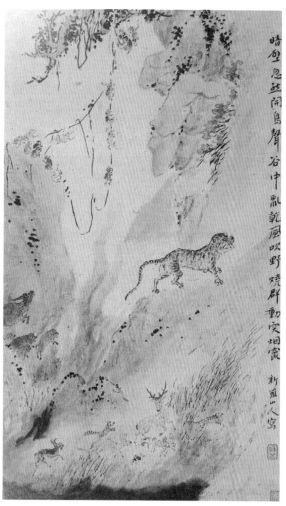

圖 6-42 華嵒:「野燒圖」
此畫構思別出心裁,畫上並有畫家自題詩句:「暗壁忽
然開,鳥聲谷中亂,乾風吹野燒,群動突烟竄」。

在水面,卻引來游魚競相追逐爭食的場面,畫面中紫藤施色雅淡,游魚姿態生動,水底荇藻
描繪細勁,整幅作品極富詩意。

華嵒 (1682~1756) 字秋岳,號新羅山人,年少時曾為造紙坊徒工,其後流寓杭州、揚州
賣畫維生,是揚州八怪之一。他性喜作畫,並且無畫不能,其中尤以動物畫作饒富生趣。圖
6-42 是一幅別富新意的作品「野燒圖」,畫面中描繪山谷中突起火災,老虎、花鹿等各式野
獸紛紛現形四散奔逃,獼猴則攀緣樹藤登高避焰。有趣的是,雖然形勢危急,甚且紙張下緣
已有燒焦痕跡,畫面卻景色清麗,神氣輕爽,究畫家畫此作品的本意應為暗指當時社會中迫
害良善的強權勢力。

自我評量

1. 嘗試說明北宋山水畫及南宋山水畫在構圖上的差異。

2. 嘗試比較圖 6-10 及圖 6-28 在繪畫方式上的差異，並說明個人的喜好。

3. 嘗試比較圖 6-11 及圖 6-35 在繪畫方式上的差異，並說明個人的喜好。

4. 嘗試舉出本章中個人最為欣賞的作品並說明原因。

第七章　中國的書法與篆刻藝術鑑賞

第一節　商周以前的書法藝術

　　中國是世界上文字發明最早的國家之一，在史籍中，記載有黃帝史官倉頡造字的說法。相傳倉頡「生而能書，及受河圖錄字，於是窮天地之變，仰觀奎星圓曲之勢，俯察龜文鳥羽，山川指掌，禽獸蹄迒之跡，體類物象而制文字」。神話之說，雖難使人憑信，但中國的文字起源甚早，則無庸置疑，古代先民確由結繩刻契、圖畫記事的過程中，逐漸發展出文字符號。目前所能發現與文字起源相關的最早考古資料，可見諸距今約六千年前仰韶文化中的記號陶文，圖7-1即是在距今約四、五千年前的大汶口文化遺址中所發現的圖畫式陶文，是一個象形符號，其中刻有太陽在雲氣之上，雲氣下方有五峰聳立，或說是雲氣下方為海水，而後人將此象形符號考釋為「旦」字。

圖7-1　大汶口文化，「陶尊符號」
大汶口文化出土的部分象形符號與中國的古文字頗相類，應為中國迄今為止所發現較早的原始文字之一。

　　前述圖畫式的符號文字至商、周之時已逐漸蛻變，發展成為可以記錄語言的成熟文字，但當時的字體結構尚未穩定，書寫者往往隨意增減筆劃，或因地區不同，而有不同的書寫體態。但大致而言，由保存在各類質材上的大量古代文字資料看來，中國文字傳承的體系仍屬貫通一致。在目前出土商周時期的陶片、甲骨、青銅器、玉石、簡帛上所發現的文字，均成為今人欲了解中國文字演變及早期書法藝術的極佳史料。

　　「甲骨文」又稱為「契文」、「卜辭」、「龜甲文字」、「貞卜文字」、「殷墟文字」等，由於多鐫刻或書寫於龜甲、獸骨之上，故而以此命名。目前出土的甲骨文中雖發現有以類似毛筆所書寫的墨書及朱書，但大多仍是以尖利的工具在龜甲及獸骨上契刻而成，由於龜甲、獸骨均極堅硬，因此甲骨文的筆劃以纖細的直線居多。較晚期的甲骨文，筆劃顯得較為粗壯豐腴，也有弧形線條的出現，但不論筆劃粗細與否，都勁健挺秀，且文字形象簡古活潑，布局也參

差錯落有致，有些甲骨於刻妥之後，尚以朱色塗飾，更增美觀。

圖7-2是一塊匕首形的甲骨，「宰丰骨匕刻辭」，其一面刻有文字，文字內容是記載帝乙或帝辛時，宰丰受到了商王賞賜的情況；另外一面則陰刻有獸面蟬紋，並鑲嵌綠松石，目前尚存有14顆。「宰丰骨匕」上刻的兩行文字非常完整，且筆劃雄渾，字體結構井然有獨特丰姿，整體布局疏密得當，顯見這些文字已從單純的實用功能發展出具章法變化的藝術性。

「金文」又稱為「鐘鼎文」，是古代青銅器上的文字，由於古時稱青銅為「吉金」，因此青銅器上的文字便稱為「吉金文字」，簡稱「金文」。一般而言，金文多以鑄造的方式，先將文字書寫在軟胚上製成範模，再以銅液澆鑄；但也有直接以刻範的方式在器物上刻劃的。就風格而言，金文的書體是自甲骨文演變而來，渾圓古樸而富有變化。若以甲骨文為商朝書法藝術的代表，則金文則為西周書法藝術的代表。

圖7-3是西周厲王時期出土的著名重器「散氏盤」，又名「矢人盤」，其銘文內容記載西周晚期，矢、散兩國因土地發生糾紛，矢原欲攻打散，雙方協議和

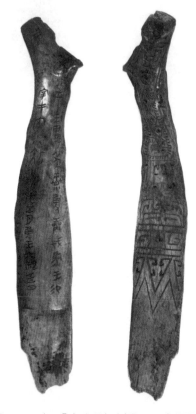

圖7-2　商，「宰丰骨匕刻辭」　中國國家博物館

這塊牛骨長27.3公分，寬約3.8公分，相傳為河南省南陽縣出土，是商代後期的甲骨文。

圖7-3　西周，「散氏盤」　臺北　國立故宮博物院

圖7-4　戰國，「石鼓」　北京　故宮博物院

解，重新劃定兩國國界，約定彼此不再互犯，周厲王乃派史官中農居中作證，散國並將和約內容鑄於盤上，做為散國的寶器，即為散氏盤。散氏盤中的銘文字跡較草，字形扁平，繁簡變化暢快有旋動之勢，是西周的重要金文書蹟。

春秋戰國時代，由於冶鐵技術發達，工具也較進步，逐漸有石刻文字的出現，「石鼓文」即為古代石刻文字中最為著名的。石鼓文是在十個鼓形的石碣上，各刻上記述秦國君王遊獵、行樂盛況的四言詩一首，故又稱為「獵碣」，是於唐代發現於今日陝西省寶雞縣境內。石鼓文的字體為秦始皇統一文字前的「大篆」，亦即「籀文」，結字嚴謹，筆法圓遒，布局勻稱，氣質則渾厚古樸。圖 7–4 是呈圓柱形的石鼓，在石鼓上，銘文居中，上下留天地，字句疏勻，入目予人和諧清爽之感，石頭、詩文與字形渾然一體，充滿端莊之美。

除石刻文字之外，春秋戰國時期，尚發現有許多以墨或朱直接書寫的手蹟，如盟書、帛書及竹木簡牘等。這些書體和前述甲骨文、金文、石刻文字等相較之下，顯得較為灑脫隨意，由於多以毛筆書寫，因此字的筆劃富有彈性，並呈現流美的運轉之勢，已接近秦漢的隸書字體。

第二節　秦漢的書法藝術

秦漢時期，是中國文字變化極為劇烈的階段，秦始皇統一中國之後，為了加強統治，實施中央集權，統一度量衡，也統一了文字。此時最主要通行的文字是小篆和隸書，前者通用於官方，後者則流行於民間。漢初承襲秦代制度，文字亦繼承秦書，通行的字體除小篆、隸書之外，還有草書。小篆用於較高階級的官方文書及重要儀典；隸書用於中等階級的官方文書及一般的經籍及碑刻；草書則用於較低階級的官方文書及奏牘草稿。除前述三種書體外，行書及楷書亦進入萌芽階段，並且此時書法創作逐漸受到重視，漸次邁入藝術類別的行列。

「篆書」是中國文字第一個書體的名稱，其中「大篆」是指西周後期至秦始皇統一文字前的字體；「小篆」也叫「秦篆」，由大篆演變而來，是由秦朝宰相李斯等人改造、規範而成的秦代標準文字。「篆」字的本義，是指引長的意思，因此篆書的特色是要求字字等長，如果字體筆劃簡單，也將其字腳拉長。以小篆而言，其字體即偏向長方，勻圓整齊，筆勢瘦勁而俊逸，體態典雅而寬舒。圖 7–5 是目前傳世秦代篆書刻石中相當有名的「瑯琊臺刻石」，相傳是李斯 (?～208 B.C.) 所書，李斯字通古，是秦代丞相，也是書法名家，對於統一六國文字有極大貢獻。相傳始皇二十八年登瑯琊臺，李斯等為歌頌其德，乃立石刻。至始皇去世，二世即位，又在石刻旁加以補記，至今秦始皇的石刻已然泯滅無存，僅存二世所加的刻辭片斷，即為「瑯琊臺刻石」，字體雄渾肅穆，嚴謹整飭，是現存秦篆中的最佳精品。

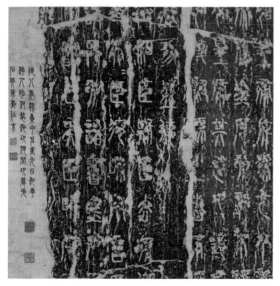

圖 7-5　秦,「瑯琊臺刻石」　北京　故宮博物院
這類石刻,本意在歌功頌德,但由於石刻上的文字
字體,使在政治意義外,又別具藝術價值。

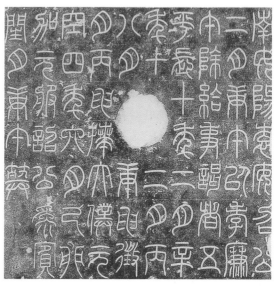

圖 7-6　東漢,「袁安碑」　北京　故宮博物院
袁安碑在今日河南省境內,現存碑石高約 139 公分,
寬約 73 公分,共有 139 字。

　　漢代的篆書,承秦篆餘緒,但自出新意,有所變化。一般而言,秦篆筆意圓滑,漢篆則筆意方正。圖 7-6 是東漢時期的篆書碑刻「袁安碑」,袁安碑為東漢永元四年間所刻,其被發現的過程極為有趣,原來明朝萬曆年間此碑被移至河南省堰師辛家村牛王廟中做為供案,因碑面朝下,一直未被發現,直到民國十八年,有一小童仰臥碑下納涼,發現刻字,走告村人,此碑才得重現世人眼前。由於發現較晚,因此字口清晰且筆劃完整。袁安碑碑文寬博舒展,圓中帶方,字體優美,頗能體現漢篆的風格。

　　「隸書」亦稱「佐書」、「史書」,其主要開展是在秦代之時,但若查考其起源,則可上溯至戰國時代,當時出土的一些木牘、帛書上已可看到若干隸書的特徵,史籍則記載有秦代獄吏程邈造隸書的說法。事實上,一種字體的產生及衰微,應與時代環境、社會需要有所相關,難由一人之力即可完成。篆書雖為秦代官用的文字,但篆體書寫繁複,極為耗時,所謂「奏事繁多,篆字難成」,因此乃有「隸書者,篆之捷也」的情況產生,將篆體的筆劃結構簡化,再將其圓弧筆劃改為較易書寫的直線,即成為隸書。這樣簡篆為隸的過程應在民間中即早有進行,或許至程邈時,便將這些書體搜羅整理上呈秦始皇,而定名為隸書。隸書初定時,僅在下級的官吏如獄吏或民間所使用,一般正式的場合,仍使用篆書。唯由於隸書在書寫上的迅速及方便性,至漢代之際,已成為上下通行的主要字體,並且發展也達到了成熟的階段。

　　圖 7-7 是秦朝的隸書「雲夢睡虎地秦簡」,是隸書發展階段中「古隸」的字體,除仍保留部分篆書的結構外,多為隸書的體勢。隸書發展至西漢晚期,已臻成熟,字形漸由長方轉為

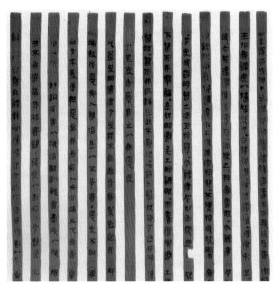

圖7-7　秦，「雲夢睡虎地秦簡」局部　湖北省博物館

「雲夢睡虎地秦簡」是於民國六十四年在湖北省出土，為目前首次發現的秦簡。

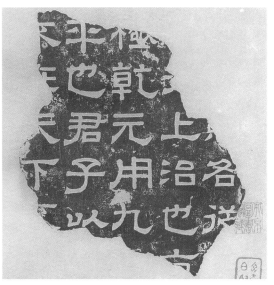

圖7-8　東漢，「熹平石經」　北京　故宮博物院

「熹平石經」原立於洛陽，後經戰亂變遷，有些被充作建築物的柱礎，有些充作砲石，有些又沒於水中或棄置榛莽，至為可惜。

寬扁，由縱勢轉為橫勢，筆劃不再像書寫篆書時起迄無端，粗細一致，而開始有點劃的自然起止及俯仰呼應，筆勢的波挑之勢也確立，呈現統一並具律動的美感，使隸書成為漢代書法藝術的代表，而東漢時期所留下的碑刻隸書，則為漢代隸書藝術的最高成就。

　　圖7-8是著名的「熹平石經」，相傳是由東漢的文學家兼書法家蔡邕（132 或 133～192）所寫，蔡邕字伯喈，工寫篆、隸，又以隸書最為著名。「熹平石經」是蔡邕於漢靈帝熹平四年由於正定六經文字，便書丹於碑，鑴刻後立於太學門外，一時之間，前往觀摩者「車乘日千餘輛，填塞街陌」。碑石上的隸書結構嚴謹，雍容端整，點劃平厚，骨氣洞達，舒爽有神，是漢隸成熟階段的代表。另外，漢朝尚有許多有名的碑刻，皆各具優長，各擅妙趣。

　　「草書」，別稱「藁書」，就廣義而言，不論那一個朝代或是那一種字體，大凡寫法潦草者，即謂草書；就狹義而言，則專指筆劃連綿，書寫便捷的字體。草書究竟起於何時，歷來說法不一，一直未有定論，但「草書」確為秦漢兩朝在書法藝術上的重要成就之一。究其初始流行的因素，應與書寫簡易且快速的特點有關，而後久而久之，遂約定俗成，自成一格，成為有法則可供依循的草書藝術。

　　以發展階段而言，中國的草書發展可分為三個時期，第一個時期是漢至西晉，為「章草」時期，所謂章草，是由草寫的隸書演變而成，因此又名「隸草」，仍保留有隸書筆法的形跡，字體獨立而不連寫；第二個時期是東晉至初唐，為「今草」時期，所謂今草，是將章草再形

解放，字體上下連筆，若無連筆，亦有連意，線條亦較為流暢；第三個時期是唐代，為「狂草」時期，亦稱「大草」，是草書中字體最為放縱的一種，筆勢連綿奔突，字形變化多端，有如龍蛇飛舞之姿。

東漢時期，章草繁盛，名家輩出，如杜度、崔瑗、張芝等，皆是著名的章草書法家，其中張芝 (?～192) 字伯英，由於精於草書，而有「草聖」之譽。張芝非常勤學，凡是家中的布料，均先用來練習寫字，再送去染色裁製，而他在水池之旁書寫，由於書寫至勤，洗筆的墨水，甚且常汙染了滿池。圖7-9相傳是張芝的書蹟，是古法帖中的一封書信，可窺見其筆意相連，運筆流暢的風采。

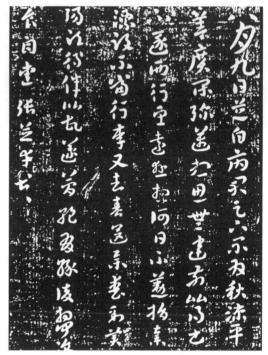

圖7-9　張芝（傳）：「八月九日帖」
張芝早先精於章草，後人將上下字體連筆，演變成為今草。

第三節　魏晉至隋唐的書法藝術

魏晉南北朝的書法藝術

魏晉南北朝是中國歷史上動盪變化頻仍的時期，但是文人的思想卻較以往開放，清議品談的風氣盛行，再加上外來宗教思想的傳播，使此時的文學藝術發展繁榮，書法藝術也孕育了光輝燦爛的成就。此一階段各種書體交相滋長，就隸書而言，自東漢末年開始，由於過於講求裝飾性，使流於矯揉造作而成末路，已為逐漸發展成熟的楷書所取代；草書則經章草時期，發展成為今草；行書也在隸、楷的遞嬗演變中，漸次成熟。總括而言，魏晉南北朝於中國書法史上，扮演了承先啟後的角色，既將楷書、今草、行書發展完成，又產生了書法史上的偉大書家，對於隋唐及後世的影響可謂是巨大而深遠。

「楷書」又稱為「正書」、「真書」或「正楷」，筆劃平整，字體方正，是始於漢末，成熟

於魏晉，至今仍通用的一種字體。楷書發展的主要原因是要端正漫無準則的草書，並簡省流於形式化的漢隸波磔之勢。至於楷書究竟創始於何人，眾說紛紜，有說是漢朝的王次仲所作，也有說是三國時的鍾繇所作，說法不一，但可確定的是鍾繇是中國書法史上最擅書寫楷書的大書家之一。鍾繇（151～230）字元常，魏明帝時官至太傅，世稱「鍾太傅」，他與東漢張芝齊名，並稱為「鍾張」，且由於楷書極優，又被尊稱為「正書之祖」。其字體以自然茂密著稱，圖7-10是其留傳書蹟中最有名的「宣示表」，體式規整，樸厚茂密，且幽深古雅，只可惜真蹟早佚，目前所見均為後人的摹刻。

章草至西晉時期漸起變化，逐漸轉為今草，今草將章草的波磔刪除，加強筆勢的運轉變化，使既有轉折而又連綿不絕，由於注重精神逸趣而較忽視固定的字形，因而有自由發揮，舒胸意、求暢快的空間。

「行書」是介於草書及楷書之間的字體，既不像草書般難以辨識，又較楷書簡便生動，是自古以來於民間非常通行的字體。行書產生於漢代，發展成熟於魏晉，創始者相傳為漢末的劉德昇，鍾繇也擅長行書，常以之揮寫書信函牘，故而行書亦稱「行押書」（畫行簽押的字體）。在眾書體中，篆、隸、楷、草均有一定的章法，但行書則全無固定形態，若行書寫得較為正規接近楷書，稱為「行楷」；若寫得較為放縱接近草書，就稱為「行草」；總之，行書字體既無楷書之嚴謹，又有草書的灑脫，兼容並蓄，姿態俱備，向受歷代書家喜愛。

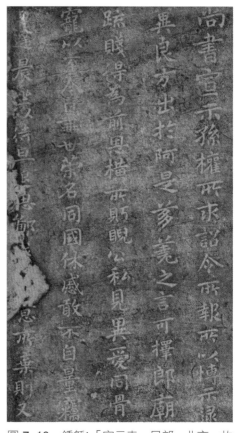

圖7-10　鍾繇：「宣示表」局部　北京　故宮博物院

「宣示表」是鍾繇七十一歲時的作品，目前所見相傳為唐人從王羲之的臨摹本複製而來。

魏晉南北朝時期，書法藝術地位提昇，與繪畫並列為藝術珍品，蒐藏之風蔚為時尚，書法大家輩出，其中以王羲之父子最為傑出，對後世的貢獻也最大。王羲之（307～365）字逸少，曾官至右軍將軍，故世稱「王右軍」。他博覽歷代名家法書，草書取法張芝，楷書取法鍾繇，精研各家筆法，兼採眾家之長，自創新意，與鍾繇並稱為「鍾王」，並有「書聖」之稱，使中國書法達到了有史以來的高峰，載響千年而不墜。圖7-11是王羲之所遺法帖中最為著名的「蘭亭序」，被尊為天下行書第一。晉穆帝永和九年，王羲之與謝安（東晉政治家及書法家）等四十二人在山陰蘭亭舉行盛會，眾人飲酒賦詩，王羲之則書寫詩序，即成「蘭亭序」。相傳

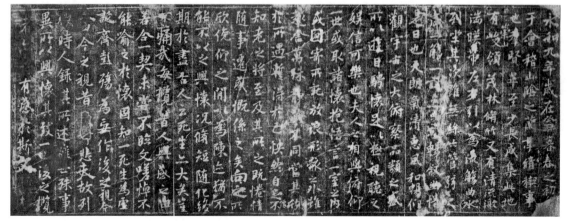

圖7-11　王羲之：「蘭亭序」　臺北　國立故宮博物院

本件法帖於宋朝初年曾流落於河北省定武軍區，故被稱為「定武蘭亭」，元朝書畫家趙孟頫於法帖後題了十三道跋，認為是傳世「蘭亭序」刻石中最為理想者。

唐太宗李世民酷愛王羲之的法書，求得此帖後，寶愛異常，甚至以之殉葬，使一代宗師的墨寶僅餘拓本留傳，也由此說明王羲之筆下魅力於一斑。圖 7-11 雖為唐代書家歐陽詢摹寫刻石之拓本，且經輾轉鉤摹，與原蹟應相去甚遠，但用筆法度俱見，行款忽密忽疏，自然生動，仍可略窺一代書聖的筆下神蹟。

在中國的書法發展史上，南北朝是楷書百花齊放的時代，留下了許多著名的碑刻，其中，以北朝的碑刻面貌較為豐富，風格多樣。圖 7-12 是被譽為北碑第一的「鄭文公碑」，又稱為「鄭羲碑」，是北魏光州刺史鄭道昭為表揚其父鄭羲以楷體書寫刻於崖壁上的碑文，結字寬博，筆力雄強，在渾厚圓勁的筆勢中融合了篆、隸、草各書體的情致，是標準的魏碑書體，頗具可看性。

圖7-12　北魏，「鄭文公碑」局部　北京　故宮博物院

此碑分有二石，內容則大同小異，因而有「上碑」、「下碑」之分。

隋唐的書法藝術

隋代的時間雖然短暫，但前承魏晉南北朝的優秀傳統，下開唐代昌盛的書法盛世，有許多大家於入唐後大放異彩，因此，隋代的書法，負有承先啟後的使命，是中國書法發展史中的重要關鍵。唐代是中國歷史上著名的強盛治世，各類文學、繪畫等藝術俱皆榮燦，書法藝術也萌發出活潑生機，再加以唐代君王俱好書事，更使得唐代的書法藝術達到空前的繁榮興盛，人才輩出，且盡皆為中國書法史上的著名大家，至今日仍為臨摹學習的最佳典範。

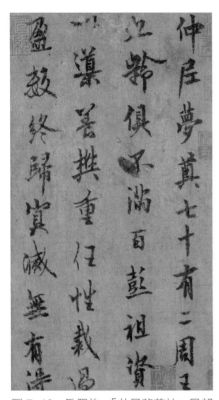

圖 7-13　歐陽詢：「仲尼夢奠帖」局部
遼寧省博物館
本帖共有 9 行 78 字，歷經各代帝王、名家寶藏，全幅寬約 33.6 公分，長約 25.5 公分。

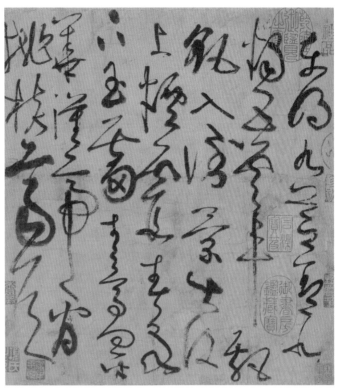

圖 7-14　張旭：「古詩四帖」局部　遼寧省博物館
此卷四首詩中，前二首為庾信的〈步虛詞〉，後兩首則為謝靈運的詩作。

　　初唐著名的書法家有歐陽詢、虞世南、褚遂良等人，其中前兩人在隋時即有盛名，入唐後更有所表現。歐陽詢 (557〜641) 字信本，官至太子率更令，故稱「歐陽率更」，與虞世南、褚遂良、薛稷並稱為唐初四大書家。其書風世稱「歐體」，圖 7-13 是被譽為歐陽詢第一行書的「仲尼夢奠帖」，筆法險絕峭拔，顧盼生姿，布局緊湊又清麗瀟灑，是傳世歐書中最為珍貴的墨蹟。

　　盛唐之時楷書的發展難以超越初唐，但在草書上則有極佳表現，在今草的基礎之上發展出怪奇的狂草，成為唐代草書的代表。著名的大家先有張旭後有懷素。張旭字伯高，是唐玄宗開元年間的書法名家，其人生性嗜酒，每於大醉後呼叫狂走，並揮筆書就狂草，因此時人稱之為「張顛」，是王羲之之後草書的又一新風貌，也被譽為「草聖」。圖 7-14 相傳為其墨蹟「古詩四帖」，以五色彩箋草書古詩四首，筆劃連綿奔騰縱逸，字形變化豐富，然其用筆雖狂肆如驚電激雷，卻不離規矩。

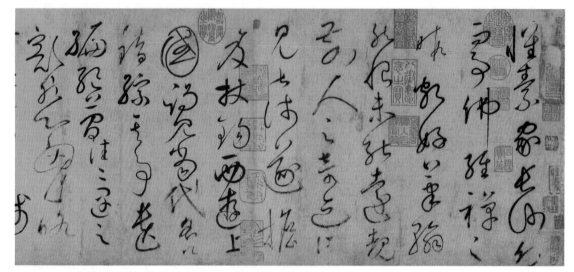

圖 7-15　懷素:「自敍帖」局部　臺北　國立故宮博物院
「自敍帖」原有 126 行，698 字，全幅寬約 773.7 公分，高約 29.4 公分。

　　懷素 (725～785) 俗姓錢，字藏真，為人性情疏放，不拘小節，由於家貧無紙，便種植芭蕉，以蕉葉供書寫。懷素雖為僧人，卻寄情於酒，每於酒後縱筆肆揮，凡遇素壁裡牆，衣服器皿，無一不寫。曾自云「狂僧」，以狂繼張旭之顛，而有「張顛素狂」或「顛張醉素」的雅號傳世。兩人的書風也各有旨趣，後人評為「張妙於肥，素妙於瘦」，但肥筆狂草與瘦筆狂草盡皆妙蹟也。圖 7-15 是其傳世狂草墨蹟「**自敍帖**」，主要內容在記述時人對其書法成就的稱讚詩句，用筆圓勁宛轉，奔放跌宕，是懷素狂草的代表佳作。

　　中唐之際最有名的書家當推顏真卿。顏真卿 (709～785) 字清臣，曾任平原太守、太子太師，封魯國公，故又稱之為「顏平原」、「顏太師」、「顏魯公」等。顏真卿為人以剛直著稱，唐德宗時，李希烈叛變，他前往宣慰，抱節不屈，以七十七歲的高齡被縊殺而壯烈成仁。此種風骨，印證以顏真卿蒼勁挺拔的字體及志節，確有字如其人之感，他一生勤耕書藝，各體書蹟傳世眾多，對後世書法發展影響深遠。尤其宋朝之時，顏真卿書法與杜甫的詩、韓愈的文、吳道子的畫受到同樣的推崇，由之可見其書風對宋人的影響力。圖 7-16 是他著名行書作品「**祭姪文稿**」，為悼念其姪季明的草稿，全文神采飛揚，隨情緒起伏而有激昂哀傷的表現，字裡行間，真情流露，文章字法，皆動人心，被譽為存世顏書第一。

　　晚唐的書法表現有盛極而衰的現象，有名的大家首推柳公權。柳公權 (778～865) 字誠懸，承顏真卿衣缽而有新創意，用筆遒健，結構勁緊，以骨法取勝，與顏真卿並稱為「顏柳」，且有「顏筋柳骨」之譽，對於後世的影響亦極大。在眾書體中，以楷書最為著名，圖 7-17 是其傳世碑版「**玄秘塔碑**」，碑上書法筆力挺拔，結字有中心攢聚向四邊伸張的氣勢，骨力深勁，是柳公權傳世作品中最為著名的碑版。

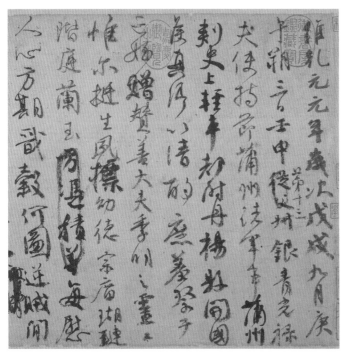

圖 7-16　顏真卿：「祭姪文稿」局部　臺北　國立故宮博物院
此稿有 23 行，每行字數不一，共有 235 字，塗抹 34 字，合計有 269 字，據考證應為顏真卿的真蹟。

圖 7-17　柳公權：「玄秘塔碑」局部
北京　故宮博物院
「玄秘塔碑」上有 28 行，滿行有 54 字，流傳極廣，歷來學書者常以此碑帖為入手。

第四節　宋、元的書法藝術

宋朝的書法藝術

　　宋代結束五代十國的紛擾局面，建立了長達三百二十年之久的王朝，在這段時間內，佛教禪宗之說廣為流傳，理學勃興，文學發展繁榮，繪畫的題材及風格更加多樣化。在書法藝術上，承唐繼晉，上接五代，倒也能打破前人法度，轉而追求意趣，亦有獨特表現。細究北宋及南宋兩個時期的書法藝術，代表大家仍以蔡襄、蘇軾、黃庭堅、米芾等「北宋四家」為主，南宋雖亦有書家傳世，但成就卻難及前述四家。蔡、蘇、黃、米等四人之中以蔡襄年紀最長，米芾最少，但四人生年雖有先後，卻屬同一時代，彼此之間或有互相影響、切磋的情誼，也傳為書壇雅事。

　　蔡襄 (1012～1067) 字君謨，一生仕途順利，楷書端重沉著，行、草溫淳婉麗，被宋徽宗譽為「宋之魯公」。在諸書體中，被蘇軾評論為「行書第一，小楷第二，草書第三」。圖 7-18 為傳世行書作品「自書詩」，是蔡襄於皇祐三年四十歲時，將其十一首詩文書錄之作。此時蔡襄書法已進入成熟時期，顯現了沉穩端麗的個人風貌，本作起首行中帶楷，漸次愈趨流暢，轉為行草，其後則揮灑為小草，灑脫自然，被評為其「第一小行書」。

　　蘇軾 (生平參見第六章第一節) 在北宋四家中地位卓著，他擅長行書、楷書，其中又以行書傳世較多。同時對於書法理論看法頗多，主張書家應能將本身的文學素養於作品中體現，認為「退筆如山未足珍，讀書萬卷始通神」，及「作字之法，識淺、見狹、學不足三者終不能盡妙」，顯見其對於書家學養的重視。宋神宗年間蘇軾因事被貶黃州，居黃州期間，由於滿腹感懷，留下了寄情寓意的枯木竹石畫作 (參見第六章第一節)，也傳留許多珍貴的書蹟。圖 7-19

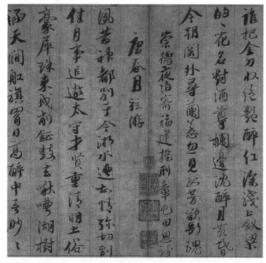

圖 7-18　蔡襄：「自書詩」局部　北京　故宮博物院
蔡襄於北宋四家中年紀最大，長蘇軾二十四歲、黃庭堅三十三歲、米芾三十九歲。

圖 7-20　黃庭堅：「諸上座帖」局部　北京　故宮博物院
本卷寬有 33 公分，長有 729.5 公分，全書頗有前人懷素的草書風貌。

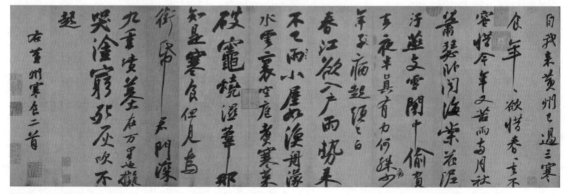

圖 7-19　蘇軾：「寒食帖」　臺北　國立故宮博物院

即是蘇軾貶居黃州間最有名的作品「寒食帖」，也是其行草書成就的最佳代表傑作。蘇軾寫此詩之際，時年四十餘歲，正當壯年，卻僅能遙望京城，徒呼負負，傷痛之情，溢於言表。文中書體固然是行氣錯落，用筆跌宕多變，但文章卻也深動人心，筆情墨韻，淋漓痛快，充分的表露了宋人書法重視意境的旨趣。

　　黃庭堅 (1045～1105) 字魯直，號涪翁，又號山谷道人，文學造詣極佳，他仕途亦不順遂，曾遭貶謫。在北宋四家中，黃庭堅個性最強，雖是蘇軾門下的學士，並極信服蘇軾，但在風格及創作理念上則處處力求出新，以求勝境。其書風縱橫奇倔，後人將其與蘇軾相較，認為「蘇書似春光爛漫，黃書如秋氣蕭森」。北宋四家中，餘人皆擅行書，獨黃庭堅以草書見長，是宋朝前承「顛張醉素」之後，最有創性的草書大家。圖 7-20 是其草書精品之一「諸上座帖」，文中中鋒、側鋒並用，筆法變化豐富，瘦勁圓婉，風格超然獨特。

　　米芾（生平參見第六章第一節）是北宋四家中年紀最小的一位，也是性格最狂放不羈的一位。他書畫俱工，字體恰如其人般天真灑脫、風流豪邁。曾評北宋四家為「蔡襄勒字，黃庭堅描字，蘇軾畫字」自己則為「刷字」，頗為貼切有趣。在米芾傳世的書體中，以行書最為後人喜愛。圖 7-21 是其所遺墨蹟中最為傑出的「蜀素帖」，蜀素是出產於宋代四川省東部的絹，質地縝密潔白，極為珍貴，絹上以黑色絲織成界格，專供書寫之用。書寫此絹時，米芾時年三十八歲，書風已然確立，「蜀素帖」中為避免墨飽浸染，故多用渴筆，筆法清健端莊，以側鋒為主，有雲煙捲舒飛揚之態，是米芾行書最高境界的展現。

　　在宋朝的書家當中，還有一位生平顯赫的大家──宋徽宗趙佶（參見第六章第一節），他擅畫也擅書，並自創出獨樹一幟的「瘦金體」，亦稱「瘦金書」，運筆勁挺犀利，筆

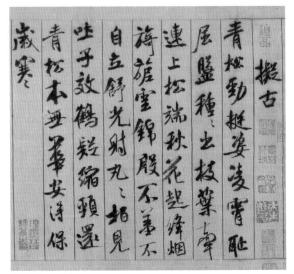

圖 7-21　米芾：「蜀素帖」局部　臺北　國立故宮博物院
「蜀素帖」長 270.8 公分，寬 27.8 公分，上書詩六首，全幅共有 70 行，556 字。

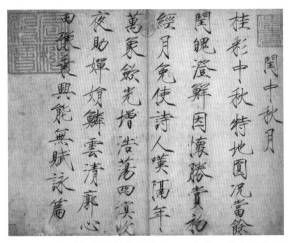

圖 7-22　趙佶：「閏中秋月詩帖」　北京　故宮博物院
本文據傳應為趙佶於中秋月圓之際，乘興賦詩之作。

道瘦勁峭硬有如切玉，側鋒如蘭竹，風神灑脫，與其工筆重彩花鳥適成映照，於圖 6-12 的「芙蓉錦雞圖」中，便以瘦金體親筆題詩。圖 7-22 則是宋徽宗瘦金書體另一幅典型代表作品「閏中秋月詩帖」，結體勻稱，用筆頓折俐落，瘦勁腴潤，予人媚麗之感。

元朝的書法藝術

元朝在完全統一中國後，逐漸調整統治方針，重視文治，在詩詞文學及書法藝術上且有復古的風尚。以書法藝術而言，元朝歷代的君王均相當喜愛書法，元世宗尚且命令太子裕宗向名儒學字，故而一時之間，重現了當年唐太宗寶愛法書，大事提倡的盛況。在以尚古為主的元代書家中，最著名的首推趙孟頫及鮮于樞二人。

趙孟頫（生平參見第六章第二節）才華出眾，為元朝皇帝的書畫顧問，也是元代復古尊帖書風的倡導者。趙孟頫自五歲即開始學書，極為用功，曾自言：「自童至今，至於白首，得意處或至終夜不寢」，在臨遍天下各家後自成「趙書」一體，影響後世書風發展甚深，是繼王羲之、顏真卿之後，中國書法史上第三位最具影響力的一代宗師。在諸書體中，趙孟頫最擅長行書及楷書，其在書法史發展上，尚有兩大貢獻，一為振興晉代之後較少人問津的章草，形成自元至明的「章草復興期」；二為振興小楷書，圖 7-23 即為傳世小楷墨蹟「老子道德經卷」，是趙孟頫小楷代表作之一，字體工整秀麗，筆法穩健。

鮮于樞（1257～1302）字伯幾，號困學山民等。相傳曾見挽車者於泥沼中行進，而悟通筆法。鮮于樞的執筆方式頗有特色，使用懸腕方式運筆，筆法勁健，於楷、行、草各體俱工，尤以草書聞名。他與趙孟頫同屬一個時代，兩人情誼深厚，常共同切磋書理，書札往返不斷，並互相贈

圖 7-23　趙孟頫：「老子道德經卷」局部　北京故宮博物院

趙孟頫極為看重自己的小楷書，自認為是「歐（歐陽詢）褚（褚遂良）以下不足論」。

圖 7-24　鮮于樞：「韓愈進學解卷」局部　首都博物館

〈進學解〉是唐代名文學家韓愈的著名散文，雖未署款，但據考證應為鮮于樞所書。

詩或互為題跋。後人評論趙、鮮兩人書風，認為前者風神清朗，如貴冑公子，後者則奇態橫發，如漁陽健兒，就書法成就而言，屬伯仲之間，但鮮于樞草書可能更勝趙孟頫一籌。圖 7-24 即為其傳世草書墨蹟「韓愈進學解卷」，字法奇態橫生，有雄獷之氣，骨力遒勁，用筆極精，是元時北方書風的代表。

第五節　明、清的書法藝術

明朝的書法藝術

　　大致而言，明代的書法主要是延續宋、元的帖學書法，繼續發展。並且由於明代歷朝帝王及外藩諸王均喜愛書法，因此刻帖大興，一時之間叢帖彙刻之風，更勝往昔。其次，由於明代曾詔求四方善書之士繕寫宮廷所需要的詔命、匾額等，又有編繕巨冊書籍如《永樂大典》等，這些繕寫工作對於書寫字體要求嚴格，務必面目如一，便逐漸產生端整勻稱的小楷書體「臺閣體」（又稱「館閣體」），尤其在科舉時代，考卷上的字體更是務求「烏、光、方」，如同印刷般工整，以期引起考官注意。因此，「臺閣體」書法剛開始時，確有雍容遒麗的風範，但最後則流於千篇一律，刻板僵化，全無個性，對於書法家幾乎等於一種箝制束縛，戕害創性、才華甚深。於明中葉之後，臺閣體已不再為書家重視，轉為追求文人書法，至明末，則諸家並立，競相紛爭，在宋元帖學之路上，突顯了個人的風格。

　　宋克 (1327～1387) 字仲溫，號南宮生。他是明朝初年第一位著名的書法家，各種書體均擅，而以章草最為著名。圖 7-25 是其章草書蹟「急就章」，筆法流暢翩然，筆勢雋雅雄健，有古雅之趣。

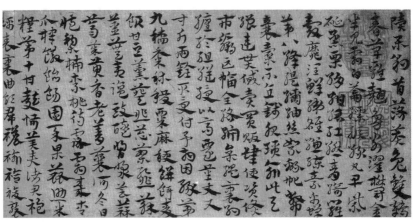

圖 7-25　宋克：「急就章」局部　天津博物館
明初有「三宋」（宋克、宋璲、宋廣），俱是書法名家，而宋克則名列三宋之首。

　　文徵明（生平參見第六章第三節）是明代中葉的書法大家。他並非天生穎慧之資，但非常力學，每日晨起必寫千字文一本，方下樓梳洗，曾屢試不第，直至五十四歲時方才入仕，三年後即歸隱。他諸體皆善，但以小楷書最為人稱道，直至九十歲高齡，仍作蠅頭小字，並於伏案作書時，無疾而終。圖 7-26 是文徵明所書的「後赤壁賦」，結體秀密，筆劃轉折起伏遒勁，有翩翩自得之狀。

　　董其昌（生平參見第六章第三節）是明末影響力最大、書學亦最博的重要帖學書法家之一。他既聰穎又力學，是明代書家存世作品最多者。董其昌自視甚高，於當代書家全不置眼底，一心想與趙孟頫一較高下，也的確成就了一種與趙書有別的自然平淡風格，是集宋元法帖於大成的一代宗師。董其昌傳世的作品以行草最為有名，但一般人則以得其楷字為最珍貴。圖 7-27 是其大楷書作品「周子通書」，寫宋朝大儒周敦頤《通書》中的句子，全文溫純秀雅，行距寬舒，自然灑落，頗能體現董其昌的書風。

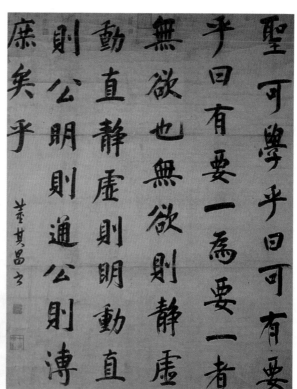

圖 7-26　文徵明：「後赤壁賦」局部　上海博物館
本卷是將宋代大儒蘇軾所書的〈後赤壁賦〉以楷書書寫而就，並附有陸治（1496～1577，明代畫家）所補的「赤壁圖」。

圖 7-27　董其昌：「周子通書」　臺北　國立故宮博物院
董其昌是明末四大書家之一，對明末清初的書風影響甚大。

清朝的書法藝術

　　清朝的書法發展可區分為兩個時期，第一個時期，是在嘉慶、道光之前，稱之為帖學期；嘉慶、道光之後，則是第二個時期，稱之為碑學期。因此，在帖學時期，晉唐宋元的法帖大為盛行，而明末董其昌的書風也甚受時人喜愛，例如清朝的康熙皇帝即非常欣賞董其昌的書法，流風所及，一般學者文人也大力效從。至於碑學時期，由於考古學的發展，再加上金石碑版的大量出土，許多書法家將興趣轉移至碑刻上，篆、隸書體及先秦文字重獲重視，突破了晉唐書風長久以來的專寵局面，發展出更為繁複而多樣的風格，並且名家輩出，流派四起，蔚成極為興盛的清代書風。

　　傅山 (1607～1684) 字青主，號石道人，明朝滅亡之後，他便著朱衣，飲苦酒，居土室而拒不仕清。傅山於篆隸行草等無不精妙，而草書尤為著名。他認為書寫之道應注意「寧拙毋巧，寧醜毋娟，寧支離毋輕滑，寧真率毋安排」。其於篆、隸、行草等無一不妙，眾書體中，又以草書最得後人推崇。圖 7-28 是其草書作品「讀傳鐙」，全書生氣蓬勃，體勢連綿，並富節奏感，所謂「無心求工而自工，無心求奇而自奇」，以之形容傅山，似頗貼切。

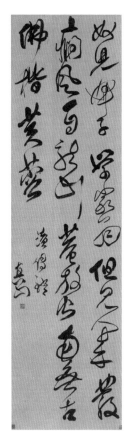

圖 7-28　傅山：「讀傳鐙」　天津博物館
傅山草書向受評論家推崇，認為其「草書能品上」，且亦受中外書家喜愛。

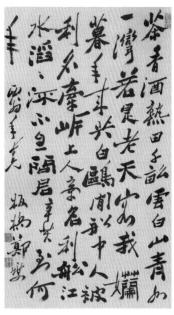

圖 7-29　鄭燮：「自書詩」　上海博物館
這首詩中的後半段言「船中人被利名牽，岸上人牽名利船。江水滔滔流不息，問君辛苦到何年」，頗能體現鄭燮看淡名利的風骨。

　　鄭燮 (1693～1765) 字克柔，號板橋，曾自稱「四時不謝之蘭，百節長青之竹，萬古不敗之石，千秋不變之人」，可見其真摯坦率的性情。其書法出自晉唐名家，又參酌漢魏諸家，自成一格，字體以楷書夾雜篆隸，又兼入蘭竹畫法，由於三分像隸，二分像楷，乃自稱為「六分半書」。圖 7-29 是其典型的書體作品「自書詩」一首，文中筆勢變化頗多，隸意楷意各參其間，撇捺之中，頗具雅拙趣味，有清新活潑之感。

第六節　中國的篆刻藝術

　　中國的篆刻藝術源遠流長，至今約已有三千多年的歷史，早在距今約六千年左右的新石器時代，彩陶器皿上已發現有以刻劃方式留下的符號，其後殷商時期更留下了大量的甲骨文及金文，皆能顯現先民鐫刻文字的技巧。大致而言，根據目前的史料及古籍所載，中國印章的使用，可上溯至春秋戰國時期，當時社會制度正面臨激變，社會環境及結構日趨複雜，便開始使用印璽，或者用於證明身分，或者用於授予權力，或者用之封發公文……，印章逐漸成為中國社會中重要的檢驗憑證。

　　「印章」亦被稱為「圖章」，在古代稱之為「鈢」或「坿」，之後改為「璽」，原僅為檢封的工具，並無尊卑或表示階級、等別的意義。秦始皇統一中國之後，自認功績卓越，超過三皇五帝，無人能及，自號始皇帝，並將「璽」做為象徵皇帝統治權力之物的專有名稱，政府或民間則只能稱為「印」。至漢朝時期，政權組織日益龐雜，於官印中開始有「章」及「印章」的名稱。至唐代之後，皇帝所用或稱之為「寶」，政府或民間則出現有「記」、「朱記」、「關防」等名稱，而這些不同的名稱，流傳至今，則以「印章」或「圖章」兩者廣被使用。至於印材方面，在古代多用銅、銀、金、玉、琉璃等，其後則有牙、角、木材、水晶、石頭等。

　　春秋戰國之際，印章上所鐫刻的文字，多採用通行於各國的大篆或籀文等，通稱為「古璽文字」，於印文的疏密、對比、輕重等均有相當和諧的安排，圖7–30、圖7–31是戰國時期的「平陰都司徒」璽，是一枚銅印，印的頂端有鼻紐，並穿孔可供配戴，其上刻印文「平陰都司徒」，五字分為兩行，右行為平陰都三字，左行為司徒二字，排列頗為錯落有致。

　　漢印在篆刻發展史上地位卓著，影響深遠。西漢初期的印璽仍承襲秦制，在印式、紐式

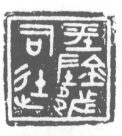

圖 7–30、31　戰國，「平陰都司徒」璽　北京　故宮博物院
這枚銅印縱有 2.4 公分，橫有 2.35 公分，頗能體現中國古代的篆刻藝術。

圖 7–32　漢，「文帝行璽」　廣州　南越王墓博物館
這是一枚帝王使用的印璽，是第二代南越王的印璽，印紐是龍形，縱有 3.1 公分，橫也有 3.1 公分。

及印文的排列上大致相同，至於印文則多採用繆篆。繆篆亦是篆書的一種，也稱為「摹印篆」，專指漢代摹刻印章所用的篆體，其形體平方勻整有力，由於筆劃屈曲纏繞有綢繆之感而得名。圖 7-32 的「文帝行璽」即是一例。東漢至魏晉之交，印文字體開始有較大的變化，有些尚採用「鳥蟲書」為印文，鳥蟲書是一種裝飾性極強的字體，又稱為「蟲書」，屬於篆書中的花體，常用於鑄刻在青銅器上，是以動物的雛形來組成筆劃，似書又似畫，頗有趣味，如圖 7-33 的玉印，其印文「緁伃妾娋」即是屬於具象的鳥蟲書體，看來活潑且饒富裝飾意趣。

　　另外，此時亦有「套印」的產生，所謂套印是由大小數個印章互相套合而成，有些套二層或三層，有時尚有套至五、六層者，圖 7-34 即是套印的一種「子母印」，其印紐為辟邪，外面的大印為母，紐為母獸，腹部中空，裡面的小印為子，紐為子獸，可套入大印內，成為母獸抱小獸之狀。

　　魏晉南北朝至隋代的印璽出土較少，在中國印史上是較為衰退的時期，但章法布局也別具一格，圖 7-35、圖 7-36 是流行於南北朝之間的一種形狀特殊的「六面印」，六面印的形制呈「凸」狀，上端突起處為印鼻，有孔可供穿帶繫繩，鼻面且刻一小印，其餘底面，印身四側均刻印文，故名六面印。圖 7-35 就是一枚晉朝時的印章「氾肇六面印」。印文為「懸針篆」，每個字的豎筆都引長下垂，末端尖細，如針懸之狀，故以之命名。

圖 7-33　漢，「緁伃妾娋」　北京故宮博物院
這枚玉印縱有 2.3 公分，橫也為 2.3 公分，其印紐是雁形。

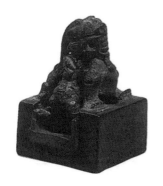

圖 7-34　漢，「張懿兩套印」　北京故宮博物院
本組套印大印上刻有「張懿印信」的印文，小印刻有「鉅鹿下曲陽張懿仲然」的印文，大印約為 2.3 公分正方，小印則約 1.3 公分見方。

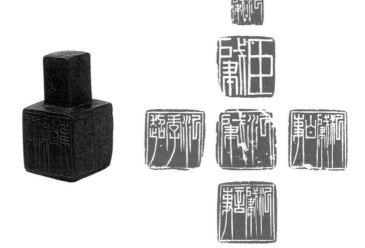

圖 7-35、36　晉，「氾肇六面印」　天津博物館
這枚六面印上的印文，分別有氾肇（印鼻）、氾季超、氾肇白事、臣肇、氾肇言事、氾肇等字樣。

圖 7-37 唐,「貞」「觀」
唐太宗極喜愛書法藝術（參
見本章第三節）「貞觀之治」
亦是歷史上有名的隆盛時
期。

圖 7-38 趙孟頫:「松雪齋」
朵雲軒藏
趙孟頫（生平參見第六章第
二節）博學多才，松雪齋為
其書齋的名稱。

圖 7-39 元,「王」 上海
博物館
這枚花押印是銅質印材，造
形頗有趣味。

　　大致說來，自唐朝開始，印章逐漸從實用機能轉變為具有藝術價值，例如唐太宗李世民，即在所寶愛的書畫上鈐蓋以其年號為印文所刻就的聯珠印「貞」、「觀」二字（圖 7-37）。而有些高官、文人亦將個人的書齋入印，因此，自此時開始，印章的內容由以往的官銜、姓名之印文，擴充為涵蓋文學意味的文句，其功能自供憑信的實用性，轉而兼具文人書齋中供欣賞的藝術性，並漸次向一門獨立的藝術類別繼續發展。

　　宋、元之際，印章的變化較多，用途廣泛，印材也較多樣化，此時文人畫漸興，書畫家頗喜愛以朱紅色的印泥印在書畫作品上的綴點效果，每每在書畫作品上鈐蓋印章以增加畫面意趣，並且常在印面上親自篆就文字，再交付印工鐫刻。宋朝的書畫家米芾、元朝的趙孟頫、王冕均同樣身兼篆刻家，相傳王冕尚首創以石頭為印材刻印。圖 7-38 據傳即是元代大書畫家趙孟頫以其書齋之名刻就的印文。

　　同時，除篆體字外，宋代開始尚有以「押」來做為印文的私人用印，押是指以個人姓名花寫的圖文，所刻就的印章即為「花押印」，由於極難摹仿，故為良好的憑記。花押印於元代之際特別盛行，故又稱之為「元押」。圖 7-39 即是一枚元朝的花押印，為一尾魚的造形，印文為一「王」字。另外，宋、元時期，亦有研究篆刻藝術的專論及印譜出現，宋朝宣和時有《宣和印譜》，相傳為宋徽宗趙佶敕集，是中國篆刻史上最早的一部印譜；元朝則有與趙孟頫齊名的大篆刻家吾丘衍 (1272～1311) 編寫了中國篆刻史上最早的印章藝術論著《學古編》，足見當時篆刻藝術所受到的重視，而中國的印史也自此漸漸邁入各流派印發展的時期。

　　中國的篆刻藝術於明、清兩朝發展極為興盛，產生相當多的流派。其原因一來因為自元朝開始，各類石材成為主要的印材之一，石材相較於銅、金、玉、角等印材，質地較為鬆脆爽利，既容易鐫刻，也易於表現各種刀法的韻致，石章乃成為以往僅篆印而無法刻印的文人書畫家之理想印材，既能自行篆文也可自行鐫刻。再加上古代印璽日漸出土、印泥的製作愈趨精美、使用愈形簡便……於是，明代中葉開始，文人治印之風漸盛，許多格言詩詞字句被鐫為印文，印文呈現出不同的印家風格，並發展為不同的印派風貌，治

印乃與書法、繪畫同樣成為一個獨特的藝術領域。

　　在明、清篆刻發展的諸流派中，明朝的篆刻家文彭被後人尊稱
為流派印章的開山鼻祖。文彭 (1498～1573) 字壽承，號三橋，別
號漁陽子、國子先生，是明代大書畫家文徵明的長子，家學淵源，
於詩文方面亦工。由於是江蘇省吳縣人，故為「吳門派」的代表。
他精研六書，深諳文字學，書法中以篆、隸最為精到，主張刻印應
以六書做為準則，並且一絲不苟，身體力行。其早年仍以治牙章為
主，往往篆印後交由旁人代剞，之後發現燈光石（石材的一種），
才改自書自刻石章，開啟文人刻印之風。印文風格工整，朱文（也
稱陽文，是指將字筆劃保留為凸狀的印文）參考小篆的結體，圓勁
秀麗；白文（也稱陰文，是指將字筆劃鐫刻為凹狀的印文）則師法
漢印，格調清新，並以雙刀法（刻印刀法的一種）刻行書邊款，給
予後人相當啟迪。圖 7–40 即為文彭的「琴罷倚松玩鶴」印，並於
印石四側、上方均刻有邊款。

圖 7–40　文彭：「琴罷倚松
玩鶴」　西泠印社

　　清代的篆刻藝術，在明代的良好基礎及對古代璽印的考證上，
繼續發展並有突破，使篆刻藝術在明代文彭等人開創的一個高峰
之後，於清代中葉乾嘉年間，又達到一次高峰，蔚成篆刻藝術發展
史上的全盛時期，名家如雲，代表者如丁敬等人。至於晚清之際，
治印者推陳出新，另創新局，又成就了篆刻發展史上的再一高峰，
代表者有吳昌碩等人。

圖 7–41　丁敬：「豆花邨裡
草蟲啼」　上海博物館

　　丁敬 (1695～1765) 字敬身，號硯林，別號玩茶叟等，是浙江
錢塘人，也是「浙派」的創始者。他喜愛收藏金石碑版，並善鑑別，
詩、書俱工，篆刻取法秦、漢風貌，以切刀法（刻印刀法的一種）
刻印，方中帶圓，質樸勁老而去競巧矯揉之習氣。圖 7–41 是丁敬
七十一歲時所刻之印，印文為「豆花邨裡草蟲啼」，以石章仿漢人
刻銅印的手法，別具趣味。

　　吳昌碩 (1844～1927) 初名俊，後改名俊卿，字昌碩，晚號大
聾，七十歲之後以字行，工篆刻書畫，是著名的西泠印社的首任社
長。西泠印社是專事研究篆刻的著名學術團體，清光緒三十年成立
於浙江省杭州縣孤山西南麓，由於地近西泠，乃以之命名，對於印學界影響甚深。吳昌碩於
書法、篆刻及繪畫上均有極高造詣，他創作之時非常深思熟慮，每經反覆推敲後才行動刀，
作品雄渾古拙，且取法齊魯封泥，使印邊呈大膽殘破之勢，但破而不碎，草而不率，匠心獨

圖 7–42　吳昌碩：「俊卿」
西泠印社

運，有天真自然之趣，是清末民初之際，聞名海外的治印大師，且由於長期客寓上海，而有「海派」之稱。圖 7-42、圖 7-43 是其作品，印文為其名「俊卿」，款文為「漢碑篆額古茂之氣如此昌碩」，將其書風與印文結合，頗見抱負。

圖 7-43　吳昌碩：「俊卿」
（邊款）
吳昌碩晚年苦為鐵筆（刻刀之謂）所累，故自號「苦鐵」。

自我評量

1. 嘗試說明中國文字書體的種類有那些？盛行於那一個朝代？
2. 嘗試說明自己最喜歡的書體，並說明原因。
3. 嘗試舉出個人最欣賞的書法家，並說明原因。
4. 嘗試說明中國篆刻藝術的大概沿革。

第八章　西方的繪畫鑑賞
——十五至十六世紀

第一節　文藝復興的意義與背景

　　在西方的美術史中，將西元第五世紀至第十五世紀間的美術發展稱為中世紀美術 (The Art of Middle Ages)，其起迄年代約為西元 476 年至 1473 年。西元第五世紀時，羅馬帝國的勢力已然衰微，自歐洲中、北方侵入羅馬的蠻族部落雖然結束了古代帝國的文明，卻全盤接受了羅馬的宗教——基督教，並為其發揚光大克盡厥職，使得中世紀的美術發展，充滿了宗教美術的色彩。

　　中世紀的藝術家們，在神的旨意及教會的權威領導下進行工作，其主要目的不在個人創性的發揮，而是基督教教義的傳播，因此中世紀的藝術家常常是「無名的藝術家」。並且由於其創作的主要目的為基督教故事的傳達，所以「寫實與否」或「美與不美」便非畫家們所關注的主題。為了達到教化百姓的單純效果，畫家常把表現內容化繁為簡，僅保留事物的基本刻板樣貌，只要觀畫者能看得懂畫面中所講述的宗教故事而發揮「圖解化聖經」的效果即可。如此一來，便使得中世紀的美術風格，常呈現千篇一律，單調呆板的「樣式化」風貌。古代希臘、羅馬時期的技法與審美觀蕩然無存，取代以僵化、生硬且說明性強烈的神祕色彩，繪畫不再是自然界事物的真實再現，而是《聖經》情節、宗教象徵的代言人。

　　當然，繪畫的寫實程度絕非判定其好壞的單一標準，儘管中世紀美術或被視為西方美術發展上的停頓時期，卻仍有其自身不容抹滅的時代意義。唯由於中世紀美術在審美觀念、創作精神乃至表現形式上，均與古典美術大相逕庭，因此，在中世紀之後，於西元十五至十六世紀間所發生的一個全新的藝術運動，乃成為西方美術史上不朽的偉大時代——文藝復興時期。

　　文藝復興 (Renaissance) 之義大利文 Rinascitá 係源自拉丁文 Renasci，為再生、復興的意思。因此，文藝復興的本意係指希臘、羅馬時期古典價值觀的再生，亦即對中世紀宗教美術樣式化表現的反動。經過了漫長的中古時期，歐洲世界終於擺脫了教會的禁錮及封建勢力的支配，文藝復興時期的人一則開始關切自身的現世生活，不再受到來世宗教觀的箝制；二則

肯定人類本身獨具的創造力及價值，開始向一切疑問進行挑戰探究。「個人主義」及「人文主義」遂成為此時的重要領導精神，前者是指人的自信、自我判斷、自我警覺及向所有權威質疑的態度；後者則指擺脫宗教觀點，對於人文科學的重視與研究。這些新的人生觀成就了充滿了新思想、新發明的文藝復興時期，使此時除了成功地跨越中世紀的鴻溝，重新喚回了希臘、羅馬的榮光之外，更展開新局面，醞釀出創造力泉湧的傑出新世代。

文藝復興不僅僅是重返古典時期的復古運動，文藝復興人不獨只滿足於與古代人並駕齊驅，更希望能超越古人的成就。因此，文藝復興是藉著復古的「再生」過程，進而「新生」出現代世界的基礎，可謂為現代人誕生的肇始。此種革新的契機發生在社會上的許多層面，例如，在宗教上，有宗教改革及反宗教改革運動的互相抗爭，動搖了時人的信仰堡壘；在經濟上，從中世紀封建保守的農業經濟型態，轉為以都市為中心的自由貿易商業經濟型態；在科學上，天文、物理、地理的新發現，使得世界觀迥異以往，由科學觀替代了宗教觀……這些分屬社會各層面的新氣象，終於激盪、孕育出了西方美術史上最動人的藝術創作。

文藝復興時期的美術風格具備有理性、秩序、和諧的古典氣質及古典主義的特色。例如畫家熱衷對人體及個性進行禮讚；著手於非宗教性主題的描繪；同時，強調畫面的均衡安排與感情流露等。在這段期間，藝術家們一則致力發掘流失於中世紀的卓越古典技法，一則探索並實驗新的創作方式及技巧。他們努力將美術與科學新知結合，譬如，利用透視及比例的原理，準確呈現畫面中事物的真實效果；研究人體解剖並有系統的描繪模特兒，以掌握人的外觀及肢體動態；深入觀察自然界，融合新開發的技法，繪出真實卻具詩意的自然景物等。當然，許多文藝復興時期的藝術家們仍有著虔誠的宗教信仰，並且忠實的進行宗教性題材的創作，但卻總能以上述的新手法，塑造出較中世紀動人許多的作品。而在諸般表現手法中，尤其重要的，是此時的畫家能站在現實世界的角度去體察宗教事件，賦予傳統的宗教人物人性化的感情，拉近了祂們與凡人的距離，而更收撼動人心的宏效。

另外，對於藝術家來說，文藝復興最令人振奮的，除了前述種種之外，莫過於藝術家社會地位的大幅提昇。在以往，藝術家與工匠被視為相同以勞力換取溫飽的階級，兩者地位類同，但隨著文藝復興時期藝術家創造性的備受重視，藝術收藏蔚為當時上流社會的盛行雅好，優秀的藝術家不再需要卑躬屈膝的懇求贊助，而被視為充滿創造力的天才，搖身成為各城市、教廷爭先禮聘的對象，得以和學者、詩人、貴族名流平起平坐，在無後顧之憂的情況下，盡情展現自己的才情與創造力。

文藝復興的美術表現，就在前述社會面貌的多元發展、科學新知的推波助瀾及世俗大眾的熱烈喜愛下，由藝術家站在古典審美的角度，融會新觀念，結合新技法，開創了西方美術史上最燦爛的一頁。

第二節　義大利的文藝復興

佛羅倫斯 (Florence)

　　佛羅倫斯位於義大利的中部，為執義大利銀行業及羊毛紡織業牛耳的重要城市，因此擁有廣大的中產階級及堅實的商業工會組織。佛羅倫斯人具有高度的文化藝術素養，自許為羅馬帝國的後裔，因此，早期的文藝復興運動，乃以佛羅倫斯做為搖籃發榮滋長，代表畫家有馬薩其奧等人。

　　馬薩其奧（Tommaso Masaccio，約 1401～1428）是文藝復興早期的代表大家，雖然生年短暫，卻對當時的畫壇形成了相當大的衝擊。代表作之一為「**收稅金**」（圖 8-1），將莊嚴的宗教人物置於現實世界的風景中，自然而又調和，畫面中的人物有些以「歇站」（意指以一腳為重心的站姿）的方式平穩站立，每個人物從頭至腳皆有一垂直的重心線，形成堅實有力的描繪，並對其後的畫家產生深遠的影響。

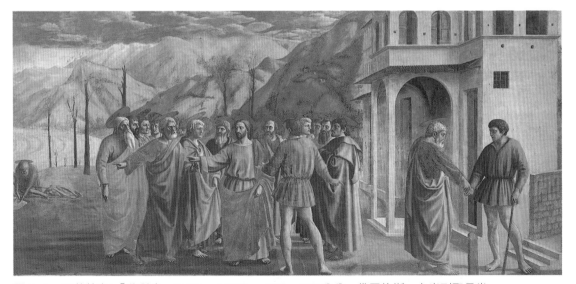

圖 8-1　馬薩其奧：「收稅金」(1425～1428)　　225 × 598 公分　佛羅倫斯　卡米列聖母堂
本幅作品描繪彼得將捕到的魚嘴中發現的金幣，做為稅銀交給收稅者的故事。

　　烏切羅 (Paolo Uccello, 1397～1475) 才華橫溢，但個性古怪，被時人視為怪人。他將數學理論應用在畫面上，醉心於透視畫法的研究，使其作品呈現了醒目的透視效果。代表作有「聖羅曼諾之戰」（圖 8-2），畫面中的裝飾性大於戰爭性，散置滿地的兵器、盔甲均整齊劃一的朝向消失點縮小，充分說明了其對於透視學的了解與興趣。

　　波提且利 (Sandro Botticelli, 1445～1510) 是文藝復興時期最受歡迎與好評的畫家之一，其所塑造優雅、迷人的女性美的確成為典範之一。「春」（圖 8-3）為其代表作品之一，被譽為西方繪畫史上以春天為題材的作品中最令人著迷的一幅。畫面中央的女子是愛神維納斯，她站在結滿金色果實的樹林前，邱比特在她的頭上盤旋舞弓，畫面左方有三位女神攜手共舞，畫面右方有花神（或春神）正散擲花朵，西風之神則在她身後追逐。整幅作品雖然充滿歡悅之情卻不失莊重，人物則經拉長而顯得柔婉優美。

圖 8-2　烏切羅：「聖羅曼諾之戰」(1438～1440) 182.9 × 319.4 公分　倫敦　國家畫廊
本幅作品顯示了文藝復興早期的畫家對於三度空間畫法的努力嘗試。

圖 8-3　波提且利：「春」(1478)　203 × 314 公分　佛羅倫斯　烏菲茲美術館
本幅作品富含許多暗喻及宗教意義，頗為耐人尋味。

羅馬 (Roma)

羅馬位於義大利的中部，是自古以來基督教的重要根據地，由於人文主義的興起及教會權勢的漸失，羅馬乃一度呈現衰退之貌。但是進入十六世紀之後，隨著新時代的來臨，羅馬又逐漸成為義大利的政教核心，執政者並期望能重振古代羅馬城的威望，乃號召了義大利各地的傑出名家來到羅馬，共同追求古典時代的完美、理想風格，結果是使得文藝復興在十六世紀時，以羅馬為重心，發展出超越古代典範的全盛時期。此期的代表大師分別是來自佛羅倫斯的文藝復興三傑——達文西、米開朗基羅及拉斐爾。由於他們非凡的天才，創造了前所未見的美術精品，對後代的藝術發展形成了巨大的影響。

達文西（Leonardo da Vinci, 1452～1519，圖 8–4）是文藝復興三傑中，年紀最長的一位，也是西方美術史最多才多藝的天才。他的興趣廣博，除了繪畫外，舉凡雕刻、建築、軍事工程、音樂、科學、解剖學、植物學、機械工學等，均有極深入的造詣，因此被稱為全能的文藝復興人，是文藝復興全盛時期的典範。從其留下的筆記本中，可發現他在眾多領域的研究心得，例如他解剖過屍體，觀察過胎兒在母體中成長的狀況（圖 8–5）；模擬鳥及昆蟲的飛行，設計了飛機的圖稿，及其餘種種的記錄與發明草圖。因此，達文西在各方面的敏銳觀察，確實超越了同時代的其他畫家。

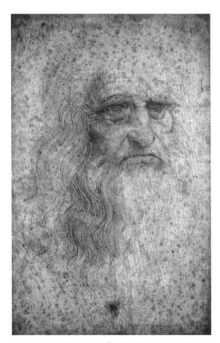

圖 8–4　達文西：「自畫像」(1512)
33.3×21.3 公分　杜林　皇家圖書館
達文西畫這張自畫像時，約為六十歲左右，面容上具有睿智與歲月的痕跡。

圖 8–5　達文西：「在子宮中的胎兒」(1510)
達文西具有豐富的解剖學知識，並將觀察所得留下生動的記錄。

圖 8-6　達文西：「最後的晚餐」(1498)　　460 ×
880 公分　米蘭　感恩聖母堂
這幅作品是文藝復興時期最具影響力的畫作之一，
生動刻劃出事件發生時眾人的心理狀況。

　　「最後的晚餐」（圖 8-6）是達文西的代表
作之一，在這幅壁畫中，結合了故事的戲劇性及
幾何學的透視法，展現了平衡、穩定而又寫實的
畫面效果，成功的訴說了這一個向為藝術家熱
衷表現，卻從未被闡釋得這麼動人的宗教傳說。
這幅描寫基督及十二門徒的壁畫，將畫面中的
線條均依透視的法則朝向地平線集中消失於畫
面的中心——基督的頭部之後，十二位門徒則
三人一組，每一組都展現著富有說明性的動作
及表情，將沉靜的基督襯托而出，構圖雖然複
雜，卻充滿感情，表現出畫家所自許的——「人
類靈魂的企圖」。

　　另一幅成就甚且超過「最後的晚餐」的作品
是人類肖像畫史上最富盛名的——「蒙娜麗莎」
（圖 8-7）。在這張作品中，達文西應用了其所
發明的曠世技法——Sfumato（暈塗法，意指朦

圖 8-7　達文西：「蒙娜麗莎」(1503～1505)　　77
×53 公分　巴黎　羅浮宮
這幅作品是人類肖像史上最著名的一幅，畫家運用
獨特而神祕的技法，將畫中人物表現得栩栩如生。

朧的輪廓與柔軟豐美的色彩），將肖像畫中最重要的嘴角與
眼角之輪廓線刻意模糊，消融於柔和的陰影中，使畫中人物
的表情神祕而鮮活。同時，這幅作品不僅在技法上、背景的
處理上以細膩著稱，另外畫家還將人物的心理狀態——女性
特有的母性溫柔掌握得栩栩如生，令觀者回味無窮，也使「蒙
娜麗莎」成為西方繪畫的典範。

　　由於達文西豐沛的原創力及勇於向自然挑戰的求知慾，
使他成功的將繪畫與科學結合，塑造了文藝復興全盛時期的
古典繪畫風格，並對當時及後代的畫家形成了深遠的影響。

　　米開朗基羅（Michelangelo Buonarroti, 1475～1564，圖
8-8）是人類歷史上最偉大的畫家及雕塑家，也是藝術天才
的傑出典型，他是繼達文西之後，將文藝復興美術推上顛峰

圖 8-8　米開朗基羅：「自畫像」
(1534～1541)
「最後的審判」中這張扭曲的人臉，
被認為是米開朗基羅的自畫像。

時期的第二位大師。米開朗基羅如同達文西一樣，具有旺盛
的好奇心與智慧，但他與後者不同的是，對於米開朗基羅而
言，關於人體的歌頌，是他唯一的興趣，他熟悉習自古代希
臘羅馬藝術家的技法，再根據自己的解剖學知識及對模特兒的素描，使得人體的力與美成為
其作品中最傑出的特質。而最能表現人體動態的雕刻，則是米開朗基羅最鍾情的藝術類別，
但是，因為種種因素，使米開朗基羅名垂青史的傑作之一，卻是位於梵諦岡西斯汀教堂 (the
Sistine Chapel) 的頂棚壁畫。

　　教皇朱利斯二世 (Julias II, 1443～1513) 是米開朗基羅的賞識者與贊助人，當米開朗基羅
正致力於朱利斯二世陵墓的雕刻工程時，教皇發起了要將羅馬重現古代的榮耀與恢復光輝地
位的運動，便軟硬兼施地要求米開朗基羅進行西斯汀教堂頂棚的裝飾工作。米開朗基羅雖然
並不情願，但一經投入，仍狂熱的展開了這個繪製工程，在短短的四年當中，創作了數百個
人物，留下了記錄著自創世紀至基督誕生的基督教歷史，這一幅統一、和諧、錯落有致、賞
心悅目卻又充滿激情的偉大壁畫，是文藝復興時期繪畫的顛峰，也是不朽的傳世傑作。

　　「**亞當的創造**」（圖 8-9）是西斯汀頂棚繪畫中最著名而動人的一幕，斜躺在地上的亞當，
俊美的人體散發出天賜第一人的活力，上帝則以強有力的姿態，由天使護持，攜領夏娃（為
上帝左手環繞者），穿越宇宙，伸出手來碰觸亞當的手指，不僅傳繼了人類的生命更遞送了人
類的靈魂，而轉變為自信與強壯。「**最後的審判**」（圖 8-10）是米開朗基羅在頂棚繪畫完成二
十餘年後，於其六十歲時所開始繪製，歷時七年完工，畫面中展現了鬱悶的氣氛，基督被描
繪成強大且憤怒，從天而降，懲罰有罪的人，畫面中人物糾結掙扎，充滿了恐懼與憤怒。

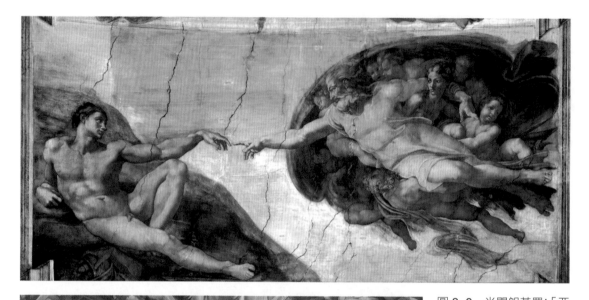

圖 8-9　米開朗基羅:「亞當的創造」(1508～1512)是西斯汀教堂圓頂的局部,以簡潔有力的手法表現出造物者的奧祕與偉大。

圖 8-10　米開朗基羅:「最後的審判」(1534～1541)　1370 × 1220 公分　梵諦岡　西斯汀教堂　這幅作品繪製於西斯汀教堂祭壇牆壁上,人物糾結具有強烈的力感。

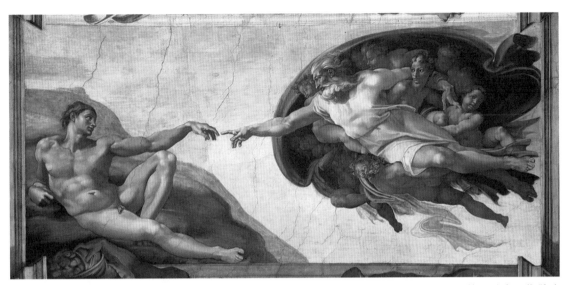

圖8-11　清洗過後的「亞當的創造」呈現了亮麗無比的色彩。由於米開朗基羅遵循古法繪製壁畫，使得壁畫雖歷時久遠，卻仍完好如新。

　　西斯汀教堂的壁畫自米開朗基羅繪製至今已有四百餘年的歷史，壁畫表面堆積了四個世紀的灰塵與煤煙。為了重現天才的原蹟，一群修護專家於1980年開始，使用科學方法有計劃的一寸一寸清洗壁畫表面。在歷時十四年之久的努力工作後，光輝璀璨的西斯汀教堂壁畫終於以其被創作時的原貌重新展現在世人眼前，色彩鮮麗幾令人不敢置信（圖8-11），同時也導正了一些長久以來對於壁畫內容錯誤的認知，使人對於一代巨匠的熱情、執著與才華更感讚嘆。

　　在米開朗基羅長達九十年的生涯中，既目睹也推動了藝術家地位的轉變與提昇。他偏執孤高，難以相處，與同時代的藝術家大不相同，一方面他堅強自信，自許為上帝的代言者；一方面卻自卑苦惱，對於自己的藝術作品產生懷疑。但不論如何，米開朗基羅終其一生都是一個高傲獨立的藝術家，並熱烈地工作至生命的最後一刻，在其臨終前，留下了「靈魂交給上帝，肉體交給大地，財富交給近親」的遺言。

　　相較於達文西的學識廣博及米開朗基羅的堅毅有力，拉斐爾（Raphael, 1483～1520，圖8-12）似乎溫和平凡，但卻也平易近人、和藹可親得多。他設法

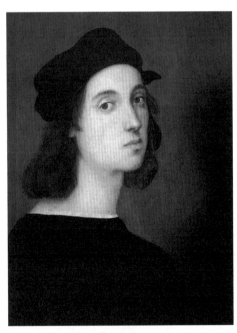

圖8-12　拉斐爾:「自畫像」(1506)　45×33公分　佛羅倫斯　烏菲茲美術館
拉斐爾不同於米開朗基羅的孤高，他溫文儒雅，是藝術家中的社會名流。

將達文西的優雅及米開朗基羅的力量融合，創造出有詩意、富戲劇性，自然、和諧而又寫實的文藝復興完美風格。

拉斐爾擅長繪製聖母像，其畫中的聖母氣質優雅，充滿女性美。「西斯汀的聖母」（圖 8-13）是拉斐爾一系列聖母畫像中最高貴的一幅，聖母抱著聖嬰站立雲端，相貌清新純潔，混合了神靈與凡人為一體的理想美典型，聖嬰可愛的容貌吸引了許多懷孕的婦女前往觀賞，而作品下方，兩個頑皮的小天使則增添了畫面活潑的氣氛。

在拉斐爾的諸多作品中，「雅典學院」（圖 8-14）充分體現了文藝復興的時代精神，因為本張作品的主題原就是古典時代的題材。希臘哲人的兩位代表者——柏拉圖與亞里士多德居於畫面中心，由其他的哲人簇擁，正進行高雅的論辯。柏拉圖以手指天，亞里士多德則將手伸向前方，似乎暗示了兩人的哲學觀。有趣的是，拉斐爾將自己及達文西、米開朗基羅等當代畫

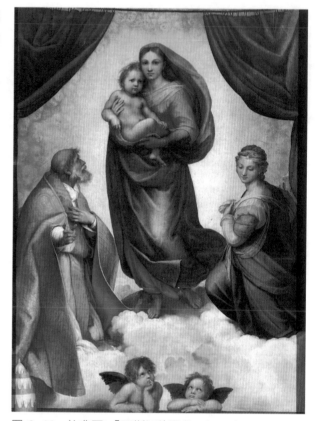

圖 8-13　拉斐爾：「西斯汀的聖母」(1512)　265.4 × 195.6 公分　德勒斯登畫廊
畫中聖母清麗純潔，卻又嚴肅高貴，為一混合人性與神性的傑作。

家的容貌均畫了進去。例如，柏拉圖的容貌特徵與達文西（圖 8-15）相似，而斜倚石桌沉思的赫拉克里特則是以米開朗基羅為模特兒（圖 8-16）所繪，至於拉斐爾自己，則站在畫面右下角的一群天文學家中（圖 8-17），冷靜而謙和的看著觀眾，似乎暗示藝術家們地位提高，已然進入學者的聚會殿堂中，與哲人們互相往來。

拉斐爾是文藝復興三傑中，享壽最短的一位，但在其短短三十七年的生命中，卻創作了令人激賞的大量作品，與達文西、米開朗基羅等前輩並駕齊驅而毫不遜色，並獲得了時人及後人的推崇與景仰。當 1520 年他驟然辭世時，舉世同悼，因為對於當時的人而言，拉斐爾宛若古典理想的化身，隨著他的生命消逝，理想也將隨風而逝。

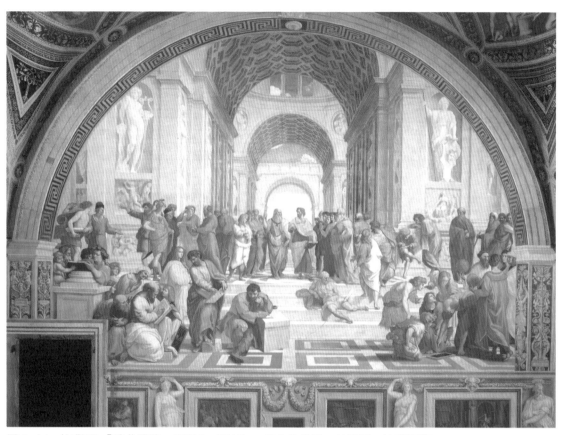

圖 8-14　拉斐爾:「雅典學院」(1510～1511)　820 公分寬　梵諦岡　拉斐爾室
這張作品放置於羅馬梵諦岡簽字大廳,繪製目的在彰顯文藝復興時期對於真理的理性探求。

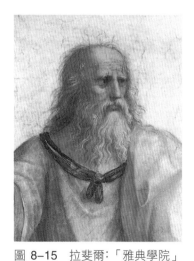

圖 8-15　拉斐爾:「雅典學院」局部
圖中是以達文西為模特兒的柏拉圖圖像。

圖 8-16　拉斐爾:「雅典學院」局部
圖中是以米開朗基羅為模特兒的赫拉克里特像。

圖 8-17　拉斐爾:「雅典學院」局部
拉斐爾將本人也畫進圖中,暗示藝術家地位的提昇。

威尼斯 (Venice)

　　威尼斯位於義大利北部，當拉斐爾過世後，文藝復興的重鎮便轉移至此地繼續發展。由於地理位置的優越性，使威尼斯的海上貿易發展迅速，並且成為該市的經濟命脈。緣於威尼斯開放的環境，加上濱海的地理條件與氣候特性，使此地的畫家喜愛以活潑、明亮的色彩入畫，和佛羅倫斯畫家的莊重嚴謹大異其趣，代表畫家有貝里尼等人。

　　喬凡尼・貝里尼 (Giovanni Bellini, 1430～1516) 是威尼斯最傑出的聖母像畫家，成就可與拉斐爾匹敵，並且能將背景與主體人物巧妙融合，互為襯托。「聖札卡利亞祭壇畫」(圖 8-18) 是其代表作，畫面中央除聖母及舉手做祝福狀的聖嬰外，尚有分持各類物品的四位聖徒，及正在奏樂的天使，逼真活潑又不失高貴特質。色彩在和諧的氣氛中展現光澤，人物比例對稱平衡，光線柔和沉靜，顯露出貝里尼從容安詳的畫風。

圖 8-18　貝里尼：「聖札卡利亞祭壇畫」(1505)　約 500 × 240 公分　威尼斯　聖札卡利亞教堂
這幅作品描繪主題是聖母、聖嬰及聖徒，被視為貝里尼的顛峰代表作。

圖 8-19　吉奧喬尼：「暴風雨」(約 1508)　83 × 73 公分　威尼斯　藝術學院
吉奧喬尼將人物與風暴結合，且其人物成為田園詩般風景中的一部分，而非如傳統繪畫中風景僅為人物的點綴。

吉奧喬尼 (Giorgione da Castelfrance, 1476/8～1510) 英年早逝且事蹟不詳，但無損其在美術史上的地位，雖然根據美術史家的考證，吉奧喬尼傳世的真蹟並不多，然而由於他驚人的原創力，使其在西方畫壇的影響力深遠而恆久。其最著名的代表作為「暴風雨」(圖 8-19)，畫面中煙霧瀰漫且色彩明亮，畫作上方的閃電及充滿水氣的陰霾雲層，逼真的呈現出雷雨將至的氣氛。同時，作品中尚且寓含了頗多含意，例如，哺育嬰兒的母親是慈悲的代表；持棍站立的男子是剛毅的化身；畫面中央偏左的半圓形栓子可能有堅忍的寓意等，使這張作品得以成功激盪觀賞者的感情。

提香 (Titian, 1487～1576) 是威尼斯畫家中最多產的一位，也是西方美術史上知名度最高的畫家之一。當貝里尼、拉斐爾相繼

圖 8-20　提香：「戴著手套的青年像」(1519)　約 100×89 公分　巴黎　羅浮宮
作品中畫家以黑色調暗示了主角的氣質與身分。

過世後，提香很快的成為最受歡迎的肖像畫家，因為他能迅速地捕捉對象特徵，並轉化為沉靜的神態及絕佳的各式姿勢。其肖像代表作之一是「戴著手套的青年像」(圖 8-20)，畫面的處理手法簡單自然，不見雕琢，卻呈現著盎然的生意。畫中青年的專注眼神，是本張作品最吸引人之處。

第三節　北歐的文藝復興

此處所指的北歐，意指在義大利（南歐）之外，荷蘭、比利時、德國、法國等地的文藝復興運動，並將之通稱為北歐的文藝復興，其中又將發生於比利時以及荷蘭的文藝復興稱為法蘭德斯美術。北歐各國的文藝復興並非是全然古典風格的再生或創新，他們一方面保留了中世紀末期瑣碎、細膩藝術風貌的特色，一方面吸收了義大利畫家在透視、解剖學方面的新知識，結果便形成了喜愛描繪細節的北歐風格。同時，由於北歐不若南歐般溫暖富庶，氣候寒冷，土地貧瘠，人民需與大自然對抗方能生存，因此北歐畫家更能自周遭生活中擷取生動的畫作題材。

法蘭德斯 (Flanders)

　　法蘭德斯是北歐寫實主義的發展重地,自十五世紀至十六世紀間產生了許多傑出的畫家,其中較著名的有揚・范・艾克等人。

　　揚・范・艾克 (Jan van Eyck, 1395～1441) 在繪畫史上最大的貢獻之一是與其兄長將傳統的油畫溶劑加以改良,這一項創舉使得油彩的繪畫效果更佳,能達到更為細緻的畫面效果,對於油畫發展有絕對的影響。其最膾炙人口的代表作為「阿諾菲尼的婚禮」(圖 8-21),揚・范・艾克以纖細寫實的手法,將好友阿諾菲尼的婚禮及當時的時代風尚逐一呈現,畫面中安置的每一件事物,均有其耐人尋味的象徵意義。例如,畫中下方可愛的小狗,代表了婚姻需要忠實;雖然是白天,卻點著蠟燭,象徵新婚夫婦的深情等,均非常有趣。而畫家為了表示自己確實在場,還在懸掛鏡子的牆壁上簽下了自己的名字 (圖 8-22):「揚・范・艾克當時在場,1434」。

圖 8-21　揚・范・艾克:「阿諾菲尼的婚禮」(1434)
　　82.2×60 公分　倫敦　國家畫廊
本張作品以細膩寫實的手法,將十五世紀法蘭德斯人對於婚禮的看法闡釋了出來。

圖 8-22　揚・范・艾克:「阿諾菲尼的婚禮」局部
由鏡子中,觀者可看到房間內事物的倒影,及畫家在現場觀禮的證明。

　　波 許 (Hieronymus Bosch, 1450～1516) 是當時最富想像力的畫家，其作品並被認為是現代超現實主義繪畫（參見第十章第四節）的先驅，因為他的畫作充滿了夢幻式的奇異象徵趣味。雖然對於他的生平所知無多，但由於他稀奇古怪的畫面，使得至今為止波許的作品仍具有令人著迷的魅力。其代表作之一為「人間樂園」（圖 8–23、圖 8–24）是大幅的三連作，巨大的畫面上充滿了詭異、荒誕、匪夷所思而又有趣的人物、動物及植物，雖名為樂園，卻充斥著使人不安而自危的宗教寓意。

圖 8–24　波許：「世界的創造」(1500～1505)
本張作品為圖 8–23 翼板畫閤上時的畫面。

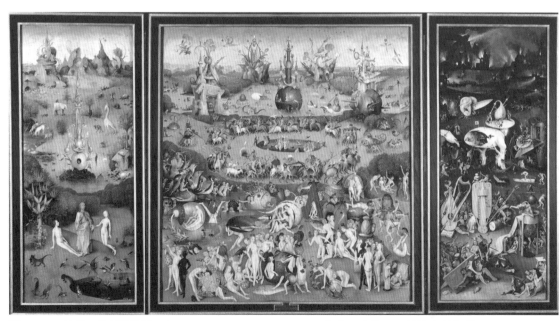

圖 8–23　波許：「人間樂園」(1500～1505)　　220.1×390 公分　馬德里　普拉多美術館
本張作品是當「世界的創造」翼板張開時的三幅連作，也是波許作品中最令人迷惑的一幅。

老布魯格爾 (Pieter Bruegel the Elder, 1525～1569) 是十六世紀法蘭德斯畫家中的傑出天才，他喜歡描繪農民生活、風景畫，以及一些詮釋諺語式寓言的風俗畫和宗教畫。由於下筆幽默，每令觀賞者深覺饒有興味，並發出會心的一笑。「農人的婚禮」（圖 8–25）是其農民生活系列的典型佳作。這幅作品生動的記錄了十六世紀法蘭德斯農民生活的片斷。畫面中新娘端坐在牆上懸掛著的毯子前，至於新郎是哪一位，則尚有爭論。另外，畫面中所描繪的一些事物，也均代表了不同的寓意。

圖 8–25　老布魯格爾：「農人的婚禮」(1568)　約 114 × 164 公分　維也納　藝術史博物館
這是老布魯格爾典型的農民風俗畫，畫中人物拙壯堅實，頗能掌握農民單純質樸的特質。

德國 (Germany)

德國是宗教改革的發源地，在宗教改革運動發生之前，德國不論在經濟、文化、工業上均有大幅成長，再加上日耳曼民族的特性，使他們的藝術風格較之法蘭德斯美術似乎更為深刻。代表畫家有杜勒等人。

杜勒 (Albrecht Dürer, 1471～1528) 被稱為「北歐的達文西」，是德國美術史上的傑出人物之一，也是當時最偉大的版畫家，並使版畫從此成為可以獨當一面的創作媒材。其代表作如「四騎士」（圖 8–26）即是以木刻畫的方式，表現啟示錄最後審判預言中四位可怕騎士的故事。畫面中的四個騎士面貌兇惡，分別攜領著弓、劍、天平及鐵叉，急馳向前準備毀滅世界。

小霍爾班 (Hans Holbein the Younger, 1497～1543) 以肖像畫聞名，是北歐文藝復興時期首屈一指的肖像畫家，他的肖像作品甚至被時人喻為是「鏡中人的翻版」，他善於掌握人物的個性，並為之裝飾以優美、豐富的色彩。由於曾擔任英國國王亨利八世 (Henry VIII, 1491～1547) 的宮廷畫師，故而為之畫了許多肖像畫，圖 8–27「亨利八世」，是其代表作之一，呈現了高高在上，令人不敢貿然親近的氣勢，而人物的服裝、珠寶等配件亦經仔細描繪，栩栩如生，充分體現了王者冷靜、淡漠而超凡的氣質。

圖 8-26 杜勒:「四騎士」(1498) 38.7×27.9 公分 紐約 大都會博物館
畫面中的四騎士不理會馬蹄下被踐踏的人,呼嘯向前,沸騰的線條即是杜勒木刻畫的特色。

圖 8-27 小霍爾班:「亨利八世」(1540) 82.6×73.7 公分 羅馬 國家畫廊
小霍爾班是亨利八世的宮廷畫家,他將亨利八世塑造出令人望而生畏的氣勢。

法國 (France)

西元十五、十六世紀的法國,在美術上的表現並不若後來幾個世紀般具有特色,代表畫家有福格 (Jean Fouquet, 1420~1481) 等人。福格畫過許多插畫,也畫了許多貴族僧侶的肖像畫,畫風細緻寧靜。圖 8-28 是其代表作之一「舒華利葉和聖史蒂芬」,畫面中的人物質感厚重沉穩,五官的表現相當細緻,展現了福格繪製肖像畫的卓越能力。

圖 8-28 福格:「舒華利葉和聖史蒂芬」(1450) 93.1×85.1 公分 柏林 國立博物館
這張肖像畫細膩寫實,表現了法國文藝復興時期繪畫的風格。

第四節　矯飾主義的繪畫

　　矯飾主義 (Mannerism) 原始的意思是指文藝復興全盛時期之後，一群模仿拉斐爾、米開朗基羅繪畫風格的畫家，由於他們的作品有媚於時尚、因襲傳統乃至矯揉造作的氣息，便以「矯飾」來形容這些畫家只知模仿表象，而無法得大師精髓的作品風格。然而，時至今日，有關矯飾主義一辭的輕蔑意味已逐漸消失，當提到矯飾主義一辭時，所指的是自西元 1520 年至1600 年（文藝復興全盛時期後至巴洛克美術前期為止）間的義大利藝術表現。

　　文藝復興全盛時期的後幾年，畫家們對於古典的繪畫原則，諸如優美、和諧、理性等已漸感不耐，轉而追求畫面中不安定、扭曲、變形等質素。對於藝術家而言，與其拘泥傳統原則作畫，不如致力表現內心世界的思維及感情。因此文藝復興慣見的正確人體比例，常因前述的表現需要被拉長或扭曲。當時的代表畫家有丁托列多等人。

　　丁托列多 (Jacopo Robusti Tintoretto, 1518～1594) 的作品中混合了古典主義的高雅及反古典主義的作風，他在正式創作之前，常以蠟人模擬習作，並尋找最富動勢的構圖、最劇烈

圖 8-29　丁托列多：「最後的晚餐」(1592～1594)　　366×568 公分　威尼斯　聖喬吉歐教堂
本張作品氣勢澎湃，光線強烈，將傳統的宗教題材賦予世俗的觀點。

的視點及最強烈的採光效果，結果使他的作品常呈現出特異的空間，觀者需自非傳統的角度來欣賞畫面，有時甚且會感到有些頭暈目眩，再加上他善於以筆觸表達感情，在在皆令其作品具現了不安的質素。其代表作之一「最後的晚餐」（圖 8-29）中即以特異安排的透視方式進行構圖，使得觀者需沿著空間急驟縮小的對角方向由左下而右上欣賞畫面。同時，丁托列多將主角人物──基督置於畫面的中央（頭後有光圈者），消失點則置於畫面的右上方，當觀眾的視線在中心點及消失點之間來回移動時，便進而感受到不安而強烈的動勢。

　　葛雷柯 (El Greco, 1541～1614) 被譽為是西班牙最偉大的畫家之一，但他曾因為批評米開朗基羅不懂繪畫而招致眾怒。葛雷柯揉合各家之長形成自己極端個人化的矯飾主義風格，他用色陰沉尖銳，人物肢體刻意拉長，呈現神經質似的緊張感，使其作品具有高度的個人色彩，獨樹一格。他的作品之一「歐貴茲伯爵的葬禮」（圖 8-30）畫幅巨大，將現實事件與超自然的景象融合而不突兀，畫面左下角的小男孩似乎扮演一個引介者，將觀者的視線導入畫中。作品中伯爵的屍體穿戴華麗，無力的倒在畫面下方，其靈魂則被天使引領到天上（畫面上方）。整幅畫作由下往上，呈現了戲劇化的變形，使觀者確有自人間仰望天堂之感。

圖 8-30　葛雷柯：「歐貴茲伯爵的葬禮」(1586～1588)　480 × 360 公分　西班牙　托利多主教堂
拉長的人物，陰鬱的設色，是葛雷柯典型的風格，但衣物的質感則處理得逼真細膩。

自我評量

1. 嘗試說明文藝復興的時代背景。

2. 嘗試比較圖 8-6 及圖 8-29 兩張相同題材的作品在表現方式的差異及個人的喜好。

3. 嘗試於本章所介紹的畫家中，找出個人最欣賞的一位，並說明原因。

4. 嘗試判斷圖 8-31 是何人的作品？並收集資料說明畫面的意義。

圖 8-31 自我評量作品

第九章 西方的繪畫鑑賞
——十七至十九世紀

第一節　巴洛克美術與洛可可美術

巴洛克美術 (Baroque)

　　直至十六世紀為止，教會組織一直是歐洲最重要的政治權力機構，上自君王政權的賦予，下至藝術家創作的贊助及庶民百姓的賞懲，皆取決於教會。長期的集權統治導致了教會的變質與腐敗，引發了一連串宗教改革運動、反宗教改革運動及宗教戰爭等。長達一百年之久的紛擾，終於使歐洲的宗教信仰成為天主教與新教分庭抗禮的局面。大致而言，歐洲南部仍屬天主教的勢力範圍，歐洲北部則信奉新教，由於不同的宗教信仰，形成了不同的政經格局及社會風貌，也成就了不同的美術風格。

　　在天主教盛行的地區，如西班牙、葡萄牙、義大利、法國、德國南部等地，政治鬥爭與宗教革命結合，產生了人權與神權合一的專政王朝，藝術家的使命在於對宮廷及教會的歌功頌德，畫家們無所不用其極的使用各種方式，如巨大的畫幅、華麗的色彩、複雜的構圖等，塑造出令人眩目的奢華壯麗畫作，目的即為博取君主及教會一絮。反之，在新教盛行的地區，如荷蘭、英國、德國北部等地，則崇尚自由與科學新知，藝術家不再受到君主或教會的束縛及贊助，雖則有時不免衣食堪虞，但卻得以有較為開闊的發展空間，新興了許多不同於以往宗教美術的繪畫表現。此二類美術表現的風格雖不盡相同，但皆稱之為巴洛克美術。

　　巴洛克——Baroque 一詞的原意是指一顆體積雖大但形狀歪曲的真珠，原是對十七世紀複雜、華麗藝術風格的嘲諷之語。但今天美術史上提到的巴洛克美術，則是指十七世紀間以羅馬為主要發源地的美術風格，其繪畫表現充斥了旺盛的活力以及戲劇性的光線、動勢和色彩，與文藝復興時期的莊重、穩定和優美大異其趣。不論是新教或是舊教盛行的地區，其美術風格均有引人的藝術魅力且形成了深遠的影響，並反映了十七世紀歐洲多變不安的時代特性。

義大利

卡拉瓦喬 (Caravaggio, 1571～1610)
是義大利最具代表性的巴洛克畫家,他脾
氣暴躁易怒,不喜臣服於傳統的古代典範
及理想美,認為現實世界中的真理才是最
值得表現的題材,那怕是醜陋鄙俗也無所
謂。在他筆下,基督與尋常百姓無異,聖
徒則變成市井小民。代表作之一「聖馬太
的召喚」(圖 9-1) 中,大部分的畫面均隱
進暗處,主體身上則呈現分明的強烈光影,
觀者似乎站在舞臺對面高處,望著事件進
行中最富戲劇性的一段場景。畫面中基督
(右方) 以手勢召喚聖馬太 (左方),聖馬
太則吃驚地以手指向自己,加上由畫面右
上角射進室內的光線,使整幅作品充滿了
張力。

圖 9-1　卡拉瓦喬:「聖馬太的召喚」(1599～1600)
約 320×340 公分　羅馬　聖路吉教堂
本張作品中的人物充滿世俗性,是以反傳統的方式表現,
畫中主角人物的手勢是整張畫面生命力的來源。

西班牙

委拉斯貴茲 (Diego Velázquez, 1599～
1660) 是十七世紀西班牙最具代表性的畫
家,他是西班牙王室的宮廷畫師,但並不
以浮誇的裝飾討好雇主,而是以客觀寫實
的手法來表現對象,在他的作品「宮女」
(圖 9-2) 中,即可發現此一特質,在這張
作品中,畫家站立在畫面左邊的畫架前,
正為國王夫婦進行肖像畫的繪製,國王夫
婦雖未出現在畫面中,卻可在畫面後方牆
壁上的鏡子裡看見兩人的映像,這是非常
有趣的一個安排,使觀賞者置身於畫中人
物與國王、王后的中間,無形中參與了畫
面的空間。另外,畫面中央的小女孩是瑪

圖 9-2　委拉斯貴茲:「宮女」(1656)　　318×276 公分
馬德里　普拉多美術館
本張作品客觀的呈現了畫家本人及宮廷中的人物,並不
帶主觀的感情色彩。

格麗特公主，她由大群宮女簇擁，帶著心愛的狗及供其逗樂的侏儒前來觀看。整幅作品顯現了複雜卻安排妥貼的構圖。

法　國

　　樸桑 (Nicolas Poussin, 1594～1665) 是法國古典主義的代表者，他對於古代大師的作品研究甚深，並希冀藉之來表達自己對於理想美的詮釋。樸桑作畫的理想是揉合主題與輪廓，結合風景與人物，統一明暗、色彩，進而呈現莊嚴的氣氛。作品「臺階上的聖家族」（圖 9–3）中，結構嚴謹、輪廓清晰、人物真實，充分展現了畫家的最高理想及對於古典原則的精鍊能力，畫面中將瑣碎的細節一應刪除，使作品呈現肅穆的宗教情懷，雖與同時代畫家富變化的作品大相逕庭，卻也別具特色。

法蘭德斯

　　魯本斯 (Peter Paul Rubens, 1577～1640) 是北歐地區巴洛克繪畫風格的代表宗師，其畫作尺幅巨大，設色華麗明亮，構圖宏偉磅礴，畫面呈現強烈的動勢及戲劇性，並洋溢著歡樂與力量。魯本斯氣質高貴，溫文儒雅（圖 9–4），除了是執畫壇牛耳的大師外，他還身兼數職，不僅是宮廷的朝臣及畫師，也是屢屢出國調停事宜的外交使節，可謂集聲譽與威望於一身。由於他的作品畫幅均相當龐大，且工作量驚人，因此魯本斯乃發揮其卓越的魅力與組織能力，籌組了個人的畫室，聘請

圖 9–4　魯本斯：「自畫像」(1639)　109 × 85 公分　維也納　藝術史博物館
魯本斯氣質高貴不凡，被譽為「畫家中的王子，王子中的畫家」，本張作品為其過世之前所作。

圖 9–3　樸桑：「臺階上的聖家族」(1648)　69 × 97.5 公分　華盛頓　國家畫廊
這張作品揉合了古典主義及巴洛克美術的技法，將宗教人物表現得寧靜而永恆。

畫師，為其作品進行初步的繪製，俟作品接近完成時，再由魯本斯動手潤飾，為畫面增添活潑歡快的生命力，在他的畫室助手中，尚有不少成為日後著名的畫家。

魯本斯精力旺盛，作品量多質精，代表作之一「瑪莉・底・梅第奇在馬賽登岸」(圖9-5)是法國的瑪莉皇后生平系列中的一幅，充分表現了巴洛克繪畫的華麗風格，畫面中央的年輕人戴著象徵法國的鋼盔，天使吹著號音，水精及海神亦共同迎接瑪莉皇后的到來，熱鬧喧騰的氣氛躍於觀者眼前。

荷 蘭

林布蘭特 (Rembrandt Harmensz van Rijn, 1606～1669) 是荷蘭有史以來最偉大的畫家，也是西方美術史上最傑出的畫家之一，他令現代人最感親切的是他留下了百餘幅的自畫像，從成功得意的年輕時代 (圖9-6) 至窮困潦倒的晚年 (圖 9-7)，均有生動的記錄，使得這些自畫像作品組構了繪畫史上最獨特的自傳。

圖 9-5 魯本斯：「瑪莉・底・梅第奇在馬賽登岸」(1622～1625) 394×295公分 巴黎 羅浮宮

瑪莉・底・梅第奇是法王亨利四世的王后，魯本斯為其生平繪製了二十一幅巨作。

當時的荷蘭為新教盛行的地區，藝術家們缺乏有錢有勢的宮廷或教會充做有力的贊助人。宗教繪畫、宮廷繪畫均不再是畫家賴以維生的表現題材，因此畫家轉而尋求其他的贊助者——中產階級的有錢商人。林布蘭特在早年即頗為出名，並常為富商進行肖像創作，但是由於林布蘭特創作時往往有自己獨特的看法，並不願因為贊助人的要求或時尚需要而有所改變，這種不願輕易妥協讓步的性格，使其畫名日益衰退，導致林布蘭特的晚年貧病交加，幾乎無以維生。但這樣的個性也使他更能自由地進行自己所鍾愛題材的創作，並留下動人的作品。

林布蘭特的畫面特色為光、影的強烈對比，其畫中常將背景作暗調處理，再將主體上施予類似舞臺上的強光，於是形成畫面上動人的戲劇效果。代表作「夜巡」(圖9-8)是其作品中最引時人爭議的一幅，為了畫面安排的需要，林布蘭特並未將每一個人的臉孔清晰呈現，以致引發訂件者的不悅與抗議，但畫作中構圖的安排、色彩的處理及氣氛的營造，卻使得本張作品成為林布蘭特最富盛名的作品之一。

由於十七世紀的荷蘭畫家已不再受到宮廷繪畫及宗教繪畫的拘泥，故能從周遭的生活與自然界中擷取畫材；同時，此時的畫家為了謀取生計，有時亦透過畫商在市集或公開場合兜

圖 9-6　林布蘭特:「自畫像」(1634)　67×54 公
分　佛羅倫斯　烏菲茲美術館
畫家作此畫時為二十八歲,正值藝名鼎盛的時期。

圖 9-7　林布蘭特:「自畫像」(1665)　114.3×94
公分　倫敦　私人基金會藏
這張作品中,畫家面容蒼老,但目光深刻,是林布蘭
特過世前四年的自畫像。

圖 9-8　林布蘭特:
「夜巡」(1642)　363
×437 公分　阿姆斯
特丹　國立美術館
這張作品將荷蘭警衛
團出巡的景象生動描
寫,畫面中央偏左的小
女孩,令觀者不解其安
排之用意。

售他們的作品，這種種轉變，使得許多新型態的繪畫類別於此時產生，例如風俗畫、風景畫及靜物畫等。

洛可可美術 (Rococo)

　　進入十八世紀之後，巴洛克美術仍為歐洲的主要藝術風格，而巴洛克運動最重要的推動者法王路易十四之繼任者——路易十五則繼續推動了另一個藝術風格，那就是洛可可美術，洛可可——Rococo，是由法文 rocaillé 演變而來，原意是指以貝殼及小石頭來進行裝飾的意思。洛可可的藝術風格輕巧精緻，相較於巴洛克的華麗壯大，洛可可要來得輕快、優雅而愉悅得多。或可說，巴洛克是為了彰顯君王及教廷的威權，洛可可則較關心現實生活的享樂。

法　國

　　華鐸 (Jean-Antoine Watteau, 1684～1721) 是路易十五的御用畫家，也是最偉大的洛可可畫家之一。或許是受痼疾（肺病）所苦，使其作品具有如夢幻般，憂傷而不切實際的特質。代表作

圖 9-9　華鐸：「發舟西苔島」(1717)　129×194 公分　巴黎　羅浮宮
本張作品色彩明亮清澈，將畫面中貴族嬉戲狎遊的情況表現了出來。

有「發舟西苔島」(圖 9–9)，畫面中貴族男女衣著華麗，成雙成對，天候則虛無飄渺，人群雖看似歡樂，卻似乎籠罩在憂鬱悵惘的氣氛中。

　　夏丹 (Jean-Baptiste-Siméon Chardin, 1699～1779) 雖與前述畫家屬於同一時期，但喜愛描繪的題材及風格卻大不相同，夏丹喜歡以其率直的觀察力及層層厚塗的繪畫技法來繪製靜物畫及風俗畫，畫風平實卻甜美。代表作如「靜物」(圖 9–10)，描寫內容簡單，色彩厚實，平易近人。

圖 9–10　夏丹：「靜物」(1737)　32×42 公分　巴黎　羅浮宮
畫面中的事物簡單平實，表現誠摯而逼真。

英　國

　　霍加斯 (William Hogarth, 1697～1764) 是第一位揚名國際畫壇的英國本土畫家，他早年即精研版畫，終生創作版畫不輟，並成功的建立了版畫的版權制度，使版畫能漸漸成為藝術家收入的來源之一。霍加斯的作品常洋溢著強烈的生命力，及社會批判的特質，也繪製了許多率真生動的肖像作品。使他畫名遠播的作品則是一系列常帶諷刺意味的故事連環畫，例如圖 9–11「流行婚姻：婚後」便是對於世俗婚姻觀的嘲諷之作，頗具有戲劇化的衝擊力量。

圖 9–11　霍加斯：「流行婚姻：婚後」(1743)　70×91 公分　倫敦　國家畫廊
男方貪圖女方暴發戶的家財，女方貪圖男方的世襲爵位，這樣的婚姻結果是鬧劇一場。

第二節　新古典主義與浪漫主義

新古典主義 (Neoclassicism)

　　西元 1789 年，對於歐洲而言，是一個頗具震撼力的年代，在這一年，法國的中產階級及農民們在長久的專制壓迫下，終於發動了法國大革命。此一史無前例，歷時五年的政治革命，

不僅結束了封建勢力的統治，使民主思想、民族主義萌芽，也激盪了社會各層面的變革。對於藝術而言，新的政治環境，使得美術作品不再是上流社會或某些特定階級的專利，藝術家不一定需要以師徒相傳的方式進行學習，也不再需要事事迎合以往權大勢大的贊助者，在藝術學院中，他們可以盡情的追求自我個性的發揮，努力在展覽會中揚名立萬。

十八世紀中葉，對於龐貝古城的考古研究激發了時人對於古代文明學習與模仿的風尚，藝術家也著手研究古蹟中較之文藝復興更為「道地」的古典藝術。而法國大革命後的統治者拿破崙 (Napoléon Bonaparte, 1769～1821)，亦以恢復古代羅馬凱撒大帝的壯盛武功自許，在他的加冕典禮上，處處模仿古羅馬的儀式，形成了具有濃厚復古色彩的官方藝術——新古典主義。官方的藝術家為拿破崙政府進行新古典主義式的，一連串聲勢浩大的宣傳活動，期能激發法國百姓共同向「新羅馬」目標邁進的愛國情操。就其強調道德、端莊、嚴謹與簡樸的古典藝術精神看來，新古典主義亦可視為對於浮華的巴洛克、輕巧的洛可可美術的反動。

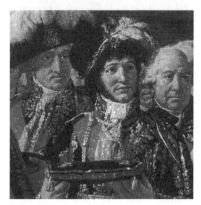

圖 9-13 大衛：「拿破崙加冕」局部
畫作雖大，畫家仍未忽略眾多人物的個別描繪。

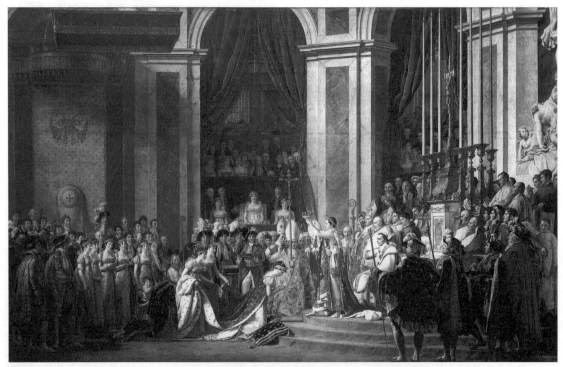

圖 9-12 大衛：「拿破崙加冕」(1806～1808)　621 × 979 公分　巴黎　羅浮宮
這是一幅壯觀雄偉的巨作，畫面色彩鮮豔華麗，將氣氛充分烘托。

大衛 (Jacques-Louis David, 1748～1825) 是拿破崙政權的首席官方藝術家，也是新古典主義的推動者與實踐者，更負責當時許多藝術政策的制定，頗具影響力。他繪製了一系列關於拿破崙光榮事蹟的畫作，但隨著拿破崙勢力的瓦解，大衛也逃到布魯塞爾，並且死於流亡地。「**拿破崙加冕**」（圖 9-12）是其拿破崙事蹟畫作中最著名的一幅，畫面構圖雄偉壯麗，展現了一代英雄的氣魄，人物雖多，卻能兼顧每一個人殊異的面貌與表情（圖 9-13）。

安格爾 (Jean-Auguste-Dominique Ingres, 1780～1867) 是大衛的得意門生，也是新古典主義的重要繼承者，他非常重視素描的能力，「素描是正直的藝術」是其奉行不渝的格言，但是他的畫作仍呈現敏銳的色感。由於安格爾卓越的描寫能力，使他被譽為最偉大的肖像畫家之一，並為照相技術普及前的最後一位肖像畫家。代表作之一「**浴女**」（圖 9-14）中，光線的分布靜謐而流暢，輪廓線精緻而細膩。因為人物背向觀者，反而更突顯了畫面神祕的氣氛，令人禁不住揣想女主角的容貌。

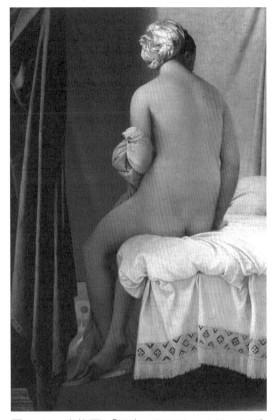

圖 9-14 安格爾：「浴女」(1808) 146×97 公分 巴黎 羅浮宮
畫面色彩細緻柔美，肌膚質感動人，為使人體姿態優雅和諧，畫家刻意將女主角的右腿拉長。

浪漫主義 (Romanticism)

西元十九世紀初葉，一群年輕的畫家，認為新古典主義嚴謹的風格不足以反映當時變動不安的時代特色，也不滿意學院派式的藝術窠臼，便興起了浪漫主義的思潮，強調藝術家有權不接受規範的束縛，自由的表現內心澎湃的感受。因此，浪漫主義是對於新古典主義的反動，相較於新古典的冷靜與理性，浪漫主義的畫家喜愛表現激情與感性，取材也不限於古典式的題材，或是耳聞目見的事件、或是心靈深處的感情、或是令人敬畏的自然界景象等，都是畫家喜愛描繪的主題。

傑利訶 (Théodore Géricault, 1791～1824) 是法國浪漫主義繪畫的第一位代表畫家，他喜歡騎馬，擅長表現與馬相關的題材或當時的社會事件等，卻不幸地死於一樁騎馬的意外事件中，

時年僅三十三歲。傑利訶最著名的代表作是「美杜莎之筏」(圖9-15)，即為典型取材自社會事件的作品，美杜莎 (Medusa) 是一艘於1816年遭遇海難的法國船隻，在海上飄流數天後，僅剩兩人生還，在飄流期間，救生筏上甚且發生殘殺相食的駭人事件，傑利訶便生動的記錄了這個悲慘的故事。在其正式創作前，還專程前往一所瘋人院訪問，並親至陳屍處過夜，以體會人物死之前的恐怖情緒及死屍的樣貌。

德拉克洛瓦 (Eugène Delacroix, 1798～1863) 是浪漫主義的經典畫家，他相當推崇傑利訶，為傑利訶早逝後法國浪漫主義的領導者。他為人多愁善感而富想像力，喜愛描寫具有異國與東方情調的激昂題材，畫面色彩豐沛流暢，成功的運用了補色的觀念，構圖則充溢動勢。在當時的畫壇中，德拉克洛瓦與安格爾是兩個公認的勁敵，兩人的繪畫理念截然不同，各有支持者。代表作如「自由女神領導人民」(圖9-16)，以畫面中央的女子象徵「自由」的精神，她一手拿槍，一手高舉旗幟，將畫家的愛國情操與民族

圖 9-15　傑利訶：「美杜莎之筏」(1819)　　491×716公分　巴黎　羅浮宮
本張作品記錄了悲慘的社會災難事件，畫面安排充滿戲劇性。

圖 9-16　德拉克洛瓦：「自由女神領導人民」(1830)　　260×325公分　巴黎　羅浮宮
自由女神高舉三色旗，追隨的民眾們則鬥志高昂。

主義理念表露無遺，也畫出了法國大革命的時代精神，此畫展出後，使德拉克洛瓦廣受好評。

哥雅 (Francisco Goya, 1746～1828) 是繼葛雷柯及委拉斯貴茲後，西班牙的傑出天才大師。他曾任西班牙宮廷畫家，為西班牙皇室畫了許多肖像作品，但畫面中常隱含對於王室人物的微諷。其代表作之一「五月三日的屠殺」(圖9-17)，描寫官方行刑隊伍濫殺百姓的情況，使哥雅被譽為有社會良心的平民畫家。當他喪失聽力之後，變得孤高而充滿幻覺，常藉畫面來

淨化感情，繪製了許多人性中荒謬、情感陰
暗面的作品，「巫婆的安息日」（圖 9-18）是
其一系列「黑色繪畫」中的一幅，畫面中的
巫婆們正舉行安息日的聚會，由一位頭上長
角著黑衣的魔鬼主持，氣氛鬼魅而恐怖，令
人不寒而慄。

圖 9-17　哥雅：「五月三日的屠殺」(1814)
268×347 公分　馬德里　普拉多美術館
畫面中將馬德里市民抵抗拿破崙政權不成，
遭受殘酷槍決的情況寫實刻劃。

圖 9-18　哥雅：「巫婆的安息日」(1820～1823)　140.5×435.7 公分　馬德里　普拉多美術館
畫面中的巫女們，面容醜陋粗鄙又噁心，似乎是在惡夢中出現的人物。

第三節　寫實主義與自然主義

寫實主義 (Realism)

　　1840 年代，繼法國大革命之後發生的工業革命，使得大量的農民擁入城市成為工廠的勞
工，其聚集居住的地方由於嘈雜不堪而成為都市中的貧民窟，並衍生許多的社會問題，與上
流社會的繁榮富庶形成強烈對比。於是 1848 年馬克斯 (Karl Marx, 1818～1883) 便發表「共產
黨宣言」，主張應進行無產階級革命，推翻資產階級，重新分配國家的財富。藝術家們則由於
對浪漫主義的反動，轉而擁護寫實主義，寫實主義認為繪畫應表現具體有形的東西，也就是
畫社會上真實可見的自然題材與畫面，於是農工階級便常成為其描繪的對象，代表畫家有庫

爾培、杜米埃等人。

　　庫爾培 (Gustave Courbet, 1819～
1877) 出生於鄉村，對於自己的出身及
社會主義的信仰感到非常自豪。他認
為畫家的首要任務是客觀呈現日常生
活所見的片斷，而不添加附會或多餘
修飾，他曾質疑：「我沒看過天使，如
何能畫出天使?」他的社會同情心及藝
術理念在「修路工人」（圖 9-19）中呈
現無遺，畫面中只用少數幾個深沉的
顏色，將兩位工人畫得逼真寫實，較年
長的工人敲擊碎石塊，年輕的那一位

圖 9-19　庫爾培：「修路工人」（1849，毀於 1945）　　160
× 259 公分

庫爾培作畫時僅使用少數幾個暗色調，因為他認為畫畫無非
是要追求真實，而不是漂亮。

則負責搬運，兩人皆艱辛而無怨的工作著，這幅作品展出後，法國政府認為有煽動之嫌，乃
將之查禁。

　　杜米埃 (Honoré Daumier, 1808～1879) 是一位傑出的諷刺漫畫家，也是一位優秀的素描及
石版畫家，他的作品常帶有社會嘲諷及批判的意味，其取材無所不及，且經常涉及政治，曾
經因為以法國國王做為諷刺題材而下獄。代表作如「三等車廂」（圖 9-20）中，將工人階級
沉靜、消極的神情及暮氣沉沉的氣氛，以簡約流暢的筆法描繪得極為深刻。坐滿車廂的群眾
距離雖近，實際上卻極為疏離，彼此之間漠不關心，杜米埃成功的在這幅作品中表達了他對
貧窮百姓的垂憐與關
心。

圖 9-20　杜米埃：「三等
車廂」（1862～1864）
65.4 × 90.2 公分　紐約
　大都會博物館
杜米埃畫面中的人物常隱
約呈現某種哀傷的特質，
本張作品亦不例外。

自然主義 (Naturalism)

　　在紛擾不安的 1848 年代，有一群理念相同的畫家聚集在法國北部的小村落巴比松 (Barbizon) 的楓丹白露 (Fontainebleau) 森林，以自然為師，進行與世無爭的畫作，他們埋首於自然風景中，致力追求自然的清新美感及田園的宜人風光，便是自然主義的由來，代表畫家有米勒、柯洛等人。

　　米勒 (Jean François Millet, 1814～1875) 出身農民之家，也喜歡以純樸自然的農民生活做為描繪題材。他常將主角安排在光線昏暗朦朧，輪廓並不清晰的情境中努力工作，呈現出農民階級樸實單純的特質。他的代表作之一「晚禱」（圖 9-21），使用濃重厚實的技法及色彩，將農民任勞任怨，在黃昏日落時仍辛勤工作，但卻虔誠祈禱的情景，表現得絲絲入扣。

圖 9-21　米勒：「晚禱」(1857～1859)　　55×65公分　巴黎　奧塞美術館
本張作品透過黃昏的色彩，將畫面的感傷氣氛烘托得更形動人。

　　柯洛 (Jean-Baptiste-Camille Corot, 1796～1875) 是十九世紀最偉大的風景畫家，他為人恬淡自然、和藹可親，對政治毫無興趣，全心致力於田園風光的謳歌。其畫風亦如其人，一派恬靜，雖以油彩作畫，卻呈現如水彩畫般的清新之感。繪有「小鎮風光」（圖 9-22）等作品，以人物為風景畫中的點綴，湖光樹影，靜謐動人，令觀者目光流連，不忍離開。

圖 9-22　柯洛：「小鎮風光」(1865?)
49.3×65.5公分　華盛頓　國家畫廊
本張作品色彩清雅，似乎能令觀者嗅到現場空氣的清新氣息。

第四節 印象主義、新印象主義與後印象主義

印象主義 (Impressionism)

自 1860 年代開始，在歐洲畫壇由一群畫家發起了一個史所未見的藝術運動。他們認為傳統繪畫多為以矯揉造作的陳腐方式進行創作，例如設計過的光線及擺好姿勢的模特兒等，結果便是千篇一律、公式化的畫面表現。由於受到當時新興的色彩學知識所影響，這些畫家認為，繪畫應擺脫人工光的束縛，繪畫者應走出戶外，真實觀察物體在自然光下剎那間的形貌，並忠實的將眼睛所看到的表現出來。在這樣的情況下，物體的顏色將不再是習以為常的固有色，在光線、陰影及周圍景物的互相作用下，物體的輪廓線亦將不復存在，至於傳統繪畫中常以暗色調表現的陰影部分，也將轉為明快得多並帶有補色的效應。

這樣一個畫面視覺現象上的革新，使得這些畫家在 1874 年 4 月第一次舉行展覽的時候，被冠之以充滿嘲諷意味的名稱——印象主義。而事實證明，用這個名稱來形容這個嶄新的藝術風格，再也貼切不過。對於印象主義的畫家而言，即便是同一個物體，由於一天之中光線的不同變化，也將產生許多不同的視覺現象。他們為了掌握物體在瞬間的印象，於是僅保留光線與鮮亮色彩的變化，而簡化或犧牲物體的輪廓與細節。對於之後的藝術家來說，印象主義最大的貢獻之一就是對於純粹而明亮的色彩之使用。

莫內 (Claude Monet, 1840～1926) 終其一生都是印象主義理論的服膺者，也是印象主義畫家群中最具代表性的一位，他的「印象：日出」（圖 9-23），便是印象主義命名的由來。莫內非常熱衷表現光影作用於風景上的變化，他經常在不同的時間及氣氛下，重覆針對同一主題做速寫式的描繪，有時因為過於專注在光影及色彩上的經營，而使物體的形象不易辨識。圖

圖 9-23 莫內：「印象：日出」(1872) 48×63 公分 巴黎 馬摩坦博物館
由於著重的是清晨河港日出時瞬間的大氣氛圍，因此畫筆簡約，以致引起爭議譏評。

圖 9-24　莫內:「兩個乾草堆」(1891)　60.5×100.8
公分　巴黎　奧塞美術館
乾草堆系列之一。

圖 9-25　莫內:「兩個乾草堆」(1891)　65.8×
101 公分　芝加哥　藝術中心
乾草堆系列之二。

9-24、圖 9-25 即是他著名的乾草堆系
列畫作中的兩幅,前者繪製於白天光
線清楚明朗的時候,後者則時近黃昏,
在陰影的部分並施以補色。

　　雷諾瓦 (Pierre-Auguste Renoir,
1841～1919) 個性纖弱害羞,年少時曾
經做過彩瓷匠的學徒,工作勤奮,為的
是存夠學畫的經費。他常在作品中滲
入豐沛的熱情,在其筆下,事物總被描
繪得溫馨宜人。例如代表作「煎餅磨坊
的舞會」(圖 9-26) 中,一群愉快、歡
樂,生機蓬勃的男男女女,呈現出露天
舞會的熱鬧場面,坐在前景中的人物

圖 9-26　雷諾瓦:「煎餅磨坊的舞會」(1876)　131×175 公
分　巴黎　奧塞美術館
雷諾瓦喜歡畫氣氛熱鬧的露天宴會,畫面中的主要人物,都是
以其朋友做為模特兒,「煎餅磨坊」則是蒙馬特區的一間舞廳。

衣著鮮明而生動,色調的運用極為巧妙。雷諾瓦喜愛表現光線透過樹蔭,照射在人物身上斑
駁的情況,似乎使觀者也身歷其境,體會到當天風和日暖的氣氛及紛攘的人聲、樂聲。

新印象主義 (Neo-Impressionism)

　　在 1880 年代左右,有一些畫家將印象主義對於光線和色彩的看法,更進一步以更科學的
方式解析,便形成了新印象主義。新印象主義的畫家取消了調色板混色的功能,為了保留色
彩的純粹性,他們並不調色,而直接以點描的方式將原色點在畫布上,讓這些小色點在觀眾

圖 9-27　秀拉：「大傑特島的星期日」(1884～1886)　207.6×308.1 公分　芝加哥　藝術中心
本張作品畫幅極大，畫中的人物根據考證，可能均具有不同的背景。

眼中自動混融，形成了細密堅實具裝飾性的繪畫風格，最主要的代表大師為秀拉。

　　秀拉 (Georges Seurat, 1859～1891) 是新印象主義的推動及領導者，他的個性溫和嚴肅，孜孜不倦於其繪畫理念的實踐，在短暫的生涯中，留下了令人景仰的新印象主義作品。「大傑特島的星期日」（圖 9-27）是秀拉最具代表性，以點描法完成的傑作，大傑特島位於巴黎塞納河畔，是著名的週末渡假勝地，畫中的人物顯現了悠閒的假日情懷，由於筆觸統一，人物雖多卻不零亂，並且洋溢著充滿律動感的靜謐氣息。在這一剎那，時光悄然不動，每一件事物、人物，甚至林間的空氣，似乎都靜止於這一永恆的瞬間。

後印象主義 (Post-Impressionism)

　　1880 年代之後，印象主義的繪畫理念已不能滿足部分年輕畫家的創作需求，他們認為印象主義畫家一味描寫事物客觀表象的作法未免過於無趣，同時也並不能將繪畫存在的本質突顯出來，便紛紛另行尋找繪畫的可能性。雖然這些畫家並非一個有組織的團體，甚至彼此之間並不見得贊同或肯定對方，但由於他們原來皆為印象主義的畫家，在對印象主義的僵局感

圖 9-28　塞尚:「自畫像」
(1877～1881)　25.5 × 14.3 公
分　巴黎　奧塞美術館
這張小品雖未完成,卻呈現了畫
家溫和而與世無爭的一面。

圖 9-29　塞尚:「靜物」(1899)　74 × 93 公分　巴黎　奧塞美術館
塞尚希望能將水果渾圓的本質描繪出來,畫面中的水果個個呼之欲出。

到不滿後,方分別從自己的角度去表現事物的價值,於是後人乃將這些畫家並稱為後印象主
義,他們的繪畫表現對現代繪畫分別產生了相當深遠的影響。

　　塞尚(Paul Cézanne, 1839～1906,圖 9-28)是後印象主義畫家中年紀最長的一位,也是
生活較富裕而無後顧之憂的一位,因此他可以全心為自己的想法努力創作,毋需在乎藝評家
或畫商的看法。塞尚認為印象主義捕捉物體瞬間的方式並未掌握其本質,乃致力於物體永恆
性的追求。為了達成將三度空間世界置入二度空間畫布上的目標,塞尚有時只得犧牲畫面中
的部分元素,由於其「一切物體均應還原至圓形、圓錐形及圓柱體」的名言,使他被推崇為
「現代繪畫之父」,對近代繪畫影響甚深。「靜物」(圖 9-29),是塞尚靜物作品中的最後幾幅
之一,這幅作品中的各項物體並非皆安置於同一平面,為了呈現事物的永恆性,他使用了多
角度的方式去安排畫面。

　　高更(Paul Gauguin, 1848～1903,圖 9-30)早年是位股票經紀人,經常出入上流社會,
常有機會接觸美術作品,久而久之,使他耳濡目染,也愛上繪畫,並轉行成為職業畫家。高
更未曾接受過專業訓練,或許這正是其能不受傳統束縛,開創與眾不同風格的原因。他曾與
後印象主義另一位畫家梵谷共同居住,在發生了一次激烈衝突後,便輾轉去了南洋的大溪地。
對於飽嘗世俗文明之苦的高更來說,大溪地明朗的風光及質樸的土著,不啻為人間樂園,雖

然他一度又返回文明世界，但最終仍選擇了大溪地終老一生。他的大溪地系列畫作色彩單純明快，是相當吸引人的作品。自從決定轉行為畫家之後，高更的際遇並不順遂，「我們從何處來？我們是什麼？我們往何處去？」（圖 9-31），似乎是他在百般無奈中的自我質問，並被視為畫家的藝術遺囑，畫面中採用象徵的手法表達了高更對人生的困惑與失望。

圖 9-30　高更：「拿調色板的自畫像」(1893)
　　92 × 73 公分　紐約　薩克斯藏
畫面中的高更身著異國服裝，手拿調色盤及畫筆，神情充滿自信。

在今天的西方美術史中，梵谷 (Vincent van Gogh, 1853～1890) 是最受人喜愛的畫家之一，死後的隆盛聲譽對照以生前的絕望潦倒，著實令人唏噓不已。梵谷出生於一個牧師家庭，感情豐沛且悲天憫人，曾經在貧困的礦區從事短暫的神職工作，對於礦工的生活至為了解並同情。由於在繪畫上的全心投入並不受到家人支持，再加上感情生活不順遂，似乎使梵谷一開始就註定是個悲劇人物。他渴望友情，熱烈歡迎高更與他一同切磋繪事，但與高更共同居住了幾個月後，兩人卻發生了極大的摩擦，導致了梵谷的割耳事件（圖 9-32），也顯露了他不安的精神狀態，使他不見容於客居的小城中，最後只得進入精神病院接受治療。割耳事件的兩年後，梵谷在充滿悲哀絕望，了無生趣的情況下舉槍自盡。終其一生，唯一一個支持他、資助他、關愛他的人，只有他的弟弟——西奧。

圖 9-31　高更：「我們從何處來？我們是什麼？我們往何處去？」(1897～1898)　139.1 × 374.6 公分　波士頓美術館
這張作品反映了高更對於人類生存價值的質疑，而繪畫顯然是一個使畫家能夠證明自己的方式。

梵谷的作品色彩濃厚鮮麗，筆觸則剛硬有力，充滿強烈的眩人氣質。「向日葵」（圖9-33）系列是他膾炙人口的作品，在這張作品中，梵谷以流暢厚重的筆觸，在畫面上施以鮮豔絢麗的色彩，使向日葵在他筆下呈現了驚人的生命力。「入夜的鄉道」（圖9-34）是梵谷過世前的作品，完成於精神病院中，整張畫面充斥了線條狀的筆觸，包括天上的星星、月亮，地上的道路盡皆如是，而如同火焰一般燃燒的柏樹，更使得畫面充塞了濃鬱、熾烈而令人窒息的壓迫感，反映了畫家當時的情感。

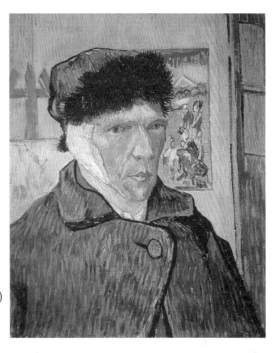

圖9-32　梵谷：「耳朵上綁著繃帶的自畫像」(1889)
　　　60×49公分　倫敦　考陶爾德藝術館
這是割耳事件後，梵谷為自己所作的自畫像。

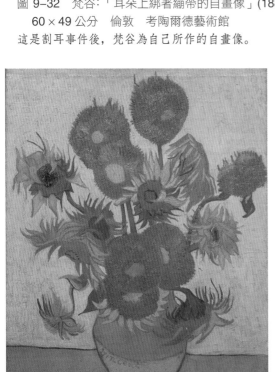

圖9-33　梵谷：「向日葵」(1889)　　95×73公分
　　　阿姆斯特丹　梵谷美術館
畫面中的向日葵色彩明朗、鮮麗、生機盎然，畫家刻意用這樣的色彩掩蓋自己的窮困與潦倒。

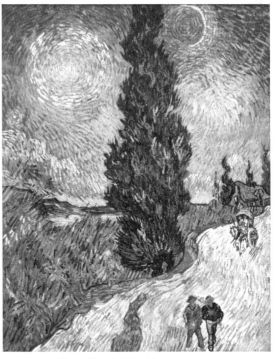

圖9-34　梵谷：「入夜的鄉道」(1890)　　92×73公分　荷蘭　國立庫勒穆勒美術館
本張作品充滿了漩渦狀的強烈筆觸，具現了濃重的感情色彩。

自我評量

1. 嘗試說明巴洛克美術的時代背景以及繪畫風格。

2. 嘗試比較圖 9-5 及圖 9-17 在繪畫風格、時代意義上的差異。

3. 嘗試說明印象主義的成因及理念。

4. 嘗試判別圖 9-35 是那位畫家的作品，並收集畫家的傳記資料。

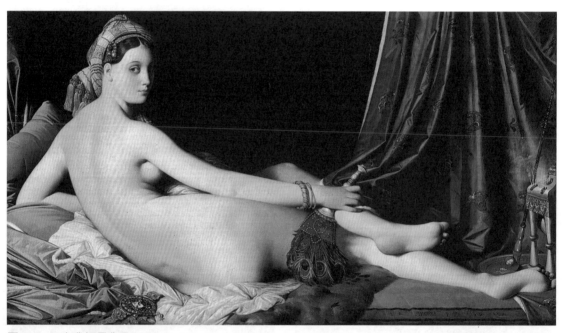

圖 9-35 自我評量作品

第十章　西方的繪畫鑑賞
——二十世紀

第一節　二十世紀的時代背景與美術特質

　　甫一進入二十世紀，西方世界即面臨在各方面均較以往激烈數倍的變動。就科技而言，二十世紀初法國僅有約三千輛左右的汽車，不過僅十年之後，1913 年法國的汽車總數即達十萬輛之多，到了今天，汽車更成為大部分國家中最普遍的代步工具。1903 年萊特兄弟 (The Wright Brothers) 發明了第一架飛機，但僅在空中飛了十二秒鐘，今日，飛機卻是最迅速便捷的大眾交通工具，急遽縮小了世界各地的時空距離。以上這些在科學技術上的發展，開始時極度振奮人心，時至二十世紀的最後十年，有些卻成為扼殺地球環境的劊子手。

　　1914 年至 1918 年，歐洲發生了史無前例的第一次世界大戰，幾年戰禍下來，有的國家幾乎從此一蹶不振，有的國家則形成了極權主義。在各國元氣尚未完全恢復時，第二次世界大戰 (1937～1945) 又繼之展開，這一次規模更大的戰爭使許多地區淪為廢墟，並形成分屬美國、蘇俄所把持的兩極勢力，直至 80 年代，此種對峙的情勢才漸趨緩和。而兩次接踵而至的世界大戰，破壞了原有的一切秩序原則，諸如國家觀念、社會價值、道德倫常等，使得二十世紀的太陽底下，幾無新鮮事。

　　這些在科技、政治及其他各方面上種種快得令人無法招架的變革，使得二十世紀的藝術也發展出前所未見的風貌，其中有許多甚且荒誕非常而駭人聽聞。但是，只要印證以二十世紀在各方面的瘋狂遞嬗，即不難發現，現代藝術 (Modern Art) 的工作者只不過繼續進行他們前輩所做的——反映時代現象而已。二十世紀的藝術可謂是各種理論、風格充斥的大總匯，在這一個世紀裡，不同的藝術流派更迭快速，藝術家不再僅服膺某種理念為終身職志，事實上，有的藝術家之創作生涯便等於一部現代藝術發展史。

　　由於社會秩序及道德觀念的瓦解，許多藝術家轉向質樸的原始藝術尋求靈感，或深入人類的靈魂深處掘取真相。至於兩次世界大戰均未成為戰場的美國也取代了飽經風霜的法國，成為現代藝術發展的重鎮。藝術創造的想法變了，使藝術家不再滿足於傳統的技法與媒材，因應多元化的藝術理念，時至今日，幾乎沒有任何一種事物不能用之做為創作媒材，只要藝

術家施以某些轉化，它便能榮登藝術殿堂。現代藝術——二十世紀的藝術，就是這樣複雜多變而又難以了解，只因為它反映了一個複雜多變的時代。

第二節　野獸派與表現主義

野獸派 (Fauvism)

野獸派是二十世紀初繪畫潮流的第一波，其命名由來與印象主義一樣有趣。在1905年法國的秋季沙龍展中，有位評論家訝異於一尊古典風格的雕刻像被放置在掛滿濃豔色彩的畫作中，便驚呼：「唐納太羅（Donatello, 1386～1466，生平參見第十四章第四節）被野獸包圍了！」於是便將這些畫家當時的繪畫風格稱為野獸派。基本上，這些畫家並沒有嚴格的組織，僅是由有志一同的繪畫理念，將之短暫的結合起來。野獸派的畫家將自十九世紀末始自印象主義的色彩革命更形解放，以更直接獨斷的用色方式表現事物，直接使用擠自油料錫管的各種原色塗抹畫面，結果是使畫面呈現了大膽而豔麗的驚世駭俗效應。不論其成形時間有多短（1905～1908），野獸派仍為二十世紀的繪畫引燃了熾烈的序幕，代表畫家有馬諦斯等人。

圖 10-1　馬諦斯：「戴帽子的女人」(1905)　80.6 × 59.7 公分　舊金山　現代藝術館

馬諦斯 (Henri Matisse, 1869～1954) 是二十世紀最擅長使用色彩的藝術家之一，也是野獸派繪畫風格最重要的代表者，更是野獸派畫家群中影響力最持久不墜的一位（圖 10-1）。馬諦斯受非洲原始雕刻影響甚深，其畫面色彩鮮豔而原始，造形簡潔明晰，將不必要的細節全然省略，在其晚年的彩色剪紙作品中，同樣呈現畫家的卓越能力。

表現主義 (Expressionism)

　　大致而言，表現主義主要是發源於二十世紀德國的繪畫運動，表現主義的畫家認為繪畫並不是一張以再現自然為首務的說明書，繪畫創作唯一的目標應該是表達感覺與情緒。為了要傳達感情，畫面中的任何形象皆可扭曲或變形，以往的繪畫審美觀被棄置一旁，或頂多成為傳達感情之後的附屬品。而就所有繪畫中的元素而言，最適於表現情感的當屬線條與色彩無疑，因此，此二者乃成為表現主義畫家的利器。人類情感中的焦慮與恐懼，懷疑和激情則常成為表現主義藝術家表現的目的，代表畫家有孟克等人。

圖 10–2　孟克：「吶喊」(1893)　　91×73.5 公分
奧斯陸　國家畫廊

孟克曾自述：「……我聽到顏色尖叫了起來……。」
因此他雲彩畫得血紅，令人戰慄不安。

　　孟克 (Edvard Munch, 1863～1944) 是挪威最偉大的畫家，他雖然長壽，但卻似乎與病魔、死神周旋終生，以致疾病、死亡與絕望常成為其難以割捨的描繪題材。在孟克的諸多作品裡，應以「吶喊」（圖 10–2）最為膾炙人口，其中的人物似是孟克本人的投射，血紅帶綠的天空與雲彩，畫面左後方的鬼魅人形、橋下陰沉的河水，使本張作品中人物的恐懼與不安充分表露。

第三節　立體主義與未來主義

立體主義 (Cubism)

　　在二十世紀的繪畫派別中，立體主義被視為是一個重要的轉捩點，它的最大貢獻是將「寫實」重新定義，建立了人類對於「真實」的新看法及觀念。在以往，不論畫家如何推陳出新，仍將物體的形狀大致維持得與原貌相去不遠，而自 1908 年開始，立體主義的畫家卻解構了物體的原型，或將之簡化、或將之重組，努力在二度空間的平面上，塑造可以觸摸的立體空間。這樣突兀的手法，一時自然不能受到大眾的好評，因此立體主義的命名，即是出自時人對於

其中一幅風景作品的嘲弄。立體主義的正式發展時期僅迄 1914 年即結束，但其衍生的理念及技法，卻在二十世紀其餘的繪畫流派中反覆呈現。最重要的代表畫家有畢卡索及布拉克等人。

畢卡索 (Pablo Ruiz Picasso, 1881～1973) 精力充沛且多采多姿的一生，適為二十世紀繪畫活動的寫照。他誕生於西班牙，早年即顯現出在繪畫上的才華，而在藝術上幾近一世紀的努力，使畢卡索與米開朗基羅齊名，同為西方美術史上的一代宗師。在他的創作生涯中，並不受繪畫風格的箝制，雖為立體主義的創始泰斗，卻仍有充分餘力進行一連串新藝術風格的催化與建立。在其畢生的創作歷程中，每一階段都始於對某種新風格的興趣，而一旦所有的嘗試告一段落，他就毫不留戀的跳離，再進行下一段落的新探究。至其以九十二歲的高齡去世之前，畢卡索迷人的領袖氣質與風範，獨特的行事風格與生平，使其本身即成為藝術史上的經典，而他所留下數量驚人的美術作品，更是人類發展史上的寶貴資產。

布拉克 (Georges Braque, 1882～1963) 是法國畫家兼詩人及批評家，亦為立體主義的大師級人物，也是二十世紀最偉大、最具影響力的畫家之一。布拉克與畢卡索不同，他終其一生並未完全脫離立體主義，而立體主義的被命名，則源自其代表風景畫「萊斯達克之屋」，在這張作品中布拉克受塞尚的影響，將一切物體，包括風景、房屋、石頭等均還原為幾何狀的方塊，為了不失去空間及立體效果，布拉克將色彩收斂了起來，將山中的寬闊景色以簡化的造形、扁平化的空間呈現出來。

未來主義 (Futurism)

1908 年 2 月 20 日，由詩人馬利內提 (Filippo Tommaso Marinetti, 1876～1944) 登高一呼，成立了未來主義宣言，希望能使義大利再次躍登歐洲藝術界的第一把交椅。這個運動同時擴及許多層面，其繪畫宣言則發表於 1910 年，強調反對以往的一切藝術，認為繪畫最應呈現的是科技日新月異的進步，因此速度及動力之美，便成為未來主義畫家的最愛。而未來主義與其他繪畫流派最大的不同是，它是先醞釀了理論的架構，透過各種演說活動加以推廣後，再形之於實際的作品表現。由於理論轉換為實際時，有著難以跨越的鴻溝，所以有時不免毀譽兼具，這一個熱鬧非凡的藝術運動結束於第一次大戰時，代表畫家有薄丘尼等人。

薄丘尼 (Umberto Boccioni, 1882～1916) 是主導未來主義的重要靈魂人物，同時也是一位優秀的雕塑家，他才情高超又博覽群書，除了主張投身於速度及動感的描繪外，認為即使是靜態的物品也應賦予動感，其作品的形式表現是未來主義畫作中最為成熟精鍊的。代表作之一為「城市起義」(圖 10-3)，畫幅寬達 3 公尺，描繪的是充滿動感的暴動場面，似乎暗示激進的執政者所造成的殺傷力。這位未來主義中最傑出的人物，在 1916 年第一次世界大戰期間為國效命，戰死沙場。

圖 10-3　薄丘尼:「城市起義」(1910)　199.3 × 301 公分　紐約　現代藝術館

本幅作品畫幅巨大，場面壯觀，以分光法來描繪喧騰的內容。

第四節　達達藝術與超現實主義

達達藝術 (DaDa)

　　1914 年至 1918 年的第一次世界大戰，對於歐洲形成了毀滅性的影響，帶給社會大眾強烈的挫折與失序的徬徨。一群不願接受徵召的年輕藝術家，決定置身事外，群聚到中立國瑞士的蘇黎世，以消極的、荒謬的藝術表現形式，表達他們對於戰爭的抗議及傳統藝術的厭倦，並為這樣的藝術運動取了一個滑稽的名字──達達。達達的藝術家嘲諷一切，甚且在公開場合故意表現無理性的行為。達達反對理性與邏輯，結果是對藝術作品的一連串破壞行為，對於達達的藝術家而言，唯一的創作規則就是沒有規則。雖然隨著戰爭的結束，達達的成員也逐漸解散，但其對當代畫壇的影響卻方興未艾。代表畫家有杜象等人。

　　杜象 (Marcel Duchamp, 1887～1968) 是二十世紀畫壇著名的杜象三兄弟中的老么，也是三人之中最具藝術地位的一位。在八十一歲的生涯中，他屹立在現代藝壇，引起極大的爭論，也帶來莫大的回響。他終其一生均是反抗精神的擁護者，許多令人吃驚卻充滿創意及諷刺的作品，均給予時人極大的震撼。

超現實主義 (Surrealism)

　　由於達達的虛無與破壞性，使得藝術變為一堆廢墟，對這樣的結果感到不滿的批評家布荷東 (André Breton, 1896～1966) 乃於 1924 年發表〈超現實主義宣言〉，展開了一個源自達達，包括文學以及藝術的運動。超現實主義受心理學家佛洛伊德 (Sigmund Freud, 1856～1939) 的影響甚深，佛洛伊德對於人類潛意識的解析與透視，被許多畫家運用為作畫時的依據及靈感。布荷東即將超現實主義的精神說明為：「一種純粹心理的自發行為……不受制於任何理性或任何美學、道德的束縛……相信夢的無所不能及心靈的自由抒發」。因此，超現實主義畫家莫不努力嘗試將本能與夢及潛意識融合，運用各種技法，達到「超越現實」的目的。代表畫家有達利、克利等人。

　　達利 (Salvador Dalí, 1904～1989) 是繼畢卡索之後最偉大的西班牙畫家，他憤世嫉俗且玩世不恭，但他的畫作卻廣受歡迎，成功的經營方式既為他帶來不少的財富也帶來不少的貶詞。由於歧異的政治觀，達利於 1938 年被逐出超現實主義畫家群，但無損達利在超現實主義中的地位，因為達利是天生典型的超現實主義者，其畫作最能掌握超現實主義的精髓。

　　克利 (Paul Klee, 1879～1940) 是著名的瑞士畫家、水彩畫家及版畫家。其父是一位音樂家，妻子也是一位鋼琴家，因此克利與音樂的關係密切，作品中的構圖也頗有韻律性。克利天資聰穎，幼年即嶄露頭角，他見聞廣博，能吸收名家精華塑造自己的風格而不露痕跡，其名言是：「與線條攜手同遊」，畫作尺幅不大，有時並不為當時的評論家特別重視，畫風則常反映出童稚的氣息。「死與火」（圖 10–4）是其過世前的作品，克利的晚年多病，境況蕭條，但仍持續創作，畫幅增大，氣氛陰鬱，表露了生命即將消逝的哀傷之情。

圖 10–4　克利：「死與火」(1940)　46×44 公分　瑞士伯恩　克利美術館
克利晚年多病，但仍堅持創作。

第五節　抽象藝術

　　抽象藝術一詞，泛指二十世紀的重要繪畫風格，主要宗旨在對於傳統再現自然繪畫表現的反動，其畫面或將自然外貌簡化為單純的形象，或直接以形狀、線條、色彩構成畫面。但不論以何種面貌出現，抽象藝術仍有其源流可追溯，而非驟然生成。從印象主義開始忽略主題，僅注重光和色開始，抽象藝術的暖身運動已然肇始，其後塞尚著名的創作格言、立體主義將形象解體的方式、未來主義強調運動及速度的理念等，都對抽象藝術的形成有催化作用。一般而言，第二次世界大戰之前，抽象藝術大致可以康丁斯基及蒙德里安為代表。第二次世界大戰之後，西方世界中以美國較有足供藝術活動萌芽滋長的環境，歐洲的畫家們紛紛前往美國，也將新的觀念帶進美國，刺激了美國一群年輕畫家們發展出一種幾近完全抽象且強烈自由的繪畫風格──抽象表現主義 (Abstract Expressionism)。因此，二次大戰之後，抽象藝術乃以美國為重鎮，繼續茁長。

第二次大戰之前

　　康丁斯基 (Wassily Kandinsky, 1866～1944) 是俄國畫家。他原先攻讀的是法律及政治經濟，直至三十歲時方才決定獻身於繪畫，並成為本世紀抽象繪畫的重要開拓者。康丁斯基認為唯有在純粹的色彩與形式中，藝術家才能毫無束縛的尋求表現，並著書立論闡揚自己的看法。有趣的是，他曾因誤將畫作倒放而深切領悟抽象繪畫的本質，其畫作常以「即興」或「構成」命名，由之可見音樂對康丁斯基創作理念的影響。「構成第七號習作」(圖 10–5)，是其系列畫作中尺幅最大也最用心經營的一件作品，畫面由右上至左下被一隱藏之對角線區分為兩部分，左上部顯得熱鬧擁擠，而右下方則較為沉靜，整張畫面雖繽紛雜沓，實則亂中有序。

圖 10–5　康丁斯基：「構成第七號習作」(1913)　　78 × 100 公分　伯恩　菲利斯·克利藏
畫面色彩繽紛，線條流暢，頗具律動感及音樂性。

圖 10-6　蒙德里安:「一瓶薑汁與靜物」(1911～1912)　65.5×75公分　紐約　古根漢博物館
受立體主義影響進行的靜物畫作。

圖 10-7　蒙德里安:「一瓶薑汁與靜物」(1911～1912)　91.5×120公分　紐約　古根漢博物館
將圖 10-6 畫面中的事物簡化,色彩亦漸被抽離。

　　蒙德里安 (Piet Mondrian, 1872～1944) 是荷蘭畫家,並具有虔誠的宗教信仰。他曾經指出藝術的平衡有靜態及動態兩類,其中前者為藝術家應努力追求的部分,也正是他畢生職志所在。蒙德里安揚棄傳統繪畫中有關具象、質感、三度空間等質素,致力於追逐以和諧為訴求,但並無情感成分在內的秩序感,蒙德里安認為人類的社會正邁入新時代,而「秩序」是社會最重要的安定基石,因此繪畫也應服膺這一點。其早期作品仍具寫實性,並努力精煉對象,由圖 10-6 與圖 10-7 中即可看出脈絡,隨後則全然走向抽象之路。「黃與藍的構成」(圖 10-8) 是其代表作之一,本張作品乍看似乎平衡嚴謹,但透過各長方形之間比例的變

圖 10-8　蒙德里安:「黃與藍的構成」(1929)　鹿特丹　伯門斯一范·畢尼金美術館
蒙德里安致力追求的秩序感於本張作品中畢現無遺。

化、色彩的差異及用以分割畫面的不同粗細之黑色線條,使得畫面呈現生氣與張力。

二次大戰之後──抽象表現主義

　　抽象表現主義的畫家們以紐約為主要活動中心，對他們而言，繪畫是個人「自我發現」的過程，並依循潛意識的指示作畫，常以「行動繪畫」的方式完成作品。代表畫家有帕洛克、德・庫寧等人。

　　帕洛克 (Jackson Pollock, 1912～1956) 是第一位聞名國際的美國畫家，他的性格並不安定，並且特異獨行有酗酒的習慣，一度還接受過精神治療，頗受時人爭議。也或者正因為他能擁有奔狂的激情，使他能醞釀出風格如此淋漓的作品。帕洛克並不在畫架上作畫，而是在地上攤開畫布，以顏料在畫布上恣意甩動，或潑灑、或滴流、或拖曳、或飛濺，在並不預設畫面效果的情況下，生產了一系列充滿錯綜複雜線條及色彩的網狀作品（圖 10–9）。

　　德・庫寧 (Willem de Kooning, 1904～1997) 出生於荷蘭的鹿特丹，成年（二十三歲）之後方移居美國。他與帕洛克同為抽象表現主義最具代表性也最具影響力的大師，其風格與繪畫主題多端，而其畫面常隱藏有具象的意象。

圖 10–9　帕洛克：「秋之韻律」(1950)　266.7×525.8 公分　紐約　大都會博物館

第六節　歐普藝術與普普藝術

歐普藝術 (OP Art)

　　歐普藝術又稱為視覺藝術 (Optical Art) 或網膜藝術 (Retinal Art)，主要表現方式是在二度空間的平面上，以黑白對比或強烈色彩的幾何造形，刺激觀賞者的視覺，使產生顫動、錯視或變形的幻覺。因為在日常生活中，人的視覺所見均為習常之物，一旦看到歐普藝術中被巧妙經營過的畫面，便不由自主的產生錯覺。因此，歐普藝術不若其他派別，它的目的不在任何感情或思想的傳達，而是單純探討人類視覺效應的藝術。代表畫家有瓦沙雷利等人。

　　瓦沙雷利 (Victor Vasarely, 1908～1997) 原籍匈牙利，原先就讀於醫學院，稍後方進入藝術學院研究藝術，他是歐普藝術的先驅及首要代表人物，對傳統繪畫持存疑態度，認為在科技發達的現在，藝術應具新奇性及創意。他對於蒙德里安及康丁斯基的作品進行了有系統的研究，又對色彩的理論、人類的視覺與錯覺進行探討，其作品便結合了幾何圖形與色彩，呈現令人頭暈目眩的視覺效果。

普普藝術 (POP Art)

　　普普藝術一詞原創於英國，是由藝術家阿羅威 (Lawrence Allowey, 1926～1990) 所創，目的在形容 50 年代一群年輕的藝術家，由於對二次大戰後重建生活的無力感，因此自都市文化中擷取通俗題材進行創作的藝術風格。美國的普普藝術則發展於 60 年代，被認為是出自對抽象表現主義的反動，普普藝術畫家重返回具象世界，題材取自城市生活，尤其是大量生產的、平凡的、通俗的，如連環漫畫、廣告、明星照片等，均成為藝術家靈感的來源，因此普普藝術的精神即是「大眾美術」，以客觀超然的態度，對於在傳統繪畫中難登大雅之堂的事物，進行謳歌或複製。代表畫家有漢彌頓、李奇登斯坦、沃霍爾等人。

　　漢彌頓 (Richard Hamilton, 1922～2011) 是英國普普藝術的代表畫家，他是杜象的學生，也奉行杜象的創作觀不渝，認為藝術題材最重要的條件是需為短暫的、流行的、低成本的、大量生產的、年輕的、有創意的、性感的等，第一件普普藝術的作品便是由其所創作。

　　李奇登斯坦 (Roy Lichtenstein, 1923～1997) 是最執著於普普藝術創作的畫家之一，他的典型風格是將連環漫畫的一個畫面，放大到畫布上，在臉部再施以印刷的網點效果，並不具

絲毫特殊的感情或意義，目的只在表示時人日常所見到的視覺變象。

　　沃霍爾 (Andy Warhol, 1928～1987) 是美國最出名的普普藝術家之一，他常以大量生產的方式產生作品並複製，在創作過程中摒除作者個人的感情色彩，題材選取則頗多元化，諸如一大堆同樣的可口可樂瓶子、箱子、政治人物等，都可以成為其創作的素材。「20 個瑪麗蓮」，即是擷取當時社會中性感美女的象徵，並進行大量複製，提醒觀眾質疑自己的價值觀。

第七節　其他繪畫派別

色面繪畫 (Color-field Painting)

　　色面繪畫藝術家主要目的在研究如何利用色面來造成觀眾在視覺上的幻覺。代表畫家羅斯科 (Mark Rothko, 1903～1970) 作畫時在長方形的畫布上塗上寬窄不同，色調各異的色面，並將各色面的輪廓模糊，以使觀賞者感受到畫面的浮動效果。

硬邊藝術 (Hard-Edge)

　　硬邊藝術的畫家們亟思打破抽象表現主義的繪畫地位，乃以幾何圖形或具有清晰邊緣的形狀，施以平塗的色彩，來構成其作品。代表畫家為阿伯斯 (Josef Albers, 1888～1976)，其數量龐大的系列畫作——「向正方形致敬」，由畫布中央往外擴大的正方形，既為主題又是背景，色彩則光滑而平坦，為硬邊藝術的代表作品。

最低限藝術 (Minimal Art)

　　最低限藝術又稱為「基本構成」(Primary Structure) 或「ABC 藝術」(ABC Art)。最低限藝術家反對具有浪漫或幻想氣息的具像藝術，強調更單純的藝術表現。代表畫家如史帖拉 (Frank Stella, 1936～) 甚至有時連畫布也呈現幾何型態。

超寫實主義 (Super Realism)

　　超寫實主義又稱為照相寫實主義 (Photographic Realism)，畫家們借助照片，在畫布上進

行精細而不具個性的客觀描繪，對於超寫實的藝術家而言，照片的功能就好像是自然界的風景畫家一般。例如伊斯特斯 (Richard Estes, 1932～) 的「葛羅辛格麵包店」，就將畫面複製得如同照片一樣，難分軒輊。

自我評量

1. 嘗試說明二十世紀藝術的特質。
2. 嘗試選擇二十世紀藝術流派中個人最有印象的一個，並說明原因及其風格和代表畫家。
3. 嘗試比較圖 10–5 及圖 10–8，說明其風格不同之處。

第十一章 應用美術鑑賞

第一節 設計藝術

「設計」(Design) 一詞，其語義泛指人生一切具有實用目的的造形活動及其構思與計劃的過程。人類自原始的穴居生活型態逐漸發展進入高度文明的現代社會，設計的內容及意義迭有改變，但歷來均在增益人類的生活品質上，扮演了極其重要的角色。設計所涵蓋的範圍甚廣，在日常生活中，屬於平面範疇的設計類別，包括有海報、插畫、商標、封面、文字造形……等；屬於立體範疇的設計類別，則有各類工藝產品的設計（參見第十三章、第十四章）及室內設計、景觀或建築物設計（參見第十五章、第十六章）等。另外，尚有相關於空間、時間範疇的設計類別，例如動畫設計（參見第十二章第二節）、電視電影的美術設計等。不論是屬於那一種範疇內的設計作品，均兼具了實用價值及美感價值，既能滿足於生活功能上的需求，又能融入生活，美化生活，與人類生活的關係可謂至為密切，重要性與日俱增。

平面性的設計範疇，由於其主要內容為各類視覺媒體的設計，並用之傳達各類資訊，故通稱為視覺傳達設計 (Visual Communication Design)。在諸多設計類別中，與日常生活較為相關者，約有下列數項：

文字設計

中國的文字發展歷史悠久，且由於其造形上的特殊性，自成一個藝術領域（參見第七章）。在各類視覺設計中，文字的應用極為廣泛，可用鉛字、照相打字或電腦排版的方式出現，也可以造形殊異的美術字形式出現。其中鉛字、照相打字或電腦排版等的字體美觀工整，使用便捷，因此廣被使用。而美術字則是經過特殊設計，以各式用具書寫而成的文字，具有獨特風格，較能體現文字本身的感情，增益設計內容的訴求性，也普遍被應用於各種視覺設計中。

標誌設計

標誌設計是指以經過設計的符號，來代表某種特定意念。例如，以不同的箭頭來指示通行方向；以紅十字的符號來代表醫院或救護車；以各種交通標誌來傳達規範或警示的含義；以商標設計來代表某種品牌或產品以使消費者能辨識等，均屬於標誌設計的內容。一般而言，標誌符號的設計目的，在使觀者能於短時間之內，即能體識某種訊息或意義，故設計時，多需先行掌握該項訊息或意義的特性，再以簡潔的視覺符號象徵之，方能達到宣傳或識別的效果。

插畫設計

插畫的首要功能在輔助、補足或強化文字說明的不足，可使文字內容更形活潑、生動，提昇閱讀者的興趣，常應用於書籍中、報章雜誌的刊頭上或各式型錄中。最早的插畫是以徒手繪製完成，例如圖11-1即是西方宗教藝術中，以手繪方式繪製的《聖經》插畫。其後，隨著各項技術的進步，插畫的製作方式也愈趨多樣化，諸如版畫（參見本章第二節）、噴畫（是指利用壓縮機空氣輸送的原理，利用噴槍作畫的方式）、攝影及電腦繪圖（參見第十二章第三節）等，均成為繪製插圖時，廣被應用的技法。

圖11-1　中世紀，「聖經手抄本」(6th C.)
由於《聖經》的重要性，使信仰者每每費時耗力，精心繪製插圖。

海報設計

早期的海報 (poster) 功能主要在向大眾告知戲劇或音樂會等演出的訊息，內容包含有演出的時間、地點、節目內容、演出者的姓名等，其後則有加繪圖案的彩色海報，由於主要張貼地點在公共場所的柱子 (post) 上，故以之命名。今日海報的功能愈趨寬廣，除前述之外，舉凡商品促銷或宣傳、政令的推廣或宣導等，均常藉著海報的設計製作，利用各式圖像，配合簡潔的字句，來達到傳播訊息的效果。至於海報的製作方式，也是多彩多姿不勝枚舉，有以圖繪、紙雕等方式手製者，也有以大量印刷的方式製作者。

包裝設計

「包裝」的原始意義應為保護產品，或使其便於攜帶而加以包裹的方式。但時至今日，包裝設計卻肩負了吸引消費者注意，並刺激其購買意願的促銷使命，因此，其設計企劃的成功與否，便顯得格外重要。於包裝設計的計劃過程中，舉凡產品特性、消費對象乃至成本等因素，都在設計者考量之列，而在今天，環保訴求也常成為包裝設計時應顧及的重點。總之，成功的包裝設計應能掌握商品個性及消費群性，塑造出商品獨特而新穎的形象，以達到行銷目的。

企業識別設計

緣於現今時代進步迅速，社會上各行業競爭日趨激烈，各大企業除了努力於產品品質、服務品質的提昇外，尚亟思建立並塑造企業本身獨特而優良的形象，於是乃有企業識別系統（Corporate Identity System，簡稱為 CIS）的產生。企業識別設計的主要目的有二，對企業內部而言，在整合員工理念及向心力，使之更組織化；對外則傳達企業的形象，供大眾識別並爭取認同。

室內設計

對於現代人而言，適當的室內設計一則可改善居住環境的物質品質，二則可提昇居住者的精神品質。室內設計師於工作前，先行考量設計環境的使用功能，若屬私人住宅，則尚需考慮居住者的職業、品味、喜好及經費預算等；若屬公共空間，如畫廊、辦公廳、會議室或百貨公司等，除經費預算的評估外，尚需針對其特殊需要，來安排空間、設計動線、選擇家具及擺設等。大致而言，除非職業特性使然，一般人一天之中包含就寢時間，待在室內的時間幾達二十個小時左右，設若環境擁擠不堪、空氣流通不足，除心情將受影響之外，久而久之，健康亦將受損，中國人所謂風水之說，其實正是指居住環境是否適當而言。尤其就目前都會生活空間日益狹窄，生活品質日漸低落的情況看來，更加突顯了室內設計的重要性。

除前述之外，視覺傳達設計尚包含有印刷設計、廣告設計、編排設計、月曆設計、封面設計等，良好的設計作品不獨可達到實用功能，更可激發並訓練觀者的審美素養，是現代生活中至為重要的造形藝術。

第二節　版畫藝術

　　版畫 (print) 是平面性美術中的一類，是以各種版材做為媒介物所製作的繪畫作品，其主要製作形式有凸版版畫、凹版版畫、平版版畫、孔版版畫等四種。

　　由於各種不同的製作方式，使版畫成為風貌相當豐富的平面性美術作品。中國的版畫發展可追溯至殷商時期，當時的甲骨文字或璽印的文字圖案等（參見第七章），均可視之為中國最古老的鐫刻藝術。但至隋唐之際，方見到以木刻版印製的「金剛經扉頁」（圖 11-2），且刀法圓潤，線條流暢，已是相當成熟的版畫作品。宋朝時，雕版印刷更為蓬勃，宋仁宗年間畢昇發明了活字印刷術，更使版畫成為官方與民間皆常使用的印製技術，圖 11-3 為南宋景定年間，由宋伯仁所編繪的《梅花喜神譜》中的一幅，是依照梅花綻放的順序，如含苞、欲開、大開、欲謝等時段繪製而成的畫譜，充分體現了當時版畫藝術盛行的情景。圖 11-4 則是目前所發現最早的一幅彩色套印版畫，是遼朝年間的作品「南無釋迦牟尼佛像」，製作方式是將織物對折，再夾纈套染而成。

　　明、清兩朝，版畫藝術的發展到達極盛，在文人、藝術家及雕版師傅的努力之下，不論

圖 11-2　唐代，「金剛經扉頁」　24.4×28 公分　倫敦　大英博物館
這是目前世界上所發現最早也是極為成熟的版畫作品，描繪釋迦牟尼說法的情景，刀法流暢而圓潤。

圖 11-3　宋伯仁：「梅花喜神譜」
14.6×10.2 公分　上海博物館
《梅花喜神譜》中有構圖百幅，並題有古詩，是目前所發現最早的畫譜。

是官署或私人書坊均呈現了欣欣向榮的情景，相傳當時的雕版作場刻鑿之聲，如箏如笙，終日不息。圖 11-5 是由明朝胡正言所編輯的《十竹齋書畫譜》中的一幅「枇杷」插圖，色彩清麗，淡雅宜人。胡正言字曰從，擅長書畫，並將畢生精力投注於木版水印的版畫藝術上，《十竹齋書畫譜》為中國版畫史上劃時代的重要著作。

　　清朝的版畫藝術承接了明朝的基礎，發展至為興盛，於宮廷中並設有「刻書坊」，專事刻製「殿版版畫」，由於製作條件優渥，畫工、刻工俱極認真，製作精美，印製件數又少，使這些作品極具身價。圖 11-6 即屬於殿版版畫之一，是由清朝乾隆年間，沈喻所繪製的《圓明園詩圖》。另外，在明末清初之際，民間尚盛行製作一種彩色木版年畫，也極富趣味。木版年畫是中國傳統民間藝術之一，於宋代已有出現，盛行於農村多年，是一般民家每遇新春時節，頗為喜愛的裝飾物之一。尤其在清朝康熙、乾隆年間，社會安定繁榮，使民間的年畫發展更為盛行。以生產地點而言，在北方有天津楊柳青，南方有蘇州桃花

圖 11-4　遼代，「南無釋迦牟尼佛像」　65.8×62 公分　山西雁北地區文物管理委員會
本幅作品發現於民國六十三年，雖於人物五官、四肢處以毛筆鉤畫，但仍為中國版畫發展史上的重要作品。

圖 11-5　胡正言:「十竹齋書畫譜」　20×23.6 公分　北京圖書館
《十竹齋書畫譜》中計有八種畫譜，本幅作品是其「果譜」中的一幅。

圖 11-6　清代,「圓明園詩圖」之一　26.5×29.5 公分
本幅作品繪製工整，刻工精妙，是《圓明園詩圖》中「濂溪樂處」一景。

塢為最重要的年畫產地，另外，山東省濰縣的楊家埠也是著名產地之一。這些年畫作品色彩熱鬧繽紛，題材內容豐富有趣，有鮮明的地方色彩。圖11-7即是楊柳青所產的一幅年畫「金玉滿堂」，描寫婦女與兒童於廳堂內賞玩金魚的情景，並取金「魚」與金「玉」的諧音來迎春納福。

西方版畫的產生可上溯至西元十四、十五世紀之際，當時多以木版印製宗教聖像或書籍插畫為主，也有供娛樂之用的撲克牌，一般而言，風味以樸素古拙為主。十五至十六世紀之間，則有銅版畫技術的發展，著名的德國畫家杜勒（生平及作品參見第八章第三節）即留下了相當傑出的版畫作品。從杜勒開始至二十世紀為止，許多傑出的畫家同時也是出色的版畫家，例如巴洛克時期的林布蘭特（生平參見第九章第一節）、浪漫主義的哥雅（生平參見第九章第二節）、寫實主義的杜米埃（生平參見第九章第三節）、表現主義的孟克（生平參見第十章第二節）等皆是。除了前述這些身兼畫家與版畫家的藝術創作者之外，尚有一位十九世紀末法國畫壇中的著名人物土魯茲－羅特列克 (Henri de Toulouse-Lautrec, 1864～1901)，也是一位身兼二職的優秀藝術家，他的油畫作品雖然傑出，但他最鍾情於版畫的創作方式，尤其他一系列描繪舞場歌榭的石版畫作品更是膾炙人口，圖11-8是其彩色石版作品「紅磨坊：古呂厄小姐」，風格清新，構圖精彩，人物生動鮮活，使其後的版畫創作者受到頗深的影響。

第二次世界大戰之後，美術表現的觸角日形寬廣，各種新素材相繼產生，使得版畫藝術日見活躍發展，在眾藝術類別中漸露頭角，吸引了許多的專業創作者，也更受到大眾的注意與喜愛。

圖11-7　清代,「金玉滿堂」　64×107公分　天津博物館

楊柳青位於天津市西郊，以盛產楊柳而得名。本幅作品設色穠麗，人物神情自然生動。

圖11-8　土魯茲－羅特列克:「紅磨坊: 古呂厄小姐」(1893)　170×120公分　巴黎 裝飾藝術博物館

由於童年的意外事件使土魯茲－羅特列克發育不全，身材矮小，並且個性機敏又尖酸刻薄，但其繪畫作品則廣受喜愛。

第三節　剪紙藝術

　　「剪紙」一詞，顧名思義，即是以剪刀為工具將紙張鉸裁而成，至於以刻刀雕鏤刻紙的方式，由於效果相近，也通稱為剪紙作品。剪紙的造形多樣且迷人，剪紙藝術則是中國獨特的一種民間藝術。然而，以往歷來的文人士大夫等知識分子，多將剪紙視為民間匠人的雕蟲小技，或為閨閣婦女的女紅作品，而未給予重視，直到近日，方漸有改觀。事實上，剪紙可謂是中國民間應用最為廣泛且普遍的民俗藝品，與民間生活息息相關，也是往日民家婦女必備的一項手藝。每逢過年過節，或家有婚喪喜慶之際，均常以各式剪紙花樣搭配各種習俗進行裝飾。因此，透過剪紙藝術的賞析，可更為了解中國民間生活的風情。

　　「剪紙」這一個名詞，最早被使用可見於唐朝大詩人杜甫於〈彭衙行〉詩中，有「剪紙招我魂」的字句。而後於宋、元之際，則可見到有關形容剪紙技術精妙的敘述。但根據文獻所載，剪紙藝術應至遲於西晉時已然形成，且技術也有相當的成熟度。目前所發現戰國時期的金箔及漢朝的「金箔飾件」（圖 11-9），已然具有剪紙藝術的造形特點，而圖 11-10 於新疆省出土的「六邊形對鹿剪紙」，則可視為是目前所見最早的剪紙實物資料之一，彌足珍貴，足見中國的剪紙藝術已早有發展。隋唐之際，中國的剪紙藝術續有進展，尤其唐朝鼎盛之時，從文人的詩句中，可了解當時宮廷中有皇帝鏤金作勝，剪綵為花賞賜諸臣的盛況，以及唐朝佳麗「葉逐金刀初，花隨玉指新」的情景。

圖 11-9　漢代，「金箔飾件」　新疆維吾爾博物館
這些金箔飾件是先將金塊碾壓成薄片，再剪製成不同造形，應為當時衣飾或器物上的裝飾。

　　宋朝的工藝美術頗為發達，民間的剪紙藝術相對的也頗為昌盛，於文獻資料中記載甚詳，同時也出現了剪紙的行業及巧手名家的姓名。元朝建都後，宮廷中不再若唐、宋兩朝般，於立春日由皇帝賜金銀旛勝予文武百官，但於文獻資料中見到有岑安卿於《栲栲山人集》中記載著「題張彥明藏惜花春起早圖一詩」，足見元人已對收藏精巧的剪紙作品發生興趣。

圖 11-10　北朝，「六邊形對鹿剪紙」
10×10 公分　新疆　維吾爾博物館
這張剪紙是於新疆省古墓中出土，原為一六邊形圖案，每一邊有兩隻鹿背對站立，造形簡潔。

圖 11–11　清代,「魚形窗花」　19×12.2
公分　葉又新藏
這張剪紙雖為小品之作,但卻精緻優美,兼
具美觀與實用的功能。

圖 11–12　清代,「蝶戀花」　43.3×37.5
公分　山東美術館
相傳清朝膠東地區常以新嫁娘所剪的窗花
精緻程度來判斷其巧拙,故膠東婦女頗擅
長剪紙。本張剪紙採花燈形式,並以極細的
流蘇來增添華麗氣氛。

　　明、清兩朝工藝美術的技術到達高峰,剪紙藝術
續有發展,尤其清朝且留傳了較以往歷代均為豐富的
實物及文獻資料。綜觀目前所見到的剪紙作品,可依
其用途大別下列三類:

一般裝飾用

1.窗花

　　「窗花」多半流行於中國的北方,一種是直接貼
在窗紙或玻璃上,純粹為裝飾之用;一種則貼在窗櫺
上,多為方形。圖案則以細線花紋組成,主要目的是
使新鮮空氣流通,俗稱為「氣眼」。圖 11–11、圖 11–12
即是不同形式的各式窗花。

2.牆花

　　「牆花」是張貼於屋內的各式裝飾花樣,其中貼
在炕圍上的稱為「炕圍花」;貼在屋頂上的稱為「屋頂
花」;貼在灶頭的稱為「灶頭花」。

3.扇花

　　「扇花」是指以泥金紙剪成花樣貼於摺扇上,或
以彩紙剪花樣,夾在絹製團扇中的裝飾花樣。

4.刺繡花樣

　　「刺繡花樣」是指以薄紙刻成刺繡底樣,以供繡

圖 11–13　清代,「鞋花」　中國民間美術博物館
這是婦女或小孩所穿鞋子上繡的刺繡剪紙圖樣,上方為肥豬
滿圈的圖案,下方為老鼠吃葡萄的圖案。

製衣服或鞋帽上的五彩花飾，故又稱為「花樣子」。圖 11-13 即是一幅刺繡鞋面的花樣底稿。

年節喜慶之用

1.喜花

「喜花」是以紅紙剪成的吉祥圖案，於女子出嫁時，貼在嫁妝上以增添喜慶的氣氛，因此又稱為「嫁妝花」。圖 11-14 即是一枚喜花。

2.禮品花

「禮品花」或稱為「禮花」，是在賀壽、高昇、高中、喬遷、開市、生子等喜慶場合致送禮物時，貼在禮品上的圖案。圖 11-15 即是一枚祝賀高中的喜花。

3.燈籠花

「燈籠花」是用於喜慶節日懸掛燈籠時，貼於燈籠上增添華麗氣氛的吉祥圖案。

4.掛錢

「掛錢」是於逢年過節，或有新居落成之喜時，張貼在門楣或佛龕前，以祈福求平安招

圖 11-14　清代，「喜報時來」　11.6 ×5 公分　仇鳳皋藏
這幅喜花圖案中有枝頭報喜的喜鵲，以及取「事事如意」諧音的「柿」子，再加上花朵及銅錢，頗具盎然的喜氣。

圖 11-15　清代，「喜報」局部　17.8×38.3 公分　林明體藏
這幅剪紙以色紙剪出花樣，再以手工繪色，並加襯紙，圖案為祝賀高中狀元的報喜隊。

圖 11-16 清代,「八仙慶壽掛千」 49×31
公分 王樹村藏
這是以八仙人物做為圖案的彩繪剪紙圖樣,是
懸掛於佛龕之前的掛錢,圖中的人物是何仙姑
與韓湘子。

喜氣的吉祥花樣。圖 11-16 即是一張以彩繪方式製
作的掛錢。

5.門花

「門花」是遇喜慶或各類特殊節日時,張貼於
門上的吉祥圖案,用以點綴氣氛或祈求平安,驅邪
避惡。圖 11-17 即是一幅於端午節時張貼的門花。

其 他

1.功德花紙

「功德花紙」是指於喪葬祭祀、袪病禳災或酬
神敬祖時所使用的剪紙,用畢常即予焚化。

2.掃晴娘

「掃晴娘」是每當久雨不停,農家無法進行農
事時,乃剪紙成一個手持掃帚的女子造形,掛在屋
簷下祈求雨停放晴,便稱之為掃晴娘。

圖 11-17 清代,「艾虎」 16.5×14.5 公分
葉又新藏
「艾虎」原是張天師的座騎,可代替張天師來
袪邪除毒,畫面中的虎爪非常尖利,表示其兇
猛之狀,非常有趣。

圖 11-18 包鈞:「剪紙冊頁」 27.2×31.5 公分 鎮江
市博物館
包鈞是江蘇揚州人,其剪紙技法被時人稱為奇技,認為甚
至較自然風景尤為迷人。

剪紙的種類及用途除前所述之外，尚有許多因不同場合而名稱各異的類別，例如帽花、枕頭花等。由於剪紙與民間生活關係密切，故具有殊異的地方風格與審美趣味，但大致而言，其表現內容約有三種方向，其一為以當地生活景象或特殊風俗做為題材；其二為以神話傳說或歷史故事做為表現題材，如圖 11-16 即為以眾所熟悉的八仙造形做為表現對象；其三是以各式吉祥圖案做為題材，這些吉祥圖案有些或取寓意，有些或取諧音，例如圖 11-14，即是取「柿」與「事事如意」中「事」的發音相同之旨意。

另外，尚有些剪紙作品本身即為相當動人的藝術傑作，例如圖 11-18，是清朝道光年間著名的剪紙藝術家包鈞的作品，他的剪紙構圖取法於中國傳統繪畫，刀法細膩精巧，剪成後並予染色，不論是山水、人物、花鳥或草蟲，均能表現得栩栩如生，傳神至極，是相當卓越的剪紙藝術作品。

第四節　印染、織繡與服飾藝術

印染藝術

「印染」是中國歷來紡織品最常使用且最簡便的一種裝飾加工方式，早在新石器時代山頂洞人遺址中的簡單飾品上，即發現有以紅色粉末染色的痕跡（參見第十三章第一節）。至商周之時，已能用不同的礦物顏料及植物顏料將織物染色，可見中國印染技術發展史的久遠。印染的方法頗多，一般而言，可大別為絞纈、蠟染、印經、印花敷彩等四類。

圖 11-19 是於新疆省出土的東漢印染布料，為以蠟染方式印染的藍白染花棉布，布面採用不同的方形來區隔圖案，四周圍有花邊裝飾，原件中央應有一座大佛，大佛下方則有龍形花紋及獸紋、鳥紋等，布面左下方有一小佛像，袒胸、手持角杯，頭頂有圓光，線條頗為生動流暢。唐、宋兩朝之間印染工業發達，各

圖 11-19　東漢，「藍白染花棉布」　新疆　維吾爾博物館

這塊棉布長有 86 公分，寬有 45 公分，原來應為一幅巨型的裝飾性宗教畫。

圖 11-20 唐代,「棕色絞纈絹」
新疆 維吾爾博物館

這件織物長 16 公分,寬 5 公分,
是於民國五十七年在新疆省出土。

圖 11-21 南宋,「印金彩繪芍藥
燈球花邊」 52×16 公分 福建
省博物館

這幅絲織品由於年代較久,色澤
已不鮮明,但原來應具有相當華
美的視覺效果。

圖 11-22 明代,「綠地花果紋夾
纈綢」 59×58 公分 北京 故
宮博物院

這件綢料,以綠色為底,花果花
紋則分別有藍、橙、黃、紫等。

圖 11-23 清代,「礬染仕女嬰
戲圖」 124×49 公分 中央
工藝美術學院

這幅條屏以深綠為底,並分別套
以黑、藍、褐、橙、黃等五色。

式印染技術均頗為成熟,絞纈、蠟染、印經、印花、套印等皆
有頗佳作品。圖 11-20 便是一幅唐朝的棕色絞纈絹,是先將素
絹按同樣的寬窄程度摺成長條,再以針線按反方向來回縫製,
將線抽緊後紮結,浸入棕色染料中,晾乾之後拆去縫線即呈現
棕底白花的暈染效果。

　　北宋時,曾一度規定印染織品僅能被用於軍隊服裝,而禁
止民間雕造印花用版及服用染纈,印花織物,然而由於隋唐以
來此類織品常為民間婦女所用,因此仍有人繼續製造。至南宋
期間,並有今日藍印花布的產生。圖 11-21 是一幅精緻美麗的
「印金彩繪芍藥燈球花邊」,是先在漿平的絲織品上,以金色漿
料印就花紋輪廓,再以毛筆於圖案中一一填彩,其中芍藥花著
以粉紅,葉片施以灰藍或灰綠,蝴蝶橘黃,燈球則為其他雜色,
細膩寫實,是相當精美的絲織品。

　　元、明、清三朝,印染工藝的種類及色彩更加多元化。圖
11-22 是一幅明朝時期以夾纈方式印染而成的織物,所謂夾纈
是指將布料對摺夾在兩塊鏤刻相同花紋的木版中,在鏤空之處
注入染料,乾後取走木板,便留下了相對的花紋。這件綢料上
計有瓜果、石榴及各色花卉,色彩多樣雅緻,並有暈染效果。

圖 11-24　藍印花布
藍印花布有時是白底藍花，有時是藍底白花，這幅藍印花布是以鳳凰牡丹等吉祥圖案為主的花布。

圖 11-25　蠟染印花布
這幅蠟染印花布中央有一朵大花，並有一隻張開翅膀的禽鳥，色彩則以紅、白、藍、橙為主。

　　清代的印染工藝在彩色印花上有趨向精細的發展，並且有以「刷印」或「刮印」方式製成的織品，如果刷印時所用的漿料較稀薄，則稱為「水印」；若刮印所用的漿料較稠糊，則稱為「漿印」。圖 11-23 的「縿染仕女嬰戲圖」，即是以漿印方法製成的純裝飾性條幅式掛軸，全作共有四幅，其中每一幅的圖案皆以溪流橫貫，岸邊則散置松石及仕女、小童。本圖為第一幅，畫面中央有一名女子舉起嬰兒，一名幼童在旁歡呼，畫面下方有四名幼童於岸邊垂釣，並有一名幼童正釣起一尾魚兒，是頗生動的春遊景象。

　　明、清時期由於棉布生產漸盛，且替代絲、麻，成為民間最普遍的衣料，因此各式手工印染方式也大為盛行，如圖 11-24 即是民間常使用的藍印花布。另外，紮染、蠟染同時也是少數民族地區最常使用的手工印染方式，這些印染方式都具有相當特別的裝飾風味，並具欣賞價值。圖 11-25 是貴州少數民族的蠟染印花布，由於浸染時蠟液裂開，而產生冰紋的效果，頗富特色。

織繡與服飾藝術

　　中國是世界上最早開始飼養家蠶的民族之一，傳說中黃帝的元妃嫘祖即是首先發明養蠶取絲技術者。由於蠶絲具備有纖維長且細、韌性強、彈性佳、透氣性好等優點，又有柔和的天然光澤，使其成為各種紡織纖維如麻、葛、棉、毛中最受喜愛的一種。一般而言，中國古代將絲織品通稱為「帛」，以棉、麻等紡織而成的織物則稱為「布」。帛中又分為錦、緞、綢、紈、綺、綾、羅、紗等，錦為其中最高級者。在這些絲織品上再加以染色、刺繡，便成為中

國頗負盛名、花團錦簇的織繡及服飾藝術。

中國古代階級觀念深植，於服裝式樣、色彩及使用質料上，均依不同的社會階層而有區分。圖 11-26 是戰國中期的一件「對鳳對龍紋繡淺黃絹面綿袍」，其樣式為交領、右衽而直裾，長有 169 公分，兩袖則平直、寬袖口、短袖筒，兩袖平展有 182 公分寬。袍面上繡有對鳳對龍紋，衣襟及下襬為大菱形紋錦，領緣、袖緣鑲有動物花紋。此時的刺繡紋樣主要是以圖案化的花草、藤蔓及動物花紋的穿插蟠疊為主。圖 11-27 是一幅「龍鳳虎紋繡」，其中一側有一隻頭戴冠飾，足踏小龍的鳳鳥，另一側則為一隻紅黑花紋張嘴大吼的猛虎，正撲向一條回首抵禦的大龍，全幅織繡燦爛繽紛，極為醒目。

秦朝開始服飾有所改變，將周禮中的服制簡化，漢朝則大抵沿襲秦服。一般而言，秦漢時期貴族男子的穿著大致為寬袖大袍，長裙、絲履、高冠，衣料則常為錦繡。圖 11-28 是東漢時期的一件「萬世如意錦袍」，其款式為對襟、窄袖、束腰，下襬為斜式，是以繡有萬世如意的銘文及變體卷雲文的經錦所裁製，體現了漢朝繁美的錦繡風格。

唐代文物鼎盛，服飾的樣式較以前更為完備，且對宋、明產生了相當的影響。唐朝時與西域各族來往頻繁，吸收了不同民族的服裝特點，由於胡服便於騎馬出遊，故於中唐之際，不論男女皆喜穿胡服。另外，自唐代的仕女畫或出土的陶俑身上（參見第五章第二節、第十

圖 11-26 戰國，「對鳳對龍紋繡淺黃絹面綿袍」 湖北 荊州博物館
這件長袍於湖北省楚墓出土，袍裡為灰白色的絹，內絮絲綿。

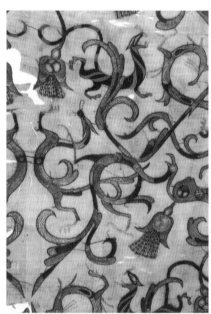

圖 11-27 戰國，「龍鳳虎紋繡」 29.5×21 公分 湖北 荊州博物館
本幅刺繡是以鎖繡的針法為主，其中以造形矯健的虎形花紋最為突出，而龍、鳳則為此時相當流行的紋飾。

三章第三節），均可見到當時婦女所盛行穿著的袒胸長裙，其外罩以輕紗披帛，所謂「綺羅纖縷見肌膚」，便充分形容了唐代貴族婦女服裝的特色。圖 11-29 是一雙「變體寶相花紋錦履」，為「翹頭履」的樣式，也是唐代婦女穿用的履式之一。其特點為履幫較淺，底也較薄，穿起來輕巧便利，履尖上並飾有華麗的裝飾。

　　唐、宋之際的織繡作品，除了原有的實用功能外，逐漸開始產生純供欣賞用的織繡藝術。尤其愛好文藝的宋徽宗於翰林畫院中尚設置有繡畫專科，將織繡與繪畫結合，使繡畫藝術邁入高峰。就服飾而言，宋朝的貴族婦女在禮服衣飾方面也頗為豪華，便服則色調趨向淡雅，花紋也自唐朝的圖案花飾，轉變為寫實的折技花卉，顯得較為活潑、生動。並且，值得一提的是，出現於五代的纏足風氣，至北宋末期時已蔚成流行時尚。圖 11-30 為宋朝仕女常著的服裝樣式，是一件「紫灰縐紗滾邊窄袖女夾衫」，領口為對襟式樣，下襬左右開高叉至腋下，襟緣、下襬、袖口均鑲有彩繪菊花及幾何紋花邊，且壓有金色花紋窄邊，式樣簡潔大方，涼爽輕便，體現了宋朝婦女喜好淡雅的風尚。

圖 11-28　東漢，「萬世如意錦袍」　新疆　維吾爾博物館
這件錦袍衣長 133 公分，兩袖通長 174 公分，色彩鮮豔，紋飾與銘文均富含吉祥意義。

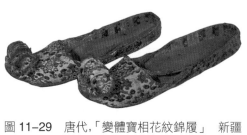

圖 11-29　唐代，「變體寶相花紋錦履」　新疆
　維吾爾博物館
這雙錦履長約 29 公分，為淺棕色底，上以棕、
紅、藍三色經線起斜紋花，富麗華美。

圖 11-30　宋代，「紫灰縐紗滾邊窄袖女夾衫」　福建省博物館
這件夾衫色彩柔和，質感輕薄，樣式頗為美觀宜人。

圖 11-31 元代,「紅地龜背團花龍鳳紋納石矢佛衣披肩」 北京 故宮博物院

織金錦質地厚,手感硬,常做為帽子、衣領或裝裱錦匣及佛經封面。

圖 11-32 元代,元世祖皇后徹伯爾,「罟罟冠」

「罟」音與「古」同,也有人稱為「姑姑冠」,而皇后身著的交領衣緣上應即為織金錦。

元朝的織金技術發展極盛,「織金」又稱為「庫金」,是指以金鏤織成花紋,織物呈現金屬光澤,由於光澤閃耀,向受游牧民族喜愛。圖 11-31 是一件織金錦衣「紅地龜背團花龍鳳紋納石矢佛衣披肩」,所謂「納石矢」即為元代對織金錦的稱呼。這件佛衣披肩,由三種花紋不同的織金錦拼縫而成,並且金線頗粗、花滿地少,光采奪目,是一件極為珍貴的織金錦衣。而在元朝貴族婦女的服飾中,有一項最為特別的,就是她們頭上所戴的「罟罟冠」(圖 11-32),這些罟罟冠的架子是以鐵絲或竹條盤出造形,形狀如一只高聳的大花瓶,其外表視不同的季節或糊以絨氈,或糊以錦、絹,冠身並飾以珍珠翠玉,冠頂則綴以玉珠或錦雞的羽毛,連繫髮的帶子也綴上珠飾,地位越高或越富有的婦女所戴的罟罟冠裝飾自然越華麗。

明、清兩朝織繡技術吸收了宋、元的優點,更為發達。此時絢麗華美的緞織物相當流行,且種類繁多,流行的花色不外是以牡丹富貴、纏枝蓮花、折枝花卉等大花大朵、枝葉繁茂的吉祥圖案居多。就服飾而言,明朝多為沿襲唐、宋舊制,變化不大。圖 11-33 是從明朝孝靖皇后棺內出土的「灑線繡蹙金龍百子戲女夾衣」,以紅色的絲線繡出滿地菱形紋,胸前左右各繡有一條金龍,背後則繡有一條坐龍,由於衣上繡滿了一百個嬉戲玩耍的兒童而得名 (圖 11-34)。

清朝時在漢服的款式中加上了滿族的服飾特點,例如袖管窄小,袖口呈馬蹄形,稱為箭袖或馬蹄袖;另外貴族婦女

圖 11-33 明代,「孝靖皇后灑線繡蹙金龍百子戲女夾衣」 定陵博物館

並頭戴綴飾珠寶、花朵，兩側有垂珠、紅總的「大拉翅」（圖 11-35）。圖 11-36 是一款清代中葉一般婦女常喜穿著的服裝樣式，其中有一點與前述幾個朝代大不相同的地方，為繫衣的方式由結帶變為鈕扣。鈕扣於明末已有使用，清朝開始成為服飾中不可或缺的要件。這件女子單袍上繡有折枝牡丹及蔓葉，並有五枚白玉鏤雕的壽字圓扣，每枚直徑約 2.5 公分，整件服裝做工精美，色彩淡雅。圖 11-37 是清朝盛裝婦女所著的花盆底鞋，鞋跟是以木材製成，並鑿成馬蹄狀，由於踏地時留印如馬的蹄印，故又稱為「馬蹄底」。這雙坐盆底鞋是以藍緞為鞋面，白布為裡，鞋尖並鑲飾雲頭紋。

圖 11-34　明代，「孝靖皇后灑線繡蹙金龍百子戲女夾衣」局部
這件夾衣繁美褥麗，繡工精細，充滿熱鬧喜慶之感。

圖 11-36　清代,「淺駝直經紗彩繡牡丹紋女單袍」瀋陽　故宮博物院
清代女子服飾喜以錦繡鑲邊，有時並以鑲邊越多越時髦，這件女衣即鑲有三道錦邊。

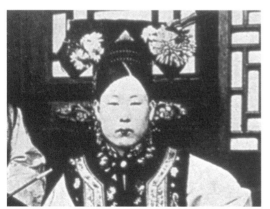

圖 11-35　清代,「大拉翅」
這是清朝貴族婦女的典型裝扮，身穿旗袍、馬甲，頭上戴的就是「大拉翅」。

圖 11-37　清代,「藍緞雲頭盆底女鞋」　中央民族學院
一般而言，盆底鞋高約一至二寸，但有時甚至增高至四、五寸，使著此類鞋走起路來搖曳生姿。

中國的織繡方式種類繁多，其中以簡單的木製機具織製的「緙絲」為頗具特殊風格的一種方式。緙絲又名「刻絲」，盛行始於宋代，織製時是以生絲為經線，熟絲為緯線，經線上機後，用小梭依照畫稿織緯，因此經線縱貫織品，而緯線則僅有圖案花紋處方有，故被形容為「通經斷緯」。緙絲的花紋題材不受限制，尤其宋朝繪畫風盛，緙絲的題材不論是山水、人物、花卉、翎毛等，甚或名人法書等，均能織製。所以，緙絲技術可充分與書畫藝術結合，以經幅為畫紙，小梭為筆，緯線便是墨彩，織工有時為色調需要，織一片花瓣便可能需更換數種色線。因此，緙絲的方法雖然簡易，實際製作時卻頗為繁複。

宋朝的緙絲藝術成就極為非凡，為其他朝代所無法比擬，圖 11-38 是南宋緙絲名家沈子蕃的作品「花鳥軸」，畫面中有兩隻禽鳥棲息在盛開花朵的桃樹枝上，織製者以一絲不苟的態度運用絲線將宋朝花鳥畫的風采一一呈現，並於禽鳥的背部及頸部以墨色加潤（圖 11-39），栩栩如生。

自我評量

1. 嘗試於生活周遭中指出各類不同種類的設計作品。
2. 嘗試於生活周遭中指出以版畫方式印製的事物。
3. 嘗試於生活周遭中指出剪紙作品或蠟染作品。
4. 嘗試於生活周遭中尋找各式刺繡織品。

圖 11-38　沈子蕃：緙絲「花鳥軸」
　　95.7 × 38 公分　臺北　國立故宮博物院

圖 11-39　沈子蕃：緙絲「花鳥軸」局部
本幅作品共被鈐有 12 枚璽印，畫面右下方，緙有「子蕃墨書」的字樣。

第十二章 科技藝術鑑賞

第一節 攝影藝術

攝影技術的發明距離今天已經有 156 年的歷史，相對於人類的歷史而言，可謂極為短暫，但在今日，攝影卻是最普遍的一種藝術形式，上自達官貴人，下至庶民百姓，皆可藉著進步且方便的攝影器材，為自己喜愛的對象，留下永恆而動人的畫面。撫諸以往，人類雖藉著其他的藝術形式，諸如繪畫、文字、音樂、雕塑等，來傳達並表露個人的情感及體驗，留下了人類歷史文化中最寶貴，且廣為世人鍾愛的藝術資產，但這些藝術形式（繪畫、音樂、詩歌等）的使用能力，多半需經具程序性、階段性的訓練過程方能具備，並非人人皆可運用自如。反觀攝影，拜科學昌明之賜，今日雖非人人皆能為攝影家，卻幾乎人人皆可嘗試或享受此一科技藝術的樂趣。

攝影技術的正式發明是在十九世紀的上半葉，但其原理則早從文藝復興時期起即被藝術家們陸續採用。而十九世紀初葉，有一種頗為流行的實驗性遊戲也與攝影技術相關，即是將花瓣、葉片等物體覆蓋在浸了銀酸的紙上，當紙受到陽光曝曬後，便會產生這些物體的輪廓，但由於定影技術尚未發明，這些影像隨即又會消失。直至 1826 年，法國的尼普斯 (Joseph Nicephore Niépce, 1765～1833) 在歷經多次挫敗之後，方利用化學藥劑成功地將影像固定在相紙上，留下了世界上最早的照片（圖 12-1），是攝影發展史上的重要里程碑。

1837 年，尼普斯的知交，法國畫家達蓋爾 (Louis Daguerre, 1787～1851) 在尼普斯的基礎上繼續發展，終於發明了銀版攝影術，（圖 12-2）是其第一張成功的照片。所謂銀版攝影術是指將影像顯現在鍍了銀的銅版上，又被稱

圖 12-1 尼普斯：「風景」
這張照片雖曝光不足但彌足珍貴，畫面中的風景是尼普斯住宅的院子。

為達蓋爾攝影術 (Daguerreotype)。早期的銀版攝影術極為不便，一個照相機只能裝置一塊塗銀銅片（圖 12-3），相當笨重，曝光時間需要半小時左右並且所費不貲，但仍然吸引了相當多人士的參與，於是，攝影這一門新的藝術類別於焉產生。同時，攝影技術的發明，也使得傳統繪畫遭遇極大衝擊，許多肖像畫家因此而失業，因為雇主寧願轉而採用較經濟且迅速確實的攝影留下自己的容貌。因此，有些畫家乃認為傳統的寫實繪畫已然因為攝影技術的發明而瀕臨死亡；也由於攝影技術的發明，將使得繪畫的想法變得較為民主。

在達蓋爾的發明後，攝影技術陸續被改進，成本逐漸降低，曝光時間也越來越短，至 1842 年僅需二、三十秒即可完成曝光，銀版也漸為玻璃版，乃至火棉膠板取代，攝影發展史又翻開新頁，優秀的攝影家也漸露頭角。杜米埃（生平參見第九章第三節）的版畫作品（圖 12-4），即鮮活地記錄了早期傑出的肖像攝影家納達爾（Felix Nadar, 1820～1910，圖 12-5）工作的畫面。納達爾原是一位法國的漫畫家、插畫家、作家及飛艇駕駛員，也是當時最優秀的攝影家。他鑑賞力非凡，嘗試提昇攝影的藝術價值，使之榮登藝術殿堂，而不僅只是

圖 12-2　達蓋爾：「畫室的靜物」(1837)
這幀照片雖然年代久遠，但仍能清楚得見光影細緻的變化。

圖 12-3　達蓋爾：「銀版法照相機」
最早的照相機常由達蓋爾親自製作，重量驚人（連同附件幾有 50 公斤），並且造價昂貴，非一般人所能負擔。

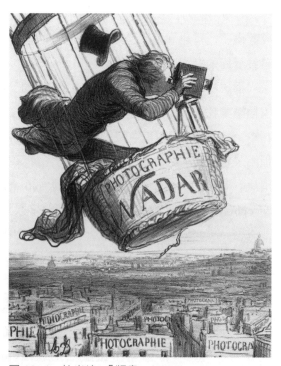

圖 12-4　杜米埃：「版畫」(1863)
這幅版畫生動的記錄了納達爾將攝影技術帶到高空展現的畫面。

大量生產肖像的一種工具，並為當時許多著名的文人或藝術家諸如杜米埃、庫爾培等人，留下了動人的肖像攝影傑作。同時，畫家庫爾培（生平參見第九章第三節）等人也常利用照片做為輔助來完成作品。（圖 12-6）即是納達爾為其妹妹莎拉所拍攝之氣質極為動人的肖像攝影。

迪斯德里 (André-Adolphe-Eugène Disdéri, 1819～1889) 是當時另一位著名的攝影師，他才思敏捷，由於肖像攝影價格高昂，他便在一張底片上曝光數次（圖 12-7），從而降低成本，使中低收入者也能享受到肖像攝影的服務。

在十九世紀的末葉，攝影技術續有進展，著名的柯達公司 (Eastman Kodak)，由喬治‧伊士曼 (George Eastman, 1854～1932) 製造出第一架易於操作且攜帶較為輕便的相機，及安裝簡易的膠捲，使以往需至攝影工作室拍照的人們開始學習自己照相。肖像攝影的市場因此逐漸衰退，攝影則逐漸與各行各業結合，例如，報紙、新聞、雜誌等傳播業便相當仰賴攝影技術的現場傳真，為大家留下第一時間的證據，往往一張照片所傳達的訊息，更勝於再多的文字或口述。

進入二十世紀之後，各式照相器材日益推陳出新，柯達公司於 1935 年正式將彩色底片問世，唯成本既高又效果欠佳，直至 70 年代方才趨於大眾化。照相機也從最早的笨重樣式，漸

圖 12-5　在熱氣球上的納達爾

圖 12-6　納達爾：「莎拉‧波哈德」(1859)
納達爾當時極負盛名，其攝影工作室是巴黎文化界名人的聚會場所，本張肖像作品是早期人像攝影的典型風格。

圖 12-7　迪斯德里:「名片式照片」(1862)
這八張姿勢不同的照片是在同一張底片上曝光而來,使肖像攝影趨向民主化。

圖 12-8　曲少佩:「伉儷情深」(1991)　趙樂仁、陳育德藏
傻瓜相機的發明,使家家戶戶均能隨時留下具紀念性的畫面。

次發展為雙眼式相機、單眼式相機、拍立得式相機、附有底片可隨用隨丟式相機。更有所謂「傻瓜相機」的出現,體型袖珍,不論是光圈、快門、焦距全不需拍攝者費神,全天候且全自動,不分室內戶外均可自由操作,確使攝影更深入每一家庭,家家戶戶不論郊遊旅行(圖 12-8)或居家生活,均可拍出生動的照片,雖然並非攝影藝術傑作,但也可留下活潑生動的寶貴紀念。

　　攝影技術雖源自西方,但中國早在戰國時期,著名的思想家墨子即與其門人在《墨經》一書中提出「墨經光學八條」,其後歷代也陸續有學者提出相關論述及技術,如繪畫暗箱即有許多學者進行研究,足見中國與攝影相關的學問在尼普斯、達蓋爾之前,早已有相當深入的發展。西方攝影技術約於 1844 年左右傳入中國,當時的兩廣總督者英為了與外國人交換「小照」(當時對於攝影肖像的稱呼),

乃請法人拍攝肖像。1860 年前後，則有外國人於廣州、上海等地開設相館，生意興隆，逐漸亦有中國人涉足攝影事業，中國傳統專門繪製人像的職業畫師也像西方肖像畫家般漸趨沒落。

　　清末民初之際，中國的門戶洞開，吸引了許多外國攝影工作者前來尋找題材，由這些存留至今的攝影作品，也可得見當時的社會眾生相，如圖 12-9 即將清末街頭一位剃頭師傅打著赤腳，為客人剃髮、修面兼掏耳朵的情形生動呈現。另外，清朝的王公貴族，包括光緒皇帝及其寵妃珍妃也都接受了曾一度被視為「奇技淫巧」的攝影技術，爭相留下了許多肖像作品。就連一向痛惡洋人的慈禧太后亦不能免俗，拍攝了為數不少的各式照片。

　　二十世紀初葉，攝影技術進步迅速，中國的攝影工作者不再僅滿足於人像攝影的題材，進一步將創作領域擴大，著重於現實生活的反映，因此新聞攝影、風景攝影、舞臺攝影等，均有蓬勃的發展，並且攝影人才輩出，使中國當代的攝影藝術更形發達。

圖 12-9　柏格：「上海理容師傅」(1869)
柏格 (Burger) 是德國攝影家，為當時中國的社會狀況留下了生動的注腳。

第二節　錄影藝術與動畫藝術

錄影藝術 (Video Art)

　　1960 年代，由於電視的普及，刺激了錄影藝術之產生，相較於自有人類開始可能就已隨之發展的其他藝術類別，如繪畫、音樂、舞蹈、雕刻等而言，錄影藝術的歷史至為短暫，但以其發展的可能性看來，錄影藝術可謂是方興未艾，表現面貌正不斷多元擴大中。

　　所謂錄影藝術是指利用電視、攝影機、剪接放映機、錄影機、字幕機及電腦、音響等科技媒材，將創作者的意念傳達出來的藝術形式，也有些藝術家則將錄影藝術定義為「經由電子科技來實現的個人電影 (personal cinema)」。其創作思想根源可追溯至二十世紀初葉的未來主義（參見第十章第三節）、構成主義（參見第十四章第六節）及機動藝術等（參見第十四章第六節）。首先，未來主義及構成主義的源起，和工業革命及科學技術的發展與介入大為相關，並且視「不斷導入傾向藝術性的工業技術」為主要目標，這一點同時也是錄影藝術的宗旨及

努力方向。其次，機動藝術的重要美學觀之一，是企圖將未來主義所謳歌的「速度」與視覺藝術結合，為觀者塑造出另一種視覺上的變化，而錄影藝術正是利用科技媒材所產生的連續影像，提供給觀眾某些新的視覺意象，亦即結合時間與空間，以一連串的運動在空間中營造形象。在前述情況下，觀者不再像面對傳統繪畫時，僅能做一個被動的欣賞者，而是搖身成為一個積極的參與者，也就是說，藝術將是由創作者與觀賞者通力合作，在互動之下的產物。

錄影藝術可說是在現代的藝術思潮與現代化的科技兩者結合下所產生。世界上第一座電視臺於 1935 年始設立於西德柏林，50 年代末期，已漸有藝術家意識到創作思維與電視媒體之間的關係，並開始探究其美感表現的可能性。60 年代，錄影技術被開發，非專業的攝影機、錄影機逐漸被發展出來，錄影藝術乃露現曙光。1963 年，旅居美國的韓國藝術家白南準 (Nam June Paik, 1932～2006) 首先利用磁鐵、噪音製造器來干擾並改變電視平常的聲光、音效、畫面等正常功能，然由於當時錄影機及錄影帶尚未普及，遂只能稱之為「電視藝術」，但白南準仍被推崇為錄影藝術的先驅。直至 1970 年代，「錄影藝術」這個名詞才正式在藝術的表現領域中被提出。同時自美國、加拿大開始向日本、歐洲與澳洲等地迅速發展，而其呈現之面貌，亦不斷增殖與創新中。

綜觀錄影藝術短短 30 年左右的歷史，可發現其表現形式可以大別為四類。第一種是由人直接參與表演，與錄影結合，以傳達意念；第二種是將電視機視同雕塑媒材，配合環境空間，設計造形，再裝置展出；第三種是電視所放映的純影像視覺畫面，傳播並呈現創作者對影像及音效的探索；第四種是以錄影做為媒體，進行社會、人文或政治等各種問題的探討，也就是說，其探討內容為主體，而錄影本身為輔助的形式。

事實上，錄影藝術截至目前為止，仍持續發展中，將來其展現形式究竟會如何轉變，無法預料，僅能確定的是，隨著電訊科技的飛躍前進，錄影藝術也將隨時變換新面貌。然而，正如同本章第一節所提及攝影藝術的普遍性一般，今日幾乎家家戶戶均有攝影機及錄放影機，並常以之記錄家居生活及富紀念性的日子或事件。一般大眾在拍攝時，勢必或多或少會顧及畫面的美觀與否等問題，便不妨將之視為錄影藝術的普及化。也就是說，儘管不是每個人皆有興趣或能力成為錄影藝術的專業工作者，但只要擁有基礎的錄影設備，則每個人都能體會錄影藝術的個中樂趣。

動畫藝術 (Animation)

所謂「動畫」是指使原本靜止的畫面產生栩栩如生的幻覺之動作，可以說是所有的藝術類別中最為老少咸宜的一種，也是繪畫活動與電影技術充分結合的最佳例證。動畫藝術雖然是近代的產物，但在原始的洞窟繪畫中，即發現將原應四隻腳的野豬繪成八隻腳的壁畫；古

代埃及壁畫中，也發現繪有摔角的連續圖；而在希臘的陶瓶上，也有以人的跑步連續動作做為裝飾的圖案。凡此種種，均與動畫製作的原理相關，或可說明人類早已發現動感的原理與視覺殘像（視覺殘像是指當所見之物消失後，其影像仍會在人類的視網膜上存留十六分之一秒的現象）。

十九世紀初，已有一些發明家發現了使單格的照片產生動態幻覺的技術，也陸續有人進行一些與動畫相關的有趣嘗試。例如，1826 年英國的巴利 (John Ayrton Paris, 1785～1856) 在一張圓形卡片的一面畫了一個籠子，在另外一面則畫有小鳥，並將橡皮筋裝在卡片兩邊，將之絞緊再放開後，由於視覺殘像的原理，觀眾便可看到鳥在鳥籠中的幻象（圖 12-10、圖 12-11）。1832 年比利時的物理學家普雷托 (Joseph Plateau, 1801～1883) 在旋轉的紙碟邊緣上

圖 12-12 普雷托：「現象鏡」(Phenakistoscope) (1833)
現象鏡中紙碟上的連續影像可以是旋轉中的輪子，或奔跑的馬等，可隨創作者之喜愛自由繪製。

圖 12-10 巴利：「魔術畫片」(THAUMATROPE) (1825)

圖 12-11 巴利：「魔術畫片」(THAUMATROPE) (1825)
當鳥與籠子出現的時間比人類視覺殘像暫留的 1/16 秒還要短時，鳥與籠子的影像將同時映在眼簾中，因此會看到鳥似乎是關在籠中的畫面。

圖 12-13 美國製之現象鏡玩具 (The Ludoscope) (1904)
Ludoscope 係根據現象鏡之原理改良而成，在當時已製成玩具形式出售。

畫有同一物體連續動作的圖案，紙碟的邊緣並割有凹槽，紙碟旋轉時透過凹槽，觀者便可看到該物體運動的情況，普雷托將這件作品取名為現象鏡 (Phenakistoscope，圖 12-12、圖 12-13)。類似此種的發明設計續有出現，另外一位英國的發明家赫納 (William George Horner, 1786～1837) 則製作了可供數人自不同的窺視窗共同觀看的旋轉筒。

圖 12-14　柯爾：「木偶劇」(1908)
柯爾習慣以白線畫在黑背景上或以黑線畫在白背景上作畫，其故事內容與人物動作均簡單易懂。

　　1879 年賽璐璐片 (celluloid) 的上市對動畫藝術的發展至為重要，創作者開始在以賽璐璐所製作的透明膠捲上繪製彩色圖畫，並以迴帶方式運轉放映。1895 年法國的盧米埃兄弟 (The Lumière Brothers) 發明了「電影機」，動畫藝術也開始逐漸滋長。1904 年法人柯爾 (Émile Cohl, 1857～1938) 發明了利用賽璐璐繪製影像結合攝影技巧製作的動畫電影，雖然他的人物造形狀如火柴棒（圖 12-14），但劇情卻頗為豐富。1913 年開始，則產生了許多以賽璐璐片繪製的動畫短片。

　　1930 年代開始，美國最著名的通俗卡通動畫公司，也就是由動畫發展史上的天才華德‧迪斯奈 (Walt Disney, 1901～1966) 主持的迪斯奈公司塑造了動畫的黃金時期。這段期間，有許多膾炙人口，令人難忘的長篇動畫問世，如「白雪公主」、「木偶奇遇記」、「小飛俠」、「小鹿斑比」等。另外迪斯奈公司也極為成功地塑造了許多風靡全球的卡通動畫人物，例如米老鼠、唐老鴨、古菲狗等，這些想像中的動畫人物幾乎就成為卡通的代名詞，全球不知有多少兒童是由它們伴隨長大，進入成人世界。儘管有些批評者認為，迪斯奈公司所出品改編自文學名著的長篇動畫，或有過於濫情的情況，但是迪斯奈公司對於動畫藝術的發展過程，確實具有極大的影響與貢獻。

　　1960 年代開始，動畫藝術又邁入一個新的階段，電視開始成為動畫工作者的另一個發展園地，唯其創作空間則不若電影來得具有彈性。同時，動畫的製作種類也較以往多元，幾乎任何材料皆被嘗試用於動畫的創作。除了材料與技法的實驗性外，在內容上，也產生了較具藝術性的動畫影片。例如，在 1968 年，由當時領盡風騷的披頭四合唱團 (The Beatles) 出資，委由動畫工作者唐林 (George Dunning, 1920～1979) 製作了一部動畫長片「黃色潛水艇」(Yellow Submarine)，其中結合了披頭四的流行樂曲，與當時盛行的普普藝術、歐普藝術（參見第十章第六節）及卡通動畫的技術，頗具藝術性，對於動畫表現的內容層次，確實發揮了提昇的作用。

　　70 年代之後，電腦繪圖成為動畫創作方式中的新秀，並且發展潛力無窮，儘管電腦動畫的製作耗時耗力且所費不貲，但今日不論是各類影片片頭、廣告或電影特技，皆對其趨之若鶩。而以電腦繪圖方式製成的動畫卡通，在質感及三度空間的處理上，都有為以往動畫技巧難以企及的逼真效果，再加上富人性化的故事情節，應可使電腦動畫在未來製作成本逐漸降低後，成為動畫製作方式中，最普遍的一種。

　　回顧歷史，動畫藝術依據使用材料的不同，除了以賽璐璐片繪製及電腦繪圖等方式完成者外，尚有以黏土方式完成者；以玩偶實地拍攝者；以紙雕方式製作者；以卡通人物與真實情節結合拍攝者……種類相當之多，中國的皮影戲也是其中之一（參見第十三章第六節）。這些不同的動畫藝術種類風格殊異，卻均受到大眾的喜愛，有時卻也不免流於浮濫。但不論如何，動畫藝術能表達寫實電影中無法傳達的幻想情境，可提供創作者與觀賞者想像力的無限馳騁，是最具魅力與動態美感的視覺藝術之一。

第三節　電腦繪圖藝術

　　今日人類所處的時代，是歷經了多次的變革之後，逐漸演進而成。而為現代化世界開啟門扉的重要事件中，首推 1760 至 1830 年間，伴隨著民族主義與民主思潮而起的工業革命居功最偉。工業革命最初發生於英國，並迅速將西方世界推向現代；甫入二十世紀，工業革命又進而將其影響力擴散到全球。這一波工業革命最主要的貢獻是以機器替代人力，解決了人類在體力負擔上的問題，被稱為是第一次工業革命；第二波的工業革命則發生於第二次世界大戰之後，這一次由於自動化裝置及電腦的出現，替代了人類在神經方面的勞動，解決了人類在心力負擔上的問題，使人類世界又邁入另一嶄新紀元，被視為是第二次工業革命。

　　自 1930 年代開始，陸續有研究者致力於電腦的設計與發展，第一部商業用的電腦是於 50 年代初期製成。而將之應用於繪圖上，則是在 60 年代左右，當時為波音航空公司工作的菲特 (W. A. Fetter) 利用電腦模擬飛機操縱的實況，以繪圖機畫下機場跑道及飛行員的動態畫面，並創用了電腦繪圖（Computer Graphics，簡稱 CG）的專用名詞。至於將電腦正式應用於造形創作上，則是由美國俄亥俄大學的教授卡斯里 (C. Csuri) 及程式設計師夏佛爾 (J. Shalfer) 共同合作而產生。自此之後，經過有心之士的繼續努力，使電腦藝術 (Computer Art) 進入藝術創作的殿堂，成為眾所矚目的科技藝術之一。

　　由於電腦繪圖本身變化多端的特質，其應用的層面不一而足，在今日工業快速發展的環境下，各行各業均日益仰賴電腦繪圖，應用電腦繪圖來製作圖片或影像，已是大勢所趨，拜科技不斷進步之賜，電腦繪圖在今日對於工業或藝術均有極大貢獻。在以往，一位工業設計

師或美工設計人員面對一件工作時，可能需使用各式製圖工具且日以繼夜，絞盡腦汁方得完成，現在卻僅需一套電腦設備及軟體，便可在極短的時間內完成工作，若有不滿意時尚可隨時任意修改。

另外，電腦繪圖藝術對於一般大眾而言，一則因為電腦具備有複製藝術作品的功能，可以用較為迅速簡便且經濟的方式鑑賞藝術名作；二則由於繪圖軟體愈來愈具親和力，只要能具有簡單操作電腦的能力，即可根據各式繪圖指令，在沒有受過傳統繪畫技法訓練的情況下，也能面對畫架（電腦螢幕）、手持畫筆（光筆或滑鼠等），隨心所欲的完成或平面或立體，或具象或抽象的繪畫畫面，進而享受藝術創作的樂趣。

至於對專業的電腦藝術工作者而言，電腦繪圖無疑的提供了更可發揮個人想像力的寬闊創作空間。由於電腦軟體功能之不斷提昇，使得電腦在藝術繪圖或美工設計上的應用愈趨多元。例如可以利用描繪形象 (Imagepaint) 的軟體將一般攝影的畫面逐漸改變為以模擬水墨畫技法呈現畫面，或以模擬浮雕方式、水彩畫等方式呈現的畫面。

誠然，電腦繪圖挾其方便、快捷且多樣化的功能特性，確實對藝術創作領域帶來相當大的貢獻及啟示。如今在電腦硬軟體技術不斷持續快速成長下，人類已進入了一個電腦多媒體 (Multi-media) 的時代，生活周遭之各種聲、光、視聽等媒體都將由於電腦之整合，呈現更為多彩多姿且繽紛美妙的面貌。唯值得注意的是，人類的藝術創作活動至為複雜，並非僅以外觀的肖似或技法的呈現，即可將之囊括。因此，電腦藝術之所以被視為藝術類別之一，最重要的一點，並非因為其能輕鬆做到事物外觀的再現或各種技法的表現，而是在於其體現了創作者的思想、觀念等心靈活動。亦即是說，電腦繪圖是由於其成功地將科技與藝術思潮密切結合，並具備了與其他創作媒材不同的特點，方成為藝術創作者所使用的新媒材之一，嘗試以之為視覺藝術尋找新的表現方式及風貌。

自我評量

1. 嘗試說出攝影藝術的簡要發展史。
2. 嘗試說明在拍攝照片時宜注意的原則，並舉個人作品說明之。
3. 嘗試說出個人最喜歡的卡通動畫造形，並說明原因。
4. 嘗試在日常生活中找出以電腦繪圖方式完成的平面作品及動畫作品。

第十三章 中國的雕刻與 工藝品鑑賞

第一節 秦漢之前的雕刻與工藝品

史前時代的雕刻與工藝品

中國地大物博，歷史悠久，早在距今兩萬年前左右北京房山周口店的山頂洞人遺址中，便發現了一些製作簡單的石器及裝飾品。進入新石器時代之後，人類已能利用最易取得的黏土經火燒烤後，製成各式實用且美觀的陶器。目前中國計發現數千餘處的新石器文化遺址，有大量豐富多彩的陶器出土，其中可大別為彩陶及黑陶兩類，前者以新石器中期的「仰韶文化」最具代表性，後者則以新石器晚期的「龍山文化」最為著名。

仰韶文化主要的分布地區在黃河中上游的河南、河北、山西、陝西、甘肅、青海等地，時間約為西元前二千至三千年間。這時已有初步的陶輪技術，但這些彩陶仍多半以手捏製，在陶坯尚未完全陰乾之前，先將表面打磨光滑，再畫上彩色花紋，燒製之後即形成紅色或黑色的美麗紋飾，其中紅色是以含鐵質的顏料繪成，黑色則是含錳的顏料。圖13-1是半坡型的「人面魚紋盆」，魚形花紋及人面紋是半坡型彩陶中最富特色的紋飾，圖中人物的五官清晰可見，由其髮型還可看出時人的束髮方式。

龍山文化主要分布地區在黃河下游、長江流域及東部沿海等地，年代約為西元前 2900 年至 2000 年。此時製陶技術更為精進，普遍皆採輪製

圖 13-1 渭河流域，「人面魚紋盆」 直徑 39.8 公分 中國國家博物館
將人面與魚形合體的花紋，似有「寓人於魚」的涵意。

法製陶，產生了深黑光亮，質地細緻，薄如蛋殼的傑出陶器。因此，「黑、薄、光、紐」即是黑陶工藝品的四大特點。其中「紐」是指這些器物多設計有方便握持的器耳、蓋紐，或有穿繩的孔可供提取，由此可見黑陶在造形上的豐富多變。圖 13-2 是典型的龍山文化器物，這只黑陶蛋殼杯胎質細密，形式高雅，並有樸素具節奏感的鏤空紋飾，體現了當時卓越而令人讚嘆的製陶技術。

夏、商、周的雕刻與工藝品

夏朝是中國歷史上第一個朝代，起迄年代約為西元前 2000 年至 1600 年間，社會型態由原始社會逐漸進入奴隸制度的社會型態。商朝的起迄年代約為西元前 1600 年至 1100 年，此時雕刻工藝進步迅速，分工極細，對中國的雕刻工藝發展有極大影響，尤其是鑄造精美的青銅器更是膾炙人口。周朝分為西周及東周兩個時期，東周則又分為春秋、戰國兩個時期，周朝續接商朝，在工藝創作上有許多傑作，更出現了中國最早的工藝類書籍——《考工記》，其中「天有時，地有氣，材有美，工有巧，合此四者，然後可以為良」的論點，仍可適用為今日工藝製作的原則，至於百家爭鳴的春秋戰國時期亦有頗為輝煌的雕刻發展與工藝美術。

圖 13-2　山東，「黑陶蛋殼杯」　高 26.5 公分　山東省博物館
這一個杯子色澤漆黑，打磨光亮，質地細薄，並方便握取，是件傑出的黑陶器物代表。

青銅器

中國的青銅器舉世聞名，其精湛的鑄造技術及優美的形制紋飾在在證明了先民卓越的智慧與技藝。青銅器的製作發軔於夏、商之交，全盛時期在商至西周之間，至春秋戰國之時則漸趨於式微。青銅器的種類依據不同的用途計可分為烹飪器、食器、酒器、水器、兵器、樂器、工具等類別，又因為不同的功用，需要不同的硬度，而有「金有六齊」的說法，「金」是古時對於青銅的稱呼，「齊」是指銅、錫調配的比例，意指根據青銅器的用途而有各種銅、錫不同比例的鑄法。

觀賞青銅器時，常以形制、紋飾及銘文做為鑑賞方向。以發展風格而言，商朝早期的青銅器造形輕薄，紋飾較簡；商代後期至西周前期，青銅器的造形華麗，紋飾繁密，多以表現神鬼思想為主，充滿了神祕、威懾的幻想色彩；西周之後，則又趨向簡樸，並有大量銘文出現；至春秋戰國之際，青銅器造形轉為輕巧，紋飾上有時則為描寫現實生活中狩獸、宴樂等的畫面。

圖 13-3 夏代,「爵」 高 22.5 公分 河南偃師縣文化館

這是早期的爵之樣式,其後為了增加容量,將腹下的平底改為圓底。

圖 13-4 商代,「虎食人卣」 高 32.5 公分 日本 泉屋博古館

這一個卣裝飾精美,蓋上飾有一隻跪鹿,提梁兩端則飾有虎頭,虎的腹部紋飾細膩,人物的腳上則飾有代表邪惡的蛇紋。

圖 13-3 是供飲酒之用的「爵」,產於夏朝,是目前所發現最早的青銅器之一。這一只爵的腹下有三隻高足,因此可用於溫酒。前有流,便於飲用,後有尾,身側有一鋬,可供提取,至於口緣上的兩柱則是便於取用,或說是在飲酒時抵住鼻側,有節飲的目的,也可說明爵內的酒已飲畢。圖 13-4 也是一個酒器,商人好酒,因此酒器造形頗為多樣化。這一個「虎食人卣」(卣,音一ㄡˇ,是盛酒的容器)中,老虎呈現坐姿,以兩足及尾巴來支撐重量,面部猙獰,豎耳瞪眼,張口露齒,正欲吞噬前爪抓著的人,是結合實用性與藝術性的絕佳代表。

周朝好禮,強調禮樂治國,青銅器常於祭祀儀式中做為禮器之用。圖 13-5 是著名的「毛公鼎」,鼎原是煮肉類食物所用的烹飪器,但同時也是國之重器,是統治權力的象徵,成語中所謂「問鼎中原」、「一言九鼎」,均說明了鼎在古代

圖 13-5 西周,「毛公鼎」 臺北 國立故宮博物院

毛公鼎於清朝道光年間出土,高約 53.8 公分,鼎口直徑有 47.9 公分,製作精美,器形穩重。

圖 13-6　戰國,「青銅錯金銀虎食鹿器座」　21.9 × 51
公分　河北省文物研究所
這件作品於民國六十六年出土,製造者巧妙的以小鹿的三
隻腳做為支撐點,整個器座穩定而華美。

圖 13-7　商代,「玉跪式人像」　高 7 公分
中國國家博物館
這個人像出土自河南安陽的殷墟婦好墓,玉人
的服飾裝扮是當時貴族階級的打扮。

文化中的重要性。「毛公鼎」以銘文最長,字體雄渾著稱,其銘文計有 497 字,內容是記述周朝天子褒揚毛公厝的原因及賞賜之物。

　　商朝的青銅以酒器居多,常用於祭祀的場合;西周的青銅器以食器的形制居多,但主要的功能多為禮器;到了春秋戰國時期則以實用為主,轉向生活日用的器具居多。戰國時發明了焊接、金銀錯、鑲嵌、鎏金等技術,使此時的人物、動物等雕刻工藝造形更增生動。圖 13-6 是一件精緻的戰國器物「青銅錯金銀虎食鹿器座」,神情生動,富麗無比,猛虎雙眼圓睜,渾身錯金銀,正盡全力咬住小鹿,小鹿則全身乏力,坐以待斃,虎鹿兩獸形成了弱肉強食的強烈對比,由虎背上的雙銎(方柱形插口)看來,它可能原是一個漆木屏風的基座。

玉　器

　　對於中華民族而言,玉似乎兼具了浪漫與莊嚴兩種感情。《說文解字》有言:「玉,石之美者也」,因此,玉器是由石器演變而來,其功能則由工具轉變為禮器,由禮器轉為喪葬用物,再轉為裝飾賞玩之用,歷來向受喜愛。在新石器時代,已有製作精美的玉器,到了夏商周時期,玉器常被視為國家宗法社會中重要的典瑞禮器。圖 13-7 是商朝晚期的玉雕人物「玉跪式人像」,屬於陪葬物,高約 7 公分,是件黃褐色的圓雕,人物以雙手撫膝,五官雕琢清楚,頭梳長辮盤繞頭頂,再以箍形的「頍」(ㄎㄨㄟˇ)束住,額前並有圓卷狀裝飾的冠,身穿交領衣,衣上有回紋、雲紋等紋飾,左腰佩掛有一把飾有卷雲形紋飾,可能為兵器的寬柄器。

　　圖 13-8 是一只走動中的玉老虎,矯健有力,造形活潑,在「六器」中,玉虎被用以禮拜天地四方中的西方,因此其地位相當重要,而慧心巧思的製作者還以不同的花紋來裝飾老虎的兩面(圖 13-9),相當有趣。

圖 13-8 戰國,「玉虎」 臺北 國立故宮博物院

圖 13-9 玉虎雙面拓片
這件玉虎中間部位穿有小孔,可供懸掛,而玉虎兩面的裝飾分別為穀紋及流雲紋。

圖 13-10 戰國,「彩繪木雕鎮墓獸」 高 195 公分 河南博物院
戰國時期的漆器長埋地下已有 2500 年之久,卻仍完好如新,漆器的堅固耐用由此可見。

漆 器

　　中國是使用漆料最早的國家之一,漆是漆樹的汁液,塗於器物上乾涸後可耐酸、耐熱、防腐絕緣,並有美麗的光澤。根據文獻所載,虞舜時代即有漆器做的食具,目前最早的實物遺跡為商朝墓葬出土的一些殘片。戰國時期,十分重視漆樹的栽培及漆器生產,因之發展出蓬勃的漆器工藝,圖 13-10 是戰國楚文化的一尊「彩繪木雕鎮墓獸」,由於楚人十分迷信,盛行巫術祝禱,故有許多此類形狀懾人具嚇阻作用的鎮墓獸,這件漆器高有 195 公分,呈現跪姿,兩眼突出,暴牙長舌,口中並咬住一尾雙頭蛇,背後亦有精美紋飾,造形頗為華麗。

秦漢的雕刻與工藝品

　　秦漢兩朝的起迄年代約為西元前 221 年秦始皇統一中國開始至西元 220 年東漢滅亡為止，這段時期各朝君主為了鞏固國家的統一，視美術為宣揚政教、表彰功臣，維護政權勢力的工具。其中秦朝的統治時間雖然短暫，但集權高壓的結果卻產生了許多宏大的紀念性雕刻。漢朝則是中國歷史上的輝煌時代，社會經濟繁榮，在工藝美術上有長足的發展。

陶　塑

　　秦朝的陶塑中，最為著名的即是於民國六十三年自秦始皇陵塚出土的大型兵馬俑，總數計有六、七千件，是至今為止世所罕見規模龐大的雕塑作品。這些陶俑陶馬體形高大，形態逼真寫實，神情髮飾各異，並以不同色彩來體現軀體各部位的質感。圖 13-11 是一對騎兵與軍馬，騎兵高有 180 公分，馬則高有 163 公分，長有 211 公分。騎兵身穿盔甲，腳著淺履，戰馬的神態、肌肉結構均觀察入微，極為寫實，由這支雄壯威嚴的軍隊，可遙想秦始皇統一六國，氣吞山河的氣勢。

　　「漢承秦制」，因此漢朝的陶塑亦很發達，並以明器（又稱冥器，是專為陪葬而製作的器物）的製作為主。圖 13-12 是東漢的一尊「加彩擊鼓說唱俑」，人物一手抱鼓，一手執鼓棒，臉上則眉飛色舞，充滿了活潑幽默的生動表情，尤其翹起來的右腳，似乎說明了故事已進入高潮，姿態極為滑稽傳

圖 13-11　秦代，「騎兵與軍馬」　陝西省博物館
這些陶兵陶馬多用模塑的方式製成，先做出初胎再覆細泥，加工刻劃後再施彩。

圖 13-12　東漢，「加彩擊鼓說唱俑」　高 56公分　中國國家博物館
這個陶俑維妙維肖，連唱帶跳，使觀者能切身感受到現場的歡樂氣氛。

神，直令觀者會心一笑。漢朝的磚瓦製造技術已十分發達，並且應用廣泛，最有特色的是畫像磚及瓦當。

石　雕

漢朝的石雕技術相當發達，於東漢時期更達到高峰，依技法的不同可分為立體的圓雕及平面的淺浮雕。前者以陵墓的大型人物、動物石雕為代表，後者則以祠堂或墓室的畫像石為主。圖 13-13 是漢朝名將霍去病墓前的石雕「馬踏匈奴像」，這類石雕常利用石塊的天然形狀再略加刻飾，氣勢雄大深沉，圖中這座石雕中的駿馬氣宇軒昂，姿態沉穩，被牠腳踏的戰敗匈奴，正狼狽掙扎，使觀者不禁遙想起當年一代名將的顯赫戰績。

工藝品

除陶塑及石雕之外，漢朝在漆器、銅器、瓷器、金銀器、玉雕方面均有突出的表現。圖 13-14 是一件「玉辟邪」玉雕，辟邪是當時傳說中的神獸，長得像一隻猛獅，但有一雙能飛的翅膀，具有神奇的威力，可以抵禦一切妖怪邪惡之物，這件玉辟邪高 9.3 公分，尺寸雖小，但其張口昂首，氣勢恢宏懾人。

圖 13-13　西漢，「馬踏匈奴像」　168×190
公分　陝西　茂陵博物館
本件雕刻以石材的自然原型因勢導形，以圓雕
及淺浮雕的技法雕成，渾然有力。

圖 13-14　漢代，「玉辟邪」　高 9.3 公分　臺北　國立
故宮博物院
這件玉雕小像是清高宗的珍藏，辟玉前胸及臺座底部均題
有詩句。

第二節　魏晉南北朝的雕刻與工藝品

　　東漢末年，紛爭不斷，先有三國鼎立，後有魏晉南北朝而至五胡亂華，由於長期的兵連禍結及內憂外患，使民間生活疾苦，百姓乃轉向宗教世界中尋求精神寄託。西漢末年自印度傳入中國的佛教，在這段期間迅速傳布，有些朝代甚且是由篤信佛教的君王率先提倡。隨著佛教的興盛，便產生了以石窟藝術為代表的佛教美術，可謂是中國雕刻藝術中的一大盛事，著名的石窟有大同雲岡石窟、洛陽龍門石窟、敦煌莫高窟、麥積山石窟等。在工藝品製作方面，也呈現了濃厚的佛教色彩，因此，宗教工藝美術是此期的重要時代特色之一。

石窟藝術

1.大同雲岡石窟

　　雲岡石窟位於山西省大同武州山南麓，依山開鑿，東西綿延一公里，開鑿時期始自北魏文成帝在位時（約西元 460 年）。佛像造形使用圓雕、浮雕的手法表現，雕像上原有施彩，但泰半均已脫落，目前所見的色彩多為後世重新妝點。雲岡石窟的佛像形體高大偉岸，一方面體現承自漢代石雕的手法；二方面融合了來自西域的造像風格，氣魄宏渾，予人威嚴莊重之感。

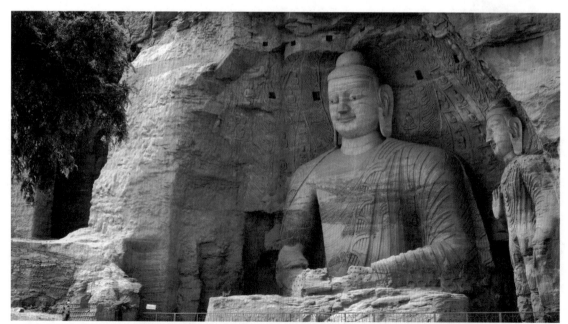

圖 13-15　北魏，「雲岡石窟佛像」
佛像臉部輪廓深刻，鼻高目深，呈現域外人士的容貌特徵。

在目前現存的 53 個洞窟中，以由曇曜和尚負責開鑿的第 16、17、18、19、20 等窟最具代表性，被稱為「曇曜五窟」，其中第 20 窟的佛像（圖 13-15），形體巨大，頂天立地，氣勢勁拔，將王權與神權合一表現，觀者身處其間則有佛法無邊的渺小之感。

2. 洛陽龍門石窟

龍門石窟位於河南省洛陽龍門口，瀕臨伊水，伊水東西各有龍門山及香山夾岸對峙，形成一個門闕，被稱為「伊闕」，石窟便開鑿在兩岸的崖壁之上。開鑿年代始於北魏孝文帝在位時（約西元 494 年），此一時期最具代表性的石窟有古陽洞、賓陽洞、蓮花洞、魏字洞及石窟寺等五處，由於孝文帝大力推行漢化運動，禁說胡語，禁穿胡服，因此龍門石窟中的造像有明顯的漢化特徵。

圖 13-16 是古陽洞中的「禮佛圖」，古陽洞是龍門石窟中開鑿最早的大窟，高有 11 公尺，寬約 6.9 公尺，窟內的佛像較為清瘦，北壁上雕有貴族婦女在比丘尼的前導下，虔誠肅穆徐徐前進的情形，人物修長，裙襬則有規則的疊紋，具現時人誠心禮佛的狀況。

3. 敦煌莫高窟

莫高窟位於甘肅省敦煌鳴沙山東麓，面對三危山，開鑿在崖壁之上，綿延有一公里之長，遠望如蜂巢纍纍。開鑿年代約始於東晉永和九年（西元 353 年），為我國開鑿年代最早，也是實物保存最豐，塑繪技巧極高的石窟，是古代佛教藝術中珍貴的遺產。

圖 13-17 是莫高窟中第 432 洞的三尊彩繪佛像，採圓雕方式製成，佛像身穿的衣飾是以泥條貼敷或以陰刻方式處理出富裝飾趣味的衣褶，兩旁的脅侍菩薩上身半裸，下身著羊腸裙，體態健美，面像飽滿，略露笑意，神情靜謐，色彩明快而協調。

圖 13-16　北魏，「龍門石窟古陽洞北壁禮佛圖」
古陽洞中的造像，多為孝文帝時的貴族及將領發願開龕，畫面龕中的佛像是以高浮雕的技法雕刻而成。

圖 13-17　甘肅，「莫高窟彩塑三尊像」
莫高窟中的造像以彩繪為主，緣由是因為窟內的崖壁粗糙，不適合雕刻，匠師們乃採用敷彩的泥塑方式。

4.天水麥積山石窟

麥積山石窟位於甘肅省天水縣東南秦嶺山脈西端的麥積山，由於麥積山頂略帶圓錐形，遙望如農村中堆積的麥垛，故得此名。石窟即開鑿在陡峭的崖壁上，開鑿的年代始於後秦（約西元 386～417 年），現有洞窟 194 個，造像七千餘尊，由於麥積山山勢險峻，其雕塑工程被譽為是借神力方得完成。

圖 13–18 是麥積山第 127 窟中的泥塑菩薩像，以現實生活中的人物為塑像藍本，嘴角、眼眸俱帶笑意，形象親切溫和，表情恬適，身體姿態也優雅自然。

工藝品

在長期動亂的魏晉南北朝期間，最具代表性的工藝品首推陶瓷工藝。於此時期，中國的陶瓷工藝進入了瓷器時代，瓷器是由陶器演變而來，兩者的主要差別有三：第一點是原料不同，陶器使用黏土，瓷器則使用瓷土；第二點是燒窯的火候溫度不同，陶器較低，約攝氏 800 度，瓷器較高，約攝氏 1200 度左右；第三點是質地不同，陶器鬆脆有微孔，敲擊聲音較鈍，瓷器則細密堅實不透水，敲擊聲音較脆。此時陶瓷工藝的最大成就是已完全成熟的青瓷，青瓷同時也是最早發展的瓷器種類，圖 13–19 是一件「青瓷虎子」，其造形精練有趣，一隻老虎呈蹲踞狀，虎口大張咬住一圓管，背上有一提樑，整件作品長約 30.2 公分。

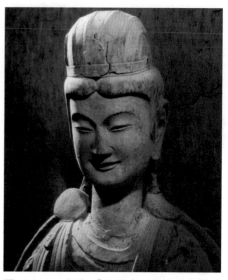

圖 13–18　北魏，「麥積山石窟脇侍菩薩」
本尊造像位於麥積山西崖的峭壁之上，刻工精緻，佛像表情生動。

圖 13–19　北魏，「青瓷虎子」　長 30.2 公分　紐約　大都會博物館
這件青瓷虎子是做為夜壺之用，虎腿上以龍紋做為裝飾。

第三節　隋、唐及五代的雕刻與工藝品

南北朝末年，楊堅建立隋朝並統一天下，但僅傳三世即為唐所取代，唐朝歷時近三百年，社會安定、經濟繁榮、文化昌盛，尤其著名的「貞觀之治」及「開元之治」，更是兩個空前高度發展的階段，不論是雕塑藝術或工藝美術均有極其卓越的發展，但由於宦官專寵及藩鎮割據，在「安史之亂」後，唐朝的盛世逐漸衰微，一統的江山又面臨分裂，就是史稱的五代十

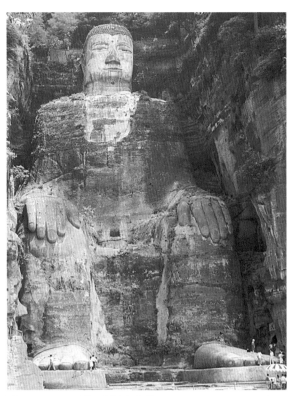

圖 13-20 四川,「樂山大佛」
大佛身高 71 公尺,是世界上最大的石刻彌勒佛,歷時 90 年方才完工。

圖 13-21 唐代,「騎馬仕女俑」 臺北 國立故宮博物院
唐三彩是低溫燒製的彩釉陶器,有時在陶器上直接以釉藥淋上,使其自然混融,呈現滴流的趣味。

國,這段時期雖然不長且動亂頻仍,但在陶瓷工藝上有頗佳表現。

石 雕

從南北朝至隋唐,中國的雕塑造像由虛靈漸入豐實,從消瘦的體態轉變為飽滿的形體,「充實之謂美」的觀念在許多藝術類別中均能得見,不論是陵墓石雕或是佛像雕刻、石窟藝術等,於此時期皆有極興盛的表現。約於唐玄宗開元元年(西元 713 年)所開鑿的「樂山大佛」(圖 13-20),位於四川省樂山市東面,岷江、青衣江、大渡河交匯處的凌雲山棲鸞峰下,這裡是古時的宗教交通要道,由於此地河流湍急,常常發生船難,唐代名僧海通乃發願修築大佛,以保佑過往船隻。大佛依山崖之勢鑿成,體型魁偉,端坐江畔,雙手置膝,比例勻稱,寶相莊嚴慈悲,身上尚有排水系統,足見當時發達的技術。

陶瓷藝術

隋朝時期,中國的陶瓷技術已經十分進步。唐代則是陶瓷器工藝真正的開展階段,技術成熟,馳名中外的「唐三彩」即具現了唐代陶瓷優美雄健的風格。

自貞觀之治後,唐代的社會風氣漸由充實之美轉入奢侈浮華,根據出土器物的查考,唐三彩可能即產生於以奢華宴樂著稱的唐玄宗開元年間。唐三彩是陪葬用的器物,它之所以受人注目,一則由於其黃、綠、褐色澤豔麗的三色鉛釉,二則是由於三彩作品逼真生動的形式及多樣化的造形。在盛行厚

葬的唐代，唐三彩乃成為上自王公貴族，下至庶民百姓的最愛。各色器用均絢麗奪目，而各類陶俑中，不論是引頸嘶鳴的馬俑、優雅高貴的仕女、或文、武官員等，均栩栩如生，趣味盎然，使觀者可神遊於當時盛極一時的昇平景象中。圖 13-21 是一尊「騎馬仕女俑」，馬隻揚足飛奔，姿態生動，仕女則面容丰美，體態圓潤，由其頭上所梳的髮髻判斷應是一個小丫鬟。唐代疆域遼闊，中外文化交流頻繁，婦女的服飾常受胡服影響，而有許多特殊樣式，由出土的不同女俑像中，可得見當時流行的服飾裝扮。

圖 13-22　唐代，「金纍絲鳳凰首飾」
唐朝婦女講究梳理各種髮髻，並以各式精美的金銀首飾再加妝點，行走之間，首飾隨步搖動，故名「金步搖」。

金銀器、銅器

唐代各類金屬工藝極為發達，以裝飾華麗精緻的金銀器來妝點盛唐之世，著實貼切不過。圖 13-22 是一只寶石鑲嵌的「金纍絲鳳凰首飾」，長約 10.9 公分，唐代婦女的首飾章彩奇麗，琳瑯滿目，所謂「雲鬢花顏金步搖」由這支鳳鳥頭飾即可窺見端倪。圖 13-23 是一只葵花造形的「金銀平脫銅鏡」，以金銀捶成薄片製成花紋再貼飾於鏡背，極其華麗之能事。

圖 13-23　唐代，「金銀平脫銅鏡」　日本正倉院
開元天寶年間，製有許多特殊加工的鏡子，成為收藏家的最愛。

第四節　宋、元的雕刻與工藝品

西元 960 年，宋太祖統一全國，開始了宋朝的歷史，但大宋朝北方一直飽受遼、金政權的威脅，之後則由蒙古消滅南宋，建立了元朝。宋朝重視文化藝術，使雕塑、工藝美術均有良好的發展；元朝入主中原雖僅有 90 餘年，但在工藝美術上也有不可磨滅的進步。在雕刻及工藝品類別中，於宋、元兩朝之間，最負盛名的應推瓷器無疑，其他如金銀器、漆器等亦有相當表現。

瓷　器

　　宋朝可謂是集中國瓷器大成的時代，也是歷來陶瓷發展的鼎盛時期，因此，「宋瓷」乃成為聞名世界的瑰寶。宋代瓷窯遍布全國，各有獨特風格，其中較著名者有定窯、汝窯、鈞窯、官窯、哥窯等五大名窯，這些名窯產品形制優美，高雅凝重，不僅超越前人，後世也難望其項背。

1.定窯

　　定窯窯址在今天河北省曲陽縣的靈山鎮，古名定州，故名定窯。定窯的典型特色為胎質堅細純白，並施以白釉，是白瓷中的代表。另外尚依釉色之不同而有紅定、紫定、黑定等。圖13-24是一只「定窯嬰兒枕」，為白色素瓷，既是盛夏酷暑之際為人喜愛的生活用器，也是一件傑出的藝術品。

2.汝窯

　　汝窯窯址位於河南省臨汝縣，是宋代北方第一個著名的青瓷窯，專事燒製御用的器物，汝窯燒製時間不長，產物也不多。其器物形制簡單，釉色溫潤柔和如羊脂玉，圖13-25是一件「粉青魚子紋奉華尊」，釉色瑩淨淡雅，青綠中略顯粉白，故名為粉青。

圖13-24　北宋，「定窯嬰兒枕」　長30公分　臺北　國立故宮博物院
這件白瓷以一個俯臥的小嬰兒為造形，其背部即是頭枕之處，表情活潑可愛。

圖13-25　宋代，「粉青魚子紋奉華尊」臺北　國立故宮博物院
汝窯生產的青瓷，被宋人評為第一，由於汝窯燒製時間較短，產品不多，至南宋時已為時人感嘆汝窯一瓷難求。

圖 13-26　宋代，「玫瑰紫釉輪花花盆」
鈞窯的造形種類頗多，但其中以花盆最為出色，專為提供宮廷養植奇花異草之用。

圖 13-27　北宋，「粉青蓮花式花插」
這件官窯以綻放中的蓮花為造形，形狀雅緻優美。

圖 13-28　宋代，「哥窯五足洗」　高 9.2 公分
上海博物館
由於釉面裂紋開片的大小不同，而有魚子紋、蟹爪紋、百集碎等紋片名稱的產生。

3.鈞窯

鈞窯窯址在河南省禹縣，古稱鈞臺，故得此名。鈞窯創始於唐代，至宋時首將釉藥中加入適量的銅金屬，經焰燒後還原為紫紅色釉，美不勝收。圖 13-26 是一只「玫瑰紫釉輪花花盆」，撮口折沿，上闊下斂，盆內為天青色釉，盆外則為玫瑰紫色釉，釉汁厚潤，色彩妍麗，美如晚霞。

4.官窯

官窯是於宋朝大觀及政和年間於汴梁燒製的青瓷窯，窯址迄今仍未發現。官窯的青瓷晶瑩剔透，表面有開裂式冰紋，其主要特色為粉青紫口鐵足（意指瓷胎呈黑褐色，口緣有一道褐邊）。圖 13-27 是一件北宋的「粉青蓮花式花插」，表面有細紋，碗中有花瓣裝飾的插花設計。

5.哥窯

哥窯的創始者為浙江省虎州的章氏兄弟，哥哥章一生燒製的叫哥窯，弟弟章二生燒製的叫弟窯。哥窯的主要特徵是釉面有裂紋開片，這種裂痕產生的主要原因是釉與胎的收縮率大小不同所致。釉色則有粉青、米黃色兩種，圖 13-28 即是一件米黃色釉的「哥窯五足洗」，上開有黑、黃兩色的紋片，有「金絲鐵線」的美稱，開片原為溫度控制不當所形成，其後則成為瓷器表面的裝飾風格之一。

元朝的瓷器不若宋朝般鼎盛，但製瓷技術則有新的發展，青花及釉裡紅即為此時的代表。青花的燒製方式始於宋而成熟於元代，是以濃淡層次不同的鈷顏料在白瓷上畫圖後燒製，效果明麗而又淡雅。釉裡紅則是以氧化銅代替鈷，焰燒還原後呈血紅色，釉裡泛紅，故得此名。這兩種都是釉下彩繪，是瓷器藝術中重要的表現手法。圖 13-29 是一件「青花釉裡紅開光鏤花蓋

圖 13-29　元代，「青花釉裡紅開光鏤花蓋罐」　高 42.3 公分　河北省博物館
元朝開始，彩瓷大量流行，這只大罐是一個典型的代表。

罐」，以開光方式（指在器身圈繪出各種造形的欄框，繪圖其間，類似建築物中的開窗），兼用兩種釉彩燒製，俗稱「青花加紫」，燒製難度較高，呈現了複雜華美而又統一的效果。

銅器、金銀器

宋代的銅器在產量及技術上均超越前代，由於大量使用，有時甚且供不應求，圖 13-30 是一件「青銅錯金銀獅子」，這隻獅子長有翅膀，向上昂首咆哮而立，遍體嵌有流暢的金銀紋飾。元朝時期，王公貴族常以金銀器做為身分地位的表徵，因此金銀器的製作也頗為發達。

玉器、漆器

宋代的玉雕，以「巧色」的運用最為著名，所謂巧色是指根據玉石的不同色澤、紋理、形狀，加以應用並慧心設計後雕琢出自然界中的物象。圖 13-31 是一件「黃玉小鴨」，形態簡約，由深褐色的鴨頭一直到黃色的身體，將平凡的玉材成功轉化為生動的造形。元朝的漆器工藝發展卓著，雕漆的製作相當費時費工，

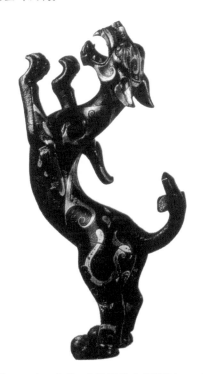

圖 13-30　宋代，「青銅錯金銀獅子」　高 21.5 公分　倫敦　大英博物館
由這件青銅器的造形及技術，推斷應是一件宋朝仿古的作品。

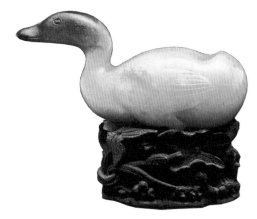

圖 13-31　宋代，「黃玉小鴨」　臺北　國立故宮博物院
這件玉雕巧妙的運用了玉材原有的天然顏色，是「巧色」技法運用的佳例之一。

需在漆器胎上塗以數十甚至上百遍的漆，
待稍乾時，再雕刻各種花紋，若以紅漆為主
的雕漆，便稱為「剔紅」，亦有剔黃、剔黑
或剔彩等。圖 13-32 是一件「梔子花剔紅圓
盤」，盤心刻有肥腴圓潤的梔子花紋，枝葉
婉約，刀法純熟，屬於「繁文素地」的安排
方式。

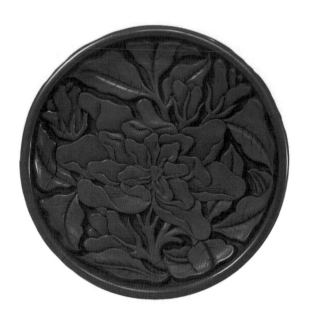

圖 13-32 元代,「梔子花剔紅圓盤」 寬
16.5 公分 北京 故宮博物院
這件圓盤盤底刻有「張成造」字樣，張成
是元朝相當著名的剔紅雕漆製作者。

第五節 明、清的雕刻與工藝品

元朝末年,由朱元璋領導的起義軍推翻元政權,建立了中國歷史上又一個強盛的朝代——
明朝,在明朝的全盛時期, 甚且派員下西洋,遠至亞非等三十餘個國家, 與外國交流密切,
有許多西方的科學新知與技術傳入, 也有許多領先各國之科學技術的發明, 在各類工藝美術
上均有極佳的發展。明朝在歷經近三百年的統治後, 為滿清所取代,並於清高宗乾隆在位期
間隆盛一時,唯自閉關政策之後,清朝即日趨衰落,最後飽受列強欺凌,寫下中國近代史上
最慘淡的一頁。一般而言,明清兩代可謂是中國雕刻與工藝美術集大成的時代,許多工藝類
別於此時期均有普遍而精良的發展。

陶瓷器

中國的陶瓷藝術進入明朝後又邁入一個新的里程, 在明之前多以青瓷為主, 明之後則以
白瓷為主,元朝的青花技術至明朝則更臻精進, 成為我國青花彩瓷的黃金時代, 而五彩瓷器
的發展更是陶瓷史上的一大盛事。自明朝以降,江西的景德鎮成為最主要的窯場,延續五、
六百年至清朝仍未衰, 當時的盛況曾被描寫為:「畫間白煙掩空, 夜間紅焰燒天」。五彩瓷器
以成化年間的「鬥彩」最為著名, 所謂鬥彩是先以青花顏料畫出花紋輪廓, 釉燒之後, 再加
填五彩經二次燒製後, 使青花與彩繪上下鬥合, 是為鬥彩。圖 13-33 是一件「成化窯青花鬥
彩花蝶蓋罐」,色彩豔麗,甜而不俗。

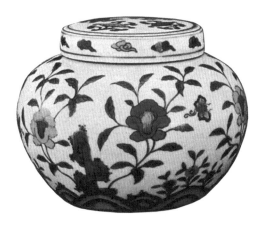

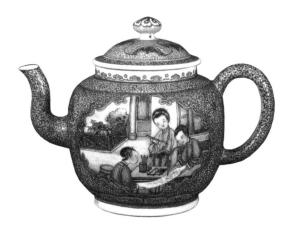

圖 13-33　明代，「成化窯青花鬥彩花蝶蓋罐」
這件作品頗能體現成化瓷器秀麗清雅的藝術風格。

圖 13-34　清代，「乾隆窯琺瑯彩開光仕女茶壺」
琺瑯彩瓷具有薄、輕、堅、細、潔等五個特色，同時
由於多是內府產物，故裝飾精緻，色彩瑰麗。

　　清朝彩瓷最大的成就是琺瑯彩瓷的發展，琺瑯彩瓷又稱「瓷胎畫琺瑯」，是釉上彩的一種，早先是以進口的顏料繪燒，故也稱「洋彩」，之後則有宮廷造辦處自行提煉的彩料。琺瑯彩色澤豐富，質地晶瑩，產品多為內廷祕玩，因此畫法極其精美，有時甚且題有詩句。琺瑯彩瓷始燒於清康熙時的景德鎮窯，清乾隆年間的琺瑯彩則到達極盛。此期的琺瑯彩裝飾性強，華美豔麗，喜用人物為裝飾題材，圖 13-34 是一只清乾隆窯燒製的「乾隆窯琺瑯彩開光仕女茶壺」，在壺身上以開光方式，用工筆技法描繪仕女人物的神情服裝以及屋內擺設，並可看出西方技法的影響。

金屬工藝

　　景泰藍又稱為「銅胎掐絲琺瑯」，是明朝著名的一種金屬工藝品，早在唐朝時期，即有以此種技術裝飾的銅鏡出現，但直至明朝宣德至景泰年間，方才達到最為繁榮的全盛時期。由於以當時特有的一種藍釉為最出色，故久而久之乃以「景泰藍」名之。景泰藍的製作方式繁複，需經製胎、掐絲、燒焊、點藍、燒藍、磨光、鍍金等步驟，方能製作出金碧輝煌，色彩豔麗的景泰藍工藝品。圖 13-35 是一件明朝景泰年間的「景泰掐絲琺瑯象耳盂」，它具備了一件景泰藍藝術

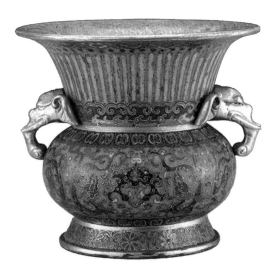

圖 13-35　明代，「景泰掐絲琺瑯象耳盂」　臺北
　　國立故宮博物院
景泰藍產品形制眾多，包括瓶、碗、盤、煙具等，俱能體現此一優良的工藝技術。

圖 13-36　清代,「白玉鑲嵌如意」　41.2×12.1 公分　臺北
國立故宮博物院
如意的式樣及寓意是由遠古的石斧、玉圭逐漸演變而來,目前的
樣式及意義是於明朝時確立。

品應有的特點——造形傑出、紋飾優美、色彩華麗、光澤
輝燦,可謂是集造形美、色彩美、裝飾美於一體。

雕刻工藝

1.玉器雕刻

　　圖 13-36 是一件清朝的「白玉鑲嵌如意」,「如意」自
古以來即是高貴吉祥的象徵,在清朝,則流行將各式貴重
材質製成的如意做為喜慶節日相互餽贈的禮品。這件玉
如意是以整塊白玉雕成,並以各色石料、玉石嵌出吉祥圖
案,由其圖案的代表意義看來,這件如意應為賀壽之用。

2.漆器雕刻

　　明朝的雕漆工藝發展卓著,其中又以明成祖永樂年
間,朝廷官漆的生產機構「果園廠」的產品最為精美,尤
其果園廠的剔紅技術更為著名,「永樂剔紅」向被譽為是
明朝工藝巔峰的代表作之一,而相傳「永樂剔紅」指的就
是果園廠的作品。果園廠的製品精工細琢,製造過程中督
工嚴謹,一絲不苟。圖 13-37 是一件「永樂剔紅花卉錐把
瓶」,由於漆層甚厚,因此浮雕的圖案姿態掩映極具立體
感。清朝的漆器是明末的繼續伸展,唯技術雖佳,藝術風
格卻漸趨衰落,但對歐洲仍產生了相當的影響力量。

圖 13-37　明代,「永樂剔紅花卉錐把
瓶」　臺北　國立故宮博物院
這件剔紅漆器於刀刻之後,再加以精工
細磨,使整件器物不見下刀的痕跡。

圖 13-38　明代,朱三松:「雕竹仕女筆
筒」　高 15.7 公分　臺北　國立故宮
博物院
朱三松性情淡泊,不隨意動刀,興之所
至則下刀如神助,是「嘉定三朱」中年
紀最小的一位,卻也是雕工最精的一位。

圖 13-39　清代,「松花石河圖洛書硯」　臺北　國立故宮博物院
在清朝之前,松花石多被製成「礪具」,但在清朝則是皇室的文
房寵物。

圖 13-40　清代,「雞血石赤壁圖未刻
印」　臺北　國立故宮博物院
雞血石是昌化石中的精品,以其血色聞
名,這枚印石光澤溫潤,尚未刻上印文,
印紐的雕工細緻。

3.竹雕工藝

明清兩朝竹雕工藝技術發達,由於竹子本身的特性,
雕竹特有的技法有竹刻、留青、竹黃等三種。圖 13-38 是
明朝竹雕名匠「嘉定三朱」之一朱三松的作品「雕竹仕女筆筒」,採浮雕方式製成。

4.石雕工藝

清朝的石雕種類頗多,其中硯臺的雕刻是相當重要的類別,各類石材中又以端硯、歙硯
最為著名,但是產於吉林省寧安縣的綠色松花石,由於其發墨效果良好,被評為「品埒端歙」。
圖 13-39 是一件屬於乾隆朝的「松花石河圖洛書硯」,以綠色松花石製成,硯蓋上刻有龍馬及
靈龜等圖案。圖 13-40 是一枚刻工精美的雞血石印,印章是中國固有文化的特色之一,其發
展史可遠溯至新石器時期 (參見第七章第六節)。除做徵信用途之外,由於各種珍貴的印材本
身之價值及其精湛的刻工,使印章本身也成為舉世獨見的藝術鑑賞類別。

第六節　民間工藝品

所謂民間工藝是指在民間社會中,一般百姓出於日常生活實用的需要,並結合審美的觀
點,所製作的工藝美術品。其種類相當繁多,舉凡竹編、籐編、草編、木雕、蠟染、泥塑、
剪紙、皮影、紙紮等,均是平日常見到的民間工藝品。從這些造形有趣的各類工藝品中,可
以體會各個時代與地區不同的風俗民情與審美觀,它不同於精緻美術的精麗典雅,呈現了較
為質樸且富拙趣的美感及強烈鮮活的生命力。

中國的民間工藝可謂源遠流長，早在新石器時代便已發現有一些供玩賞之用的陶塑或木雕。圖13-41則是一件宋朝的小兒塑像「磨喝樂」，頭頂有一撮黑髮，頸上掛著長命鎖，手腕戴有手鐲，呈半蹲半坐狀，瓷娃娃背後有一個注水孔，注水之後水再自兩腿間的小洞流出，頗令人發噱。

清朝時江蘇省無錫縣的惠山泥塑非常有名，圖13-42是一件彩繪泥塑「大阿福」像，相傳古代惠山上有猛獸為害，天上乃降下一對名為沙孩兒的人形巨獸，擁有神力，制伏了猛獸，老百姓乃得以安居樂業。民間乃做此懷抱青獅的健壯兒童塑像以為紀念並驅邪降福，取名為「阿福」，反映了百姓消災求福的渴望。

「財神」向為廣受中國民間百姓歡迎的神祇，並有文官及武官扮相之分，圖13-43是「文財神」，圖13-44是「武財神」，兩人皆身著錦衣、穿戴華麗端坐在鍍金的銀座上，帽子上並鑲有珍珠、玉石及翠羽等，由其精緻的裝飾風格看來，應為豪富之家或寺廟供奉之物。

風箏也是民間工藝的重要類別之一，其形式有拍子、硬膀、軟膀、串活四大類。圖13-45是只鷹形風箏，屬於軟膀製法，所謂軟膀風箏是指將風箏的骨架以絲線紮結，動物則用紙漿模製，使堅固耐用，並具立體感，其身體的各部分可以拆裝折疊，便於保存收藏。這隻老鷹以綾絹製成身體，造形優雅，可以想見於天空展翅時，多麼逼真生動。

中國民間向有許多傳說，因為這些傳說又衍生出許多有趣的民間工藝品。例如，中國人認為老虎是百獸之王，並且能吞噬鬼魅，故而民間也將老虎視為可以避邪驅惡之物，為了保護兒童使其健康成長，免遭惡運，便常以布料製成虎形玩偶或枕頭供幼兒日常使用。圖13-46便是一件「彩繪布老虎」，頭大身粗，並以顏料彩繪出獸紋，非常有趣可愛。

圖13-41　宋代，「磨喝樂」　高約8.4公分　王樹村藏
「磨喝樂」是宋朝時對此類小兒塑像的通稱，這座小瓷像產自河北省彭城縣。

圖13-42　清代，「大阿福」　高約24公分　無錫泥人研究所
這個大阿福泥人粉面團團，笑容可掬，是以雙片模製空心薄胎的作品。

圖 13-43 清代,「文財神」 紐約 大都會博物館 圖 13-44 清代,「武財神」 紐約 大都會博物館
這兩座文武財神像高約 60 公分左右,衣飾華麗,色
彩繽紛,製作精美。

圖 13-45 清代,「風箏」
50 × 90 公分 天津博物館
這只風箏是由清末著名藝人
朱竹渲所製,是其早期的代表
作品,也呈現了天津風箏的獨
特風格。

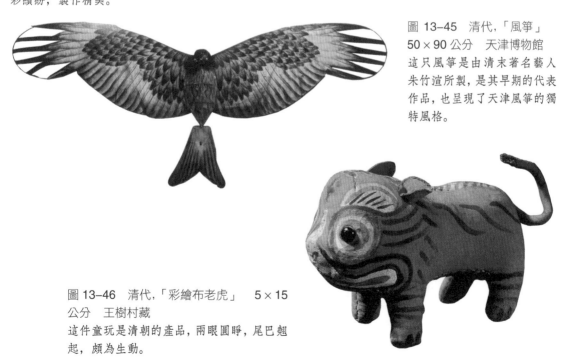

圖 13-46 清代,「彩繪布老虎」 5 × 15
公分 王樹村藏
這件童玩是清朝的產品,兩眼圓睜,尾巴翹
起,頗為生動。

　　圖 13-47 則是一只造形威猛的皮影戲偶，皮影戲是傀儡戲的一種，西漢時期漢武帝為追憶愛妃李夫人，而有方士以皮影方式模擬李夫人的側影，可能是史上關於皮影戲最早的記載。至宋朝時，皮影戲漸漸開始興盛，成為中國傳統劇種之一。皮影戲又稱「影戲」、「影子戲」、「燈影戲」等，其戲偶是以獸皮經硝製刮平、雕簇、敷色、熨平再裝置而成，演出時由掌控者操作，以燈光將皮偶的影子投射到屏幕上。為了表示不同的性別、身分、地位等，皮偶的造形設計與製作過程非常講究，並且各地均有不同特色，使得這些皮偶本身即為極具藝術價值的民間工藝品。圖 13-47 乃是明朝陝西華陰的皮影人偶，其身分為將帥統領，因此頭戴帥盔，臉譜以黑色為主，身穿旗靠，設計與製工均非常精巧。

圖 13-47　明代，「陝西東路皮影人」　高 39 公分　廉振華藏
陝西的皮影戲最為普及，由於不同的風格，陝西的皮影戲又分為東、西二路，東路造形精巧細緻，西路則粗獷有力。

自我評量

1. 嘗試說明魏晉南北朝石窟造像的重要地點及其特色。
2. 嘗試說明宋朝瓷器的種類及其特色。
3. 嘗試說出本章中您最喜歡的工藝品類別及原因。
4. 嘗試收集生活周遭可以看到的民間工藝品，並說明其功能與美感價值。

第十四章 西方的雕刻與工藝品鑑賞

第一節 史前時期及原始文化的雕刻與工藝品

史前藝術

所謂史前藝術是指未有文字記載之前人類的藝術活動，大致又可區分為舊石器時代與新石器時代兩個時期。

舊石器時代距今約為六十萬年前至一萬年前之間，此期人類的生活型態以狩獵為主，目前所發現的工具或武器大多以石塊、骨頭或木頭琢成，亦有小型的雕刻品、浮雕等。表現內容或為人體，或為動物，如圖14-1「威廉德夫的維納斯」是目前發現年代較早，也最受矚目的大理石雕刻，這個女性雕像豐胸厚臀，是代表女性繁殖子孫的石像之一，其上並有塗過赭紅色的痕跡。

新石器時代約為西元八千年前至四千年前為止，此期人類已漸由狩獵的生活型態逐漸轉為農耕方式，開始發現有一些簡單的陶器或建築物。例如圖14-2為耐人尋味的巨大石構物，據信是具有宗教信仰意義的紀念性場所。

圖 14-1 奧地利，「威廉德夫的維納斯」(C. 30000～25000 B.C.) 高 11.1 公分 維也納 自然歷史博物館 這個雕刻像尺寸不大，整體觀之像一個圓球造形。

圖 14-2 英國，「石柱群」(C. 2000 B.C.) 高約 400 公分 iStockphoto 提供 這些石塊構造物頗為壯觀，堆陳方式令人訝異，由其整體結構及擺置方位，推斷應為舉行祭祀所用的場所。

原始藝術

非洲藝術

　　進入二十世紀之後，歐洲藝術家開始將焦點自傳統藝術轉移至非洲地區的原始藝術。事實上，非洲幅員遼闊，擁有許多不同的種族，也各有不同的語言、宗教及生活風俗，但不論在那一個種族或部落，均有其特具的藝術活動，而這些藝術活動所產生的雕刻、工藝品等，則泰半又與各種族部落的宗教信仰與祭典儀式有關。

1.面具

　　面具為非洲部落藝術中的典型代表，在各類儀式中，人們由於戴上了面具而改變角色，並可超越人性而向神靈直接溝通，或甚至成為神靈的代言人。圖 14-3 是舍奴弗族 (Senufo) 的木製面具，結合了羽毛、金屬、布料等多種媒材製成，裝飾性極強，是參加喪禮時所使用的面具。

圖 14-3　象牙海岸，「舍奴弗臉部面具」(19～20th C.)　76.8×33×22.9公分　紐約　大都會博物館
圖中的面具被飾以多種素材的附件，增加了面具的撼人力量。

圖 14-4　薩伊，剛果,「騎狗的人」(19～20th C.)　32.9 × 12.1 ×15.2 公分　紐約　大都會博物館
剛果的藝術家在人像雕刻之後，常再由祭師在人像腹中填入有神奇力量的材料，認為如此一來，雕刻像也將具有神力。

圖 14-5　薩伊，「魯巴的頸托」(19th C.)　16.2 × 13公分　紐約　大都會博物館
本件器物是由一位被稱為「小瀑布髮型大師」的藝術家設計，造形頗為幽默並符合旨趣。

2.人像

在原始社會中，各式人像雕刻亦多與宗教信仰或祖先崇拜有關，圖 14-4 是剛果人 (Kongo) 的雕刻像「騎狗的人」，在剛果藝術中，狗常被視為能嗅出邪惡並將之獵殺的能力代表，這尊雕刻中人物的五官表情豐富，還張嘴露出以銼刀磨利的牙齒，此點或與其部族之審美觀有關。

3.器物

器物的原始功能雖以實用為主，但常被添加特殊裝飾並含有衍生之意義。非洲有許多部落均非常講究造形華麗的髮型，為了保持苦心梳就的頭髮，睡覺時便常以頸柱支撐頭部，使髮型不致壓扁，圖 14-5 即是一位魯巴 (Luba) 藝術家的頸柱設計，且頸柱的人物雕像，也幽默的以手支撐著自己的髮型，點出這個頸柱的功能。

美洲藝術

在歐洲人尚未侵入美洲之前，美洲便已發展出相當進步的文明社會，也有極為精彩的藝術雕刻，這些藝術作品原創力十足，生命力蓬勃，帶給歐洲社會相當的震撼。

古代馬雅人盤據於中美洲的南部，歷史悠久並留下了驚人的藝術文明，圖 14-6 的盛裝人像即是其陶土塑像的代表，由其服裝看來，可能是一位武士，而塑像的功能則可能是在喪葬祭典中所使用的哨子，高約 29.3 公分。

祕魯位於南美洲西部，擁有華麗的陶製器物及神廟建築。圖 14-7 則是一對美麗的耳飾，耳飾是古代美洲人頗喜歡使用的個人裝飾品，這對耳飾以黃金製成，並鑲嵌著左右相反以貝殼、彩石拼成的人物。

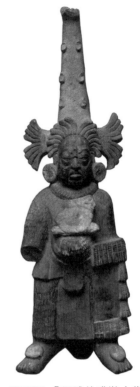

圖 14-6　墨西哥，「馬雅的盛裝人像」(7～9th C.)　29.3×9.7×9.5 公分　紐約　大都會博物館

這是馬雅藝術發展中全盛時期所做的雕像代表之一，人像的部分並塗有藍色，斷掉的右手原來可能持有兵器。

圖 14-7　祕魯，「莫奇耳飾」(3～7th C.)　紐約　大都會博物館

這個耳飾高約 10 公分，上面的跑步者據猜測可能是位信差，手上握著白色的袋子。

大洋洲藝術

大洋洲範圍遼闊，種族歧異，藝術風格也不相同。但其藝術品在創作目的上與非洲藝術相類，亦是以宗教儀式及祖先崇拜為主要的創作出發點，呈現出狂野原始的民俗色彩。

新幾內亞部分地區的工藝品常成為收藏家蒐集的對象，由此可見其獨特的藝術價值。圖 14-8 是色匹克河上游一個叫巴希尼莫 (Bahinemo) 部落的面具雕刻，是為少年男女行成人禮或祈求豐收時之用，被視為是神聖的物品。

紐西蘭毛利人 (Maori) 的工藝品特色為精緻細膩的紋飾雕刻，由圖 14-9 中的羽毛盒即可得證，這件木盒的正反面均雕滿了精美的圖案，顯得華麗非常，由於毛利人認為戴在酋長頭上的羽毛具有神力，故需放在特定的盒子中，以免羽毛的神力傷害別人。

圖 14-8 巴布亞新幾內亞，「巴希尼莫的面具」(19～20th C.) 80 × 35.6 × 6.4 公分 紐約 大都會博物館
這件面具的嘴中有鋸齒狀的牙齒，但造形頗富趣味，高約 80 公分。

圖 14-9 紐西蘭，「毛利羽毛盒」(18th C.) 44.8 × 10.5 公分 紐約 大都會博物館

第二節 埃及與古代近東地區的雕刻與工藝品

埃　及

在延續長達三千年之久的埃及藝術中，由於保守的宗教觀及君權神授的信念，使得藝術創作不論在繪畫或雕刻上均呈現莊嚴理性的單一面貌。對於埃及的藝術家而言，不需費心於個人風格的建立或獨特創性的發揮，他們僅需依照既定的原則，繼續一成不變的製作作品即可。另外，由於埃及人對於來世生活的關切，所以相當重視陪葬的相關物品，透過這些物品的妥善保存，方才披露了埃及人的生活型態。

雕　刻

　　在埃及的雕刻中，以各王朝法老王的雕刻像為最多，不論是坐姿或站姿，這些雕刻像多半呈現「正面性」的法則，且以理想化的容貌出現，圖 14–10 是埃及第五王朝的撒胡兒國王 (Sahure) 及守護神祇的雕像，撒胡兒頭戴假髮，端坐王位上，兩眼凝視前方，雙手置於膝上，旁邊的神祇，左腳前右腳後，腳掌平貼地面，這些都是典型的埃及雕刻姿態。圖 14–11 是妮斐蒂蒂王后 (Nefertiti) 的半身像，輪廓高雅，比例勻稱，是尊極美的女性雕像。

喪葬用雕刻工藝品

　　由於重視來世及死後的生活，埃及人非常講究陵墓中的陪葬物品及考究的棺木。圖 14–12 則是新王朝圖騰哈曼王 (Tutankhamen)

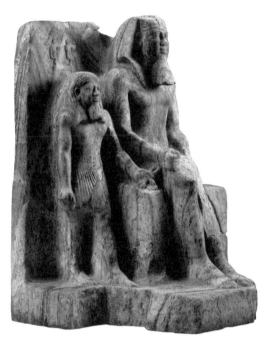

圖 14–10　埃及,「撒胡兒及一位神祇」(C. 2458～2446 B.C.)　64 × 46 × 41.5 公分　紐約　大都會博物館

本座雕像以片麻岩雕塑，高約 64 公分，表現手法是埃及雕刻的典型方式。

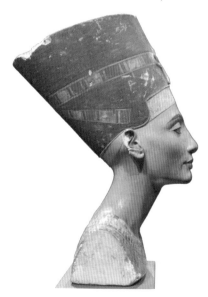

圖 14–11　埃及,「妮斐蒂蒂王后像」(C. 1360 B.C.)　高 50 公分　柏林　國家博物館

本件雕刻輪廓清麗，氣質高雅，被視為最美的埃及女性頭像之一。

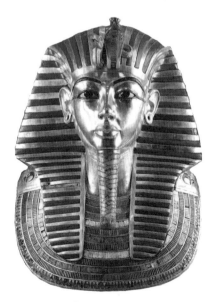

圖 14–12　埃及,「圖騰哈曼王護面」(C. 1361～1352 B.C.)　54 × 39.3 公分　開羅　埃及博物館

這個金質護面，刻工精細優雅，頭上並戴著象徵統治者的蛇及兀鷹。

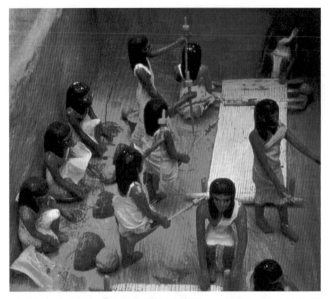

圖 14-13　埃及，「紡紗與織布的模型」　開羅　埃及博物館
這個陪葬物生動的顯現出埃及老百姓日常生活的情形。

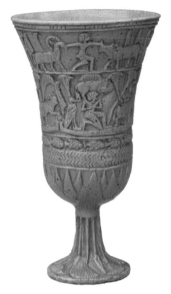

圖 14-14　埃及，「藍色彩釉陶杯」(C. 945～710 B.C.)　高 14.5 公分　紐約 大都會博物館
這個陶杯上飾有魚群、波浪及岸邊景物的 圖案，同時還有牛生小牛的有趣畫面。

的護面，由純金打造，並鑲嵌以金銀珠寶，華麗非常。

另外，埃及人為了使死者來世的生活無虞，其陪葬物鉅細靡遺，圖 14-13 即是陪葬的人物模型，以木製雕像彩繪而成，生動的顯示出了埃及老百姓日常生活中紡紗、織布的景象。

一般日用品

圖 14-14 則是一個藍色的彩釉陶杯，古代埃及人喜愛欣賞清晨盛開的水蓮，視其花瓣為創造及再生的永恆象徵，便常以杯子模仿蓮花的細長造形。

古代近東地區

古代近東地區範圍廣闊，包含今日的土耳其、巴基斯坦等地，這片地區由於不同的地理環境及種族，孕育了豐富而複雜的古代近東文化，及各具風貌的大量雕刻工藝品。

位於底格里斯河及幼發拉底河之間的美索不達米亞平原是古代近東的心臟地帶，產生有蘇美文化 (Sumerian)、巴比倫文化 (Babylonian)、亞述文化 (Assyrian) 等古代文明。圖 14-15 是亞述納西拔二世皇宮的雕塑，以有翅膀的人頭獅身為造形，是守護神的象徵，臉部雕刻細膩，肌肉觀察深刻，充滿力感。圖 14-16 則是新巴比倫帝國留下的城門浮雕，以鮮豔的瓷磚砌成，顯示了當時燒製瓷磚的優秀技術。

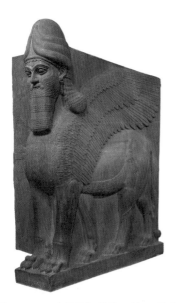

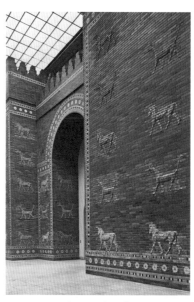

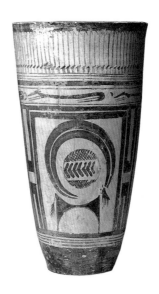

圖 14-15　新亞述,「納西拔二世皇宮的雕塑」(C. 883～859 B.C.)　高約 313.7 公分　紐約　大都會博物館
為使這個雕刻像不論從正面或側面看時都有適當的姿勢,雕刻家為它雕刻了五條腿。

圖 14-16　新巴比倫,「城牆大門」(C. 575 B.C.)　柏林　國立博物院
這個城門是以釉面彩磚嵌成,上面並有浮雕的動物圖案。

圖 14-17　伊朗,「彩繪長杯」(C. 4200～3500 B.C.)　高約 28.9 公分　巴黎　羅浮宮
這是一個繪製精美的陶杯,杯口飾有一圈水鳥,杯身以一隻簡潔卻誇張的山羊為裝飾,山羊上面則是奔跑中的獵犬。

　　伊朗自古即為游牧民族遷移的要道,常以動物造形做為藝術品的裝飾風格。圖 14-17 是一個彩繪長杯,即以各種不同的動物、鳥類來做為裝飾,其中瓶口飾以一圈長頸的水鳥,瓶身上方則飾有一圈奔跑狀的獵犬,當瓶子轉動時,獵犬便呈奔跑之勢。另外,瓶腹中央的山羊造形簡潔,極富現代感。

第三節　希臘、羅馬與中世紀的雕刻與工藝品

希　臘

　　在西方文化史上,希臘時期是相當重要的階段,希臘的理性主義及人文思想是西方文明的基本精神,而希臘時期各類優秀的藝術創作,亦給予後世相當大的影響。雖然今天所見到的希臘藝術品,有許多是羅馬時代的仿刻之作,但仍可體現希臘藝術家卓越優秀的創作能力。

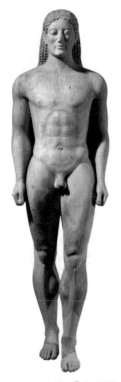

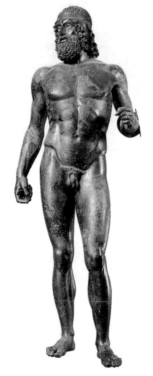

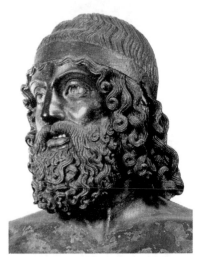

圖 14-18 希臘,「庫羅斯」(C. 530 B.C.) 高 194 公分 希臘國家考古學博物館
這個人物色彩與埃及雕刻有相似之處,是紀念死亡戰士的雕刻像。

圖 14-19 希臘,「戰士」(C. 460～450 B.C.) 高約 180 公分 義大利 國家考古學博物館

圖 14-20 希臘,「戰士」頭部
本座青銅雕像,生動寫實又細膩動人,頗能代表此時期的雕刻風格。

雕 刻

希臘的雕刻在西方雕刻史上極具重要性,其人像多呈理想化的形象,除了圓雕之外,尚有隸屬於建築裝飾的浮雕作品,其雕刻可概分為三個時期。

1.古代時期 (800～450 B.C.)

這一時期的雕刻古拙生硬,站姿僵直,圖 14-18 是青年男子 (Kroisos) 的雕像,雕像臉上帶著愚滯的微笑表情,並且肢體動態僵硬,是此時期的一個特色。

2.古典時期 (452～330 B.C.)

此期的希臘雕刻呈現了希臘藝術家對於人體的詳細觀察及研究,不論在人體的動勢、比例或肌肉線條的掌握上都有極正確的呈現。圖 14-19、圖 14-20 是一尊青銅的戰士雕像,他

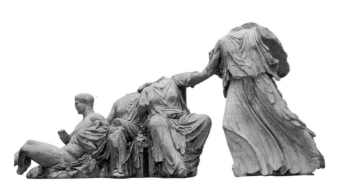

圖 14-21 希臘,「山形牆浮雕」(C. 435 B.C.) 倫敦 大英博物館
本浮雕是整面山形牆的左半部,內容以歌頌雅典娜女神為主。

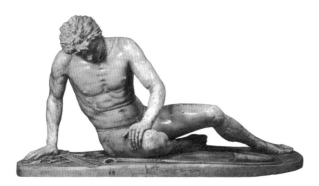

圖 14-22 希臘,「垂死的高盧人」(C. 200 B.C.) 高 93 公分 羅馬 首都博物館
本尊雕刻是羅馬時期的仿刻品,將人物垂死的絕望情緒畢露無遺。

圖 14-23 希臘,「勝利女神像」(C. 190 B.C.) 高約 328 公分 巴黎 羅浮宮
這個勝利女神正展開翅膀,準備登上船頭,作者將這個情景表現得栩栩如生。

威風凜凜,肌肉結實,原來手持的武器已經遺失,雕像中的牙齒及睫毛是以銀鑲嵌,嘴唇及乳頭則以銅鑲嵌,鬍鬚、頭髮雕刻細膩而生動。圖 14-21 是帕特儂 (Parthenon) 神殿的山形牆 (pediment) 浮雕,其中僅剩酒神戴奧尼西斯 (Dionysos) 仍較完整,其餘神像均已無頭部,但著衣的女神像裙裾飄揚,衣褶流暢,仍然優雅動人。

3.希臘化時期 (323~146 B.C.)

此期的希臘雕刻表現傾向於現實化與生活化,將人物的表情完全畢現於五官上。圖 14-22「垂死的高盧人」,是此期的代表作之一,這個雕刻像頭髮蓬鬆,脖子上戴著項圈,是高盧人的典型裝扮,他低頭跌坐,正垂死掙扎,充分表現了戰敗者的悲哀。圖 14-23 是有名的「勝利女神像」,翅膀迎風招展,衣服緊貼著軀體蜿蜒而下徐徐飄動,似被風所吹拂,極具寫實性與戲劇性。

圖 14-24　希臘,「雙耳尖底瓶」(C.
530~520 B.C.)　高約 57.5 公分
　紐約　大都會博物館
這個瓶子上有安多基德斯
(Andokides) 的簽名,據判斷可能是
他開創了這個新技術。

圖 14-25　希臘,「白底長瓶」(C.
440~430 B.C.)　高約 47 公分
慕尼黑　國立古代藝術館
這是一個造形優雅的陶瓶,上面繪
有一名貴族婦女與其女佣人,應為
喪禮所用之物。

工藝品

　　希臘的繪畫今日已極少見,唯從其各種器皿上的圖飾可
窺見一二。希臘留有許多陶製器物,又可分為幾個時期。圖
14-24 則是「紅繪」式的陶瓶,在黑底紅色的人物上,改以
毛筆繪製更為流暢的線條。圖 14-25 則先以白色為底,再彩
繪上人物,是極為高貴典雅的陶瓶。

羅　馬

　　羅馬人相當崇拜並極力模仿希臘人在藝術上的成就,但
其作品中的現實性及原創力則有極獨特之處。由於羅馬人的
平民百姓及統治者均被納入雕刻的表現題材中,使羅馬人的
形貌、服飾均逼真的呈現在我們眼前。

雕　刻

　　圖 14-26 是一個母狼在哺育一對孿生兄弟的青銅鑄像,
這一對兄弟據傳是羅馬城的創始者,因此這個青銅鑄像被視

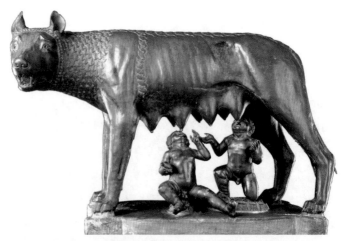

圖 14-26　羅馬,「卡皮托利亞的狼」(C. 500 B.C.)　高約 75 公分
　羅馬　首都博物館
這尊青銅鑄像被視為是羅馬城權力的象徵,其中的小孩像是於文藝
復興時期方加上的。

為羅馬權力的象徵。圖 14-27 是「奧古斯都大帝」(Augustus) 的雕刻像，奧古斯都是羅馬政治制度的改革者，他在位時，羅馬出現了富裕的社會面貌。圖 14-28 是著名的「圖雷真大帝 (Trajan) 紀念柱」，由於他在位期間，羅馬領域擴張，故建立了一座高約 38 公尺的圓形紀念柱，並於柱身浮雕有盤旋而上的圖雷真戰史記事，浮雕的總長度約有 200 公尺，其工程浩大可見一斑。

工藝品

圖 14-29 是一件作工精美的珠寶製品，以凹雕的方式將寶石雕出朵慕娜皇后 (Domna) 的頭像，輕巧且美麗，當時常以此種方式製作寶石飾品。

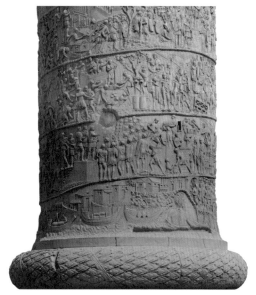

圖 14-28　羅馬，「圖雷真大帝紀念柱」(106～137)
這座紀念柱上的浮雕技術優良，而紀念柱的建造工程至為壯觀。

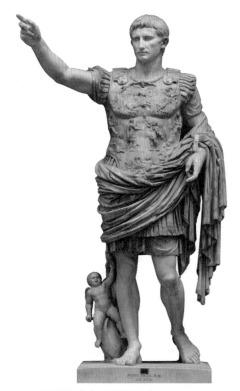

圖 14-27　羅馬，「奧古斯都大帝」(C. 20 B.C.)　高約 200 公分　羅馬　梵諦岡博物院
這尊雕刻像以赤腳表示是在被塑者死後方製成的紀念像。

圖 14-29　羅馬，「茱莉亞‧朵慕娜皇后像」(C. 200～210 B.C.)　約 2.4 公分　紐約　大都會博物館
這個寶石凹雕像精緻優美，雕工細膩。

中世紀

　　大致而言，中世紀的藝術創作主要是以對基督教義的傳播為主要目的，藝術家並不注重個人創造性的發揮，以致在表現風格上較顯呆板及樣式化，在主題的選擇上也趨向一致，較少彈性，雕刻尤其受到此種宗教信仰的影響而缺乏變化及藝術性。

雕　刻

　　由於基督教義中不允許偶像崇拜，所以中世紀的雕刻形式大部分是以浮雕方式出現，主要功能是做為建築上的裝飾，且以《聖經》人物為表現主題。圖 14-30 則是哥德晚期時的雕像，有柔和安詳的表情及優雅的動勢，尤其衣服拉高至手肘再垂下的處理手法，加強了整尊雕刻的優雅動勢，聖嬰的表情也較為活潑可愛。

工藝品

　　本時期亦有許多工藝品因應歌頌宗教的需要而設計，並以《聖經》教義故事來進行器物裝飾。圖 14-31 則是一個好像迷你小教堂的神龕，中間是聖母與聖嬰，兩側是合葉式的側廂，以哥德式建築架構做為框架的裝飾，人物的衣紋曲折輕柔，製作精美。

圖 14-30　法國，「聖女與聖嬰」(1340～1350)　紐約大都會博物館
這是哥德時期的雕刻，以石灰岩刻成，並上彩及鍍金，高有 172.7 公分。

圖 14-31　法國，「祭壇聖物盒」(1345)　紐約　大都會博物館
本件作品以銀為主體再鍍金並鑲嵌以半透明的琺瑯，高約 25.4 公分，展開則約有 40.6 公分。

第四節　文藝復興與矯飾主義的雕刻與工藝品

　　文藝復興時期的雕刻正如同此時期的繪畫一樣，講求古典的審美原則，題材也不像中世紀，僅單純的以聖母、聖嬰或天使為表現對象，而有較多元化內容的呈現，更產生了在西方雕刻史上最偉大的代表宗師與傑作。

雕　刻

1.十五世紀的文藝復興

　　唐納太羅 (Donatello, 1386～1466) 是十五世紀最具影響力也最傑出的雕刻家。與畫家馬薩其奧（參見第八章第二節）同被視為文藝復興的開拓者。他曾致力研究古代希臘羅馬的雕刻，從而確定了自己的發展方向。其代表作「大衛」（圖 14–32）是自古以來第一件與真人同大的裸體雕刻，並且持劍浮空而立，形象簡潔，動態閒適，顯示出唐納太羅逼真的觀察力及將動勢安排得均衡優美的能力。同時有趣的是，這尊雕像雖未著名，卻戴著帽子，足登軍靴，不禁令人納悶雕刻家為何如此安排？然而不論如何，這尊雕刻圓潤流暢的塑造手法，確使其成為文藝復興時期最優秀的雕像之一，也對之後的雕刻家形成了相當大的影響。

2.十六世紀的文藝復興

　　米開朗基羅（生平參見第八章第二節）認為唯有將人體不斷的自堅硬的大理石塊中解放出來，才能滿足其旺盛的創作慾。儘管他在其他的藝術領域上表現卓越，但雕刻才是他心之所繫，這種熱誠及他超凡的天才，使米開朗基羅成為世界雕刻史上的巨擘。

　　「大衛」（圖 14–33）是文藝復興時期劃時代的作品，米開朗基羅將大衛雕得生動寫實，雙眸明亮，炯炯有神，身材較真人更為高大，洋溢著挑戰、反抗且具獨立的神情，甚至米開朗基羅也一度迷戀於它的栩栩如生。「摩西」（圖 14–34）則充滿了權威與莊嚴，一方面豁達睿智，一方面又機敏警覺，表情既含帶堅毅、執著又果斷，將領袖令人敬畏的氣質完備呈現。

　　圖 14–35 是米開朗基羅生前最後一項工作，直至死前他仍勉力雕刻創作而未歇，「隆旦尼尼聖殤像」雖未完成，卻散發著哀傷的深沉情感，表露了米開朗基羅深邃的宗教感情。

圖 14–32　唐納太羅：「大衛」(C. 1430)　高 158 公分　佛羅倫斯　國立博物館　這座大衛像似乎揉合了神話人物與真實人體的特質，雕刻像的肌膚及動態逼真寫實，引人注目。

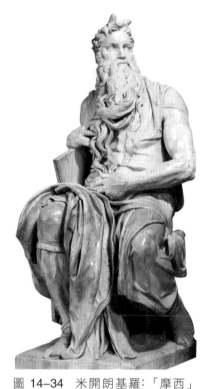

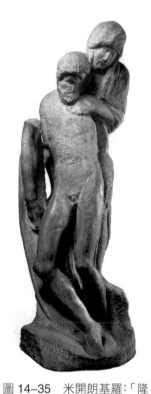

圖 14-34　米開朗基羅:「摩西」
(1513～1516)　高約 255 公分
羅馬　聖彼得鎖鍊教堂
這是教皇朱利斯二世陵墓工程的一
部分，雄偉壯碩，充滿男性的陽剛氣
勢。

圖 14-35　米開朗基羅:「隆
旦尼尼聖殤像」(1555～
1564)　高 195 公分　米蘭
城堡
在這尊雕刻中，米開朗基羅
雖未刻意追求古典的原則，
但仍深刻動人。

圖 14-33　米開朗基羅:「大衛」
(1501～1504)　高約 410 公分
佛羅倫斯　學院畫廊

矯飾主義

　　波隆尼亞 (Giovanni Bologna, 1529～1608) 是矯飾主義最偉大的雕刻家，他的作品產量頗
多，並且能不斷創新，深受當時歐洲王公貴族的喜愛。圖 14-36 是其代表作品「擄走色班少
女」，也是矯飾主義雕刻風格的最佳詮釋，題材取自古代羅馬的傳說，描述一群羅馬城的最早
居民為繁衍子孫，掠奪其他部落少女的故事。這組雕刻較真人更大，共有三個人物，分別為
掠奪者、少女、少女之父，彼此交錯成一螺旋狀架構，每一個人體都糾結扭曲，動態四溢，
而臉部也是充滿了不同情緒的表情，由於其呈向上盤旋之勢，因此觀賞者必須環繞著雕像移
動視點進行欣賞，若僅由一個固定的角度則無法觀看其全貌。

工藝品

　　文藝復興時期有許多優秀的雕刻家亦身兼工藝家，因此這段時期產生了相當卓越的工藝藝術品。圖 14-37 是一個精緻的鹽罐，以船為造形設計，並以海神 (Neptune) 做為管理者，藝術價值大於實用價值。

　　威尼斯的玻璃工業自十三世紀開始即非常著名，到了十五世紀時更是全歐爭相搜購的精品，圖 14-38 是一個高腳玻璃杯，由當時最重要的玻璃製造者製作，上面的裝飾圖案是描述一個詩人與羅馬皇帝的女兒之間的故事，高腳杯本身則是以細琺瑯填充的方式製成。

圖 14-36　波隆尼亞:「擄走色班少女」
(1579〜1583)　高約 410 公分　佛羅倫斯
　蘭基博物館
本件作品尺寸巨大，呈現了這個羅馬傳說中
最激烈的一幕場景。

圖 14-37　契里尼 (Benvenuto Cellini, 1500〜1571):「鹽罐」
(1540〜1543)　約 26×30 公分　維也納　藝術史博物館
這個鹽罐是以金和琺瑯製成，是由法國國王指定製造，設計
華麗，同時人物造形頗為優雅。

圖 14-38　威尼斯,「高腳玻璃杯」(1475〜
1600)　紐約　大都會博物館
這個玻璃杯色彩雅麗，高約 21.6 公分，是
巴羅維利 (Barovier) 工作坊的產品。

　　這段時期北歐的工藝品生產相當活躍，並且非常注重產
品的藝術價值。圖 14-39 是法蘭德斯所生產的子母小鍵琴，
是由當地著名的鍵琴製造者魯克斯 (Ruckers) 所製造，在琴
蓋內繪有熱鬧的花園盛宴，鍵盤下的拉丁文語意為「甜美的
音樂是辛勞的慰藉」。圖 14-40 是由當時英國最大的兵器廠
所製造，是英國女王伊麗莎白一世贈予第三代昆布蘭伯爵
(Third Earl of Cumberland, 1558～1605) 的禮物，甲胄上綴滿
了代表王朝的玫瑰花及百合花飾。

圖 14-39　魯克斯：「子母
小鍵琴」(1581)　49.5 ×
182.2 公分　紐約　大都
會博物館
這個鍵琴裝飾華麗，據考
證可能是西班牙王室之
物。

圖 14-40　英國，「昆布蘭
伯爵——喬治·克里弗的
甲胄」(1580～1585)　紐
約　大都會博物館
這件甲胄以銅鍍金製成，
高約 1.77 公尺，是在競技
場或騎馬比武時所穿著。

第五節　十七至十九世紀的雕刻與工藝品

巴洛克及洛可可

雕　刻

　　貝尼尼 (Gianlorenzo Bernini, 1598～1680) 是自米開朗基羅之後，歐洲最偉大的雕刻家之一。他將巴洛克富律動感、戲劇性的雕刻風格發展到極致，如同繪畫界的魯本斯（參見第九章第一節）一樣，貝尼尼亦為當時的社會名流之一，受到王室、貴族的尊重，並曾為別號太陽王的路易十四塑像。

　　「大衛像」（圖 14-41）是其代表作之一，充滿了戲劇性，觀者可體會到大衛咬牙切齒正欲投擲石塊的那一剎那，也可感受巨人哥里亞斯 (Goliath) 似乎就站在大衛的前方，貝尼尼不單是塑造雕刻像本身，尚包含了整個空間氣氛的經營。

　　洛可可時期的雕刻則不再像巴洛克般雄偉壯碩，轉而趨向小巧、柔和，例如法可內 (Étienne Maurice Falconet, 1716～1791) 的作品（圖 14-42）即為一例。他不僅是十八世紀的著名雕刻家，還是位優秀的理論家，著有頗多的專論書籍。

圖 14-41　貝尼尼：「大衛像」(1623～1624)　高 170 公分　羅馬　波給塞畫廊
貝尼尼是說故事的能家，總能使觀者融入事件的最高點。

工藝品

　　十七、十八世紀歐洲的工藝發展可謂進入了全盛的時期。事實上，從工藝品的流行時尚，正可反映當時的欣賞趣味及社會景象。因此，巴洛克美術的奢華與繁麗，洛可可美術的享樂

圖 14-42 法可內:「伊利哥妮」(1759) 高約 27 公分 塞弗勒 國立陶器博物館
這是一尊山林女神的塑像,表現手法親切而柔和,不若古典手法的雕刻般嚴肅。

圖 14-43 羅馬,「架子上的書櫃」(1715) 403.9×61×238.8 公分 紐約 大都會博物館
由這座書櫃的建築性特色看來,可能是由建築師所進行設計的巴洛克式家具。

與歡快,便造就了西方工藝發展史上的黃金階段,不論在木屬工藝、金屬工藝乃至瓷器工藝等都有驚人的成就。

1.木屬工藝

圖 14-43 是一個以胡桃木及楊桃木製成的書櫃,這個書櫃尺寸頗大,高約 4.04 公尺,其波浪起伏的輪廓線、雕刻繁複的支架,均顯示了巴洛克盛期家具裝飾的特色。

2.金屬工藝

圖 14-44 是由十八世紀法國最有名的時鐘製造商所出品,設計風格兼具優雅的古典氣息與花俏的洛可可樣式,分由左邊的小愛神、上方的小天使及右邊的光陰之神組成,其寓意為「地老天荒愛情不渝」,高約 94 公分。

3.陶瓷工藝

圖 14-45 是典型的洛可可風格瓷器,輕巧柔雅,穿著高尚的奏樂者姿態悠閒,小女孩戲撫愛犬,反映了追求現世享樂的心理。

圖 14-44　法國，「大型座鐘」(1780～1790)　94 × 104.1 × 31.8
公分　紐約　大都會博物館
這座鐘是以青銅鍍金製作鐘身，鐘身上有兩個琺瑯環帶，分別顯示
著時刻與分鐘。

圖 14-45　麥森瓷器工廠：「音樂
會」(1760)　高約 17 公分
由本件瓷器所表現的情境，可發現
工藝品與每一時代藝術風格的密切
相關。

十九世紀

雕　刻

1. 新古典主義

　　新古典主義的雕刻家崇尚古典美的優雅與真實，代表大
師有胡棟 (Jean-Antoine Houdon, 1741～1828) 等人。胡棟的
作品單純、優美且符合自然，相當受到時人喜愛，圖 14-46
是他為法國啟蒙運動的靈魂人物迪德羅 (Denis Diderot,
1713～1784) 所作的半身像，頗能捕捉主角人物睿智而不失
赤子之心的熱情與機敏，將其個人魅力畢現無遺。

2. 浪漫主義

　　浪漫主義的雕刻家一反冷靜的古典作風，轉而追求生命
的悸動，而魯德 (Francois Rude,1784～1855) 則以「馬賽進行
曲」（圖 14-47）正式宣告了浪漫主義的雕刻風格，畫面上方

圖 14-46　胡棟：「德尼·迪德羅」
(1773)　高約 40 公分　紐約　大
都會博物館
胡棟的人物像雖表現平實，但卻能
掌握對象的生命力。

圖 14-47　魯德：「馬賽進行曲」(1833～1836)
1270 × 600 公分　巴黎　凱旋門
這個作品充滿衝勁，原為裝飾凱旋門的浮雕。

的勝利女神一手持寶劍，一手高舉，率領群眾湧向前方，表現了戲劇性的人物結構與激情，使雕刻成為生命活力的代表。

3.印象主義

羅丹 (Auguste Rodin, 1840～1917) 在西方雕塑史上地位極為重要，正如同印象主義的畫家開創了新風格的繪畫，羅丹也擘創了雕刻史上的新紀元，使在諸藝術形式中漸趨沒落的雕刻又重領風騷。羅丹將光影的互相作用運用到雕刻的塊狀表面上，使作品呈現了前所未見的雕刻性活力，不論在任何光線或角度下，均有其不同的魅力及生命力。

自 1880 年起，羅丹接受法國政府的委託，進行「地獄門」(圖 14-48) 的雕塑工程，雖直至 1917 年羅丹過世前仍未完成，但其中一尊「沉思者」(圖 14-49) 卻成為羅丹作品中最著名的一尊，當羅丹過世後，便葬於此件作品之下。

圖 14-48　羅丹：「地獄門」(1880～1917)
634 × 400 × 85 公分　費城　羅丹博物館
「地獄門」雖未完成，卻成為羅丹創作生涯中的靈感泉源。

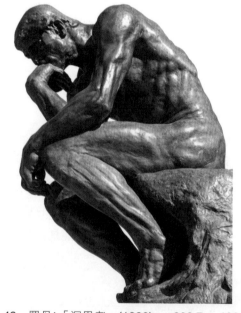

圖 14-49　羅丹：「沉思者」(1880)　200.7 × 130.2 × 140.3 公分　巴黎　羅丹博物館
沉思者放置於地獄門的門楣下方，是想像中的但丁雕像，同時也象徵了人類的創造力。

4.後印象主義

麥約 (Aristide Maillol, 1861～1944) 與羅丹不同，他喜歡表現簡化而蕭穆的風格，作品常呈現安定、調和、自給自足的質素，代表作如「夜」（圖 14-50）是一件小型陶塑，神情安詳，散發著古典沉靜的莊嚴感，並呈現穩定且平衡，似乎不具時間性的存在狀態。

工藝品

由於社會結構的大變革，使得以往古典意味濃厚的裝飾工藝轉趨平民化，產生了製作風格上的變革，但工業化帶來的卑俗格式，又使得英國的摩里斯 (William Morris, 1834～1896) 發起了「藝術與手工藝運動」(Arts and Crafts Movement)，於此時期便逐漸產生了結合實用與審美的新工藝產品。

1.木屬工藝

圖 14-51 是一個設計頗具巧思的錢幣櫃，其中有 22 個由大到小的抽屜，每一個抽屜的門把皆為一隻由大到小，造形相同的銀質蜜蜂，是此類家具中的傑作。

2.金屬工藝

圖 14-52 是一枚紀念章，由最擅鑄幣的懷恩 (Wyon) 家族所製，是為 1849 年英國煤炭轉化工廠落成而設計，獎章正面是女王肖像，背面則是新建的工廠。另外，十九世紀中期，由

圖 14-50　麥約：「夜」(1902)　高 18 公分　文特土美術館
這件陶模作品高約 18 公分，呈現永恆靜穆的安定感。

圖 14-51　貝荷席耶：「錢幣櫃」(1809～1819)
90.2 × 50.2 × 37.5 公分　紐約　大都會博物館
這個錢幣櫃高約 90.2 公分，由桃花心木製成。

於中產階級人口增加，應用藝術品的需要量大增，便有雕塑家先創作原模，再依據原模翻鑄產品，頗受時人歡迎。

3.陶瓷工藝

　　圖 14-53 是一組由塞弗勒 (Sévres) 瓷器廠出產的茶與咖啡器皿組，造形設計帶有回教風味，而把手等部分又呈現來自中國的裝飾風格。圖 14-54 是由弗荷 (Georges de Feure, 1868～1943) 所設計製作，受 1890 年代興起的新藝術所影響，這個瓶子上使用了自然界的型態做為裝飾。

圖 14-52　懷恩：「煤炭轉化廠開幕紀念幣」(1849)　直徑 8.9 公分　紐約　大都會博物館

圖 14-53　塞弗勒：「茶與咖啡器皿」(1851～1860)　紐約　大都會博物館
這組器皿以硬瓷土製成，不論設計或製作都是一時之選。

圖 14-54　弗荷：「瓶子」(1900)　高 31.8 公分　紐約　大都會博物館
瓶子上飾以天鵝及花莖，有受到日本藝術影響的影子。

第六節　二十世紀的雕刻與工藝品

　　進入二十世紀之後，雕塑藝術在形式及表現內容上均發生了極大的轉變，藝術家們不再滿足於傳統的模式，轉而探索各種新的可能性。在本世紀，雕塑被視為是一種構成 (construction) 或裝置 (assemblage)，而不僅是以往的雕或塑。另外，各種新材料的嘗試與開發，更豐富了現代雕塑的內容，對於現代的藝術家而言，雕塑不再僅為空間中的一個裝飾，它本身就是造形的空間 (shaped space)。正如同現代繪畫一般，雕塑在二十世紀也展現了多彩多姿的新貌。十九世紀末的工藝設計運動，至本世紀初仍方興未艾，兼具實用功能與藝術價值仍為本世紀工藝製作者的首務要求，但有許多工藝品之成就甚至遠遠超出實用目的，晉身為優秀的藝術傑作。

雕　刻

1.立體主義
　　立體主義雕刻家將立體主義繪畫的分析觀念轉移至雕塑上，使其雕刻同樣呈現多觀點的趣味。

2.未來主義
　　未來主義雕刻家認為在雕刻中所應關注的是雕塑的韻律及身體動作的解構，及對於雕塑表現的企圖。

3.構成主義 (Constructivism)
　　構成主義雕刻家受立體主義將拼貼技法應用到三度空間的影響，決定雕塑應處理的第一個問題是空間，而非形體本身，乃發展出了劃時代的新雕刻形式。

4.達達藝術
　　嘲諷一切的達達藝術，也有一些具諷刺意味而頗為有趣的雕刻作品。例如直接以便器充作藝術品，並堂而皇之的為之命名、簽名後送展，雖然由於太過荒謬低俗，被展出單位拒於門外，但卻開創了以「現成物」(ready-made) 進行創作的方式，並成為日後藝術家常使用的技法。

5.超現實主義
　　許多藝術家運用超現實主義的理念創造了與超現實繪畫的荒誕怪異風格相同的雕刻作品，例如有藝術家將日常生活中習見的用餐器具改以毛皮製成，奇異而詭譎。

6.抽象雕塑 (Abstract Sculpture) 與構成

相應於抽象繪畫（參見第十章第五節）的創造理念，雕塑家有時雖仍以有機造形做為雕塑內容，有時則以幾何形狀來組構作品。

7.普普藝術

普普藝術的雕刻家將許多日常生活中習常見到的事物或放大，或以其他材質重現，期使觀者有另一層省思的機會。

8.其他

⑴環境藝術 (Environments Art)

環境藝術的藝術家主張可結合形、色、聲、光、行為等各種感官知覺來刺激觀眾，亦即將圍繞觀眾的空間均納入藝術創作的內容，使觀眾在這一個被設計的空間（含室內、室外）中接受藝術的刺激。

⑵機動藝術 (Kinetic Art)

機動藝術強調作品中的運動性，有時或者利用電力設備表現動感。例如「活動雕刻」(Mobile) 類的作品並不借助電力式馬達，而是以空氣的流動性帶動作品做柔美的晃動。有些作品則以複雜的科技技術，使運動及聲音轉變為光或色彩。

⑶觀念藝術 (Conceptual Art)

觀念藝術強調任何藝術類別中，最重要的是原創者的觀念，而非實體的藝術品，在這樣的理念下，形成了各具面貌的藝術作品。

⑷最低限藝術

最低限藝術主張應將藝術的造形減低至最少的限度，以期將藝術的本質赤裸呈現。認為藝術作品應與空間結合，並可互相貫穿及互相擴展，雕塑品應是環境中的一種簡單構成，並且不帶有任何私人感情。

⑸偶發藝術 (Happening Art)

偶發藝術就是將許多不同時空的事物匯聚一堂，其地點未必特定，也未必需要排演或觀眾，但仍需事先計劃。主要推動者為卡布羅 (Allan Kaprow, 1927～2006)，他是俄裔美國畫家，也是偶發藝術運動的核心領導人物，其展覽場所非常廣泛，並且充分運用任何垂手可得的材料，使作品與周遭事物融合。

⑹表演藝術 (Performance Art)

表演藝術的藝術家將偶發藝術進一步擴展到舞臺或街頭，藝術家本身的行為即是一種藝術，甚至讓觀眾也參加表演，成為藝術家中的一分子。

⑺地景藝術 (Land Art)

地景藝術又稱為「大地作品」(Earth Works) 或「大地藝術」(Earth Art)，是自環境藝術衍

生而來。認為大自然界的風景、土地、海洋……均有其神祕的形式，強調藝術應與自然結合，使人類對其所居住的大自然予以重新評價。

⑻超寫實主義

超寫實的雕塑家們為了達到最精密的客觀寫實效果，甚至以著色的玻璃纖維樹脂人形塑像加上真正的頭髮或衣服，塑造出與真人無異的平凡百姓，令觀者感受到衝擊，甚至有恐懼之感。

⑼集合藝術 (Assemblage Art)

集合藝術是指將生活周遭能發現、撿拾的消費文明廢物、機器殘片湊合在一起，而成為立體作品，由於開放的表現性，至 60、70 年代，集合藝術已成為全球性的藝術運動。

工藝品

進入二十世紀之後，各類設計思潮勃興，各式新材料亦被廣為應用在工藝設計上，使二十世紀的工藝品呈現蓬勃風貌，並與藝術風格息息相關。在諸工業設計運動中，由威爾第 (Henry van de Velde, 1863～1957) 領導的「新藝術」(Art Nouveau)，主要是以植物狀的有機流動曲線做為設計物體時的基本要素；由姆特西斯 (Hermann Muthesius, 1861～1927) 領軍的德國工藝聯盟 (Deutscher Werkbund)，則主張工業設計應有組織、有系統的計劃合乎理性的構成等，這些設計思潮雖理念上各有差異，對於二十世紀的工藝產品皆具影響力。

而於第一次世界大戰結束後成立於德國威瑪 (Weimar) 的包浩斯 (Bauhaus) 設計學校，更是開啟了現代設計史的新頁，揭櫫「藝術與技術新統一」的最高理想，網羅當代著名的藝術大師（康丁斯基、克利都曾擔任該校教職），肩負起教育訓練新時代設計工作者的責任。1925年，包浩斯為納粹驅逐，遷校至德索 (Dessau)，1932 年又遷至柏林，於 1933 年，在培育了數百名人才後，建校十四年又三個月的包浩斯宣布關閉，但是其設計思潮則隨之散播於各地。然而，60 年代之後，現代設計的理念又受到挑戰，工藝品自然也同時反映了這種情況，工藝設計家的視野更形宏觀，想法也更別出心裁，使世人的視覺語彙更加多元化。

自我評量

1. 嘗試比較圖 14–33 及圖 14–41 兩件作品的差異並說明其時代特性與個人喜好。
2. 嘗試在本章的雕刻作品中選出印象最深刻的一件並說明原因。
3. 嘗試在生活周遭各尋找一件分屬不同材質（木材、金屬、陶瓷、玻璃等）的工藝品並鑑別其優缺點。

第十五章　中國的建築鑑賞

第一節　宮殿建築與帝王陵寢

宮殿建築

　　中國有關居民建屋的記載最早見於有巢氏「構木為巢」的說法，儘管傳說未能盡信，但新石器時代即應有以木料為建材的居住物，只是木材容易腐朽，至今已無實物可供佐證。就帝王所居住的宮殿建築而言，目前河南省偃師縣二里頭村發現有可能是西元前 1900～1500 年的夏后氏或商湯宮室的一部分遺址；而「殿」則出現於秦始皇統一中國，開創「皇帝」一詞後，所建的朝宮前殿「阿房宮」，其規模之大，由項羽焚燒秦宮殿之時，大火歷時三月不熄，可見一斑。

　　漢朝有名的宮殿建築為蕭何所建的「未央宮」，據史籍記載其華麗非常，由於是以帶有香味的上等木材做為樑柱，因此皇后的寢宮因瀰漫香味而稱為「椒房殿」，未央宮經歷代皇朝陸續修繕，直至唐武宗時還曾使用。這些歷朝的宮殿建築至今仍能得見者已不多，其中保存最完整的，是於明朝永樂年間所建造的紫禁城（圖 15-1），依照《考工記》中記載周朝王城的

圖 15-1　紫禁城全景
紫禁城南北長 961 公尺，東西寬 753 公尺，占地總面積約 72 萬平方公尺，規模之大，舉世無匹。

規劃方式建造，清人入關後，再加以修建，規模之大，面積之廣，足可傲視全球。

紫禁城按「前朝後寢」的布局分區，以「乾清門」為界，宮城南邊是舉行大典、朝覲及文武官員出入的場所，稱為外朝；北邊則是皇帝及其家族生活起居的地方，稱為內庭。外朝是王權的象徵，建有專供朝令的庭院、祭典舉行的殿堂及大量的庫房以儲藏各類物事；內庭則主要為寢宮及花園等建築，俗謂三宮、六院、七十二嬪妃即居住於此。

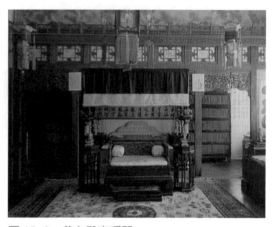

圖 15-2　養心殿東暖閣
慈禧太后於清咸豐十一年開始垂簾聽政，歷經同治、光緒兩朝，中國兵連禍結的近代史即由此開端。

紫禁城中的「坤寧宮」，原為皇后的寢室，取坤寧與乾清相對，象徵天清地寧，國家太平、統治長久之意。於清朝時，將坤寧宮做為皇帝大婚的洞房。圖 15-2 則是慈禧太后垂簾聽政的「**養心殿東暖閣**」，紫禁城位處北平，每年十月、十一月之交天候已極為寒冷，於是在室外屋簷下的坑內燒柴，熱氣傳進通入室內磚地下面的煙道中，即能保暖，而設置有這種取暖設備的房間，便稱為暖閣。

皇家苑囿

中國是世界上最早進行造園建築的國家之一，其中最早的園林建築當屬皇家苑囿。商朝的物質生活充裕，天子、諸侯生活腐敗，商紂即以酒池肉林聞名於史。其後歷代的苑囿建築均各有特色，秦漢時期的苑囿以氣勢雄偉著稱；魏晉南北朝的苑囿注重現實享樂，因此奢侈華麗；隋唐苑囿則趨向自然環境的營造；宋朝的苑囿又以精緻典雅，濃縮天下美景聞名。然因時代更迭，戰禍損毀，這些華麗的園林景色已不復見，僅餘明、清兩朝的御花園可供今人欣賞。

清朝的苑囿可謂是集歷朝造園藝術之大成，其位於北京的頤和園、圓明園及承德的避暑山莊均充斥了令人留連的美景。圖 15-3 是位於頤和園昆明湖東北角的風光，昆明湖係模仿西湖而布置，湖面有三個不同的水域，每一個水域中有一小島，符合一池三山的古代舊制。昆明湖湖澈天青，與園外風景連成一片，並借景玉泉山。清朝皇帝、皇后煮飯烹茶的水即來自玉泉山，其水質被乾隆評為天下第一，甚且當皇帝出巡時，也帶著玉泉山的泉水隨行以供飲用。

承德避暑山莊是清朝最大的離宮苑囿及北京之外最重要的政治中心，也被稱為熱河行宮，其四周圍的自然環境森林茂密，野獸群集，是行圍狩獵的絕佳地點。其中水心榭是位於下湖與銀湖間水閘上的三座小亭，中間一座是矩形，兩邊的各為方形，是湖區重要的賞景建築。

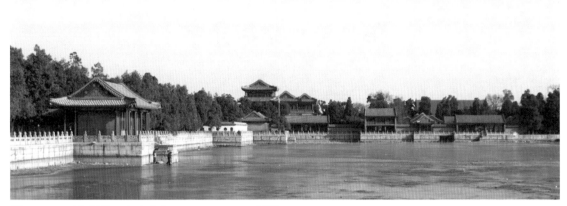

圖 15-3 頤和園昆明湖東北角 Shutterstock 提供

在整個頤和園中，昆明湖的水域即占有四分之三，湖畔的建築物更是美侖美奐，俱為佳景。

帝王陵寢

中國人多重厚葬，事死如事生，因此貴為天子者，其身後所居的陵寢之講究自不在話下。商、周時期僅將死者裹以草柴，埋入地下，既不封土，也不樹立標誌。春秋、戰國之後逐漸加封高土，其狀如山丘，亦稱之為「邱」，由於墓上的封土日益高大，其後又謂之為「陵」。秦始皇為了建造自己的陵寢，動用了七十餘萬的民工，建造了三十七年，方才完成空前絕後的秦始皇陵，由出土的陪葬陶俑即可見其規模之宏大（參見第十三章第一節）。唐朝的

圖 15-4 唐代，乾陵

乾陵入口堅固異常，以石條填砌並以鐵栓聯結、鐵水澆灌，至今未被盜掘。

帝王陵寢主要特色為因山為陵，在山腰鑿修地宮，山頂則做為墳頭。圖 15-4 是位於陝西省乾縣的乾陵，是唐高宗與武則天的合葬墓，陵門外設有神道，神道兩側分置石象生，是中國帝王陵寢設置神道及石象生的創始。

自明朝開始，帝陵建築又開啟新頁，出現了寶城寶頂式的帝王陵寢，寶城是指在地宮上以磚砌城牆，寶城內則堆土成塚，高度尤超過寶城，是謂寶頂，大抵明、清兩代的帝王陵寢以此種建築為主。明十三陵是明代諸位皇帝的陵寢，位於北京市北昌平縣天壽山南麓，以有十三位皇帝相繼安葬於此而得名，是中國現存帝王陵寢中規模最大，保存也較佳的建築。

第二節　宗教建築

佛教建築

　　佛教創始於印度，傳入中國後，隨著其教義的深植遠播，各式佛教建築也大量興建，蔚為中國建築中的重要類別。相傳於東漢明帝永平年間，派遣蔡愔及秦景等人至天竺求法，三年後以白馬負經返回中原，下榻官署鴻臚寺，並將之改名為白馬寺，是中國史籍中最早的佛寺建築（圖15-5）。白馬寺位於今天河南省洛陽城東約12公里處，歷經各代的修繕與增建，面貌已有改變，現有的建築基本上是維持了明朝的規模。

　　佛塔的建築形式源於印度，是由臺基、覆缽、寶匣及相輪四個部分組成，功能在供奉佛像或寶物。在印度的佛寺建築中，以塔為中心，周圍再建造僧房，傳入中國後，結合了中國建築的特色，不但可供奉佛像，還可登高遠眺，其位置也不限於寺廟中間，有時甚至獨立建造。圖15-6的佛塔建築是位於雲南省大理城西北點蒼山腳下崇聖寺前，寺院已然不存，唯三座佛塔仍卓然屹立，主塔為千尋塔，規模較大，高約69.13公尺，與南北小塔相連成三角形。

圖 15-5　漢代，白馬寺山門　Shutterstock 提供
白馬寺北依邙山，南望洛水，極為肅穆幽靜，寺外有兩匹石馬相對而立，門上的匾額是明朝嘉靖三十五年重鑲。

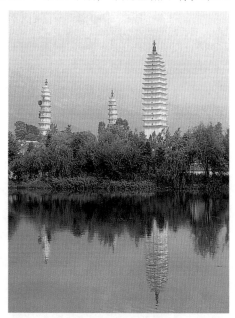

圖 15-6　雲南，大理崇聖寺塔
千尋塔高有十六層，兩座小塔各有十層，高約43.19公尺。塔的外形優美，大塔始建於唐，小塔始建於北宋。

佛教傳入西藏後，也產生了結合藏族原有建築風格的喇嘛廟。圖 15-7 的**布達拉宮**即是西藏佛教建築的代表之一，也是西藏最大的喇嘛教寺院。**布達拉宮**建於山巔上，隨山勢變化而布置建造，相傳是唐太宗貞觀十五年，西藏的統治者松贊干布為文成公主所修建，座落在拉薩西北部的紅山山頂，布局自由，占地 41 公頃，雄偉壯觀，是藏族智慧與建築藝術結合的成就象徵。

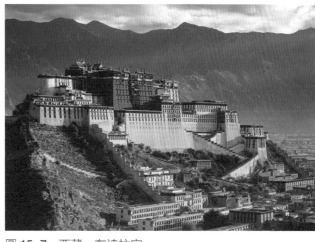

圖 15-7　西藏，布達拉宮
「布達拉」之意為佛教聖地，是吐蕃贊普與唐聯姻，為迎娶文成公主所建，緣山砌築，層疊毗連，畫棟雕樑，氣勢巍峨，建築物起建於山腰，通高有 200 餘公尺。

道教建築

道教是中國的本土化宗教，源於古代的巫術、卜筮、神仙方術及陰陽五行之學，至東漢之際逐漸成形，尊奉老子為教主，以《道德經》為主要經典。早期的道教建築極為簡陋，常僅為修道者棲身的洞穴或茅棚，之後為了祀神、齋醮、傳道而出現了名稱不同、性質各異的建築，如樓、館、堂、壇、觀等。一般而言，道教的基本建築布局是出自傳統的四合院形式，在院落的中軸線上設置主要殿堂，並供齋醮，且多能將雕塑、書法、繪畫等類別運用於道觀建築裝飾中，使道教建築具有異於其他傳統建築的風貌。

道教建築依據規格及形制的不同，可大別為三種格式。第一種是帝王宮城式，其形式類似具體而微的宮廷建築。圖 15-8 是位於山東省泰安城泰山南麓的**岱廟**，是我國三大宮殿式古建築之一，包括「三朝五門」、「前朝後寢」等一應俱全。**岱廟**是五嶽之首泰山神的行宮，地位相當重要，也是歷代帝王封禪時舉行朝山祭天大典的場所，始建於漢朝，內有城樓八座，四隅各有角樓，並有漢柏唐槐參天，碑刻林立，氣象幽深肅穆。

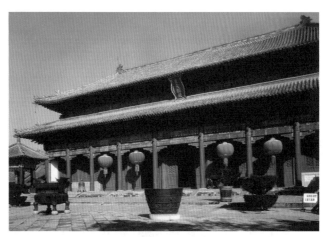

圖 15-8　山東，岱廟天貺殿
天貺殿始建於宋朝，崇高宏偉，內祀東嶽泰山神，殿壁則繪有泰山神出巡的壁畫。

第二種道教建築的形式是屬於宮觀式，規模次於前者，亦多為皇室支持建造或敕建。圖 15–9 是位於山西省芮城縣龍泉村的永樂宮，據傳為道教祖師之一呂洞賓的故居，建築特色是莊嚴古樸，權衡適度，且各殿均滿布巨幅壁畫，甚具藝術價值。

第三種道教建築為庭院式，採用較為廣泛，規模亦較小，便於道士靜修，類似民間建築中的三合院、四合院等，有些築於高山，有些則濱海而建，又有些是園林道院或岩洞殿堂。圖 15–10 是位於山東省泰山頂上的玉皇頂，屬於高山型的道教建築，玉皇頂始建年代已不可考，其建築高於眾峰，群山拱揖，佇立絕頂，有一覽群山小之感，風景絕佳。

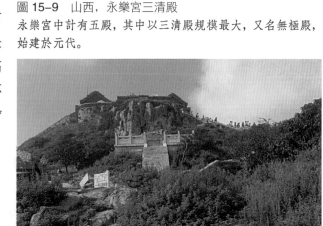

圖 15–9　山西，永樂宮三清殿
永樂宮中計有五殿，其中以三清殿規模最大，又名無極殿，始建於元代。

圖 15–10　山東，泰山玉皇頂
玉皇頂位於泰山極頂天柱峰上，海拔約 1545 公尺，身歷其間頗有出世之感。

伊斯蘭教建築

伊斯蘭教又稱回教，於唐朝時方傳進中國，明清之際則發展至高峰，至今歷史約為一千三百餘年，其建築中最重要的是清真寺建築。清真寺又稱為禮拜寺，原意為「叩拜的場所」，對於伊斯蘭教徒而言，清真寺除是舉行宗教活動的場所外，同時也是社會活動或沐浴淨身的場所，功能頗為多元化，這點有別於其他宗教建築。

圖 15–11 是位於新疆和闐的加買禮拜寺大門，自伊斯蘭教傳入新疆後，即成為維吾爾族人最重要的宗教信仰，因此各式清真寺的建造亦大為勃興。加買禮拜寺的三個塔樓頂部所綴的月牙形雕飾，是伊斯蘭宗教建築的重要象徵，常可見於各地的清真寺建築中。

在伊斯蘭教的建築中，非常講究運用各種雕飾來裝綴牆壁，舉凡木雕、石雕、磚雕等均被大量使用。位於新疆吐魯番之蘇公塔禮拜寺中的蘇公塔，塔身渾圓，通體磚築，並以各型泥磚鑲嵌成七層樣式不同的裝飾花紋，極富韻律感及美感。

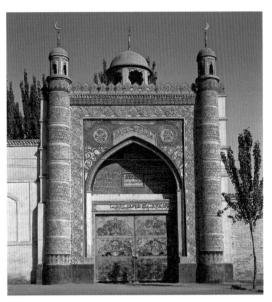

圖 15–11　新疆，和闐加買禮拜寺大門　達志影像提供

和闐是南疆大城之一，向以產和闐玉聞名，經濟活動繁榮。這座禮拜寺門牆上均布以金黃色的石膏花飾，極具強烈裝飾性的富麗效果。

第三節　城池建築

自古以來，中國的統治者為了保衛自己的疆土，均非常重視城池防禦建築的建設，不論是邊陲重鎮或是京城所在，往往都致力於城垣壕塹的修築。城垣即指為守備防禦所建築的牆體，有時築在都城周圍，分為兩重，內為城，外為郭；有時則可建築於國家疆域的周邊，綿延數百甚至數千里。壕塹就是護城河，屬於城牆防禦工事的一部分。根據考證，目前所發現最早的城垣建築可見於新石器時代，由之可見此類建築歷史的久遠。

中國古代崇尚禮制，大凡「經國家、定社稷、序人民」之事，均需依照禮制行事，就連營建城池的規模、形制，如城牆高低、城門數目等均需按規制辦理，不得僭越。建築的方式則不外乎有夯土結構、磚結構、石結構或混合結構等。但不論是那一種建築方式，都是相當耗費人力與物力的艱鉅工程，例如金朝為了營建位於北京市西南方的中都，幾乎全國動員，動用了民伕、工匠、士卒達 120 萬人，營建期間，死者無法勝數，即是一例。

在歷代君王修築的防禦工程中，「萬里長城」是其中最為偉大也最壯觀的工事。事實上，根據考證，長城自周代至明朝，總長不下十萬里。它東起遼寧省的鴨綠江畔、西迄天山山腳下，橫亙中國北方十數個省、市與自治區，是舉世聞名的軍事工程，也是中國人城垣修築工事卓越技術的佳證，其興建與演變過程即為一部中國政權的更替史。

春秋、戰國時期，各諸侯國為互相防衛，各自修築城垣工事，是修築長城之始，秦始皇統一六國之後，為防止匈奴的侵擾，復將列國所築之城牆增建，由於修築工程浩繁，民怨四

起，植下秦朝滅亡的種子。至漢朝、南北朝、明朝等時期，陸續皆有修築，尤其明朝為了「拒胡」，更是視修建邊牆為邦國大事，是歷代修築工程中最為龐大的時期。

　　長城綿延廣袤，沿線城堡墩臺林立，凡險要之地，均設有關隘，並且城牆造形堅挺有力，氣勢雄偉磅礴。其中位於北京西北郊的居庸關至八達嶺一帶，是萬里長城中保存最為堅固完好的一處（圖 15-12）。八達嶺位於居庸關北方，居高臨下，形勢險要，層巒疊嶂，山勢巍峨，此處長城牆高 8.5 公尺、底部厚 6.5 公尺，頂部亦厚約 5 公尺，牆頂的裡外兩側均築有矮牆及垛口，是古時的軍事要塞，現今則為觀光勝地。

　　圖 15-13 是著名的山海關，北倚燕山，南臨渤海灣，是明太祖洪武年間修築，建築雄偉，城樓上掛有「天下第一關」之匾額。圖 15-14 也是明朝長城的重要關隘，是位於甘肅省嘉峪山麓的「嘉峪關」，為著名的河西重鎮，並有護城河，牆體為黃土夯築，城頭、城臺、敵樓則為磚築，城樓的形制簡潔大方。

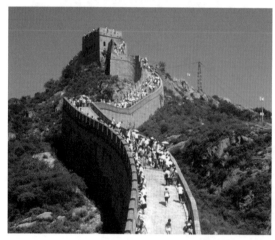

圖 15-12　八達嶺長城　Shutterstock 提供
八達嶺海拔約有一千多公尺，勢逼蒼穹，懸崖鑿有「天險」二字，而「居庸疊翠」則是北京八景之一。

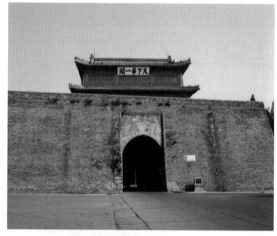

圖 15-13　山海關東門樓
「天下第一關」的匾額是明代蕭顯所題，原匾藏城樓下層，目前所懸為後人摹本。

圖 15-14　嘉峪關
嘉峪關建築形式優美，城樓與城牆高低呼應，極富美感。

第四節　文人園林與民間建築

文人園林

　　「園林」意指由人工設計營造的山池林木及建築，帝王之家有豪華苑囿，以供遊憩觀賞，文人雅士則或為隱居，或甚至為躲避亂世而修建私人庭園，於其間寓情寄興，不問俗事。因此，文人園林與中國的隱士文化有密切關連，從商朝末年的伯夷與叔齊至明朝末年的徐俟齋、李屢園，數千年來，不知有多少才華橫溢的知識分子，為保存氣節或追求自由獨立而隱居避世。文人園林從最早的莊園隱居形態，逐漸發展，至後來也成為富貴人家競相建造，附庸風雅的建築形式，因此不論在結構、布局上均力求推陳出新，費盡巧思，尤其是湖泊羅布、風光雅秀的江南地區，更成為中國園林建築最負盛名的地區。

　　文人園林的建築風格，受文學與繪畫影響甚深，所謂：「造園如作詩文，必使曲折有法，前呼後應，最忌堆砌，最忌錯雜，方稱佳構」，及「掇山由繪事而來，蓋畫家以筆墨為丘壑，掇山以土石為皴擦，虛實雖殊，理致則一」。兩語道盡了文人園林融詩入畫，畫中之遊的特色，由於涵泳文學、繪畫等藝術之美，使中國的園林建築，確為世所少見的勝景。

　　園林建築在造園之時，最重視布局與設計，強調以有限造無限，而如何掇山及理水更是造園是否成功的關鍵。園林中的建築可大別為供宴客聚會之用及供遊園賞景之用等兩大類，而建築類型則計有廳堂、館、軒、樓、閣、亭、廊、榭、舫、牆垣、橋等，俱是造園中的重要部分。

　　圖 15-15 是明朝正德年間由御史王獻臣始建之「拙政園」中的「雪香雲蔚亭」。拙政園的命名取「拙者之為政」之意，占地有 18 畝之多，水面則占有三分之一。一般而言，亭式建築與環境相融的彈性較大，故而是園林建築中常見的建物形式，有時幾乎成為標誌物。由於亭的體積不大，構造也較單純，因此形式也有許多變化。圖 15-15 即是矩形狀的亭子，亭邊有

圖 15-15　江蘇，拙政園雪香雲蔚亭　達志影像提供
這座亭子座落於拙政園島山的主峰上，登立亭臺上，園內美景均收眼底。

圖 15–16　江蘇，網師園梯雲室　達志影像提供
網師園占地約有十畝，是蘇州中型園林中的代表，梯
雲室外的假山堆砌自然，頗見章法。

圖 15–17　廣東，餘蔭山房玲瓏水榭內景　張富
源／Fotoe 提供
餘蔭山房面積雖小，但各式園林景色皆具，麻雀雖
小，五臟俱全，是嶺南庭園的典型代表。

樹木茂林成趣，亭下的疊石或立或站，宛如天成，是園林建築中常用的綴景方式。

　　圖 15–16 是於南宋期間始建，於清乾隆年間重建的「網師園」中之一景，網師園向以布局緊湊、建築精巧著稱，圖中的景色是位於園內東北角的「梯雲室」，園林建築中的牆垣常漆以白色，稱之為粉牆，頂上則以灰瓦覆蓋，二色並列頗為素雅，再加上樹影搖曳生姿，如若在白紙上作畫般生動有趣，而種植的樹木亦經選擇，紅綠交映，美不勝收。

　　位於蘇州，始建於明朝的「留園」，以變化多致的窗景聞名，畫面中的漏窗本身原就造形優雅，其窗景則具山水意境，使觀者的視線可延伸至遠處，加深了景觀的空間。圖 15–17 是始建於清朝同治年間的「餘蔭山房」中的水榭內景，園林建築物中的「榭」多建於水邊，是敞開式的建築，專用於賞景，這間水榭設有採光明亮，且花紋細密的花格長窗，與室內家具搭配得宜。

民間建築

　　最早的民間建築形式，可能僅是一些較適合人居住的天然洞穴而已，漸漸則有一些簡單的構築形式，商代時期民屋多以版築方式建造，春秋戰國則多半屬於干闌式結構，室內的地板與室外的平地有一段高度距離。秦、漢之際，風水之說初起，建築布局頗為講究，可由出土的明器陶屋得見漢朝時期的建築形式（圖 15–18）。秦漢之後，唐朝的民間建築清新活潑、富麗舒展；宋朝的民間住宅平易雋永、樸直清淡，且由席地跪坐改為垂足而坐；明朝的民間

圖 15-19 山西，平陸西侯村窰洞
西侯村是一個窰院大村，窰洞呈南北方向，以使窰洞於冬季亦能
見到陽光。

圖 15-18 東漢明器彩繪屋
這件明器陶屋計分四層，頂上設有望
樓，屋外的牆壁繪滿彩繪壁飾，應屬上
流階級者所有。

建築規模較大且恢宏；到了清朝，民間住宅的特徵是雕琢風盛、絢麗而精巧。至今日為止，仍可見到許多明、清兩朝的民間建築。

中國民間的建築形式既多樣且獨特，而這些形式變化與中國的傳統文化特色、哲學思想及各地的氣候、地理環境等均有相關。例如在中國民間建築中常見的四合院形式，便與封建社會時期的宗族制度有關；而北方黃土高原常見的窰洞形式，則與該地區的自然環境有關。由於民間建築不像官式建築般受到禮制的約束，故能不斷求新，因之民間建築在功能上、格局上或材料上的創新，反而常給予官式建築頗大的影響。

院落是中國民宅的特色之一，也有形式相類的三合院住宅。這些院落或單一存在，或呈二進、三進，乃至複合式的組合皆可。至於目前所發現最早的四合院遺址，可能是建於周朝。北京的四合院建築亦頗悠久，這些院落均相當重視格局與空間的分布及次序的安排，因此這種四合院的建築特色為內外嚴分，層次井然，簡樸中有幽雅的氣氛。

圖 15-19 是陝北地區的窰洞式住宅，這種住宅多分布於河南、山西、陝西、甘肅等省分。這些地區雨量少，木料缺乏，黃土層則相當深厚，有些厚度幾達 300 公尺，居民便以穴居為主要生活方式。圖 15-19 是位於山西省平陸縣的西侯村窰洞，窰洞內的地面較地平面低約 10 公尺，若地點良好，則冬暖夏涼不易毀壞。其室內的景象呈現拱形，前方的窗戶便於採光，布置簡樸，有粗獷但寧靜之感。

圖 15-20 是我國民間住宅形式中最為特殊的環形民宅，這種土樓式的建築是龐大的群體住宅，常建於福建等地起伏較大的山區，有時或呈方形，外觀猶如堡壘，具防禦功能。圖 15-20 是位於福建省華安縣大地鄉的二宜樓，直徑有 73.4 公尺，底牆厚達 2.5 公尺，全棟有 12 個單元，與現代住宅有異曲同工之妙。

位於貴州雷山的千家寨民居，寨內均為干闌式的樓閣建築，有些屋頂以樹皮做頂，自然率真。干闌式住宅歷史悠久，上層可住人，下層則可圈養家畜，由於家家戶戶均有火塘以供炊煮，每逢舉炊之際，白煙裊裊，整座村寨均籠罩於迷濛煙霧中，別有一番風味。

圖 15-20　福建, 華安縣大地鄉二宜樓　周力攝影　中國微圖提供
福建的土樓式建築是中國民間建築中的特殊形式，頗富神祕性。

第五節　臺灣傳統建築

臺灣的傳統建築大多屬於閩南式，呈現中國南方建築的特色，且由於臺灣特殊的地理位置及發展史，同時也吸收了來自南洋的佛教建築特色及日本的近代建築風格，使臺灣的建築雖然歷史不長，樣式卻頗完備，可謂是既承繼了中國傳統建築的美感，又兼融了臺灣歷來的統治文化特色。

依據建築物不同的使用機能，臺灣傳統建築物約可分一般宅第、庭園、衙署、文教、廟宇、防衛工程等。圖 15-21 是位於臺北市忠孝西路、延平南路、博愛路、延平北路、中華路交叉口的臺北府城北門，臺北府城於光緒年間建築，周長逾 1500 丈，設有東、南、西、北、小南五座城門，現僅存北門，其建築四面都是厚牆，僅闢有小窗數扇，便於窺敵，為古時城池防禦類的建築典型，如今卻孤單佇立在現代都會中，蒼涼寂寥但彌足珍貴。

位於彰化市永福里孔門路 6 號的孔子廟，屬於文教類建築，建於清朝雍正四年，規制完備，包括欞星門、戟門、大成殿、崇和祠等，原建築群中還有禮門、義路、萬仞宮牆等，但皆於日據時期被毀。大成殿是孔廟中的重要建築，殿中裝飾要較其他殿宇更為考究，圖 15-22 是彰化孔廟大成殿左側的獅座與員光，獅口大開，是公獅的造形，其對面右側則為母獅與小獅，中國古來即有男尊女卑，左尊右卑的觀念，因此，將公獅置於左側，母獅置於右側。獅

圖 15-21 臺北市，臺北府城北門
北門是目前臺灣僅存的完整清代城門，門額題為「承恩門」，是為防禦及瞭望所建。

圖 15-22 彰化孔廟大成殿左側「獅座與員光」
楊志朗提供
員光是在較短的樑下之長形木構體，又稱為樑垂或隨樑枋，其功能為穩定樑柱使不變形而成九十度角。

座下方的通樑上繪有晉朝隱士陶淵明採菊東籬下的情形，員光上則雕有飛翔於雲水間的雙龍，雲水波浪起伏，雙龍神態生動，左側的白鶴象徵長壽之意，這些代表祥瑞的象徵常出現於中國的建築物裝飾中。

「霧峰林宅」位於臺中市霧峰區民生路42號，建於清朝同治年間，是四合院式的建築，深有數進，以往大戶家庭，門禁森嚴的情景，由此可見。富貴人家向視住宅規模為家族興盛與否的指標，而為免遭覬覦，也相當重視防衛措施，常在門旁的牆上鑿設「窗眼」，或建築二層樓高的「銃櫃」。圖 15-23 是林宅下厝宮保第的大門，氣氛看來端莊肅穆，頗有大家風範。

圖 15-23 「霧峰林宅」宮保第一景 中國時報
資料照片 黃國峰攝
林宅分為頂厝、下厝與萊園三個部分，宮保第為下厝，圖中為宮保第大門入口。

臺灣的廟宇建築非常發達，可說不論城鄉大小，各地都有寺廟建築。由於早年移民開墾拓荒的艱辛，仰賴宗教信仰做為心靈的寄託，因此對於廟宇的建築裝飾也無不竭盡全力。清道光三年建於新北市淡水區鄧公里鄧公路 15 號的鄞山寺，當初為福建汀州府人士所捐建，供奉守護神定光古佛，是清代中葉臺灣寺廟的代表，格局周正，呈四合院形式，雖非十分華麗，卻忠實呈現了當時的風貌。圖 15-24 是位於雲林縣北港鎮光尾里中山路 178 號的北港朝天宮的屋頂，朝天宮據傳建於清朝康熙三十三年，是臺灣香火最盛

圖 15-24　雲林縣，北港朝天宮屋頂與脊飾　盧裕源／臺灣影像圖庫網

朝天宮是本省媽祖信仰的中心，同時廟內的石雕藝術亦頗為突出。

的媽祖廟，香客絡繹不絕。其雕飾之美頗為著名，圖中屋背的裝飾塑像形象鮮活，色彩妍麗，除陶燒之外，尚以彩色玻璃或陶瓷片鑲嵌，燦爛奪目，與其鼎盛香火互相輝映，是臺灣廟宇建築中的精美代表。

自我評量

1. 嘗試說明中國傳統建築與西方傳統建築的差異。
2. 嘗試說明中國城池建築的功能。
3. 嘗試說明中國文人園林建築的特色。
4. 嘗試尋找居住地區中最富代表性的廟宇建築與民間建築，並說明其特色。

第十六章　西方的建築鑑賞

第一節　埃及與希臘、羅馬的建築

埃　及

　　古代埃及人多半生活在由泥磚所建築的房屋中，這些建築物雖然可以防暑禦寒，但是很容易毀損，因此，今天我們所能見到的埃及建築，以一些金字塔及陵廟為主，因為此類大型建築皆以堅固耐久的石材建造，故能保存至今。而藉著這些建築遺跡，今人乃得以更加了解這個文物豐盛的古代文明國度。

　　由於埃及人極為重視來世的生活，並擁有特殊的喪葬習俗，金字塔即是為安置帝王死後靈魂所建造的大型陵墓，其造形是由平頂石墓逐漸演變而來。最早也最有名的金字塔是第三王朝卓瑟王 (Zoser) 的階梯式金字塔，這些階梯暗示法老王可自樓梯登上天國，而從金字塔四周的遺跡看來，當時這座陵墓的附近應該是相當熱鬧的地區。圖 16-1 是位於埃及基沙 (Giza) 的大金字塔，底邊約有 230 公尺，高 146.5 公尺，體積則有二百五十二萬立方公尺，規模壯觀，是三個相連而成的金字塔中之一，這些金字塔外層原來覆有石片，但是現在已泰半消失無存，法老王的墓室則位於金字塔中間的區域。

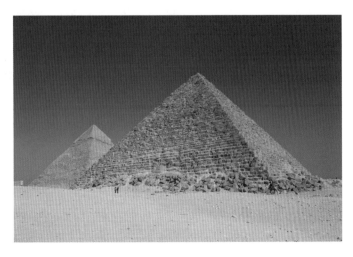

圖 16-1　埃及，「金字塔」(C. 2530～2460 B.C.)　Shutterstock 提供
第四王朝是埃及金字塔發展的高峰時期，這群金字塔尤其著名。

除金字塔外，古代埃及尚留下了一些陵廟建築。哈席蘇王后 (Hatshepsut) 的陵廟，外觀壯大。同時，為了象徵至高無上的權力，在許多神殿的門口均置有方尖碑（圖 16-2），這些方尖碑是以整塊岩石雕刻而成，上面裝飾有與宗教、法律相關的圖文，以呈獻給神殿中供奉的神祇。

希　臘

希臘的建築物中以神廟建築最為著名，由於希臘出產質地優良的大理石材，再加上古希臘人追求理性、調和、秩序的古典原則，便孕育了形式優美而氣勢磅礴的各式神廟建築。大致而言，這些廟宇的平面圖皆為長方形，其最富特色的部分為圓柱的樣式設計及廟頂屋簷周圍的浮雕裝飾。依據廟宇圓柱柱頭的不同形式，又可分為多利亞柱式 (Doric Order)、愛奧尼亞柱式 (Ionic Order)、科林斯柱式 (Corinthian Order) 三種。

多利亞柱式的神廟建築較顯厚重，柱頭並無裝飾，位於雅典的帕特儂神廟 (The Parthenon)，為希臘神廟建築中最著名者，整座神廟以白色大理石建成，高雅均衡，是多利亞柱式建築的代表，圖 16-3 是神廟柱頭上緣橫飾帶的浮雕，壯觀迷人，雖是建築的裝飾部分，仍甚具藝術價值。

圖 16-2 羅馬，「方尖碑」
Shutterstock 提供
這尊方尖碑高約 24 公尺，是被羅馬的奧古斯都大帝將之帶至羅馬，原置於赫利奧波利斯太陽神廟。

圖 16-3 希臘，「帕特儂神廟橫飾帶浮雕」(C. 448～432 B.C.)
Shutterstock 提供
神廟的橫飾帶上常刻有被供奉神祇的故事，以浮雕方式表現，頗具藝術價值。

愛瑞克特翁神廟 (The Erechtheion) 屬於愛奧尼亞柱式，愛奧尼亞柱式的柱身較細，柱頭有往下翻捲的羊角狀樣飾，使愛奧尼亞柱式較之多利亞柱式的嚴肅來得柔和而有女性氣質。科林斯柱式是由愛奧尼亞柱式演變而來，其柱頭裝飾更加繁複，有蕨狀葉飾及小渦卷狀的紋飾，柱身則顯得更加輕巧，圖 16-4 是雅典奧林匹亞宙斯神廟的遺跡，即屬於科林斯的建築柱式。

羅　馬

羅馬人講求實際，因此其建築物亦以實用目的為主，極具獨創性，反映了當時的政治觀及生活方式。同時，羅馬人發現並開發了混凝土的多方面用途，在建築結構的技術上有卓越進展，建造了許多優秀的公共建築及城市中下水道工程的規劃建設，這些建築形式及技術均成為西方建築中的重要基礎。

圖 16-5 是聞名的羅馬圓形競技場 (Colosseum)，這個巨型的露天劇場呈橢圓形，由提突斯大帝 (Titus) 所建，長的一端約有 188 公尺，短的一端則有 156 公尺，高約 48.5 公尺，外觀簡樸，是全世界同類型劇場中相當大的一座，可以容納五萬名觀眾，展現了羅馬人在土木工程上的傑出能力。拱門及拱頂是羅馬建築形式上的特

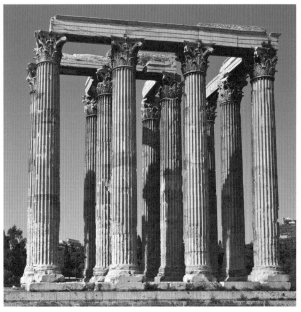

圖 16-4　希臘，「雅典奧林匹亞宙斯神廟」(C. 174 B.C.)
　　　　Shutterstock 提供

這些柱子是以大塊的建材拼接而成，柱頭裝飾繁麗，使柱身更形高聳。

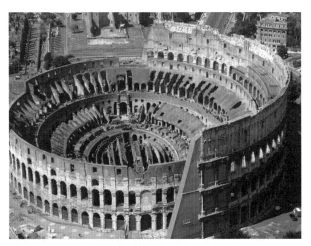

圖 16-5　羅馬，「圓形競技場」(70～82)　　Shutterstock 提供

這個巨型露天競技場的外觀有三層柱式，由下至上分別是多利亞柱式、愛奧尼亞柱式及科林斯柱式。

色，尤其在大型的公共建築中，有賴此一設計，使建築物內部的空間更形寬闊，羅馬著名的萬神殿 (Pantheon)，由哈德良大帝 (Hadrianus) 所建，建築內部開有天窗採光，有七個被柱子包圍的神龕供奉神祇，地板則由各類石材嵌成。

另外，羅馬的帝王為了表彰個人的功績，常建有各類紀念柱或凱旋門，圖 16-6 是凱旋門建築中相當大也頗為複雜的一個，由君士坦丁大帝 (Constantine) 所建，上面的雕刻裝飾有些是取自其他的建築，以致呈現不同的雕刻風格。

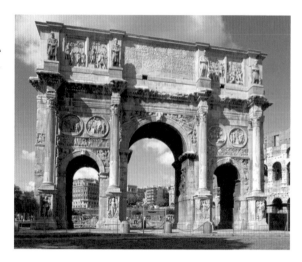

圖 16-6　羅馬，「君士坦丁大帝的凱旋門」(315)
© Robert Harding Picture Library Ltd/Alamy
這個凱旋門上飾有許多雕刻與浮雕，目的在說明被紀念者的豐功偉業。

第二節　中世紀的建築

拜占庭 (Byzantine)

拜占庭帝國即指東羅馬帝國，其年代約為西元 330 年至 1473 年為止。當查士丁尼大帝 (Justinian) 在位時，將拜占庭藝術帶入黃金時代，其在建築上最著名的成就是聖索菲亞大教堂（Hagia Sophia，圖 16-7）的建造，它是世界上最偉大的建築物之一。教堂規模極為莊嚴宏大，由安提米烏 (Anthemius) 及伊斯多魯斯 (Isidorus) 所建造，參考自羅馬建築的結構，利用穹窿來支持巨大的圓頂，圓頂之下的空間提供給皇帝與其隨員及教士們之用，群眾休息區則設置在邊座及側廊的祭壇屏飾之後，教堂內部並有華麗的嵌瓷裝飾，足見查士丁尼大帝極力塑造的神權帝國形象。

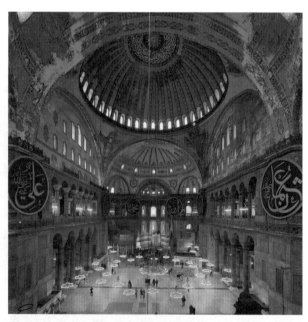

圖 16-7　伊斯坦堡，「聖索菲亞大教堂」內景 (532～537)
　　　　Shutterstock 提供
現在所見到的聖索菲亞大教堂雖然受到了拜占庭帝國之後許多統治者的改變，但仍能反映出查士丁尼大帝在位時對於帝國權力的彰顯。

羅馬式 (Romanesque)

　　羅馬式藝術盛行於西元十世紀至十二世紀之間，其建築形式源自古代羅馬，主要特色為厚重而結實。位於康克 (Conques) 的聖佛瓦修道院 (Ste. Foy)，造形純樸古雅，其紮實具量感的壁體、圓頂小窗及連拱廊，都是羅馬式建築的主要特徵。修道院是教會修士們自給自足的群居地，其中設有宿舍、會議室、辦公室、餐廳等。在修道院內的諸建築物中，最重要的部分即是教堂，圖 16-8 是聖佛瓦修道院中教堂的內景，有天窗採光，裝飾樸實無華，頗能代表此類建築物的特色。

哥德式 (Gothic)

　　哥德式建築盛行於西元十二世紀至十四世紀之間，其建築風格的源始是在西元 1137 年至 1144 年間，法王路易六世任命絮傑 (Suger) 為聖丹尼修道院（St. Denis，圖 16-9）的院長及建築顧問，為了擴展皇權並拉攏教會勢力，且使聖丹尼成為法國民族主義和愛國精神的領導中心，乃不惜花費鉅額資金特意將聖丹尼教堂建築得比其他教堂更為輝煌奪目，因此它吸收揉合了各式歐洲建築的風格，並創立了西方建築史上光輝燦爛的扉頁。由於建造這些教堂需要較之以往更為專業的建築技能，使此時期的建築業發展迅速，頗具規模，各類工匠在工會的領導之下成為一個有組織

圖 16-8　康克，「聖佛瓦大教堂」後修院教堂內景 (1050～1108)　Dreamstime 提供
聖佛瓦大教堂是十一世紀羅馬式建築的代表之一，設計單純較少變化。

圖 16-9　法國，「聖丹尼教堂」(1137)　Shutterstock 提供
聖丹尼教堂在哥德式建築中地位重要，它是第一座哥德式風格的教堂，開創了建築樣式及結構的新里程碑。

圖 16-10　法國，「聖丹尼教堂」彩色玻璃窗 (1160)　Shutterstock 提供

對於哥德建築而言，光線與華麗的裝飾有助於教會權力的提昇。

的團體，而迷人的哥德式建築，也使法國鄰近的英國、德國、義大利等地均受到了相當的影響。

　　哥德建築的特色為尖拱、肋拱及飛扶壁的綜合使用，這些傑出的設計成為支撐教堂重量的主要結構，使教堂呈現前所未見的輕巧及優雅的視覺特質，相較於羅馬式教堂予人的水平重量感，哥德式教堂則強調建築物的垂直線條，追求向上飛昇的情感。為了使內部的空間亦有悠揚輕盈的感覺，哥德建築的內部捨棄了厚重的壁體，改用大片的彩色玻璃窗，使得這些窗戶幾乎占據了整片牆壁的面積，本身就成一堵晶瑩華美、透明發光的牆體，更增添了教堂是「神之家」的感受。圖 16-10 即是由絮傑規劃的聖丹尼教堂禮拜堂中的彩色玻璃窗，這些玻璃窗是由鉛條將彩色玻璃片連結，並按照預先設計的圖案進行拼裝，再以鐵條固定，成為哥德建築中的典型特徵之一。

圖 16-11　法國，「夏爾特教堂」玻璃花窗 (1194～1220)　Shutterstock 提供

夏爾特教堂的玻璃花窗效果驚人，給予其後的設計者極佳的範例。

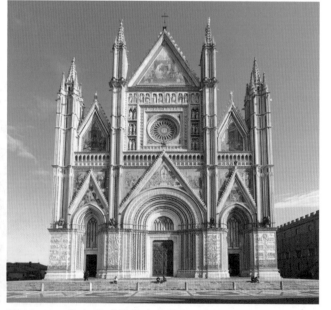

圖 16-12　義大利，「歐維也多教堂」(1310)　Shutterstock 提供

歐維也多教堂的門面設計精美，鋪有彩色發亮的玻璃嵌石，花飾豐富。

同樣位於法國的**夏爾特教堂** (Chartres Cathedral) 是為哥德風格顛峰時期的代表，而其教堂中的大型彩色花玻璃窗（圖 16–11），使得透過窗戶射入的日光呈現無與倫比的詩意，成功的塑造了奇妙的、令人顫動的「神的光輝」。除了法國之外，哥德建築亦成為其他國家教堂建築的重要風格，例如英國的**沙利斯伯里教堂** (Salisbury Cathedral)，德國的**科隆教堂** (Cologne Cathedral)，義大利的**歐維也多教堂**（Orvieto Cathedral，圖 16–12）均為該國著名的哥德式教堂建築。

第三節　文藝復興與巴洛克、洛可可的建築

文藝復興

正如在繪畫及雕刻方面的尚古風潮一般，文藝復興時期的建築亦廣為運用古代建築中的柱式、穹窿等。尤其到了十六世紀，建築家幾乎摒棄了中世紀的繁複細節，轉而追求秩序、單純及調和、勻稱的美感，此期的建築大師中以布拉曼特 (Donato Bramante, 1444～1514) 及米開朗基羅（生平參見第八章第二節）最具代表性。

布拉曼特最傑出的作品之一是位於聖彼愛得羅教堂 (San Pietro) 中的小禮拜堂 (Tempietto)，這個小禮拜堂被放置在一個圓形天井中，旁邊有柱廊圍繞，內壁、柱列的比例調和勻稱，柱式是採用源自古代希臘的多利亞柱式，使得這個建築物成為復興古代建築風格的例證。圖 16–13 是其為觀景樓所設計的盤旋式樓梯，連接樓層之間的柱子包括多利亞柱式、愛奧尼亞柱式及混合柱式，由於這些柱式能表現理想的典型美，故於文藝復興時期廣被使用。

圖 16–13　羅馬，「盤旋式樓梯」(1505)
　　Scala 提供
布拉曼特的設計風格單純而明快，在復古的風尚中又加入自己的理想質素。

米開朗基羅的建築作品再次證明了他的超凡能力。卡皮托利尼廣場 (Capitoline) 是古羅馬的宗教中心及中世紀羅馬政府的所在地，米開朗基羅將之重新規劃，為現代建築的都市空間設計啟動了靈感。圖 16–14 是米開朗基羅為聖彼得教堂 (St. Peter) 設計的教堂圓頂，聖彼得教堂最初的設計者是布拉曼特，在他死後，由包含拉斐爾在內的數個建築師陸續接手，但直至米開朗基羅方做了最後的決定，完成了這個象徵教皇權力的壯觀圓頂結構。

巴洛克

進入十七世紀之後，隨著教會與君主勢力的結合，成就了奢華壯麗的巴洛克美術。在建築方面，為了榮耀天主及君王，建築家極力追求壯觀華麗的起伏動勢，努力在建築規模及裝飾材料上開創新貌，以達到宣揚宗教信仰及宮廷權力的目的。

貝尼尼 (生平參見第十四章第五節) 是義大利巴洛克建築的代表大師之一，他為聖彼得教堂圓頂下主祭壇所設計的青銅華蓋 (圖 16–15) 是相當著名的作品之一，以四根極富裝飾性的螺旋狀柱子支撐住頂蓋，頂蓋上則飾有雕刻精巧的波浪形花紋及雕像，最頂端是象徵基督教勝戰的十字架，華蓋整體充滿了生命力，是巴洛克風格的典型表現。另一位建築家波羅米尼 (Francesco Borromini, 1599～1667) 的聖卡羅教

圖 16–14　羅馬，「聖彼得教堂圓頂」(1546～1564)　© Corel Corporation
這個圓頂結構不僅是教堂權力的象徵，也是建築風格上的一大成就。

圖 16–15　貝尼尼：「青銅華蓋」(1624～1633)
Shutterstock 提供
華蓋之下的聖壇放置了教堂的重要聖遺物，包含了聖安德烈的頭顱及一片有十字架的殘片。

堂 (St. Carlo)，則是另一種巴洛克風格的代表，他將教堂的正面設計得凹凹凸凸，似乎使教堂具有伸縮性，使建築物的壓力與反壓力表現到達極點。

凡爾賽宮 (Palace of Versailles) 是最能表現太陽王路易十四盛極一時的權力與地位之建築，凡爾賽宮由勒沃 (Louis Le Vau, 1612～1670) 及蒙沙 (Jules Hardouin Mansart, 1646～1708) 所設計，規模宏偉且富麗堂皇，還搭配有修飾出色的大片公園，充分顯現了一代君王鋪張奢華的排場。圖 16–16 是凡爾賽宮著名的鏡廳 (Galerie des Glaces)，廳內的裝飾採用鏡子、大理石及金屬等素材，將整個大廳裝點得光輝奪目。

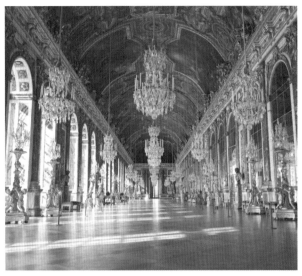

圖 16–16 法國，「凡爾賽宮的鏡廳」(1678)
Shutterstock 提供
鏡廳中裝飾有路易十四蒐集的畫作，兩端並有和平廳與凱旋廳對峙。

洛可可

洛可可的建築風格相較於雄偉的巴洛克而言，要顯得小巧輕麗得多，洛可可建築師們將他們的精力主要放在室內房間精緻考究的裝飾上，以較輕柔和諧的色調取代了巴洛克的濃重氣息，呈現了輕鬆、活潑的愉悅氣氛。

由波弗朗 (Germain Boffrand, 1667～1754) 為蘇比斯府邸 (Hôtel de Soubise) 設計的公主沙龍（Salon，意指巴黎上流社會婦女的接待客廳），雖不致華麗非常，但卻親切自然。圖 16–17 是由德國建築師諾伊曼 (Balthasar Neumann, 1687～1753) 為維爾茨堡 (Vierzehnheiligen) 王子主教設計的宮殿內景，以白色、金色為主色調，使空間顯得光芒流動，明亮輕雅，四周牆壁上則有精美壁畫，極富藝術氣息。

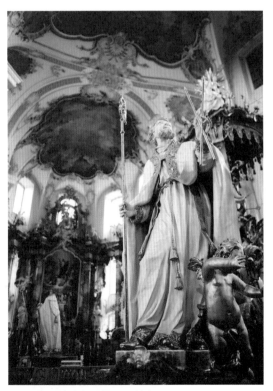

圖 16–17 德國，「維爾茨堡內景」(1749～1754)
Shutterstock 提供

第四節　十九世紀與二十世紀的建築

十九世紀

　　十九世紀初葉，歐洲社會最令人矚目的事件即是拿破崙帝國的建立與瓦解，其次便是接踵而來的各項社會變動，這些迅速變革中的時代特性，在繪畫、雕刻或建築上均能得見。

　　拿破崙為了擴張他的權力聲勢，聘用了許多藝術家為其宣傳效力，並仿效古羅馬帝國的君王一般，建造凱旋門、凱旋柱等來紀念自己的勳業。維尼翁 (Pierre Vignon, 1762～1808) 仿自希臘神殿樣式建築的馬德來娜教堂 (La Madeleine)，是此期的代表建築之一。圖 16-18 則是十九世紀浪漫主義建築的代表之一——位於英國倫敦的國會議院，由貝禮 (Charles Barry, 1795～1860) 及普金 (A. W. N. Pugin, 1812～1852) 所建造，受到哥德式風格的影響，規模雖大但裝飾細緻，輪廓線複雜卻多彩多姿，氣勢典麗而引人矚目。

　　橫亙十八、十九兩個世紀的工業革命給世界帶來了徹底的改頭換面，各類新功能、新型態、新材料的建築迅速成為各大城市的新標的。聞名世界的巴黎艾菲爾鐵塔 (Eiffel Tower) 即是此類建築的最佳代表，它是當時最高的建築物，為了在巴黎所舉行的萬國博覽會而建造，雖然被藝術界大肆批評，但它卻成為世人對巴黎的城市印象之一。

　　隨著都市人口的急遽上升使得各大都市的空間日益狹小，再加上鋼鐵與混凝土的大量應用，促使建築師逐漸往上發展，以進步的建造技術爭取更多的使用空間，摩天大樓的建築形式便應之而生，著名的建築師沙利文 (Louis Sullivan, 1856～1924) 在美國密蘇里州聖路易斯市建造的韋恩賴特大廈 (Wainwright Building)，是其第一座摩天大樓的建築物，沙利文在商業大樓的規劃與建造技術上，對於現代的建築影響頗為深遠。

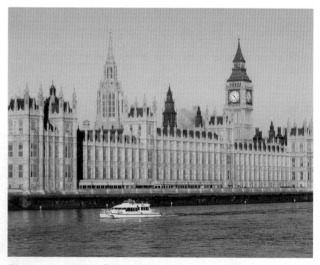

圖 16-18　英國，「國會議院」(1836～1865)
Shutterstock 提供

這座建築是英國國家形象的重要表徵，分別具涵民族、道德及基督教的意義。

二十世紀

　　由於工程技術及建築材料的長足進步，使現代建築承接著十九世紀末葉的腳步繼續發展。工業革命改變了社會中的人口結構，大量興起的中產階級成為都市組織中的重要族群。民主思想及平民文化的發軔，使一般大眾傾向以簡潔單純的基本造形取代以往的浮誇矯飾。一時之間，各種相關的設計運動四起，多主張擺脫傳統的包袱及具象寫實的窠臼，轉而追求事物本身的絕對價值，並以理性科學的方法來解決一切問題。影響現代設計發展至鉅的包浩斯設計學校（參見第十四章第六節），即強調以全新的教育理念及訓練方式，奠定了現代建築的基礎。在接連的兩次世界大戰之後，這些建築家適時的提出了「生產大量化」、「材料標準化」、「成品規格化」、「製造模矩化」等經濟簡便的統一規則，使滿目瘡痍的西方社會得以在蕭條中迅速重建。

　　里特弗爾德 (Gerrit Rietveldt, 1888～1964) 所設計的施羅得住宅 (Schröder House)，運用蒙德里安（生平參見第十章第五節）的繪畫理念，不採用以往建築物中常用的封閉式圍牆，改用紅、黃、藍等色的金屬條做為支撐，顯得和諧而單純。圖 16–19 是由羅埃 (Ludwig Mies van der Rohe, 1886～1969) 與約翰森 (Philip Johnson, 1906～2005) 設計的**西格蘭姆大廈** (Seagram Building)，由於美國並未直接受到兩次大戰的戕害，因此戰後美國的經濟大幅成長，正適合於現代化摩天大樓的建築風格。摩天大樓在為沙利文首創之後屢經精心修改，以鋼架結構、玻璃落地窗及標準化單位等新面貌出現，它們代表了高效率的商業形象，成為各大都會的寵兒。

　　為現代建築師奉為圭臬之「少即精」的金科玉律，於 60 年代開始受到質疑，認為緣於其單一化，純粹化的教條方帶來了現代社會的重重浩劫，例如人與人之間的隔絕孤立、犯罪率的升高等均是，乃開啟了後現代主義 (Post-Modernism) 建築的時代，建築師們期望以後現

圖 16–19　羅埃與約翰森：「西格蘭姆大廈」(1956～1958)　Dreamstime 提供
這座大廈位於紐約市，是類風格除見於商業建築外，亦被廣為應用在其他的建築領域上。

代建築的理念來反制現代建築所造成的弊端。後現代建築師們打破以往的設計成規，有時採用拼貼、湊置的手法將古典建築物中的特殊形式，揉入當代建築物中，以對抗現代建築的單調面貌，圖 16-20 是美國建築師邁可·葛瑞夫 (Michael Graves, 1934～2015) 設計的波特蘭市政大樓 (The Portland Building)，這棟建築在外觀的立面設計上採用了古典式的三段分割法，亦即包含有基座、中間部分及附有頂樓的頂部，兩側的立面則各安排了四根以花冠裝飾的古典柱式，正面也有兩根簡化了的希臘柱式，即是拼貼與湊置方法的運用。

為突破現代建築的規矩方形空間，後現代建築師亦常採用扭曲、變形的方法，發揮想像力，呈現充滿戲劇性的空間效果。奧地利建築師漢斯·何蘭 (Hans Hollein, 1934～2014) 的作品——舒林 (Schullin) 珠寶店門面設計，使原應平整規矩的大理石平面破裂並扭曲變形，產生使人驚訝懷疑的強烈印象。在圖 16-21 中，何蘭改變了原有材料的特性，以鋼片表現柔軟的布條，而以銅片表現棕櫚樹的樹幹及樹葉，企圖重新教育一般人對於材料原來的認知習性。

圖 16-20 葛瑞夫：「波特蘭市政大樓」(1980)
Shutterstock 提供
這座大樓運用了古典建築的語彙，結合大樓服務市民的初衷，進行這項設計。

圖 16-21 何蘭：「奧地利旅行社大廳」(1976～1978) © Atelier Hollein/Jerzy Surwillo
何蘭認為任何事物均可為建築元素，因此其作品中不論是素材或是形式均極多樣化，並能將藝術性與設計性和建築物完美相融。

矛盾及對比、嘲諷及隱喻也是後現代建築中常使用的方式，前者如何蘭將平整的大理石面切出線條複雜的斷面，並在開口中加上金屬材質的冷氣出口，以幾何形對照流線形，將天然石材對照人工金屬材質，便是矛盾與對比的例子。而在圖 16–22 中，美國建築師查理斯・摩爾 (Charles Moore, 1925～1993) 所設計位於紐奧良 (New Orleans) 的「義大利廣場」(Piazza d'Italia)，則採取嘲諷及隱喻的手法，揉合運用了義大利傳統建築中常見的神廟、拱門、凱旋門等古典語彙及霓虹燈管等象徵符號。

後現代建築從反現代建築的角度出發，它所使用之各種打破傳統束縛的建築手法，已成為今日跨國際的建築潮流，並廣為大眾所接受。

圖 16–22　摩爾：「義大利廣場」(1975～1980)　Shutterstock 提供

畫面中兩個吐水的面具即是設計者摩爾的頭像，似乎在嘲弄外圍過於嚴肅、規矩的辦公大樓，令人莞爾。

自我評量

1. 嘗試說明希臘神廟建築中柱式的分期與變化。
2. 嘗試說明現代建築與後現代建築的起源與差異。
3. 嘗試尋找居住地區中是否有分屬現代建築或後現代建築風格的建築物。

參 考 書 目

中文部分

王秀雄：《美術心理學》，臺北市，臺北市立美術館，民 80。

王秀雄：〈鄉土美術的特質及其鑑賞要點探釋〉，載於《多文化與跨文化視覺藝術教育國際學術研討會論文集》，臺北市，國立臺北師範學院，民 84。

王秀雄：〈社教機構（美術館）美術鑑賞教育的理論與實際研究〉，載於《美術欣賞教育學術研討會論文輯》，臺灣省，臺灣省立美術館，民 82。

田自秉：《中國工藝美術史》，臺北市，丹青圖書有限公司，民 75。

石守謙等：《中國古代繪畫名品》，臺北市，雄獅圖書股份有限公司，民 75。

冷杉譯，R. Steves, & G. Openshaw 著：《遊歐洲看文化》，臺北市，宏觀文化事業股份有限公司，民 83。

吳仁芳：《色彩的理論與實際》，臺北市，中華色研出版社，民 81。

吳長鵬：《師專國畫教學的理論與實際》，臺北市，傅鐘出版事業有限公司，民 74。

呂清夫：《造形原理》，臺北市，雄獅圖書股份有限公司，民 79。

呂清夫譯：《名畫欣賞文庫》，臺北市，大陸書店，民 64。

呂清夫譯，嘉門清夫編：《西洋美術史》，臺北市，大陸書店，民 81。

李長俊：《西洋美術史綱要》，臺北市，雄獅圖書股份有限公司，民 69。

李美蓉：《視覺藝術概論》，臺北市，雄獅圖書股份有限公司，民 82。

李乾朗：《傳統建築入門》，臺北市，行政院文化建設委員會，民 80。

李渝譯，J. Cahill 著：《中國繪畫史》，臺北市，雄獅圖書股份有限公司，民 78。

李焜培：《現代水彩畫法全輯》，臺北市，雄獅圖書股份有限公司，民 69。

李道明：〈歐美日動畫簡史〉，載於《電影欣賞》雙月刊第 46 期，臺北市，中華民國電影事業發展基金會，民 79。

李霖燦：《中國美術史稿》，臺北市，雄獅圖書股份有限公司，民 78。

杜若洲譯，B. Lowry 著：《視覺經驗》，臺北市，雄獅圖書股份有限公司，民 80。

宗白華：《美從何處尋》，臺北縣，成均出版社，民 74。

俞劍華：《中國繪畫史》，上海市，上海書店，民 81。

姚一葦：《藝術的奧祕》，臺北市，臺灣開明書店，民 77。

姚一葦：《美的範疇論》，臺北市，臺灣開明書店，民 71。

凌嵩郎：《藝術概論》，臺北市，學生書局，民 68。

奚傳績主編：《中國美術七千年圖鑑》，江蘇省，教育出版社，民 81。

袁旃主編：《故宮文物寶藏新編》，臺北市，國立故宮博物院，民 80。

國立故宮博物院編輯：《文物光華叢刊》，臺北市，國立故宮博物院，民 79。

張世儫：《後現代主義建築探微》，臺北市，行政院文化建設委員會，民 77。

張希誠譯：《電腦動畫原理精析》，臺北市，第三波文化事業股份有限公司，民 76。

啟功主編：《中國美術全集》，北京市，人民美術出版社，民 76。

盛繼潤等譯，G. Freund 著：《攝影與社會》，臺北市，攝影家出版社，民 79。

郭禎祥：《中美兩國藝術教育鑑賞領域實施現況之比較研究》，臺北市，文景書局，民 81。

陳申等：《中國攝影史》，臺北市，攝影家出版社，民 79。

陳品秀譯，E. F. Fry 編：《立體派》，臺北市，遠流出版社，民 80。

曾堉：《中國雕塑史綱》，臺北市，南天書局，民 75。

曾雅雲譯，L. Bell, K. M. Hess, & J. R. Matison 合著：《藝術鑑賞入門》，臺北市，雄獅圖書股份有限公司，民 76。

彭華亮等：《中國古建築之美》(全十冊)，臺北市，光復書局企業股份有限公司，民 81。

馮作民：《中國美術史》，臺北市，藝術圖書公司，民 82。

馮振凱：《中國書法史》，臺北市，藝術圖書公司，民 80。

黃明山等：《臺灣傳統建築之美》，臺北市，光復書局企業股份有限公司，民 81。

黃集偉：《審美社會學》，臺北市，五南圖書出版有限公司，民 82。

廖修平：《版畫藝術》，臺北市，雄獅圖書股份有限公司，民 72。

臺灣省立美術館主編：《美術欣賞系列叢書》，臺灣省，臺灣省立美術館，民 81。

趙明：《中國書法藝術》，臺北市，新文豐出版股份有限公司，民 68。

趙惠玲：《美術史與美術批評統合教學法對國中生鑑賞能力學習成效之實驗研究》，臺北市，國立臺灣師範大學美術研究所論文，民 78。

劉文潭：《現代美學》，臺北市，商務印書館，民 73。

劉扳盛等譯，M. Hollingsworth 著：《人類藝術史》，香港，中華書局有限公司，民 80。

劉良佑：《中國工藝美術》，臺北市，藝術家出版社，民 82。

戴爭：《中國古代服飾簡史》，臺北市，南天書局有限公司，民 81。

顧建華主編：《藝術引論》，臺北市，中國文化大學出版部，民 79。

英文部分

Arnason, H. H. *History of Modern Art.* N.Y.: Harvy IV Abrams, Inc., Publishers, 1978.

Collins, M., & Papadakis, A. *Post-modern Design.* N.Y.: Published by Rizzol: International Publications, Inc., 1989.

Cottoon, B., & Oliver, R. *Understanding Hypermedia.* London: Phaindon Press, 1994.

Deken, J. *Computer Images State of the Art.* London: Thames and Hudson Ltd., 1984.

Ferrier, J. L. *Art of our century.* N.Y.: Prentice Hall Press, 1988.

Franke, H. W. *Computer Graphics-computer Art.* N.Y.: Phaidon Press, 1971.

Gardner, H. *Art through the Ages.* N.Y.: Harcourt Brace Jovanovich Collage Publishers, 1991.

Gombrich, E. H. *The Story of Art.* N.Y.: Phaidon, 1972.

Hibbard, H. *Michelangelo Painter, Sculpture, Architect.* New Jersey: Chartwell Books, Inc., 1978.

Hooker, D. Ed. *Art of the Western World.* London: Boxtree Limited, 1991.

Janson, H. W. *History of Art*. London: Thames and Hudson, 1977.

Jencks, C. *Architecture Today*. London: Academy Editions, 1988.

Mittler, G. A. "Learning to look/looking to learn: A proposed approach to art appreciation at the secondary school level." *Art Education*, 33 (3), 1980.

Mittler, G. A. "Clarifying the decision-making process in art." *Studies in Art Education*, 25 (1), 1983.

Noake, R. *Animation, a Guide to Animated Film Techniques*. London: MacDonald & Co. (Publishers) Ltd., 1989.

Popper, F. *Art of the Electronic Age*. London: Thames and Hudson Ltd., 1993.

Soloman, C. *The History of Animation*. New Jersey: Published by Wings Books, 1994.

Supon design group. *Computer Generation, How Designers View Today's Technology*. H.G.: Nippon Publications, 1993.

Zippay, H. *Artists' Video an International Guide*. N.Y.: Cross River Press, 1991.

工具書

王秀雄等編譯：《西洋美術辭典》，臺北市，雄獅圖書股份有限公司，民 71。

沈柔堅主編：《中國美術辭典》，臺北市，雄獅圖書股份有限公司，民 78。

佳慶編輯部編譯：《佳慶藝術圖書館》，譯自 *The Illustrated Library Art*，臺北市，佳慶文化事業有限公司，民 81。

林賢儒發行：《世界博物館全集》，臺北市，出版家文化事業股份有限公司，民 71。

張靚蓓等譯，紐約大都會博物館原著：《大都會博物館美術全集》，臺北市，國巨出版社，民 81。

張豐榮編譯：《羅浮宮美術館全集》，臺北市，龍和出版有限公司，民 80。

廖瑞銘主編：《大不列顛百科全書》，臺北市，丹青圖書有限公司，民 76。

藝術概論
陳瓊花／著

　　本書的內容概括藝術的意義與創造、藝術品的特質、藝術的欣賞與批評、藝術與人生的關係等層面。作者透過理論與實例之介述，引導讀者認識並建立有關藝術的基本概念，適合高中、專科、大學的學生，以及對藝術有興趣的人士參閱。

藝術批評
姚一葦／著

　　本書分三部分，第一編為界定「藝術」與「批評」的觀念；第二編為探究價值之來源，找出八種不同說法，加以檢討，並作出總結，以供讀者思辨及比較；第三編則是從歷史上所出現的批評方法中，歸納為四大類，考其源流，證其得失，並舉例以明之。作者從批評哲學的探討乃至批評技術的介紹，實冶批評、理論與技巧於一爐，不僅足以訓練思考，開拓視野，且具高度實用性。

東西藝術比較
高木森／著　尹彤雲／譯　陳瑞林／審譯

　　本書廣納東西方各時期豐富的文化藝術知識，透過東西方藝術的比較，引導讀者進入這個萬花筒般的藝術世界裡遨遊、觀察、思考和探究，進一步了解不同地域的哲學、文學、政治、地理、語言、音樂、藝術等人類文明成果。

中國繪畫通史（上）、（下）
王伯敏／著

　　本書縱橫古今，論述了原始時代以降的七千年繪畫史，對畫事、畫家及畫作均有系統地加以評介，其中廣泛涵蓋了卷軸畫、岩畫、壁畫等各類畫作。除漢民族外，也兼論少數民族之繪畫史，難能可貴的是，除了呈現了民族文化的整體全貌，也體現其個別特殊性。此外，本書更增補了最新出土資料一百三十餘處，極具研究與鑑賞價值，適合畫家與一般美術愛好者收藏。

視覺藝術教育
陳瓊花／著

　　本書自作者陳瓊花女士多年來視覺藝術的教學及研究經驗彙整而成，全書以淺白流暢的文字，闡述視覺藝術教育的理論與實務。內容包括視覺藝術教育哲理、創作表現、鑑賞知能、課程與教學、視覺藝術教育評量，以及待發展之議題與研究等層面，命題廣博、闡發尤深。非常適合技職院校、一般大學、研究所的師生，以及對藝術教育有興趣的人士參閱。

中國繪畫理論史
陳傳席／著

　　本書論述了儒、道、佛對中國畫論的影響，道和理、情和致、法和變、六法、四品、三遠、禪與畫……，直至近現代的畫論之爭等，一書在手，二千年中國畫論精華俱在其中，不僅可供書畫愛好者和研究者參考，也適合文史研究者及一般讀者閱讀。

戲劇欣賞──讀戲・看戲・談戲
黃美序／著

　　本書作者黃美序先生擁有豐富的劇場經驗與理論學養，在書中捨棄傳統枯燥的論述及學術用語，而以日常生活的常情、常理來描繪、介紹中西戲劇的發展和形式，以及他個人對讀戲、看戲、談戲的經驗感受，使讀者輕鬆進入戲劇藝術的國度。

亞洲藝術
高木森／著　潘耀昌、章利國、陳平／譯

　　本書從宏觀角度，以印度、中國、日本三國為研究重點，旁及東南亞、中亞、西藏、朝鮮等地藝術史。藉歷史背景之介紹、藝術品之分析比較、美學之探討、宗教之解說，以及哲學之思辨，條分縷析亞洲六千多年來錯綜複雜的藝術發展歷程。願讀者以好奇之心，親臨觀賞古人的藝術大演出。

藝遊未盡

藝遊未盡系列是一套結合藝術（包含視覺藝術、建築、音樂、舞蹈、戲劇）與旅遊概念的行前準備書，透過不同領域作者的實地異國生活或旅遊經驗，在有限的篇幅內，精挑細選出該國家值得一提的藝術代表，帶領讀者們在第一時間內掌握藝術旅行的秘訣，讓一切「藝遊未盡」！

英國，這玩藝！
——視覺藝術 & 建築
莊育振、陳世良／著

法國，這玩藝！
——音樂、舞蹈 & 戲劇
蔡昆霖、戴君安、梁蓉／著

英國，這玩藝！
——音樂、舞蹈 & 戲劇
李秋玫、戴君安、廖瑩芝／著

德奧，這玩藝！
——音樂、舞蹈 & 戲劇
蔡昆霖、鍾穗香、宋淑明／著

義大利，這玩藝！
——視覺藝術 & 建築
謝鴻均、徐明松／著

俄羅斯，這玩藝！
——視覺藝術 & 建築
吳奕芳／著

義大利，這玩藝！
——音樂、舞蹈 & 戲劇
蔡昆霖、戴君安、鍾欣志／著

愛戀・顛狂・愛丁堡
——征服愛丁堡藝術節
廖瑩芝／著

藝術解碼 (共8冊)　　林曼麗、蕭瓊瑞／主編

藝術解碼系列是一套以人類四大關懷為主題劃分，挑戰您既有思考的藝術人文叢書，特邀林曼麗、蕭瓊瑞主編，集合六位學有專精的學者共同執筆，企圖打破藝術史的傳統脈絡，提出藝術作品多面向的全新解讀。

盡頭的起點
——藝術中的人與自然

蕭瓊瑞／著

流轉與凝望
——藝術中的人與自然

吳雅鳳／著

記憶的表情
——藝術中的人與自我

陳香君／著

岔路與轉角
——藝術中的人與自我

楊文敏／著

清晰的模糊
——藝術中的人與人

吳奕芳／著

變幻的容顏
——藝術中的人與人

陳英偉／著

自在與飛揚
——藝術中的人與物

蕭瓊瑞／著

觀想與超越
——藝術中的人與物

江如海／著

.